黃土水
與他的時代
臺灣雕塑的
青春，臺灣
美術的黎明

彩

圖

操行考査表

彩圖1｜黃土水就讀國語學校的「操行考查表」　國立臺北教育大學秘書室校友中心暨校史館藏　北師美術館提供

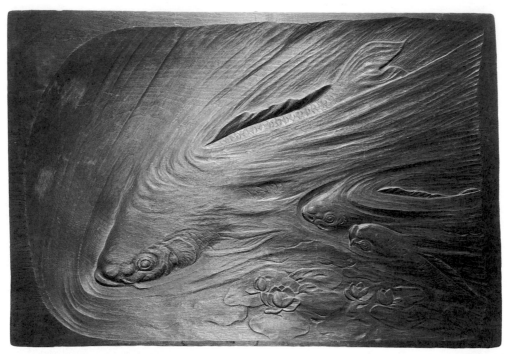

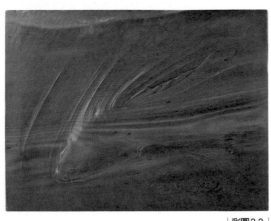

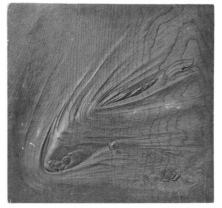

彩圖2-1｜〈鯉魚〉　木材浮雕　42×61公分　年代不詳　私人收藏

彩圖2-2｜〈鯉魚〉　木材浮雕　59×45公分　年代不詳　私人收藏

彩圖2-3｜〈鯉之浮雕〉　木材浮雕　53×55.4公分　年代不詳　東京藝術大學美術館藏

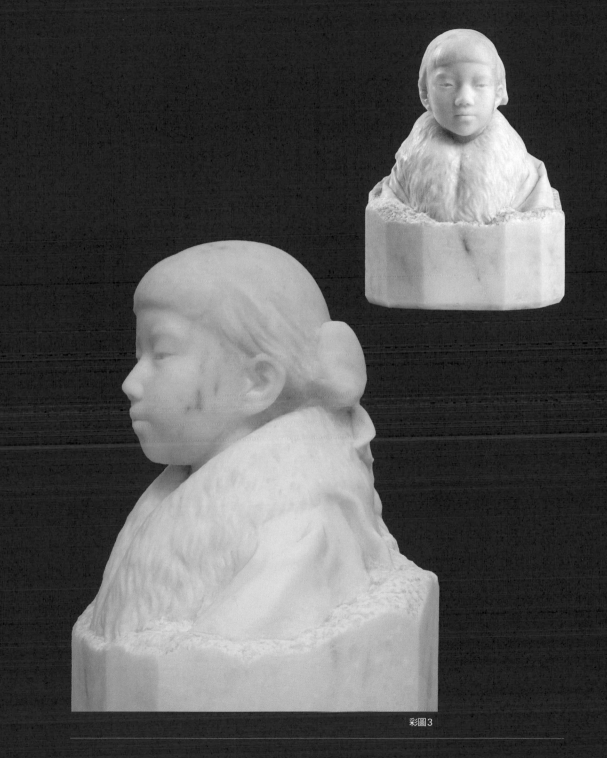

彩圖3

彩圖3｜黃土水　〈少女〉　大理石　高50公分　1920年　臺北市太平國民小學典藏　正面像由北師
美術館提供／林宗興拍攝　側面像為2020年11月28日氏子拍攝

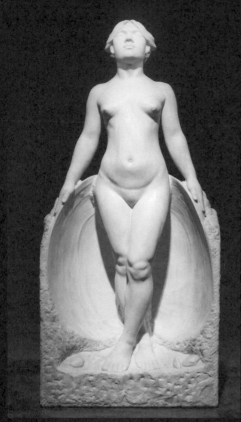

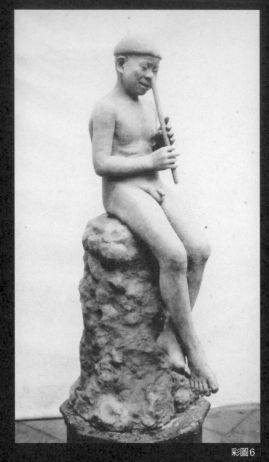

彩圖4 彩圖6

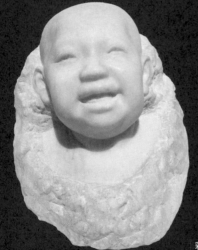

彩圖5

彩圖4｜黃土水　〈甘露水〉　大理石　175×80×40公分　1921年　國立臺灣美術館藏　2022年作者攝影
彩圖5｜黃土水　〈嬰孩〉　大理石　製作年不明　私人收藏　2023年3月作者攝影
彩圖6｜黃土水　〈蕃童〉　塑造（石膏）　尺寸不明　第二回帝展入選　1920年　取自《帝國美術院美術
　　　　展覽會圖錄》（第二回第三部雕塑）

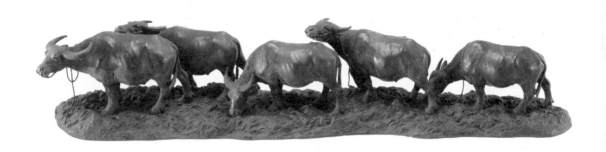

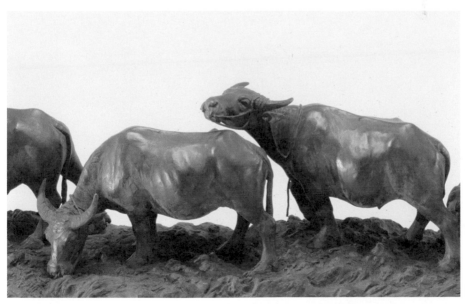

彩圖7 | 黃土水 〈水牛群像（歸途）〉 銅　25.2×121.0×22.0公分　1928年　日本宮內廳三之丸尚藏館藏

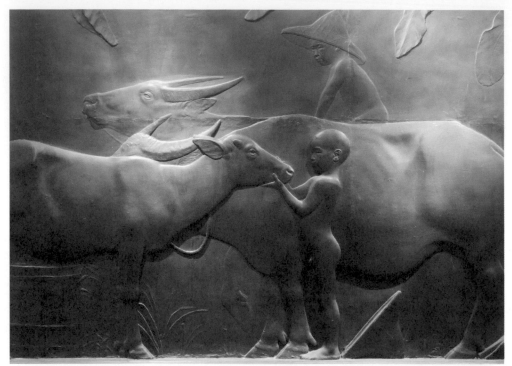

彩圖8-1

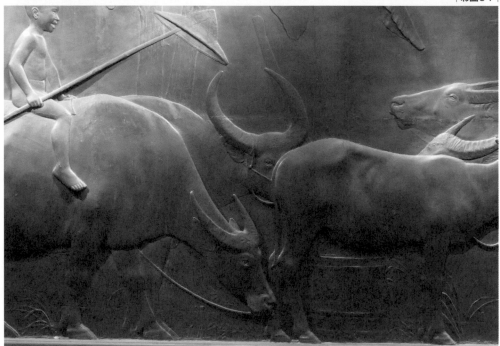

彩圖8-2

彩圖8-1｜黃土水 〈南國〉 重疊牛隻局部 石膏著彩 1930年 臺北市中山堂管理所藏 2023年4月作者攝影

彩圖8-2｜黃土水 〈南國〉 左側局部 石膏著彩 1930年 臺北市中山堂管理所藏 2023年4月作者攝影



彩圖 11

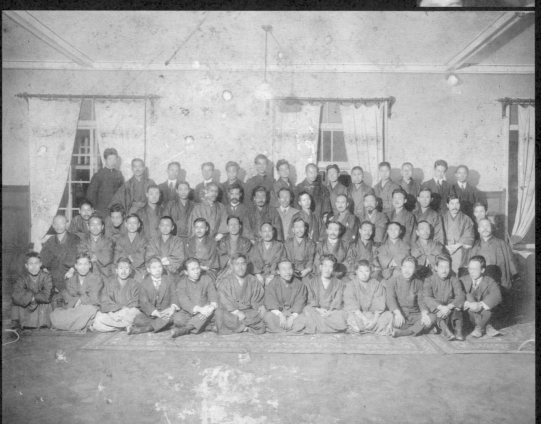

彩圖 10

釋迦佛像 (黃土水氏作巳披炒聚)
及各地觀音菩薩分靈

彩圖13

彩圖14

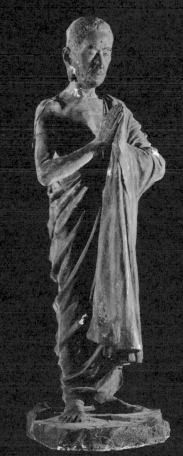

彩圖12

彩圖12 | 黃土水 〈釋迦出山像〉 石膏原型 113×38×38公分 1926年 臺北市立美術館藏
彩圖13 | 黃土水 〈釋迦出山像〉 木雕 1926年 取自劉克明主編・《艋舺龍山寺全志》,1951年
彩圖14 | 黃土水 〈釋迦出山像〉 木雕 1926年 1938至1942年李火增攝影 夏門攝影企劃研究室提供

彩圖 15 ｜黃土水 〈裸婦（結髮）〉 石膏原型 陳昭明攝影／東門美術館授權提供

|彩圖16|

|彩圖17|

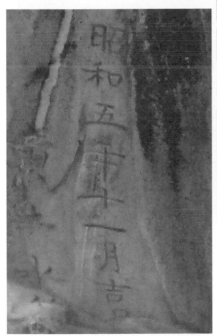

|彩圖18|

彩圖16｜黃土水　〈安部幸兵衛胸像〉　銅像　1930年　神奈川縣立商工高校藏　2008年12月作者攝影
彩圖17｜黃土水　〈安部幸兵衛胸像〉　石膏原型　1930年　神奈川縣立商工高校藏　2014年10月作者攝影
彩圖18｜黃土水　〈安部幸兵衛胸像〉　石膏原型背面　1930年　神奈川縣立商工高校藏　2008年12月作者攝影

|彩圖20|

|彩圖21|

|彩圖19|

彩圖19｜黃土水《高木友枝胸像》與簽款局部　青銅（木製臺座可能為黃土水雕刻）　1929年　高木家遺族舊藏／國立彰化高級中學圖書館藏　2014年9月作者攝影

彩圖20｜黃土水《山本悌二郎像》　青銅　1927年　高雄市立美術館藏（原設置於佐渡市真野公園）　2009年8月作者於佐渡市真野公園攝影

彩圖21｜黃土水《山本悌二郎像》及背面簽款　石膏　1928年　佐渡市公所真野分所藏

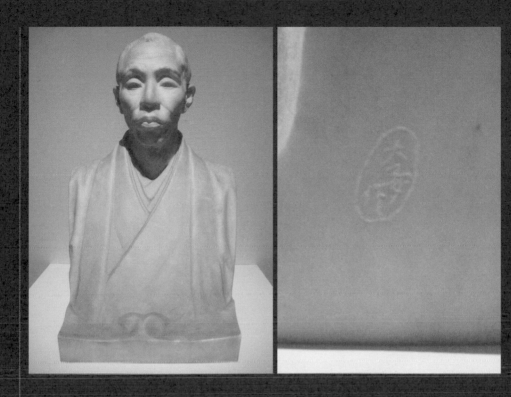

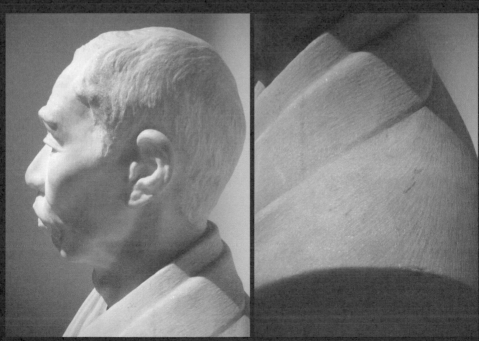

彩圖22｜建畠大夢原作 黃土水大理石摹刻《竹內栖鳳胸像》及局部細節 1925年／1941年 京都市京瓷美術館藏（2020年由京都市美術館改名）2009年2月

作者攝影

|彩圖 23|

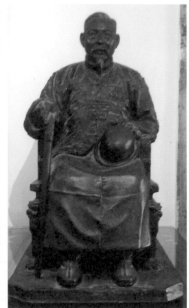

|彩圖 24|

|彩圖 25|

彩圖 23｜前臺灣神社噴水池青銅龍像，由森山松之助設計，齋藤靜美鑄造。現位於臺北市圓山大飯店，
　　　　　表面的金漆為後補　圓山大飯店提供

彩圖 24｜鮫島台器 〈陳中和坐像〉 青銅　1937年　陳中和紀念館藏　作者攝影

彩圖 25｜張昆麟 〈閉月羞花—紅綢女〉 石膏　1933-1936年間作　私人收藏

|彩圖|26|

|彩圖|27|

彩圖26｜蒲添生 〈文豪魯迅〉 塑造　1941年　第十三回朝倉雕塑塾展覽會明信片　財團法人陳澄波
　　　　 文化基金會提供
彩圖27｜陳夏雨 〈青年頭部（陳鄭鴻源）像〉與簽款局部　石膏　約1935-1940年製作　私人收藏

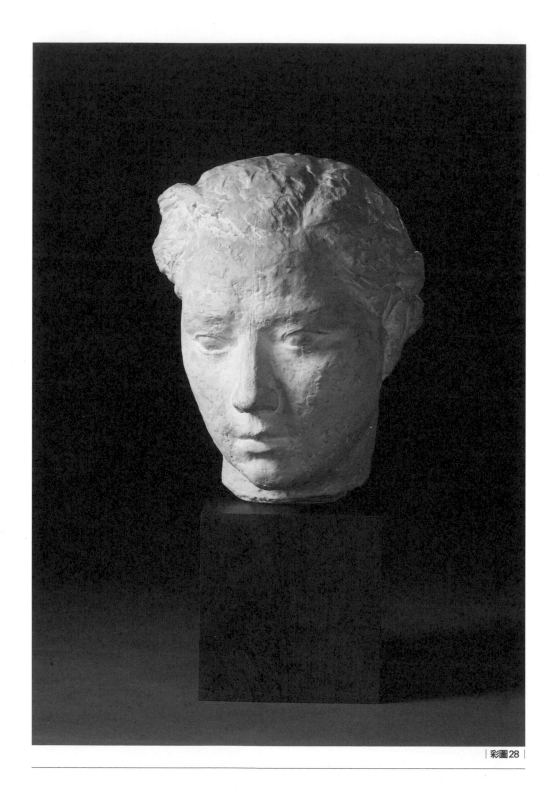

彩圖28｜黃清埕 〈頭像〉 石膏 23×20×26.5公分 約1935-1940年 高雄市立美術館藏

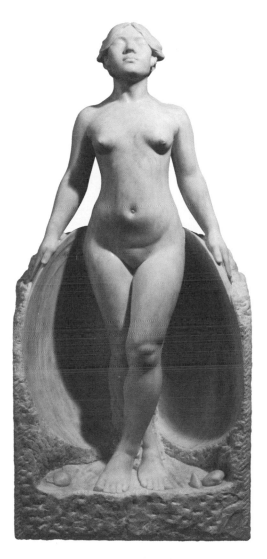

黃土水與他的時代

臺灣雕塑的青春，臺灣美術的黎明

鈴木惠可 著

譯　王文萱、柯輝煌
審訂　顏娟英

目次

編輯室報告

本書是作者鈴木惠可根據她的博士論文、已發表的多篇期刊論文，加上最新研究成果，重新編輯寫作而完成的專書。原文為日文，經王文萱、柯輝煌兩位譯者翻譯成中文，編輯過程中並與作者反覆討論確認。

由於日文與中文在一些慣用詞彙的使用上略有不同，為幫助讀者精準了解，在此對本書的中譯做以下幾點說明：

一、作者日文原文中的「近代」，對應的是特定的歷史時期：就臺灣而言，指二戰前的日本統治時期一八九五年至一九四五年；就日本而言，則指一八六八年至一九四五年。本書中譯按照原文脈絡，在談到歷史時期時，保留作者歷史分期書寫中的「近代臺灣」、「近代日本」等用語。

二、至於日文原文中的「近代性（Modernity）」、「近代化（Modernization）」，或「近代美術（Modern Art）」等語，則按照中文普遍通用的翻譯方式，譯成「現代性」、「現代化」，或「現代美術」。

三、有關日文材料中的漢字：本書在引用日本戰前出版品時，保留原文所使用的舊字體；引用戰後出版品（含戰後的學術論文）時，則按照日本政府於戰後頒布通行的新字體。若於正文中引用，且翻譯成中文，則皆以中譯後的繁體中文字呈現。

四、本書正文中「日治時期」一詞，皆為原文「日本統治時期」的中譯簡稱。

推薦序　在夾縫中燃燒生命的年輕藝術家們

顏娟英

一九九〇年代，當我從最初的研究歸納、反覆確認藝術家黃土水是臺灣美術史上劃時代的人物時，由於作品及資料非常有限，如何適當地詮釋他的地位以及作品的意義，成為必須面對的痛苦挑戰。從閱讀報紙上幾篇有關黃土水的採訪，不難看出一九二〇年代初期，隨著他的入選帝展，黃土水已經成為媒體寵兒，類似於「臺灣之光」。他一再強調努力獻身創作，不惜粉身碎骨的決心；他的言談謙虛嚴謹，但有時猶如憤青，批判傳統舊習，言辭激烈。黃土水的創作、他的言論對我有極大的啟發，我看到他短暫的創作歷程無比艱辛痛苦，有如走在剃刀邊緣，卻苦於無法完整地解釋。

鈴木惠可這本新書：《黃土水與他的時代：臺灣雕塑的青春・臺灣美術的黎明》，在三十年後出版，終於讓我放下心中對黃土水長期的牽掛。這本書不僅深入剖析黃土水的學習創作，以及留給臺灣的文化遺產，更可以說是臺灣現代雕塑史的一本小百科。

作者對於黃土水開創臺灣現代美術史的解釋，正如她在總結章所說：

他（黃土水）在「臺灣」和「日本」之間獨自摸索的創作生涯，便是「臺灣現代美術」的具體開端；他的崛起以及遭逢的困境，也和臺灣當時的歷史處境緊密呼應。（頁三六二）

這本新書最大的貢獻是，細緻地從日本與臺灣，雙重的視線來分析、理解臺灣現代美術萌芽的意義。這兩種視線並非呈現簡單的對峙、衝突關係，而是錯綜複雜、盤根錯節，互相牽制的殖民者與被殖民者關係。作者在書中，從各種不同的角度，徹底解釋第一代殖民地藝術家如何面對殖民者的差別性眼光，突破種族歧視，在受限制的生存空間，努力爭取學習西方現代性的任何機會，包括「不拜師就（偷）學會」大理石雕刻技法，奮力擠進日本官方展覽，並期待將來能站上世界舞臺，讓臺灣獲得世界的認可。

許多第一代藝術家離開臺灣時，抱持著不成功就成仁，必死的決心學習，期待入選日本官展。然而，他們背後故鄉的同胞，包括家人，卻猶如與世隔絕的井底之蛙，無能理解現代美術或民主社會的概念。第一代藝術家並沒有切斷故鄉，還要承擔啟蒙的重任。黃土水留學時，省吃節用，還要匯錢回家，負擔家用，讓未來的妻子唸完靜修高女。一九二七年第一回臺展開幕，卻沒有設立雕塑部，黃土水帶著自己的作品，也是學習的結晶，返臺舉辦個展，試圖改造資源有限的故鄉。美術家自然不受重視，唯有透過在日本入選官展的成績，才能短暫成為故鄉媒體的寵兒；但這樣表面的榮光，並不表示現代美術已經在臺灣生根。故鄉有如蠻荒之地，沒有美術館與美術學校，甚至也罕見贊助者。黃土水鼓勵故鄉的年輕人和他一起努力創造福爾摩沙的藝術，實現藝術淨土的理想。但是黃土水也不禁感嘆，「臺灣刺激甚少，故雖以

父母之邦，當再上（東）京繼續研究，一息尚存，此志不容稍暇。」有如在夾縫中求生存的藝術家，深知創作生命寶貴，唯有鞭策自己才能脫胎換骨，創作出不朽的藝術生命。

黃土水豪氣干雲，不惜任何代價的創作理想對臺灣的美術界影響深遠。我還記得一九八〇年代末在鹿港拜訪傳統木雕家李松林（一九〇七─一九九九）當時他已榮獲民族藝術薪傳獎。整潔的客廳桌上放著一件小型銅雕，問才知道是黃土水作品；老先生拿著在手中把玩，相當珍視的感覺。這是我第一次近距離看見黃土水的作品，同時也見證後代對他的尊崇。本書第二部，第六、七章詳細討論受到黃土水影響走上雕塑道路的臺、日青年，許多資料從來不曾發表，非常珍貴。

殖民地臺灣美術史的發展有個如影隨形的現象，一面是陸續在日本帝展、臺灣美術展覽會獲得入選，廣受矚目的明星藝術家，例如黃土水、陳澄波、陳植棋、以及被譽為臺展三少年的陳進、林玉山與郭雪湖等等。另外一面是許許多多人想要學習成為藝術家，卻得不到家人支持。例如楊三郎家境殷實，但被家人反對出外留學，於是十六歲時靠自己努力存錢，買了一張船票就出發前往京都，連學校在哪裡都不清楚。陳慎棋因為師範學校應屆畢業時參與學潮，被勒令退學，在無法獲得家人的諒解下，轉而到日本就學鑽研美術。還有更多人雖然能夠出國，卻考不上學校，長年在外流浪，顛沛流離。為何鋌而走險？日治時期官方提供臺灣人的是極有限的學習管道，成為醫生，或成為公學校老師，若不願意接受體制的約束，只能浪走天涯，再也沒有回頭路。

早期我在廣泛閱讀日治時期報刊時，偶然讀到臺灣出身的不知名美術學生不幸因故於異鄉去世的消息，像是聽到難以追蹤的微弱悲嘆，總讓我不知所措。早期留學生張昆麟的珍貴資料交到

我手上時，由於研究條件不足，只能暫時擱置一旁，很高興與鈴木惠可將這批資料生動地寫成「張昆麟：雕塑家的戀愛、寂寞與殤逝」（頁二六八），歷史上成功者光環的背後，不知道有多少個失敗的犧牲者；然而在臺灣，犧牲的關鍵原因在於殖民地臺灣的年輕人必須為現代化過程付出昂貴的生命代價。總之，殖民地臺灣美術史是日本殖民政府嚴格控制下，現代文明的表現，再加上第一代知識份子鋌而走險，遠赴日本與歐洲，接受西式美術教育，努力學習而來的。

這本書是鈴木惠可十多年來，持續查訪散落日本、臺灣各地的作品與文獻，沈醉於無數瑣細的史料分析，細緻閱讀、探索的成果。這幾年黃土水的寶貴作品，如美術學校畢業作品大理石〈少女〉胸像（一九二〇）與等身大〈甘露水〉（一九二一），重現於美術展覽會中，不僅喚起廣大觀眾的注目，也終於促成作者將本書優雅地呈現給臺灣的讀者，誠為大幸。

序　章

本書內容分為第一部與第二部。第一部以重建、探討黃土水（一八九五─一九三〇）的創作生涯為中心，除了彙整既有的相關資料，也加入了至今十多年來我對黃土水的調查和挖掘新資料的成果。所有資料會緊密結合社會脈絡與情境，重建關於黃土水如何成為臺灣第一位現代雕塑家的歷程，也希望邀請讀者一起發現比以往所知更新、更多面向的「黃土水」，以及思考他遺留給後人們的無形資產。第二部的內容，則是從「黃土水之外」出發思考的問題：除了在臺日兩地聲名大噪的黃土水，在他之前與之後，還有沒有其他現代雕塑家存在過呢？而在正式進入正文內容之前，有需要先了解的是，到目前為止，我們是如何認識黃土水的？以及如何看待黃土水的？為什麼我們還需要繼續追問在日治時期其他與臺灣有關的雕塑家？

如何記憶黃土水

黃土水，一八九五年七月生於臺北，一九三〇年十二月逝世於東京，他以臺灣雕塑家的身分聞名，是第一位進入東京美術學校就讀的臺灣人，也是第一位入選日本帝展（帝國美術院展覽會，一九一九─一九三四）的臺灣人。黃土水自東京美術學校畢業後，便在東京池袋設立了工作室作為活動據點，全力創作。在他逝世後的隔一年，遺孀廖秋桂將他工作室裡餘下的作品、以及石膏原型都帶回了臺灣，之後，也將黃土水的遺作以及當時被收藏在臺灣的作品聚集起來，在一九三一年五月的臺灣總督府舊廳舍，舉辦了一場黃土水遺作展。根據遺作展目錄可知，當時展出的黃土水作品約有八十件。

在這之後，黃土水的作品仍有一些展出的紀錄。例如，位於臺北的臺灣教育會館（落成於一九三一年五月，即現今的臺北二二八國家紀念館），戰前記錄中還可見到展示黃土水入選帝展的〈蕃童〉、〈甘露水〉、〈擺姿勢的女人〉等雕塑作品。但是這些作品在一九四五年之後便下落不明，直到近年只有〈甘露水〉重現世間。[1] 還有，在臺北公會堂，存放了黃土水遺孀所捐贈的大型遺作〈南國〉，至今仍在臺北中山堂（前身為臺北公會堂）原地受保存。此外，在一九三八年，臺北召開第四回臺陽美術協會展時，展場也展出了黃土水的五件遺作，藉此紀念黃土水。

在一九四五年戰爭結束以後，大約從一九五〇年代開始，開始陸續出現回顧雕塑家黃土水的言論紀錄。因為黃土水的遺孀、黃土水生前有過接觸的親戚以及相關人物都還在世，因此一九五〇至六〇年代這個時期與黃土水有關的大部分文獻，主要還是這些親友的介紹和緬懷紀錄。如一九五二年十二月發行的《臺北文物》第一卷第一期中，出現了一篇連曉青的文章〈天才雕刻家——黃土水〉[2]，連曉青為廖漢臣的筆名，他是黃土水的妻子廖秋桂的弟弟。此外，戰前同樣就讀於東京美術學校的文藝家王白淵（一九〇二—一九六五）於一九五五年三月發表的〈臺灣美術運動史〉，也以臺灣美術界先驅者之名，介紹了洋畫家王悅之（即劉錦堂，一八九四—一九三七）與雕塑家黃土水——其中，更稱黃土水為「天才雕塑家」，並且評價他在日本入選帝展「不但為本省

1　顏娟英，〈臺灣美術史與自我文化認同〉，收錄於顏娟英、蔡家丘總策畫，《臺灣美術兩百年》（臺北：春山出版，二〇二二年），冊上，頁一二一—二三九；顏娟英，〈甘露水〉的涓涓水流，《物見：四十八位物件的閱讀者，與他們所見的世界》（新北：遠足文化事業股份有限公司，二〇二三年），頁四二六—四三五。

2　連曉青，〈天才雕刻家黃土水〉，《臺北文物》，一卷一期（一九五二年十二月），頁六六—六七。

出生的藝術家開闢了一條新的路徑，亦為臺灣揚眉吐氣」。[3]到了一九六〇年，有尺寸園撰寫的散文〈龍山寺釋迦佛像和黃土水〉[4]回顧黃土水當年受委託，為龍山寺雕刻釋迦像的交涉與經過——尺寸園正是魏清德（一八八六－一九六四）的筆名，他在當時以詩人、文化人的身分活躍於臺灣社會，他也曾於日治時期擔任過《臺灣日日新報》的漢文部主任。黃土水在世時，魏清德便已時常在報紙上刊登他的相關報導，甚至熱心幫忙，為他介紹工作。

一九七〇年代之後，我們已可看到關於黃土水的相關記載和認識，大部分不再來自那些直接接觸過黃土水的人們，而是次一世代的人，試圖藉由調查黃土水的作品及生平，在臺灣美術史的視野中建立這位前輩美術家面貌的相關研究。例如謝里法（一九三八－）在美術雜誌《雄獅美術》製作了特輯，介紹包含黃土水等近代臺灣美術家的生涯，這些內容後來也被收錄在《日據時代臺灣美術運動史》及《臺灣出土人物誌：被埋沒的臺灣文藝作家》等書當中。[5]不過，謝里法的寫作當時受限於人在海外，資料來源取得不便，有的資料未見註明出處，甚至多處可見對事實的誤解（例如書中將黃土水的老師當成朝倉文夫等等），或者撰寫當時還未有機會驗證，因此參考他的著作時，必須多加謹慎判斷。即使如此，謝里法的著作在學術史上具有重要的意義，因為當時並沒有像這樣一本專門討論日治時期臺灣美術史的專書，更不用說以專章篇幅介紹黃土水。

與謝里法同一時期，雕塑家陳昭明則以業餘研究者的立場探索與認識黃土水，他親赴日本發掘了第一手資料，並且直接與黃土水的後人會面訪談。陳昭明調查的內容，曾發表在一九七四年的雜誌《百代美育》的黃土水特輯當中；[6]可惜的是，陳昭明的寫作形式未能意識到學術研究方法，現在留下來的文章裡，也有許多地方並未記載引用出處，因此他的一些意見在現今的學術研究

究中很難受到引用。不過，我曾拜訪陳昭明本人，並當面聽聞了他口述當時的調查經過，我認為他親身的調查經驗是很值得參考的。

接下來，當時序來到一九八〇年代末期至一九九〇年代，黃土水在臺灣漸漸有了被進一步重新評價的機會。一九八九年位在臺北市南海路的國立歷史博物館，舉辦了「黃土水雕塑展」，這是戰後第一次由官方舉辦大規模的黃土水回顧展，展出約三十件作品——這次展覽圖錄中所附的年表，便是根據陳昭明的調查製作而成。接著，在一九九五年，高雄市立美術館也舉辦了「黃土水百年誕辰紀念特展」。一九九〇年代之後，學術上更正式展開了臺灣美術史的研究，如「臺灣美術全集系列」就規劃了由王秀雄著作的《黃土水》（一九九五），「家庭美術館系列」則有李欽賢所著的《大地・牧歌・黃土水》（一九九六），這些書籍的出版，讓黃土水的生涯及作品有了更進一步的整理。[7] 此外，美術史研究者顏娟英整理了《臺灣日日新報》上的相關報導，並且發現了黃土

3　王白淵，《臺灣美術運動史》，《臺灣文物》，三卷四期（一九五五年三月），頁一七，後收錄於《臺灣省通志稿　學藝志藝術編》（南投：臺灣省文獻委員會，一九五八年），頁一八。

4　尺寸園，〈龍山寺釋迦佛像和黃土水〉，《臺北文物》，八卷四期（一九六〇年二月），頁七二～七四。

5　謝里法，《日據時代臺灣美術運動史》（臺北：藝術家出版社，一九七八年）；謝里法，《臺灣出土人物誌：被埋沒的臺灣文藝作家》（臺北：臺灣文藝出版社，一九八四年）。

6　陳昭明，〈天才雕塑家〉，《百代美育》，一五期（一九七四年一一月），頁四九～六四；關於黃土水主題的寫作發表，陳昭明尚有以下文章：〈從《蕃童》的製作到入選《帝展》——黃土水的奮鬥與其創作〉，《藝術家》，二二〇期（一九九三年九月），頁三六七～三六九；〈黃土水的高砂寮歲月〉，《臺灣文藝》，一四四期（一九九四年八月），頁九一～一〇五。

7　王秀雄，《臺灣美術全集一九　黃土水》（臺北：藝術家出版社，一九九五年）；李欽賢，《大地・牧歌・黃土水》（臺北：雄獅圖書股份有限公司，一九九六年）；李欽賢，《黃土水傳》（南投：臺灣省文獻會，一九九六年）。

水本人撰寫發表刊於雜誌《東洋》上的文章〈出生於臺灣〉（臺灣に生れて）等等，這段時期學者詳細地調查了日治時期的第一手資料，奠定與鞏固了黃土水研究的重要基礎。[8]

臺灣美術家以及美術史課題，後續也逐漸進入臺灣的學院，尤其在新議題和新材料上有了重要的進展，例如，朱家瑩整理了近代臺灣的雕塑史發展全貌，並特以專章討論黃土水；[9] 張育華則發掘了全新的第一手資料，例如黃土水的國語學校成績單，以及刊載在《教育會雜誌》上的黃土水在國語學校時的作品展出照片等等。[10]

此外，與黃土水相關的資料及研究，在日本方面，也有新的發表，首先，吉田千鶴子（一九四四—二〇一八）從近代日本的東亞留學生的角度，詳盡地介紹了黃土水進入東京美術學校時的相關資料；[11] 邱函妮的博士學位論文與相關論文，則提出日治時期的臺灣美術家將臺灣視為「故鄉」，並且將它當成創作的表現主題，評價黃土水是第一位以「臺灣」作為現代美術作品主題的人物。[12] 在風格來源的新討論上，兒島薰（児島薰）則指出，黃土水入選帝展的作品〈擺姿勢的女人〉，是來自法國畫家傑洛姆（Jean-Léon Gérôme，一八二四—一九〇四）的作品〈法庭上的芙里尼〉（Phryne before the Areopagus）之後，被定型化的西方女性裸體形象。[13] 其他還有像是近年來，在日本舉辦的一些展覽中，也介紹了黃土水的作品，例如二〇一四年的「從官展所見的現代美術」（「官展にみる近代美術」，福岡亞洲美術館等）、「臺灣的現代美術——留學生們的青春群像」（「臺灣の近代美術—留学生たちの青春群像」，東京藝術大學美術館等）等。[14]

在這些基石之上，我展開了黃土水的研究課題，分別從日治時期殖民地藝術家的角度，以

及近代臺灣雕塑史中的視野重新梳理黃土水的資料和探討他的重要性等等，至今為止一部分研究成果，已經以期刊論文的形式發表了一些。[15] 近年在臺灣，也陸續舉辦了介紹黃土水作品的重要展覽，分別是「不朽的青春：臺灣美術再發現」（二〇二〇年十月十七日至二〇二一年一月十七日，北師美術館）、「光：臺灣文化的啟蒙與自覺」（二〇二一年十二月十八日至二〇二二年四月

8　顏娟英，〈徘徊在現代藝術與民族意識之間——臺灣近代美術史先驅黃土水〉，《臺灣近代美術大事年表》（臺北：雄獅圖書股份有限公司，一九九八年），頁VII-XXIII。

9　在本論文所列舉的文獻以外，尚有以下研究：江燦騰，〈日據時期臺灣知識份子的自覺佛教藝術的創新：黃土水創作新佛像的時代背景及其今日臺灣佛教藝術的典範作用（一）、（二）〉，《獅子吼》，三三卷三期（一九九四年三月），頁一—一一、三三卷四期（一九九四年四月），頁一—一〇。呂莉薇，〈烈日之下的黃土水——雕塑作品的內涵與時代意義〉（彰化：國立彰化師範大學藝術教育研究所碩士論文，二〇〇三年）；江美玲，〈黃土水作品的社會性探樣——以《釋迦像》〈水牛群像〉為例〉（臺中：東海大學美術史與美術行政組碩士論文，二〇〇五年）；羊文漪，〈黃土水《甘露水》大理石雕做為二戰前一則有關臺灣崛起的寓言：觀摩、互文視角下的一個閱讀〉，《書畫藝術學刊》，一四期（二〇一三年七月），頁五七—八八。

10　朱家瑩，〈臺灣日治時期的西式雕塑〉（臺北：國立臺灣大學藝術史研究所碩士論文，二〇〇九年）。

11　張育華，〈黃土水藝術成就之養成與社會支援網絡研究〉（臺北：國立臺灣師範大學歷史學系碩士論文，二〇一六年）。

12　吉田千鶴子，《近代東アジア美術留学生の研究——東京美術学校留学生史料》（東京：ゆまに書房，二〇〇九年）。

13　邱函妮，〈描かれた「故郷」——日本統治期における台湾美術の研究〉（東京：東京大学出版会，二〇二三年）；中文研究可參閱邱函妮，〈陳澄波繪畫中的故鄉意識與認同——以《嘉義街外》（一九二六）、《夏日街景》（一九二七）、《嘉義公園》（一九三七）為中心〉，《國立臺灣大學美術史研究集刊》，三七期（二〇一四年九月），頁二二三—二三六。

14　兒島薫，〈近代化のための女性表象——「モデル」としての身体〉，收錄於北原惠編，《アジアの女性身体はいかに描かれたか》（東京：青弓社，二〇一三年）。

15　鈴木惠可，〈日本統治期の台湾人彫刻家・黃土水における近代芸術と植民地台湾：台湾原住民像から日本人肖像彫刻まで〉，《近代画説》，明治美術学会誌，二三號（二〇一三年），頁一六八—一八六；鈴木惠可，〈邁向近代雕塑的路程——黃土水於日本早期學習歷程與創作發展〉，《雕塑研究》，一四期（二〇一五年九月），頁八七—一三二。

二十四日，北師美術館），這兩場以臺灣美術史和新文化運動為主題的展覽，分別修復展出黃土水的兩件重要作品：〈少女〉胸像與〈甘露水〉，都是隱跡多年後重現世間、備受矚目的作品。黃土水與他的作品也因此在臺灣社會上再度獲得了高度的關注與討論，這兩個展覽的出現與觀眾的反應，顯示了臺灣美術與雕塑史研究正在進入新的階段。

本書即是由這些研究與前人累積的成果繼續發展而來，尤其增補了新發現的資料；先前討論不夠周全的地方，例如在黃土水的創作裡，所謂「現代性」究竟是什麼，也將會是我在這本書希望進一步討論的重點。[16]

為何談論黃土水

至今，黃土水已被高度評價為臺灣的現代美術先驅，但關於他的研究與認識，仍存在著以下幾個問題。首先，是現存作品的真偽問題。黃土水留下紀錄、為人所知的許多代表作，包括帝展的入選作品，在他逝世後，特別是一九四五年之後便陸續銷聲匿跡、下落不明。而在戰後流傳於坊間的作品裡，還可發現有些作品也許是黃土水侄子的習作與仿作。又或者，在黃土水過世後，有人根據他製作留存的石膏原型翻銅再次鑄造出複製品；甚至，近年更可見到許多明顯的贗作出現。黃土水被收藏在公家美術館的作品，數量不多，現存所知重要的作品，多數都還留在民間的私人藏家手中，因此研究者不容易直接接觸到實物作品，大多只能依賴至今為止發表過的出版品圖像、或戰前的黑白照片來作研究與判斷。對於研究立體雕塑而言，能夠直接觀察檢視作品是非

常重要的，無法以真品實物分析黃土水作品，只依賴文獻與圖版，便會出現誤判的風險。

第二個問題，則是涉及第一手資料的發掘及調查仍不夠充足，新出土的資料也需要仔細判讀。

由於黃土水並未留下像是日記或筆記、素描等出自作者本人的第一手資料，因此要搜索相關可供研究的文獻時，多只能參考該時代的報紙、雜誌、或是相關人物的資料等等。所幸現今《臺灣日日新報》已經全面數位化了，如今從事近現代研究，參考這類報紙資料時，比起一九九〇年代以前的研究工具限制，已經更為方便。然而，那些在檔案全面數位化之前，就已先行出版的研究書籍，有可能會出現轉引資料數次而發生訛誤的狀況，若非每次都對第一手資料重新查核、進行檢證或校正，則會有以訛傳訛的可能。因此，對於早期的二手研究所引用的資料，都有必要提高警覺，必須做到嚴謹查核史料來源，確保資訊的準確度。再加上《臺灣日日新報》的報導本身也常出現錯誤，所以也不該只以單一報章為憑據，應該一併發掘、比對其他新資料，例如其他同時代、不同機構的報紙資料（包含數位化和還未數位化的資料），或是已不存在於臺灣，但有可能遺留在日本的資料等等；本書的論證，便是在遵守這樣的原則上，盡力蒐集與判讀資料而成。

16 本書籌備出版之際，國立臺灣美術館正舉行「臺灣土・自由水：黃土水藝術生命的復活」特展（二〇二三年三月二十五日至七月九日），集合展出近年發現與修復黃土水所作的數座大理石雕、銅像以及木雕作品，是睽違三十多年再次由官方主辦的黃土水主題展覽。

17 例如在先行研究與圖錄等資料中，有些長期以來被認定為黃土水本人的作品，但在我實際觀察檢視實物之後，不得不存有疑慮，其中有些作品的品質令人懷疑，甚至很難輕易定為黃土水之作。例如〈婦娥〉（木雕，一九三七年，私人收藏）這件作品，之前出版的全集或是展覽圖錄都將其定為黃土水之作，我也曾於二〇一三年發表的期刊論文引用這件作品。但當我在二〇一九年實際看到作品時，發現木雕的技術面稍嫌稚嫩、不成熟，使用的木材也跟黃土水的其他木雕作品有所差異，所以，目前我會認為這並非黃土水的作品。應修正的文章為鈴木惠可，〈日本統治期の台湾人彫刻家、黃土水における近代彫刻と植民地台湾：台湾原住民像から日本人肖像彫刻まで〉。

第三個問題，則是關於身為雕塑家的黃土水，他的雕塑作品是否反映了他對文化認同的某些觀念或想法？至今，在臺灣美術史方面的研究討論中，對於黃土水是最先以「臺灣」作為明確作品主題進行創作的現代美術家，應該不會有什麼異議，但對於他的作品中所表現的「臺灣」內容，以及表現方式的評價，卻意見分歧。

例如關於表現臺灣原住民或者水牛這類主題，如陳昭明認為，黃土水就是單純為了表現臺灣特色，才選擇水牛，和表達民族意識沒有關係；[18] 但另一方面，也有不少批評者認為，臺灣原住民與水牛迎合了殖民地印象，是黃土水將日本統治者方面對「殖民地」的意識內化了。我認為，從有無民族意識以及殖民地印象來探討黃土水創作的主題方面，初步而言當然是不能完全予以否認的，然而，黃土水生活在殖民統治下的社會，而且還是從臺灣遠赴日本學習美術的第一人，對他來說，運用臺灣主題製作雕塑，究竟抱有怎樣內涵的民族意識、或者這種思考是否受到日本的影響等問題，如今都已需要再加入更多面向的觀照討論。倘若僅僅以民族意識與殖民對立的觀點作為評價黃土水所有作品的基準，可說是太過輕忽當時的臺灣美術家要在社會上立足生存的困難及複雜程度了。

在此可先簡要地提出我的看法，我認為黃土水意識到「臺灣」主題本身是比較單純地，或說是基於看到日本發展自己的現代美術特色，而激發、產生了相對強烈的「臺灣」可以有何獨特性的自我意識，並且，他從就讀東京美術學校時代起，早就開始思考要將這個意識活用在創作上。

從另一方面來說，除去殖民地社會狀況不談，「美術」及「雕塑」對他本人而言，是讓他懷抱著最高度興趣、並且灌注熱情的對象，黃土水的初衷，是純粹地期望能夠在這樣的美術

前進東京美術學校

黃土水在一九一五年三月從國語學校畢業，四月起便以教員身分赴任大稻埕公學校分校。

原本國語學校師範科的畢業生，有義務要從事五年的教職，但他卻在半年後就前往東京，對他此時人生發生重要影響的關鍵人物，就是當時的民政長官內田嘉吉。當時，黃土水在公學校擔任教員，閒暇時便從事木雕：

　　畢業後服務於大稻埕公學校，工作了一個學期。他基本上熱心於工作，份內的工作也做得

年紀念教育品展覽會上展出，[6] 其後也一直被收藏在國語學校（後來改稱為臺北第一師範學校）裡。也許當時臺灣總督府民政長官內田嘉吉（一八六六—一九三三），曾在這場展覽會上看到了這件作品，也因此讓黃土水有了前往東京留學的機會。也就是說，國語學校這個環境讓黃土水的雕塑才能受到認識，成為他前往日本留學的一大契機。

5 《大正四年三月卒業 各部生徒學籍簿 第十三卷》，國立臺北教育大學秘書室校友中心暨校史館藏。

6 《臺灣教育》，一五九號（一九一五年七月），〈第五圖 第二室 總督府國語學校本校出品 生徒成績品及參考品／一部〉（無頁碼）中刊載的照片，極大可能就是黃土水所製作的〈觀音像〉，請參閱張育華，〈黃土水藝術成就之養成與社會支援網絡研究〉，頁七七。

7 關於「大稻埕公學校分校」的情報，來自前述東京美術學校資料（東京藝術大學所藏）中黃土水履歷表上的紀錄。大稻埕公學校分校成立於一九一五年四月，同年黃土水赴任教職。該校是此後建校的大稻埕第二公學校，日新公學校（現在的臺北市立日新國民小學）的前身。

很好。但在這期間，他也不懈怠於為了自己的前途做準備。他有個像木匠道具箱一樣的箱子，裡面裝滿了木雕的材料及小刀等等，下課後若有閒暇，就很勤奮地雕刻作品。[8]

此外，別的報紙報導也可見以下記載：

他從前畢業於臺灣總督府國語學校師範科，從事教師一職時，製作了布袋或觀音等等的木雕玩具，受到當時民政長官內田嘉吉注意，並且賞識他的才華，獎勵他從事這方面的研究，這成了他遠赴東京的動機。[9]

黃土水自己也曾在其他的報紙訪談裡，提過他在公學校服務約六個月時，就製作了各種雕塑作品，並受到鼓勵：「前民政長官內田先生曾對我說，『再加把勁，努力成為雕塑家吧！』」，[10]可見黃土水閒暇時製作的作品，應是很引人注意的。被內田嘉吉看重的黃土水，更受到國語學校校長隈本繁吉（一八七三─一九五二）的推薦，展開了前進東京美術學校之路。

關於黃土水進入東京美術學校的經過，在吉田千鶴子所整理的東京美術學校留學生資料當中，已經相當詳盡。東京美術學校的資料因火災等緣故而缺少了部分時期，慶幸的是，黃土水入學時的資料，幾乎仍完整保留在東京藝術大學裡。除了東京藝大的檔案，另外還有一條新資料值得參考，也就是當時高砂寮（在東京的臺灣留學生宿舍）寮長後藤朝太郎（一八八一─一九四五）的回憶自述。後藤朝太郎自述曾在大正四年（一九一五）夏天來到臺灣，在前往國語學校拜訪朋

友時，注意到了黃土水的木雕觀音，受到吸引，於是便向國語學校校長隈本繁吉建議，是否就讓黃土水前往東京美術學校學習深造。後藤朝太郎要回日本時，也邀請黃土水一同從基隆港搭乘輪船「香港九」出發前往東京，登船前，後藤朝太郎因為風土病（登革熱）發起高燒，黃土水一路相伴，仔細照護，直到護送後藤回到東京小石川的自宅。[11]這份資料中，後藤自陳在一九一五年九月拜訪國語學校之際，與隈本校長及黃土水見面談話，並向校長推薦黃土水可報考東京美術學校；幾天後，他就與黃十水一同回到日本，搭船的日期，是後藤強調「無法忘記」的九月十六日。不過，根據《臺灣日日新報》的紀錄，後藤應該是在一九一五年七月二十八日抵達臺灣（並於九月十六日離開）；而限本校長致信東京美術學校校長的日期則是在七月二十八日，早於後藤回憶中推薦的時間。由此可推測，後藤的記憶可能有些錯誤，若非他抵達臺灣的當天，就馬上拜訪國語學校並推薦了黃土水，不然便是隈本校長和黃土水在後藤來臨之前，就已確認要前往東京留學了。

總之，誰是最早發想建議黃土水前往東京美術學校的這點，還是有待進一步的考證，但是，這份記錄也能幫助我們充分理解，為什麼後來後藤朝太郎會多次對來到東京的黃土水關照有加，對他而言，黃土水可算是某種意義上的救命恩人，此外，後藤對黃土水雕塑才能的肯定之早，也可因

8　〈本島出身の新進美術家と青年飛行家〉，頁四八。

9　《時の民政長官內田氏に才能を見出さる〈蕃童〉で入選した黃土水君〉，《やまと新聞》，一九二〇年一〇月一〇日，收入《近代美術関係新聞記事資料集成》（東京：ゆまに書房，一九九一年），卷三六。

10　〈彫刻「蕃童」が帝展入選する迄黃土水君の奮鬪と其苦心談（下）〉，《臺灣日日新報》第七版（一九二〇年一〇月一九日）。

11　後藤朝太郎，〈臺灣田舍の風物〉，《海外》，七期（東京：海外社，一九三〇年六月號，總四〇），頁四四一五六。

此確知。

不管是由國語學校的隈本繁吉校長、還是東京高砂寮宿舍長後藤朝太郎發現了黃土水這塊璞玉，而興起了想將黃土水送往東京美術學校的念頭，黃土水的前進東京之旅，終究還是由隈本繁吉校長於一九一五年七月二十八日寄信給東京美術學校校長正木直彥（一八六二─一九四〇）才真正落實展開的──這份文書中，提到東京美術學校是否可能讓黃土水入學，隈本推薦黃土水「在學中並非特別練習，卻精於木雕及塑造，如同天生有才……願讓他入學貴校選科，發揮天生才能」，並且表示「該府民政長官有意資助學費」，透露了內田民政長官願意補助學費。

至於東京美術學校內部對於這封信的回應，可見在同年八月三日，雕刻科木雕教室教授竹內久一（一八五七─一九一六）回覆了美術教務部：「既然將來有望，民政長官有意補助，可接受考試後入學」，同意受理讓他參加入學考試。因此，校方便於八月四日發送文書給在臺灣的隈本，表示該學年雖然沒有招募木雕部學生，但特別接受黃土水的入學申請，並會透過考試決定是否錄取。[12]

在這之後，黃土水寄出了入學申請書以及報考用的備審作品，這件送審作品是木雕〈仙人像〉。黃土水後來順利地通過審查，接著在九月十六日，隈本寫信給正木校長，當中表達了對他協助黃土水入學的感謝之意，並提到黃土水本人也十分欣喜。[13]

此外，信中還記載了黃土水已於該日負笈出發，並且將寄宿在「高砂寮」，那是位於東京小石川的東洋協會專門學校裡，專門提供臺灣留學生住宿用的宿舍。[14] 就在同年一九一五年十二月，《臺灣日日新報》首次出現關於黃土水的報導：黃土水成為東洋協會臺灣支部選拔的留學生，九月前往東京，並且正式入學東京美術學校。[15]

12　吉田千鶴子，《近代東アジア美術留学生の研究——東京美術学校留学生史料》，頁一〇九—一二一。在吉田千鶴子，《東京美術学校台湾人留学生概観》，《台湾の近代美術——留学生たちの青春群像（一八九五—一九四五）》（東京：印象社（制作），二〇一六年），頁一〇〇—一〇一處也有提及。

13　根據東京美術學校相關資料《明治四十四年一月至大正十二年撰科入學關係書類教務掛》（東京藝術大學美術資料室），此時黃土水的入學考成績是七十分，欄外有「准許該生延期參加考試九月三十日批准入學（受驗延期認許 九月三十日入學許可）」的紀錄。

14　吉田千鶴子，《近代東アジア美術留学生の研究——東京美術学校留学生史料》，頁一一一。

15　〈留學美術好成績〉，《臺灣日日新報》，第六版（一九一五年十二月二五日）。

東京美術學校的求學時光，與入選帝展

黃土水作品中的雕塑「現代性」（上）：寫生與素材

黃土水在東京美術學校就學的五年間，留下的資料不多，他究竟是在什麼樣的課程與環境下學習雕塑呢？他又曾有過怎樣的師承與交友關係？許多我們想知道的細節，在過去都缺乏直接的紀錄，無從得知。而透過《臺灣日日新報》所能知道的，關於黃土水與東京美術學校相關的消息，除了一九一五年十二月初次報導了他留學東京，以及一九二〇年十月他首次入選帝展這兩個報導，在這五年之間，黃土水在東京美術學校的學習狀況如何，就未再見到《臺灣日日新報》有其他直接的報導了。然而，無疑就是這段五年光陰的經歷，奠定下了黃土水成為現代雕塑家的基礎，也對黃土水的雕塑之路有著決定性的影響。接下來，將會分成幾個不同的面向，合理重建並檢視他的學生時期應該會學習到的現代雕塑相關技術與觀念。

首先要探討的是，身為藝術家必備的技術及素材，也就是黃土水如何掌握「寫生」觀念與「木雕／塑造」的技術——如何選擇雕塑素材、以及習得專門技術，是雕塑家養成的關鍵。

在戰前的日本，雕塑領域的素材與技術大致上被區分為木雕、塑造、石雕，這些都需要不同的雕塑技術，也必須分別花費時間來學習熟練。尤其以刀減少堅硬素材，將物質雕成立體的「雕刻」（carving），以及，從什麼都沒有的狀態，以黏土之類素材層層疊疊堆增出形狀的「雕塑」（modeling）這兩種技法，在造型的效果、表現主題的製作難度，都會有差別。更重要的是，對近代的日本雕塑家來說，自己要運用哪些技術及素材創作，並非只有單純出自雕塑個人性的選擇及喜好，也深刻地聯繫著雕塑家的自身認同感，這是因為當時日本經歷現代化過程，刺激了許多領域在傳統文化與西方文化之間進行自我認同的辯證。類似的現象，也發生在進入明治時期以後，日本畫家們在傳統繪畫（中國繪畫、日本畫）及西洋繪畫之間的糾葛，導致現在日本美術對

於「畫家」這個稱呼，還會再細分為日本畫家或西洋畫家（油畫），分出不同領域。

在雕塑領域方面，「木雕」在當時日本雕塑界的觀念中，被視為傳統的、日式的代表，「塑造」則為西方的代表。進入近代以後，塑造（西式雕塑）的興盛，以及傳統木雕如何回應西式塑造，成了日本雕塑界的重要課題。而且這兩方的素材及技術不同，甚至漸漸將近代日本的雕塑家分化出了舊世代及年輕世代的群體。也就是說，依照所選擇的雕塑素材與技術類型，形成了「日本・傳統／西洋・現代」這兩種領域的對立，造成了許多衝擊，包括東京美術學校裡的「雕刻科」原本僅有木雕部，後來加設塑造部；一九〇七年開辦的「文展」（日本文部省主辦之「文部省美術展覽會」，一九〇七-一九〇九）、由文展改組的「帝展」（「帝國美術院」主辦之「帝國美術院展覽會」，一九〇九-一九三五）這類官方展覽會，雕塑項目的評審委員的人選立場考量、審核標準變化等。總之，對大正時期以後活動的雕塑家們，帶來了不小影響。

黃土水赴日留學期間，正值大正時期，也是日本雕塑界的新舊世代、專門領域開始逐漸分道而行的時刻。黃土水在東京美術學校，就讀的是雕刻科木雕部，主修日式的傳統木雕技法，同時，他也很有野心地想要攫取相對立場的西式塑造及人理石造像等技術；這樣為自己安排全方位修練內容的他，在臺灣人之中本已是一枝獨秀，但若再將他與同世代日本雕塑家的狀況相比，也仍可說得上是特殊的例子了。接下來，將會以他在東京美術學校的經驗與影響關係為中心，檢視黃土水成為雕塑家的基礎，是如何在學院經驗中形成與奠定的。

東京美術學校的課程，與教師高村光雲的影響

木雕技術的習得

黃土水在一九二〇年初次入選帝展時，回想他剛入學美校時的狀況：

第一年非常辛苦。和我同時入學的，加上我共有十二人。大多數的同學都是工業學校出身的，其他就是只有中學畢業的兩、三人和我而已。首先，無論我怎麼磨，小刀就是不利，讓我束手無策。每天，大家回家後，我還是一直磨刀，磨到天色已暗。其他有些人留長髮、有些人穿著華麗的披風，看起來就像是個藝術家，他們看我辛苦的模樣，每天潑我冷水說：「小黃，你這男人真是不得要領啊，這種事情若不是有天分的天才，是不會成功的。快點放棄回家吧。」[1]

黃土水在學時的一九一七年，當時有本出版品叫做《校風漫畫》，裡面刊載了描繪東京美術學校學生們的諷刺漫畫。漫畫中登場的，正是如同黃土水所描述的長髮學生們，他們一頭蓬髮，拿著像畫布或畫具一類的東西（圖1）。[2]也像書上說明文字所諷刺的「全天下離經叛道的傢伙都齊聚同校」，這個時期的美校，已聚集了許多與常人不同、有著奇妙藝術家性格的學生。

除了校風以外，如同黃土水所說，當時在東京美術學校雕刻科木雕部上課，首先必須要自己研磨好木雕使用的雕刻小刀。一八八九年東京美術學校開始授課時，雕刻科教授是高村光

雲（一八五二—一九三四）、石川光明（一八五二—一九一三）、竹內久一、山田鬼齋（一八六四—一九〇一）等人，都是繼承了江戶時代傳統的職人們。時任東京美術學校校長的岡倉天心（一八六三—一九一三）聘請光雲來擔任美術學校教授時，曾告訴他說：「請您來學校，做您在家裡工作室所做的事即可。」[3] 由此便可知道，東京美術學校設立時，雕刻科的主要目的，就是要傳承與教育日本的傳統雕刻技術，不過，雕刻科雖然被歸為傳統派，但一八九四年岡倉天心採用「分期教室制」，雕刻科被分為三個教室，分別由三組教授主持與規劃課程：第一教室（竹內久一）是教授從古代到中古的雕刻，第二教室（山田鬼齋）則是鑽研從中古到江戶時期的雕刻，第三教室（高村光雲、石川光明）則是教授明治以後的當代木雕創作。而高村光雲與石川光明負責的第三教室，其實也是傳

1　〈本島出身の新進美術家と青年飛行家〉，頁四八。

2　近藤浩一路，〈第百十二 斷髮令（東京美術學校）〉，《校風漫畫》（東京：博文館，一九一七年），頁一五二。

3　高村光雲，《幕末維新懷古談》（東京：岩波文庫，一九九五年），頁三四二。

圖1 「斷髮令（東京美術學校）」 近藤浩一路，《校風漫畫》（東京：博文館，1917年），頁152

統派的光譜裡面，被認為最偏向創新的一端。4。一八九八年發生了「美校騷動」5，岡倉天心因此離開了學校。在這之後，雕刻科中新設立了塑造部，才正式開始教育西洋式的雕塑技術。之後，塑造部也培育出了朝倉文夫（一八八三—一九六四）、北村西望（一八八四—一九八七）、建畠大夢（一八八〇—一九四二）等人，皆為大正時期以後日本的代表性雕塑家。黃土水在東京求學的同時期，也有許多知名的雕塑家就是從塑造部出身的。

黃土水在一九一五年進入東京美術學校就讀時，雕刻科木雕部的課程從第一學年到第四學年，是可以依照自己的志願，選擇一個教室，在該教室臨摹「舊作或教師的作品」，或者依照自己的構想來製作作品；到了後期，則會進入實習時間，有一部分要學習「使用塑土來製作物品形狀」；到了第五學年，則是展開畢業製作。6從這些課程安排內容可得知，當時的木雕部已經有了西式塑造的實習課程。東京美術學校的雕刻科教授高村光雲，他的兒子，也就是雕塑家高村光太郎（一八八三—一九五六），比黃土水更早於一八九七年就進入了雕刻科，對於當時木雕部的課程內容，他曾有過以下描述：

在學校，父親及石川老師等人討論，決定以從前木雕的作法順序來指導。地紋、肉合雕、浮雕、丸雕等，約花上兩年時間來教。然後也要學習小刀的用法。7

可見當時木雕部的教學課程內容，是按照高村光雲與石川光明的構想設計規劃，主要是仿效傳統日本雕刻的修行過程。而關於小刀的使用方式這點，正與黃土水的回想內容一致，此外，從

一份高村光雲在東京美術學校授課用的「關於日本木雕技術」講義教材申請紀錄可知，當時黃土水也曾經申請過裡面的木雕技法藍圖照片，[8] 因此可初步推論，即使剛進入大正時期，木雕部仍繼續採用明治時期的教學內容。

不過，若觀察戰前東京美術學校雕刻科木雕部的上課紀錄插畫及照片，從明治末期一八九六年的《風俗畫報》（圖2），學生們坐在木地板或塌塌米上，將作品放在木製的木雕臺上製作，畫面前方的人旁邊擺著木盆，看起來正在用磨刀石磨小刀。此外，有的學生雕著大象、或是雕著不動明王，整體看起來和他們身著傳統和服的氣氛呼應，不像是現代的美術學校，而比較像是江戶時期的木雕工作室。另外，在法國人菲利克斯・雷加梅（Félix Régamey，一八四四─一九〇七）所繪製的十九世紀末美校素描當中也可看到，學生們都是坐在地上，以木槌敲擊鑿刀來製作木雕。[9]

4　芸術研究振興財団、東京芸術大学百年史編集委員会，《東京芸術大学百年史　東京美術学校編　第一卷》，（東京：ぎょうせい，一九八七年），頁二四九─二五〇。

5　當時日本美術界正面臨與西洋傳統的碰撞、以及來自西洋新風影響的衝擊和夾縫中。岡倉天心在任職東京美術學校的校長期間，因為強調要重視日本傳統文物、推動傳統美術再創新等理念，受到校內洋風新派人士排斥以及批評，因而決定辭去校長之職，當時校內約有三十多位支持天心的教師們也一起提出辭職（後由天心勸阻），此騷動引發了不小的社會震驚。

6　〈各科授業要旨〉，《東京美術學校一覽 從大正四年至大正五年》（東京：東京美術學校，一九一六年），頁七五。

7　高村光太郎，〈美術學校時代〉，《某月某日》（東京：龍星閣，一九四三年），頁三六。

8　吉田千鶴子，《近代東アジア美術留学生の研究─東京美術学校留学生史料─》，頁二六。

9　田中修二編，《近代日本彫刻集成　第一卷　幕末・明治編》（東京：国書刊行会，二〇一〇年），頁三二三。

不過，十九世紀末前後的這番教室風貌，到了黃土水就讀東京美術學校的大正時期，教室的樣子已起了變化。在一張背景時間可能是一九二〇年代的木雕部照片（圖3）中，學生們手邊放著看起來像是木雕作品或是木版雕刻，坐在椅子上，將作品置於桌面上進行雕刻作業。可以想見，在這個時期，美校木雕部已不再只限於傳統的四周卻放置了西洋雕塑風格的半裸女性像。可以品，也在學習的範疇之內。實際上，在高村光太郎的回憶裡，一九〇〇年藤田文藏（一八六一—一九三四）就任雕刻科教授時，木雕部也開始使用模特兒來練習製作塑造了。

黃土水剛入學時，成績差得連他本人也覺得詫異，第一學期只有拿到六十分，令他悲觀地覺得再這樣下去是絕對不是辦法。特別是自己研磨的小刀完全不銳利，他為此買了五、六十把小刀來死命地磨，最後還是磨不利，只能丟棄；不過，經過這番努力，有一天他忽然抓到訣竅，之後他突然就變得很擅長研磨小刀了。此外，其他的同學早上九點、十點左右到校，下午很早就下課回家，但黃土水在宿舍吃完早餐後便立刻到校，下午也留校持續鑽研雕塑直到傍晚。他比別人還要加倍努力練習，「木雕成績才稍微好了一些」。[11]

當時黃土水經歷的木雕訓練，可在現今保存在臺灣的〈牡丹〉、〈山豬〉、〈鯉魚〉等木雕浮雕作品上看見痕跡，他另外還留下了木雕〈羅漢〉；根據記載，這類的習作約有五件，[12] 而用來參考的浮雕木版範本，現今還收藏在東京藝術大學的大學美術館當中。

這些由黃土水所製作的木材浮雕，就如同先行研究所指出，並非黃土水原創作品，而是他在就讀東京美術學校時期，依循木雕範本所模仿製作的初期習作。先前我由於無法親眼看到原作，而是他

圖2　東京美術學校雕刻科木雕部第三教室　取自山本松谷，〈美術學校教室之圖〉，
《風俗畫報》，131號（1897年2月），頁10

圖3　陳澄波收藏的東京美術學校雕刻科木雕部教室明信片　「東京美術學校彫刻科木
彫部教室繪葉書」　財團法人陳澄波文化基金會提供

僅能透過圖版觀察判斷黃土水製作的〈牡丹〉、〈山豬〉（圖4、圖5）以及〈鯉魚〉等木材浮雕作品；後來，〈牡丹〉與〈山豬〉已陸續親眼確認，應無問題。直到二〇一六年，我才有機會親眼見到兩件〈鯉魚〉的木浮雕作品。其中一件（彩圖2-1）在木雕技法的線條處理表現上有一些並不算成熟，並且，在東京美術學校的木雕範本中，雖然能夠找到〈鯉魚〉的參照範本，但是對照之下，構圖和造型仍有不同。而另外一件〈鯉魚〉（彩圖2-2）的雕刻技法則較為成熟，構圖和尺寸（五九×四五公分）看起來也更接近東京藝大的範本（彩圖2-3），比較可能是黃土水的在校習作。

不過，彩圖2-1的〈鯉魚〉雖然技法不甚理想，但卻可以看到相當特殊的現象，也就是在同一塊木版上，出現了兩種品質落差極大的雕刻痕跡。（圖6）以魚頭的表現為例，同一塊木板上，左邊的大魚雕刻線條較為流暢圓滑，右邊的小魚則可清楚看到鑿痕，尤其雕刻魚眼時，不若大魚線條的自然，小魚的圓形魚眼輪廓有著一段一段生疏的斷續鑿痕。此外，左側大魚的頭部高地呈現光滑弧面的效果，較看不出刀痕，但右側小魚的頭部則可看到雕刻刀試圖一刀一刀刻出弧面、但卻又留下明顯凹凸痕跡力道控制不佳的狀況，且對於吻部的結組塊面表現也較鬆散。這些差異顯示了在這一塊木雕浮雕上，應有兩個人雕刻，而且技術實力懸殊。這塊浮雕呈現了與東京美術學校範本有所關聯的構圖，但又帶有兩種不同品質的雕刻技術，很可能是另一種習作。

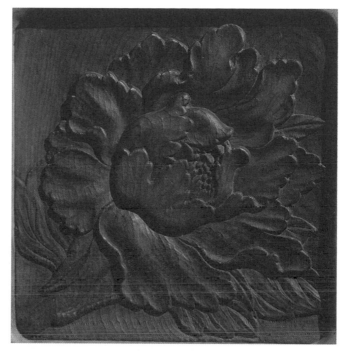

圖4　黃土水　〈牡丹花〉　木材浮雕　14×14公分　1915至
1920年間　私人收藏　2023年作者攝影

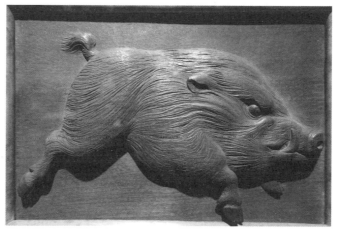

圖5　黃土水　〈山豬〉　木材浮雕　16×23.5公分　1915至
1920年間　私人收藏　2023年作者攝影

10 高村光太郎，《美術學校時代》，《某月某日》（東京：龍星閣，一九四三年），頁四五一四六。

11 〈彫刻〈蕃童〉於帝展入選する迄黃土水君の奮鬪と其苦心談（下）〉，《臺灣日日新報》，第七版（一九二〇年一〇月一九日）。

12 木雕作品〈羅漢〉的照片圖版，雖曾刊登在陳昭明，〈黃土水小傳〉，收錄於高雄市立美術館編，《黃土水百年誕辰紀念特展》〈黃土水遺作展目錄（一九三一）中，高雄：高雄市立美術館，二〇〇五年）一書中，但原作目前下落不明。（照片圖版應是陳昭明的所藏資料）。在黃土水遺作展目錄（一九三一）中，有「六八習作 木雕五件 美術學校學生時代」的紀錄，五件習作木雕之中，我認為有四件應該便是現在可見的〈牡丹〉、〈山豬〉、〈鯉魚〉與〈羅漢〉。

雖然初步可知這件〈鯉魚〉不太可能是黃土水在東京美校時期的習作，但根據陳昭明的信件和紀錄，可以知道黃土水曾經讓至少三位侄子到東京的工作室當他的助手，在這過程中，有心繼續跟著他學習雕塑，並且後來也在臺陽美展有過展出作品紀錄的，便是侄子黃塗（一九一一─一九四五）。[13] 這件〈鯉魚〉木雕浮雕，其實相當可能是黃土水沿用東京美術學校木雕教學方式，傳授侄子木雕技巧的珍貴教學示範作品。

對於「實物寫生」的執著

在東京美術學校這樣的教室氛圍及課程安排之中，黃土水從他的指導老師，也就是當時在日本具有代表性地位的木雕家高村光雲那裡，受到了什麼樣的影響呢？

光雲以江戶傳統的木雕修行作為出發點，他的製作態度及關懷重心，特別著重在木雕的技術層面，而不一定關注作品的主題及表現。關於這點，可參考高村光太郎的想法：

圖6　〈鯉魚〉（同彩圖2-1作品）左側大魚和右側小魚局部　木材浮雕　42×61公分　年代不詳　河上洲美術文物提供

……我父親的鑑賞能力，僅針對雕刻的技法。看佛像時，比起上古，更喜歡看鎌倉時代的東西，例如他會對快慶的仁王像之類感到欽佩。但是對於天平時代的東西，他就會說「雖說好是好……」。至於羅丹的雕塑作品，他也不怎麼佩服，我想，他可能會想把它作得更精細吧！因此，他從來沒想過「表現」那樣的事情。[14]

對光太郎而言，光雲所執著並力圖發揮的，是如何將對象物品雕刻再現出來，主要看重的是技術層面；因此，像羅丹（Auguste Rodin，一八四〇—一九一七）這類現代雕塑家的作品，似乎只會被光雲認為是在半途中就結束作業的未完成品。極端顯露出這個技術傾向的，是光雲根據「實物寫生」所製作的動物雕刻。光雲從一八八七年到翌年，承接了日本皇居建造中的幾件委託工作，其中有一項委託，便是要在皇室女性居室裡，設置狛犬造型的裝飾品，他必須先以一整塊木材雕刻出立體的狛犬原型。當時他表示「首先最重要的，是必須借用可當參考範本的狛犬」[15]，因此他四處打聽哪戶人家有飼養狛犬，並且借來，觀察牠在自家房間裡的舉動，不僅如此，當他一聽說別人家中還有另外更適合的狛犬，也一併借回家做觀察比較，最後他決定，第二隻比較適合作為皇室的狛犬模特兒，因此就以第二隻狛犬為範本來製作雕刻。光雲需要製作四座狛犬木雕原

13 參見〈黃土水年表〉，收錄於國立歷史博物館編，《黃土水百年誕辰紀念特展》，頁八〇。黃塗生平引用自陳昭明之黃土水家譜手稿（二〇二三年三月至七月於國立臺灣美術館「臺灣土・自由水：黃土水藝術生命的復活」特展展出）。

14 高村光太郎，〈回想錄〉，《高村光太郎全集》（東京：筑摩書房，一九九五年），卷一〇，頁一八。

15 高村光雲，《幕末維新懷古談》，頁二六八。

型，雕刻工會的幹部等相關人士看了作品之後，對他大為讚賞。關於這件事，光雲曾說：

正如我現在也常說的，我比其他人還更早注意寫生這件事，像表現出物體形象的西洋印刷物，我也都會拿來當參考材料，此外，觀察自然並且將自然如實地呈現出來，這件事我花了很長時間研究，……無論如何，寫生這個新的工夫，總之是在我的作品上表現了出來，因為和從前採用不同技法，獲得了好評，而且和平常的委託不同，我誠惶誠恐，此乃攸關名譽的工作，我為此感到非常榮幸。16

光雲以實際存在的動物為範本，並透過徹底觀察，創造出了嶄新的雕刻造型，不同於江戶時期以前多運用格套圖案製作裝飾雕刻品，這樣透過實物寫生所製作的雕塑作品，對當時的人們來說似乎很是新鮮。17 大正時期以後，在東京美術學校雕刻科木雕部接觸過高村光雲的黃土水，他對於製作動物雕塑作品時所展現的寫生態

圖7　黃土水〈帝雉子〉與〈雙鹿〉　木雕　尺寸不明　1922年　《臺灣日日新報》，第7版，1922年12月3日

度，應可推測也是受到光雲這種態度的影響。

例如，黃土水於一九二二年承接委託，要製作獻給皇室的作品，他選擇了具有臺灣特色的動物作為主題，獻給節子皇后（一八八四—一九五一，大正天皇皇后，昭和天皇的生母）的是帝雉木雕，獻給當時的皇太子（一九〇一—一九八九，即後來的昭和天皇）的是梅花鹿木雕（圖7）。在製作這些動物雕塑之前，黃土水觀察動物標本、前往上野動物園觀察實際生物，或是自己買下相近品種的雉雞等等，為了實踐「實物寫生」耗盡心力。關於製作時的情況，他這樣描述：

製作獻給皇后陛下的帝雉時，不像山雉或高麗雉之類的因為很容易取得而容易製作，帝雉很難有活生生的，所以我從某位公爵家借來標本觀察特徵。我為了推想帝雉自然生動的形態，因此買了一隻山雉，養在籠子裡觀察，不過地實在太兇暴了，讓我束手無策。我也時常去上野動物園看活的帝雉，然後將各種觀察組合在一起，總算做出像照片一樣的成果。

製作獻給皇太子殿下的花鹿時，由於臺灣的梅花鹿比起這裡的鹿，頭部特別不一樣，很有意思，為了以實物來寫生，我帶著薄竹片與油土，口袋裡裝了許多鹽仙貝，到動物園，本來想一面餵食一面捏出模樣，結果很難得地來了很多人，非常吵鬧，讓我很困擾。[18]

16 高村光雲，《幕末維新懷古談》，頁二八二。

17 毛利伊知郎，〈高村光雲─その二面性〉，《高村光雲─その時代展》（三重：三重縣立美術館，二〇〇二年）。《高村光雲とその時代展》（二〇一九年四月四日檢索）一文中，如此評價光雲的動物雕刻：「研究西洋的寫實表現，與江戶時期以前的動物雕刻有所不同，基於實物寫生，自我開拓出嶄新世界」。不過，實際上，光雲製作的動物雕刻數量非常稀少，在晚年幾乎未見製作。lg.jp/art-museum/catalogue/kouun/kouun-mori.htm　https://www.bunka.pref.mie.

18 〈黃土水君の名譽の作品〉，《臺灣時報》，四二號（一九二三年一月），頁二四三。

從這些言論之中，可看出黃土水像光雲一樣，執著於見到作為主題的動物本身的樣貌，他不僅借了帝雉標本當作參考範本，還購買了較相近品種的活體山雉飼養，仔細觀察動態習性。至於梅花鹿，則是到東京美術學校旁邊的上野動物園裡，親身面對著眼前活生生的梅花鹿，一邊觀察、一邊直接以黏土塑型。根據上野動物園的資料，在一九二三年，動物園裡的確也飼養著臺灣的梅花鹿（學名：*Cervus nippon taiouanus*），牠們應該就是那時黃土水難得的觀察對象了。[19]

此外，一九二三年之後，黃土水開始以臺灣水牛為主要的雕塑創作主題，他的水牛像作品，也全是根據觀察真正的水牛所製作成的。一九二三年秋天，他原本預計要以〈水牛與牧童〉（圖8）參選帝展，這年夏天，他特地回到臺灣，在真正的水牛面前，製作了重達兩千斤的作品（約重一千兩百公斤）。至於他完成的作品，據說連真正的水牛都誤以為那是真的牛，甚至對雕塑作品瞪起了大眼、想用角撞擊，黃土水只能將水牛牽到作品旁邊，讓牠聞聞看，知道這其實只是件雕塑作品，牠才安靜下來。[20]關於黃土水與水牛奮鬥的過程，除了《臺灣日日新報》有記載以外，日本的《東京朝日新報》也

圖8　黃土水〈水牛與牧童〉塑造　尺寸不明　1923年《臺灣日日新報》，第5版，1923年8月27日

有以下的報導介紹：

黃土水這個名字看起來好像五行八卦一樣，其實是臺灣出身的雕塑界天才，近來美術界流行令人驚嘆的大作，黃君便帶來了重達兩千斤的大水牛，說是為了帝展所作，已經大致完成，並且乘著船大費周章帶來了東京。美術家製作時耗盡苦心，黃君為了尋找參考對象跋涉山野，著手製作，完成時，作為模特兒的牛見到眼前出現了不可思議的傢伙，猛然發狂起來，豎起角就要跳起，最後他冒著生命危險押著牛鼻去嗅了嗅作品，才讓牛冷靜下來。[21]

從這件軼事可得知，黃土水寫生觀察用的活體樣本，不只針對像雉雞這類容易飼養的動物，還包括了像牛這般巨大的動物，可見他對於「實物寫生」的執念非常深。而作為模特兒的牛，還一度誤認黃土水製作的水牛雕塑為真牛，可見作品的大小尺寸及造型，都與原物十分接近、逼真。

不拜師就學會的西式雕塑

黃土水在東京美術學校以及高村光雲的影響之下，力求接觸真正的活體動物，以其作為範

19 東京都恩賜上野動物園編，《上野動物園百年史 資料編》（東京：東京都生活文化局広報部都民資料室，一九八二年），頁五〇二。

20 〈今秋の帝展出品の水牛を製作しつつある本島彫塑界の偉才黃土水氏〉，《臺灣日日新報》，第五版（一九二三年八月二七日）。

21 〈青鉛筆〉，《東京朝日新聞》，第五版（一九二三年八月二九日）。

本，在觀察之後製作作品，徹底實踐「實物寫生」的製作方法，我們可以由此了解黃土水在製作雕塑作品時的態度與方法。另一方面，衡量他在雕塑領域裡掌握了哪些技術，以及到底他是如何選擇雕塑的素材、並學會技法，則又是另一重要的討論問題，因為，無論是將木料或石材這些很大的固狀物質裁切並雕出形狀，也就是所謂的木雕、石雕技術，抑或是從什麼都沒有的狀態，用黏土層層疊疊堆增加上去的塑造技術──都需要花時間各別學習，也需要完全不同的技術訓練。

就連都是以刀雕刻的木雕和石雕，也會因為使用的道具不一樣，加上木材和石材本身各有不同的材質特徵，而有不同的學習和練習方式。當然，還是有少數雕塑家能夠全方位地掌握各類雕塑技法，但在近代的日本雕塑界裡，大致上分流出了兩種趨勢：一種是繼承了從前的傳統木雕技術，另一種則是明治時期以後學習西洋塑造的新興雕塑技術──在大正時期以後的美術學校或展覽會裡，傳統木雕與西洋塑造兩者各據一方，木雕及塑造實已分化成為不同的專業。

在這樣的背景之下，黃土水在東京美術學校就讀的短短五年內，不只學了木雕，還學會石雕、塑造這些堪稱全方位的雕塑技法。那麼，黃土水在大正時期的日本雕塑界，是如何選擇這些雕塑領域的素材及技法，又是如何掌握這麼多的技術呢？黃土水在東京美術學校主修木雕，但推測他在學校的課程計畫中，也修了西式塑造的課程；但是，最令人覺得訝異的是，他在一九二〇年三月，從東京美術學校畢業前夕提出的畢業製作作品，是以大理石雕刻而成的〈少女〉胸像。

黃土水的大理石雕塑作品雖然數量很少，但他留下了好幾個將雕塑技術發揮得淋漓盡致的優秀作品，大理石雕塑可說是他擅長的其中一項領域。那麼，他究竟是如何學習大理石雕刻技術的呢？

事實上，在黃土水短暫的生涯裡，他始終未曾造訪歐美、廣開眼界。但當他在東京，卻極其

難得地，擁有能夠直接接觸西洋雕塑的機會——黃土水的大理石雕塑，便是在這偶然的機會之下誕生的。關於黃土水究竟如何無師自通學會大理石雕塑，他曾在報紙訪談時這麼說：

其次，關於大理石的雕刻方法，其實我曾拜訪詢問過諸位大師們，然而得到的回答都是若不入其門，便無法接受指導。但若入了門，無論如何都得待上六、七年，對我來說實在是無法忍受的事。我做了各種研究之後，聽說在四谷見附一地，有位名為佩西的義大利人在製作大理石雕刻，因此我立刻造訪，看看他的道具及雕刻方法，還偷偷用鉛筆將工具的模樣描畫下來，然後到鑄鐵屋，連費用多少都不顧了，直接付了錢，借了煉鐵爐想自己鑄看看，但起初摸不清楚如何調整火力，因此無法如願完成，最後總算成功了。接著是雕刻的方法，我大概算準他什麼時候會雕哪個部分，到那時候，就去參觀。漸漸地，雖然沒能掌握全貌，但也學會了大理石的雕刻方法。[22]

此處所提到在四谷從事大理石雕刻的義大利人「佩西」，可推測是黃土水生前唯一接觸過的西洋雕塑家。至於「佩西」是基於什麼原因才留在東京四谷？在大正時期的日本雕塑界又曾有過什麼活動呢？

關於「佩西」，弓野正武曾發表論文考察過這位義大利雕塑家，[23]接下來將根據他的論文，整

22　〈彫刻〈蕃童〉が帝展入選するに迄黃土水君の奮鬪と其苦心談（下）〉，《臺灣日日新報》，第七版（一九二〇年一〇月一九日）。

23　弓野正武，〈二つの大隈胸像とその制作者ベッチ〉，《早稻田大学史紀要》，四四號（二〇一三年二月），頁二一七—二三一。

理介紹「佩西」在日本的活動，以及他的大理石雕塑內容，並且，進一步說明這個可遇不可求的「見學」機緣，對黃土水大理石雕塑技術養成的特殊意義。

奧提里歐・佩西與大理石雕塑

奧提里歐・佩西（Ottilio Pesci，一八七九－一九五四）是義大利雕塑家，一次大戰前原本人在巴黎，為了避難而遠渡加拿大，一九一五年又移居紐約。之後，他從紐約搭乘春洋丸，一九一六年五月抵達橫濱。當時與佩西同行的，是一位名為「赫希利」的義大利美術家，他曾這麼回應記者的採訪：「我們這次來日本的目的，是為了參觀日本的民俗及山水，並且研究藝術」。[24] 但佩西來到日本並不僅止於旅行，他後來還長期居留在日本。

就以現存的資料來看看佩西在日本的活動吧！首先，佩西在來到日本三年後的一九一九年五月三日至五日，在東京的三越百貨，[25] 內辦了一場「義國佩西所作雕像及歐洲名畫收藏展」，內容是佩西「來日之後，製作了山縣公及大隈侯、澀澤男爵等名士的大理石像，共十件，再加上兩

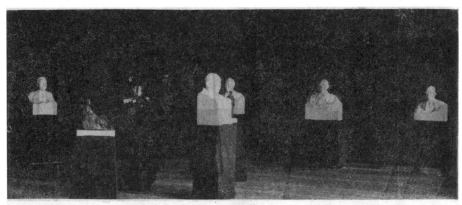

（越三の月五）觀展像彫作氏シツペ

圖9　義國佩西所作銅像及歐洲名畫收藏展展場照片　取自《三越》，第9卷第6號，1919年6月，頁17

件小銅像，以及他所帶來的「十七件歐洲名畫」（圖9）。[26] 當時《三越》這份刊物中，介紹了佩西的來歷：

佩西先生一八七九年生於義大利佩魯賈，從該地美術學校畢業後，二十三歲時赴巴黎，在巴黎獲得出展沙龍的資格，於倫敦、紐約都獲好評，一九一六年來到日本，是為雕塑家。[27]

根據報紙報導，展覽會中具體的展品包括了佩西自己的雕塑作品〈山縣有朋像〉、〈澀澤榮一像〉、〈大隈重信像〉、〈益田孝像〉、〈高田慎藏像〉、〈相馬永胤像〉，以及他收藏的繪畫，包括勞倫斯的〈維多利亞公主與王子群像〉、華鐸的〈農家的內部〉、安格爾的〈華鐸與友人朱利安〉、福拉歌那的〈婚約〉、提也波洛的〈聖族〉之外，還有十四、十五世紀的荷蘭古畫。[28] 根據

24 《東京朝日新聞》，第五版（一九一六年五月一〇日）。

25 明治四〇年（一九〇七）株式會社三越吳服店（今日本三越百貨前身）在大阪店與日本橋店開設有「三越新美術部」藝廊。

26 佩西展覽相關紀錄參見株式会社三越編，《三越美術部一〇〇年史》（東京：株式会社三越，二〇〇九年），頁三〇。《東京朝日新聞》，第七版（一九一九年四月二七日）；《三越》，第九卷第六號（一九一九年六月），頁一七、頁三〇；弓野正武，〈二つの大隈胸像とその制作者ペッチ〉，頁三三一—三三三。

27 《三越》，第九卷第六號，頁三〇。

28 《東京朝日新聞》，第七版（一九一九年四月二七日）。此處提到的畫家姓名如下：湯瑪士·勞倫斯（Sir Thomas Lawrence，一七六九—一八三〇）、尚—安托萬·華鐸（Jean-Antoine Watteau，一六八四—一七二一）、尚—奧古斯特·多米尼克·安格爾（Jean-Auguste-Dominique Ingres，一七八〇—一八六七）、尚—歐諾黑·福拉歌那（Jean-Honoré Nicolas Fragonard，一七三二—一八〇六）、喬瓦尼·巴提斯塔·提也波洛（Giovani Battista Tiepolo，一六九六—一七七〇）。

弓野的調查，其中現今仍存在的作品，有分別收藏於早稻田高等學院、佐賀市大隈紀念館各一座的〈大隈重信像〉，以及收藏於專修大學的〈相馬永胤像〉。[29] 此外，目前在東京護國寺的益田孝墓前也有一座大理石像，很可能就是佩西製作並展出的那件〈益田孝像〉。[30]

在這場展覽會之後，洋畫家黑田清輝（一八六六—一九二四）於一九一九年六月至八月之間也曾與佩西見過幾次面。根據《黑田清輝日記》記載，一九一九年六月十六日，他與佩西約在帝國飯店，這可能就是兩人的第一次會面。[31] 黑田記錄道：「他從很久之前就居住在四谷，因此我順便準備了給切列女士的名片」。這裡的「切列女士」，應是指在這段時期的前幾年，因俄國革命流亡到日本的女性雕塑家伊莉莎白・切列米西諾夫（Elizabeth Tcheremissinof，生卒年不詳）。[32] 由於當時幾乎沒有西方雕塑家住在東京，因此推測黑田可能想介紹兩人認識彼此。

隔年七月十二日，黑田清輝與黑田太久馬（生卒年不詳）一同造訪佩西；接著在七月二十三日，霞關離宮設備調查報告會特別委員協議會於下午三點半結束後，黑田清輝連同會員們，加上住在四谷的黑田太久馬，一起到佩西居住處，欣賞佩西收藏的古畫。其後八月十七日的日記中，他記錄下「收到了義人佩西的油畫標價」，由此可知黑田清輝數次會面佩西，也許是因為聽聞了五月時佩西與黑田太久馬從以前就有交流，黑田清輝也會從黑田太久馬那裡購買作品。可見佩西知黑田清輝與黑田太久馬對他收藏的歐洲油畫作品感興趣，因此考慮收購。根據他的日記，也可與當時的日本美術界，是有一些交流的。

佩西接著又參選並入選了一九二一年及一九二二年的帝展、和一九二二年的和平紀念東京博覽會。一九二一年入選第三回帝展的作品是〈生命之泉〉（圖10），一九二二年入選第四回帝展的

作品則是〈義大利婦人〉，這些作品與之前個展的日本名士肖像雕塑有著不同的旨趣，是姿態優美的女性雕像。佩西在一九二一年入選帝展時，報紙上曾刊登了一則附有他照片的報導，因為記者訪問時他不在現場，可能是由黑田太久馬代為回答。報導中黑田對於佩西參加帝展，表示「他本人非常不想參選帝展，可能是被誰強力勸說的」，報導中也提到佩西來日之後的經歷：

他在大正六年五月來到日本，非常喜歡日本，但後來因為生活費不夠必須回國，他感到很難過，我認為像他這樣偉大的藝術家，若沒有在這裡創作便回國了，是很可惜的，因此居中協調，讓他留下來，

圖10　奧提里歐·佩西〈生命之泉〉塑造　尺寸不明　第三回帝展入選　1921年　取自《帝國美術院美術展覽會圖錄》（第三回第三部雕塑）

29　弓野正武，〈二つの大隈胸像とその制作者ペッチ〉，頁二一七～二二二。

30　目前在東京護國寺的益田孝墳墓前，設置有益田孝的大理石雕像。由於雕像未有落款，無法直接斷定是否為佩西的作品。不過從一九一九年「〈義國佩西所作雕像及歐洲名畫收藏展〉（伊國ベッシ作彫像並同氏所藏歐洲名畫展觀）」這則新聞報導的描述，以及報導照片中，左側肖像雕刻與護國寺的益田孝雕像高度相似來判斷，此大理石雕像極有可能是佩西的作品，或是其仿製品。

31　此處列舉的日記內容是參考東京文化財研究所電子資料庫的《黑田清輝日記》http://www.tobunken.go.jp/materials/kuroda_diary。

32　伊莉莎白·切列米西諾夫的資料十分稀少，相關調查研究可參考增淵宗一，〈高村光太郎とチェレミシノフ女史—成瀨仁藏所藏肖像の考察〉，《日本女子大学紀要文学部》，三三號（一九八三年），頁七七～一〇一。伊莉莎白·切列米西諾夫分別入選一九一七年第十一回文展、一九一八年十二回文展以及一九二〇年第二回帝展，是先於黃土水與佩西參加日本官方展覽的外國人雕刻家。

在東京俱樂部製作了藤田男及高田慎造等十人的像，連商業會議所送給澀澤翁的澀澤雕像，也出自他之手。[33]

透過以上的紀錄可知，黑田太久馬近似佩西的贊助人，幫他與名士們牽線，支持他在日本進行雕塑工作。另一方面，黑田太久馬居住在四谷，或許佩西才因此定居在那裡。[34] 根據黑田的說法，佩西對於參加帝展的態度似乎並不積極，但是他發表於帝展的作品，與他在日本製作的許多肖像雕塑風格又有所不同。至於一九二二年和平紀念東京博覽會的入選作品，雖然並未留下圖片，但從作品名稱〈夢現〉也可推測並非肖像，[35] 可能是為了參選展覽會而特意製作的作品。

佩西也接受過委託，製作了山縣有朋（一八三八──一九二二）的肖像雕塑。山縣有朋在一九二二年二月逝世時，佩西曾出席國葬，由於歐洲人身影引人注目，因此還被幾個報紙捕捉到身影報導出來。根據報導，佩西是在山縣有朋八十歲生日紀念時被委託製作半身像，當時他大概有兩個星期的時間，可直接前往山縣宅邸，實際對照山縣本人來製作雕像。有時候他們會一起用餐，工作結束時山縣也會詢問他關於義大利藝術的事情。山縣對於做好的雕像很滿意，還送給佩西純銀花瓶、以及簽了名的照片作為禮物。[36] 在那之後，佩西於一九二三年六月十二日，在三越開了第二次的個展，展覽為期一週，當時除了大理石雕以外，還展了青銅鑄像、紅陶塑像、木雕等作品，共四十多件。根據報紙報導，作品有一半以上是「以日本女性為模特兒，寫生其姿態及風貌」，其他的肖像雕塑包括了梅蘭芳、大隈重信、山縣有朋像等（圖11）。[37]

佩西是在一九一六年五月來到日本，很偶然地，黃土水在前一年抵達東京。黃土水一九一九

年參選第一回帝展的作品就是一件大理石像，因此可推測他造訪佩西位於四谷的工作室，並且觀察其技術，是在東京美術學校讀書時較早的時期，可能是一九一六年至一九一九年這三、四年之間的事。在那之後，佩西與黃土水都參加了日本大正時期相同的展覽會，例如帝展與和平紀念東京博覽會等，他們在相同時代的東京裡生活著。黃土水並非直接入門當佩西的弟子，而是靠參觀及觀察來學習技術，因此尚無法得知佩西對黃土水這個人的事情理解多少。甚至很可能兩者並不是那種時常來往交流的互動關係，而僅是黃土水單方面將佩西當成觀

33 〈厭々出した名作品世界的の藝術家ペシー氏〉，《東京朝日新聞》，第五版（一九二二年一○月九日）。

34 根據前引弓野正武的意見，將佩西製作的〈大隈重信像〉於一九六十年寄贈給早稻田大學的，是理化學研究所的研究者黑田正夫（一八九七—一九八一），而我認為黑田正夫是黑田太久馬的遺族，參見弓野正武，〈二つの大隈胸像とその制作者ペッチ〉，頁三二○—三二一。

35 〈平和博の入選彫刻六十五點〉，《東京朝日新聞》，第五版（一九二二年二月一四日）。

36 〈山縣公の銅像はペ氏の力作を手本に〉，《東京朝日新聞》，第五版（一九二二年二月一○日）；〈山縣公の死を悼む　伊太利の彫刻家〉，《臺灣日日新報》第五版（一九二二年二月一二日）；〈國葬及意彫刻家〉，《臺灣日日新報》第三版（一九二二年二月一三日）。

37 〈滯日六年間の印象と研究で個人展覽會を開く南歐の彫刻家〉，《東京朝日新聞》，晚報第二版（一九二三年六月八日）。〈ペシー氏彫刻展〉，《讀賣新聞》，第七版（一九二三年六月一四日）。

圖11　奧堤里歐·佩西《東京朝日新聞》，1923年6月8日，晚報第2版

黃土水的大理石雕像

黃土水一生中所製作的大理石雕塑作品並不多，主要原因是大理石的材料不容易取得，也不容易找到適當的製作場地，加上製作又很耗時，整體製作條件不利量產。[39] 但黃土水一九一九年參選帝展的作品，以及東京美術學校的畢業製作，都選擇了大理石雕塑，可見他應該對自己的大理石雕塑很有自信。例如一九二七年，竹內栖鳳（一八六四—一九四二）的弟子們想要送老師一座肖像雕塑，弟子建畠大夢起初製作了青銅像，但栖鳳本人想要大理石像，因此便又由黃土水承接了委託，以建畠製作的原型再做成大理石像。[40] 從這件軼事可看出，當時建畠的人選當中，比較容易接受工作委託、又擅長於大理石雕刻的，就是雕塑家黃土水了。

接下來，要談談到底該如何評價黃土水的大理石雕像的技術與品質。黃土水製作的大理石雕

摩對象而已。話雖如此，佩西之前曾在巴黎及紐約活動，當時已是以雕塑家身分執業的人物，而且，他在東京認識許多名士、以及美術界相關人士，也開過個人展覽，展出西洋雕塑作品及私人收藏的歐洲繪畫。能夠有機會親眼目睹這位西洋雕塑家的技術，對當時還是學生的黃土水來說，應該是很幸運的事。正如黃土水自己所言，除非是到著名的日本雕塑家門下當弟子，否則別無學界的慣習，相對自由地參觀大理石雕塑與相關技術。因此，他憑藉著不厭其煩的觀察、驚人的記憶力和理解力、以及自己的努力，日後成就了自己能以大理石雕塑作為代表技藝之一的傑作。

習的他法。[38] 但在當時，所謂的入門弟子，一般是要從家事等粗活開始做起，要能夠實際製作雕塑，還得花上好幾年的修行時間。由於偶然遇上居住在東京的佩西，黃土水才能不依循日本雕塑

像，就目前所知，包括一九一九年參選帝展的作品〈秋妃〉、一九二〇年東京美術學校畢業作品〈少女〉胸像（彩圖3）、一九二一年帝展入選作品〈甘露水〉（彩圖4）、一九二二年和平紀念東京博覽會展示在臺灣館的〈回憶中的女性〉（圖12）、以及〈嬰孩〉（製作年代不明，一九三八年於臺陽展展出，圖13、彩圖5）。此外，從文獻上可知至少還有另外兩件大理石雕作品，分別是臺灣總督田健治郎（一八五五－一九三〇）在日記上提到一九二一年由黃土水贈送給他的幼童弄獅頭像[41]，以及《臺灣日日新報》的報導曾提過黃土水有一件「林熊光愛藏大理石大作」。[42] 以下我選擇以現存於臺北的〈少女〉胸像（日文原名：ひさ子さん，「久子小姐」之意）為例，說明黃土水的大理石雕刻特色。

　〈少女〉胸像是黃土水作為東京美術學校畢業製作所提出的作品，[43] 一九二〇年三月二十四日，東京美術學校舉行畢業典禮，在典禮當天貴賓可以先行參觀畢業作品，在隔日，接著舉辦「畢業製作陳列會」公開一般觀眾參觀，儘管那幾日連日下雨，陳列會還是非常熱鬧，黃土水的大

38　〈彫刻〈蕃童〉が帝展入選する迄黃土水君の奮闘と其苦心談〉（下），《臺灣日日新報》，第七版（一九二〇年一〇月一九日）。

39　關於黃土水的大理石雕刻材料來源並不清楚，但根據報導，一九二七年黃土水曾前往茨城縣指揮石匠開採大理石。雖然當時他已經不參選帝展，製作的作品也多是銅像，不知道此時他是否還有大理石雕刻的計畫，但大致可以藉此了解，他的大理石材料來源有可能就是透過這種方式在日本取得。見〈無腔笛〉，《臺灣日日新報》，晚報第四版（一九二七年三月一九日）。

40　〈色黑は嫌いと白化した栖鳳氏社中から贈る謝恩の胸像に大理石のおこのみ〉，《讀賣新聞》，第七版（一九二七年五月三一日）。此處提到竹內栖鳳的大理石像現收藏於京都市京瓷美術館，這件作品在本書第五章有進一步的討論。

41　吳文星等主編，《臺灣總督田健治郎日記（中）》（臺北：中央研究院臺灣史研究所，二〇〇六），頁五〇。

42　《臺灣日日新報》，第三版（一九二〇年四月一日）。

43　吉田千鶴子，《近代東アジア美術留学生の研究──東京美術学校留学生史料──》，頁二四五，參考圖版一七一。

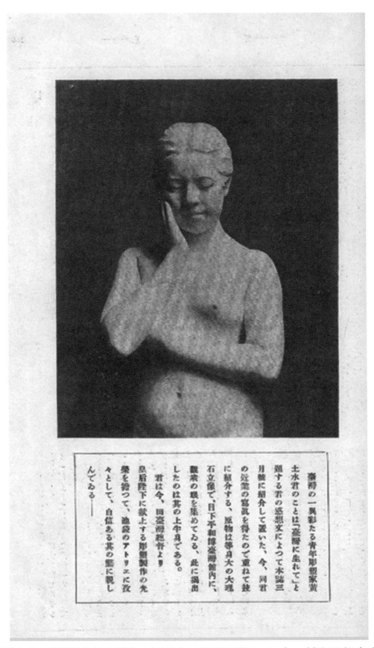

圖12　黃土水〈回憶中的女性〉　大理石　尺寸不明　1922年　於和平紀念東京博覽
會臺灣館展示　取自《東洋》，第25年第5號，1923年5月

理石少女胸像「久子小姐」就展示在其中。44 當時，東京的一家美術雜誌《現代之美術》編輯應該曾前往社會場採訪，因為在隔月發行的刊物裡，有一篇展訊介紹了東京美術學校的畢業製作陳列會，其中還特別提到了「黃土水氏的『久子小姐』是一件好作品」。45 之後過了一段時間，〈少女〉胸像的流傳狀況並不明確，只知最後是進入了臺北市的大稻埕公學校（現今的太平國民小學）收藏。

當我在二〇一九年訪問臺北市太平國小時，學校的員工發現〈少女〉胸像作品臺座上，有「大稻埕第一公學校」的字樣。原大稻埕公學校在一九一七年改名為大稻埕第一公學校，接著又於一九二二年改名為太平公學校。當一九二〇年十月久邇宮邦彥王（一八七三－一九二九）與邦彥王妃俔子（一八七九－一九五六）前往臺灣訪問巡視時，曾參訪了大稻埕公學校——當時《臺灣

44 《校友會月報》，第一九卷第一號，東京美術學校校友會（一九二〇年四月），頁一九一－二二一。
45 「美術學校卒業製作」，〈彙報〉，《現代之美術》，三卷三號（一九一〇年四月），頁七四。

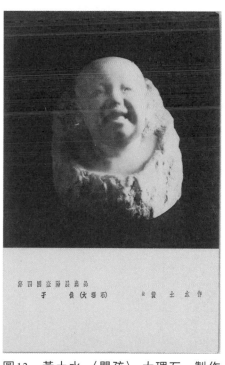

圖13　黃土水〈嬰孩〉大理石　製作年不明　第四回臺陽展明信片　財團法人陳澄波文化基金會提供

日日新報》報導了他們在公學校觀賞當年剛入選帝展的臺灣人黃土水所製作的「少女半身像」。由此可知，這件作品在一九二〇年十月便已經來到大稻埕第一公學校了，這意味著黃土水三月從東京美術學校畢業後到十月之間，就將這件作品捐給了他的母校。[46] 不過，黃土水之所以將他的畢業作品捐贈給第一公學校，而非另一個母校國語學校的原因，很有可能是作為當初未盡滿五年的教員義務就前往東京美術學校的回饋。

當我親眼見到收藏在太平國民小學裡的這件作品，感受到經年累月之下，胸像的表面顏色已有了斑駁，但整體還保留著百年前製作時的樣貌；後來在二〇二〇年舉辦「不朽的青春」特展之前，經過森純一老師的用心修復，少女胸像便恢復了一百年前潔白光潤的原貌。

這是一件刻畫著貌似十歲左右小女孩的胸像，她身著和服，肩頸披著彷若動物皮毛製成的披肩，看起來是一位生活在城市裡的上流家庭女兒。少女的臉頰圓潤，從鼻樑到嘴唇的線條，以及嘴唇與突出的下顎自然連結的模樣，即便是石雕，也讓觀賞者能夠感覺到她的肌膚富有彈性。在少女的身上，每個部位的表面處理方式，都細膩入微。例如少女的肌膚表面，很仔細地打磨到沒有任何凹凸的痕跡，表現出了皮膚光滑柔嫩的質感；披肩上則以很細的波浪線條刻畫獸毛，能讓人一眼看出披肩為皮毛的材質。接著，仔細觀察少女的頭髮，則會發現沿著髮流，有一些較粗的線條，就在這些粗線條之間，或像是瀏海的部分，還加入了更加纖細的線條，表現髮絲細膩的流動，像這類對於處理細節的意識，在黃土水其他的木雕作品上也有同樣的特徵。此外，胸像的處理細節不僅只在正面可見，就算從側面或背部觀看，也能自然感受到少女頭部的份量，在造型上可說是毫無破綻。從細節到整體，作者專注於造型而創造出作品的美感，這種整體張力可說呈現

了少女的清新樣貌及透明感，而大理石的白色材質，也讓少女顯得更為可愛及純真。這是黃土水在二十五歲時的畢業製作，可看出他在大理石雕刻上，已經有了非常純熟的技術。

入選帝展的黃土水，改變評選標準的日本雕塑界

參選帝展的策略

在美校的五年內，黃土水學會了木雕、塑造、並且主動學習製作大理石像，這些都成為了他自身的技術，當時最能發揮他學習成果的舞臺，便是日本於一九一九年開辦的最高層級的第一回官展：帝國美術院展覽會（帝展）。

一般提到黃土水與帝展的關聯時，大多會從他一九二○年首次入選第二回帝展的作品〈蕃童〉石膏像（彩圖 6）開始講起。這件作品在黃土水逝世後，便不知去向，現在僅剩入選帝展時的黑白照片。雖然如今原作已不復存在，但由於是以臺灣原住民少年為主題，又是臺灣人首次入選日本官展的作品，因此在許多先行研究裡，都會將焦點放在這件作品的「臺灣印象」表現，以及戰前日本與殖民地的關係上。

不過，當仔細檢查資料，還會發現黃土水其實在更早之前，也就是從第一回帝展就已經開始積極參選了。而且，與首次入選帝展的雕塑作品〈蕃童〉不同，在前一年第一回帝展，黃土水準

46
〈第七回武德際及全島演武大會 總裁宮殿下御臺臨〉，《臺灣日日新報》，第七版（一九二○年十月三十日）。

備了木雕及大理石兩件作品參選，且主題都是與〈蕃童〉大相逕庭的女性裸體像。問題來了，為什麼黃土水會在一年內，徹底改變了主題及雕塑素材呢？關於這個問題，我想先從黃土水參選帝展的作品主題變化談起，探討黃土水面對日本雕塑界觀念變化所採取的應對策略，以及〈蕃童〉這件作品，在這段歷程中的新意義。

黃土水初次挑戰參選帝展，是在美術學校就讀的第五年，也就是最後一個學年的秋天。

一九一九年十月，日本的《都新聞》報導了黃土水參選作品送達時的情形：「東京美術學校的臺灣留學生黃土水，參選作品為重達六十貫的大理石像〈秋妃〉，以及尺寸與真人等大的裸女木雕〈慘身感命〉」。[47] 同時期，臺灣的《臺灣日日新報》也介紹了更詳盡的作品內容：

如美術學校生臺人黃土水氏，亦雕刻二點，去初五日提出，蓋自今春準備。所凝意匠，慘澹苦心，師友多之，一曰秋妃，用大理石，刻半身美人抱愛兔之象。一曰慘身感命，用木材，大與生人同，一中年裸體薄命婦，自怨自訴之貌也。初次豫選六十五點，二次本選四十點，氏皆合格，嗣以場面有限，審查諸老，三次改選，裁為二十點，始落孫山外。然其妙技，已為美術界大家所公認，而深期待之，雖落選猶不失為榮矣。[48]

關於此處所提到的木雕作品〈慘身感命〉，原作品的樣貌已不得而知，而大理石像〈秋妃〉的照片則曾被刊載在《臺灣日日新報》上（圖14）。[49] 根據報導所附的照片看來，可知這件作品是以中國民間故事的「嫦娥」為主題。他所雕刻的是半身的女性裸像，胸前似懷挽著兔子，姿態稍微

往前傾。而另一件木雕〈慘身感命〉，從名稱看來，推測或許是類似的主題，且根據報紙報導，木雕作品並非半身像，而是一件與真人同大的全身像。

「嫦娥」這個題材，雖然也曾出現在日本美術的表現中，但它並非日本常見的傳統主題，而會更讓人強烈感覺到是在表現以中國文化為背景的故事。黃土水在臺灣的國語學校就學期間，曾製作過〈觀音像〉，進入東京美術學校時所提交備審的作品是〈仙人像〉，這些作品很明顯都是以臺灣的漢文化題材為基礎所創作的。因此黃土水首次挑戰日本官展時，選擇了「嫦娥」這個主題，可推想他是有意識地想要摸索並運用自己出

47 《都新聞》一九一九年一〇月六日付，《近代美術關係新聞記事資料集成．東京美術学校編》（東京：ゆまに書房，一九九一年），三四卷。除此之外，在《東京日日新聞》關於帝展的報導中，也可見到〈臺灣人黃土水〉的相關記述。〈大作が殺到した帝展昨日の締切〉，《東京日日新聞》，第七版（一九一九年一〇月六日）。

48 《臺灣學生與文展黃土水氏出賽二點 後雖落選亦算爲榮》，《臺灣日日新報》，第五版（一九一九年一〇月二十二日）。

49 《臺灣學生與文展黃土水氏出賽二點 後雖落選亦算爲榮》，《臺灣日日新報》，第五版（一九一九年一〇月二十二日）。

圖14　黃土水〈秋妃〉大理石　尺寸不明　參選第一回帝展落選　1919年　《臺灣日日新報》，第5版，1919年10月21日

身地臺灣的要素。就在一九二〇年，當黃土水首次入選帝展時，便在報紙訪談中回答：「我出身臺灣，所以想做出臺灣獨特的東西」，可證明他的這種想法。[50]

這個念頭或許是在東京美術學校學習時，便早已萌生了吧！不過，他在臺灣所製作的作品，例如觀音或仙人題材，都是依照傳統的造型模式所作，與此相對不同的是，一九一九年的〈秋妃〉卻並非是從傳統雕刻衍伸出來的作品。從照片看來，一眼便可見作品焦點是寫實刻畫的女性裸體，至於嫦娥所抱的兔子，感覺只不過是添加在作品上的小道具而已。從第一回帝展落選的兩件裸女作品──〈秋妃〉，以及另一件可能為真人等大的木雕〈慘身憫命〉──若加上後來一九二一年入選帝展的〈甘露水〉，可初步看到黃土水此時已確立了他對女性裸體雕塑的寫實表現風格。

可惜的是，黃土水初次參選帝展的作品，止步於第三輪審查，「雖然被審查員們認可，也不幸落選」。[51]

從文展到帝展：對木雕與塑造的評選變化

黃土水首次挑戰帝展的參選作品，為何最後落選了呢？關於這個問題，可從一九一九年第一回帝展雕塑部審查員們的評論找到答案。師事高村光雲的著名木雕家米原雲海（一八六九－一九二五），對於該年所參選的木雕作品有以下意見：

其中，今年與往常不同，有許多木雕作品參選，但是被選中的很少。今年木雕作品入選很少，是有充分理由的。木雕作品中有許多裸體作，裸體是完全不適合木雕特性的，但也正因

木材很難雕刻裸體，就算成果有些遜色，但從這種精神看來，過去往往是能夠入選的。不過若要我說，使用木雕來呈現塑像的肉體之美，原本就是不可能的。木雕有木雕本身的特質。……木雕裸體若與塑像裸體相較，稍微遜色的，我就絕對不採用。我想今後這個方針也應該會持續下去。這就是為什麼木雕的參展作品很多，但入選作品卻很少的理由。[52]

根據米原雲海所言，第一回帝展參選的木雕作品比起往年還要多，但入選作品卻很少。由於木雕很難雕刻裸像，在從前的文展，就算木雕裸像完成度不那麼高，也會有機會入選，但這次從文展改組後的第一回帝展就只嚴選了適合表現木雕特質的木雕作品。就米原的想法而言，製作裸體像當然要用塑造會比較適合，若要使用木材製作美術品，則必須是「除了裸體以外，能夠特別引發崇高感情的作品」[53]。而且米原的論點，很巧地，也與塑造專門的審查員們意見一致。

呼應米原言論的，是另一位帝展審查員，也就是以大理石雕塑聞名的北村四海（一八七一─一九二七），以及以製作塑造為主的建畠人夢，他們對帝展的木雕作品及審查也留下了同樣的批評。北村四海表示：

50　〈彫刻〈蕃童〉が入選する迄黃土水君の奮鬥と其苦心談（上）〉，《臺灣日日新報》，第七版（一九二〇年一〇月一七日）。

51　〈洋畫赤土會生る〉，《東京朝日新聞》，第七版（一九二〇年一〇月一〇日）。

52　米原雲海，〈帝展の木彫を評す〉，《讀賣新聞》，第七版（一九一九年一〇月一五日）。

53　米原雲海，〈帝展の木彫を評す〉，《讀賣新聞》，第七版（一九一九年一〇月一五日）。

建畠大夢則表示：

今年木雕作品幾乎都製作成等身大的裸體，這類作品很多。我不知道這樣說是否有點太過分了，但雕塑家們還在苦惱於能否將模特兒的表象再現出來的階段，但這樣程度的他們何苦要製作年輕女性的裸體呢？我難以理解。想要依靠實材（譯注：材料本身的物質特性）帶來些許幫助，效果卻很差。就算他們所花的時間及勞力值得同情，作者的藝術價值也不會因此改變。特別是木雕的裸體，如果能夠有凌駕於塑像之上的優秀作品，那我倒是很歡迎。[55]

北村及建畠的評論中有個共通點，那就是該年以木雕製作裸體的參選作品很多，但其中大多的表現，並未讓人覺得有必要以木雕來製作。換句話說，當時的帝展，有許多木雕家所製作的木雕作品，採用的主題及樣式與西式塑造很是接近，但是他們卻也因此被質疑就只是以木雕來表現西式裸婦像造型罷了。

以審查員的意見來看，黃土水當時提出的木雕作品，便是該年參選的眾多木雕裸體像之一。而評選所質問的，正是雕塑家是否活用了木頭原本擁有的「特質」製作木雕，以及作品主題與木

觀察既有的木雕作品傾向，適合木頭的內容、非木頭不可才能表達作者意圖的作品，這些沒用木雕表達，反而是以雕塑表現較有效果的裸體等等，卻用木雕來製作，這似乎成了一種流行。這點值得從事木雕的人們再次深思。[54]

雕的特質之間，是否具備充分的關聯性。這個評比標準形成的背景，是由於明治後期至大正時期日本雕塑界正流行羅丹，當人們對西洋雕塑的理解漸深，日本的傳統木雕技術家們反而因此開始思考木雕本身素材所擁有的特質——像這樣對木雕的反思，為近代的日本木雕技術帶來了變化。[56]

黃土水第一次挑戰帝展時，想來是掌握了從前文展接受木雕的傾向，而他自己又是木雕科出身，木雕技術實際上也很優秀，再加上他選擇的主題「嫦娥」是臺灣與日本共通的東洋主題，所以才決定以木雕來雕刻裸體女性像參選。然而，從文展改組切換到帝展時，審查員們重新檢視調整了審查標準，很不幸地，同期也有許多雕塑家以相當類似的木雕裸體像參選，在這種狀況下，該年黃土水的作品雖然進入了第三次審查，但最後卻以落選告終。這件事，應該也讓黃土水重新思考，該如何選擇參選帝展的作品主題及雕塑材質；隔年，黃土水便以與前一年完全不同的素材及主題，也就是塑造的男性裸體像捲土重來，再度挑戰帝展。

黃土水在參選兩回帝展之間，發生了作品主題和素材選擇的大幅變化，一方面是基於黃土水對各項雕塑技術全方位的掌握，因此能夠快速轉換參賽的材質；另一方面，我們更可以看到黃土水因為帝展的落選，察覺到大正時期日本雕塑界對木雕參選的觀念改變——特別是對於官展中的木雕雕刻表現方法——因此，他相當有意識地調整了素材技法和作品主題，呈現了挑戰帝展的應變策略與創作考量。

54 北村四海，〈帝展第一回入選の彫刻作品を評す〉，《讀賣新聞》，第七版（一九一九年一〇月一二日）。

55 建畠大夢，〈神が見ても公平〉，《中央美術》，第五卷第一一號（一九一九年一〇月），頁八三。

56 藤井明，〈生命と素材〉，收入田中修二編，《近代日本彫刻集成　第二卷　明治後期・大正編》（東京：国書刊行会，二〇一二年），頁一〇二。

第三章

置身大正時期的日本雕塑界

——黃土水作品中的雕塑「現代性」(下)：個性與主題

發現「個性」：出身於臺灣

首次入選帝展與臺灣原住民像

一九二〇年三月，黃土水自東京美術學校畢業後並未返臺，而是繼續留下來就讀研究科。接著同年十月，他再度挑戰參選第二回帝展。當時黃土水參展的作品有兩件，其中一件〈兇蕃的獵首〉搬入會場時，作品之龐大，引人注目。根據當時的報紙報導所述：「黃土水這位臺灣人，以〈兇蕃的獵首〉這個大作參展，很受矚目」。1〈兇蕃的獵首〉的原作及圖像資料並未留存下來，但根據報紙報導，這件大型作品，是一組模擬了三個真人尺寸的「生蕃」（臺灣原住民）群像：

本次參展的三位生蕃獵首群像，是真人尺寸的大作，中央的人物正拉著弓要射人，左右兩位年輕人分別拿著刀及長槍，眼光銳利，好像隨時就會跳出來似的。2

由此可知，這件作品是三位真人比例的男性群像，以在展覽會展出的作品來說，算是很大型的，而且他們拿著弓和刀等武器，可想像這件作品強調的是原住民的強大戰鬥力。

黃土水前一年分別以木雕及大理石雕的兩件女性裸體像參選帝展。相較之下，這一年他的作品大大轉換了企圖。不過，這件表現戰鬥力的〈兇蕃的獵首〉最終還是落選了，入選帝展的，是另外一件作品〈蕃童〉（彩圖6）。〈蕃童〉同樣以「生蕃」（臺灣原住民）為主題，但卻是一位原

住民小孩坐在石頭上吹著鼻笛的形象，是件充滿牧歌情懷的作品。像這種男性坐著吹笛的模樣，很可能是引用自西洋美術中常見的希臘神話中的牧神、或是仰慕藝術之神阿波羅的牧人達夫尼的形象。

〈兇蕃的獵首〉及〈蕃童〉運用了臺灣原住民主題，是黃土水深思「我出身臺灣，所以想做出臺灣獨特的東西」[3]所構想而成。黃土水在〈兇蕃的獵首〉的製作過程中，一度回到臺灣，當時任職於總督府博物館，且主要從事臺灣原住民研究的人類學家森丑之助（一八七七─一九二六），曾讓黃土水看了臺灣原住民的相關調查與研究資料，黃土水還向朋友們借了蕃刀與長槍之類的道具做為參考材料，回到東京後，他花費了兩個月將作品製作完成。另一方面，〈蕃童〉的造型，則是找了住在高砂寮幫忙做飯的小孩，請他當模特兒，約花了十天左右完成。[4]

這兩件作品同樣以臺灣原住民為主題，卻帶給人截然不同的感受，分別表現了當時日本人對臺灣原住民抱持的兩種不同印象：一種是像「獵首」這類，代表可怕風俗，也就是臺灣原住民「野蠻」、「未開化」的印象；另一種則是對於這些「未開化地區住民們，抱持著「純樸」、「牧歌情懷」的印象。黃土水將前者塑造成強力又有攻擊性的年輕人群像，後者則以尚未成人的少年裸體

1　〈京大阪の出品は締切過ぎて着く〉，報紙名稱不明（一九一○年一○月八日），《近代美術關係新聞記事資料集成》，收於卷三六。

2　《彫刻の入選發表　臺灣人が初めての入選　首狩生蕃の群像》，報紙名稱不明（一九二○年一○月一○日），《近代美術關係新聞記事資料集成》，收於卷三六。

3　《彫刻〈蕃童〉が入選する迄　黃土水君の奮鬪と其苦心談（上）》，《臺灣日日新報》，第七版（一九二○年一○月一七日）。

4　《彫刻〈蕃童〉が入選する迄　黃土水君の奮鬪と其苦心談（上）》，《臺灣日日新報》，第七版（一九二○年一○月一七日）。

像呈現。

以黃土水的製作時間來推測，〈兒蕃的獵首〉應該是花費更多精力的作品，但卻出乎意料地，入選的是以短時間製作完成的〈蕃童〉。

不過，黃土水想在日本帝展發表具有「臺灣獨特性」的作品，這份意圖還是在此時實現了。

對於這件作品，雕塑家朝倉文夫認為：「我會對作品帶有的異國情調感到些許興趣。」5 另一位雕塑家中原悌二郎（一八八八─一九二二）也說：「黃土水這個姓名，應該是臺灣人或者是中國人，而〈蕃童〉這件雕塑，看起來就是有著與日本人不同的韻味。」6 這意謂，黃土水的作品採用了不同的主題，與一般日本人的作品不同，引起了審查委員們的注意。

那麼，朝倉文夫與中原悌二郎評論中所提到的「異國情調」以及「與日本人不同的韻味」，這樣的形容在大正時期的日本雕塑界中，又帶有什麼樣的意義呢？在這之前的官

圖2　羅丹〈絕望〉高28公分　1890-1892年　英國維多利亞和阿爾伯特博物館藏（©Victoria and Albert Museum, V&A）

圖1　淺川伯教〈木屐之人〉塑造（石膏）尺寸不明　第二回帝展入選　1920年　取自《帝國美術院美術展覽會圖錄》（第二回第三部雕塑）

展雕塑部門，表現殖民地或外國人物、風俗的雕塑作品並不多，而在這類為數不多的作品裡，像是朝倉文夫曾以南洋旅行的經驗為基礎，製作了〈土人之臉〉（現藏於東京國立近代美術館），參選一九一一年的第五回文展。此外，後文第六章會提到另一位東京美術學校雕刻科出身、當時任職於臺灣總督府的須田速人，他與黃土水同期參選一九一九年及一九二〇年的帝展，且分別以臺灣人的半身像及臺灣苦力像參選，但須田速人卻都落選了。[7]

一九二〇年的帝展，情況稍微起了變化。曾居住在朝鮮並製作雕塑、之後也以研究朝鮮陶瓷器成名的淺川伯教（一八八四—一九六四）[8]，他的作品與黃土水的〈蕃童〉同年入選了帝展——他的作品名為〈木展之人〉（圖1），是抱膝坐著的裸體男性，像任思索一樣，將臉部埋在雙膝之間，腳上穿著朝鮮特有的木屐。這件作品姿勢借用了羅丹有名的女性裸像〈絕望〉（圖2），而思

5 朝倉文夫，〈帝展の彫刻（四）〉，《讀賣新聞》，第三版（一九二〇年一〇月二七日）。

6 中原悌二郎，〈帝展彫刻短評〉，《中央美術》，一一月帝展號（一九二〇年），頁九〇—九一。

7 《雨上がりの昨日 搬入二日》，《都新聞》（一九一九年一〇月三日），《近代美術關係新聞記事資料集成》，三四卷。〈帝展へ出品 須田速人君の勞作〉，《臺灣日日新報》，第二版（一九二〇年九月一九日）。

8 淺川伯教出生於山梨縣，一九一三年前往朝鮮半島的京城（首爾），在當地成為一般小學校的教師。他在前往朝鮮半島前，已立志要成為雕塑家，在進入新海竹太郎的門下後，曾於休假期間數度前往位在東京的新海處所。一九一九年三月爆發三一獨立運動，雖然無法確認是否與這個民族運動相關，但同年四月淺川伯教辭去了教師一職，獨自前往東京新海竹太郎（一八六八—一九二七）的住處，正式展開學徒生活、學習雕塑。淺川伯教於一九二〇年入選帝展之後，於一九二二年和平紀念東京博覽會、與新海竹太郎、其他弟子共同參與製作雕塑裝飾。之後同年的四月，淺川的活動據點再次轉往朝鮮半島。關於淺川伯教的生涯與身為雕塑家的活動，請參照春原史寬，〈淺川兄弟の生涯〉，收入大阪市立東洋陶磁美術館等編，《淺川伯教．巧兄弟の心と眼：特別展淺川巧生誕一二〇年記念》（東京：美術聯絡協議會，二〇一一年），頁一五二—一六一。

索的男性姿態也會讓日本的觀眾聯想起羅丹的〈絕望〉這個作品名稱，暗示了在殖民統治下朝鮮人們的處境。

柳宗悅（一八八九──一九六一）寫給陶藝家伯納德‧利奇（Bernard Leach，一八八七──一九七九）的信當中，如此評價淺川的這件作品：

雖然讓人聯想到羅丹有名的作品〈絕望〉，但卻意外地刻得很好。這件作品似乎引起了觀眾的注意，那是因為裡面雕刻出了對朝鮮民族的同情心吧。 10

此處柳宗悅提到了「對朝鮮民族的同情心」，實際上淺川伯教在報紙訪談時曾這麼說過：「我到朝鮮執教鞭以來，對朝鮮人產生了興趣，隨著對他們的理解，接著興起了同情及尊敬的念頭，因此有了衝動，製作了這件作品。」 11

作品當中蘊含著淺川對朝鮮人感到親近、並對日本殖民地政策感到懷疑的訊息，這些也都確切地傳達給了審查委員及一般觀賞者。例如先前提到的審查委員朝倉文夫，他比較了黃土水及淺川的作品，如此評論道：「即使（淺川的作品〈木屐之人〉）和〈蕃童〉看起來都像是外地土產，但比起〈蕃童〉，（淺川的作品）會讓人感到有些沉重」 12，朝倉認為淺川的作品，並非只是將「異國情調」表現出來而已，他也認同當中傳遞了某種訊息。在一般觀眾之間，也有不少人對這件作品產生共鳴，例如前文所舉例的柳宗悅信函中，也提到了作者淺川伯教拜這件作品所賜，收到了不只來自朝鮮，還有來自日本國內名人、許多一般民眾寄給他的一百多封信件。 13

黃土水的〈蕃童〉及淺川伯教的〈木屐之人〉，這類擁有「外地」要素的作品，在日本官展雕塑部門初次登場，對於進入一九二〇年代大正時期的帝展來說，可說是具有重大意義的案例。

這代表了日本在取得海外殖民地之後，過了十年、二十年的歲月，外地的人、物品和印象已經流入了日本社會的認識中，並且逐漸廣為人知起來。且如同〈木屐之人〉的例子，日本社會上也出現了能夠同情被殖民者、能夠接受政治批判訊息的審查委員及觀眾。只是，身為日本人的淺川，表現出的是日本人對朝鮮人的同情，而臺灣出身的黃土水，表現的則是臺灣人民面對自己出身地的感情，這裡必須指出的要點是，將政治或社會的訊息隱含在作品當中，兩人應各有不同程度的難處。基於立場上的不同，加上作者本身的個人特性，黃土水充滿牧歌情懷的臺灣原住民像〈蕃童〉，以及淺川伯教展現出絕望感的朝鮮男性像〈木屐之人〉，兩作同時登上帝展的舞臺，在當時可說是意義非凡（圖3）。我認為，黃土水本是單純追求藝術創作的藝術家類型，在決定作品主題時，未必具有想要讓表達社會及政治問題的意識，明顯凌駕於創作之上的意圖。但是，對出

9　羅丹的〈絕望〉於一九〇〇年的展覽會上，同時展出銅像與石膏像，之後銅像被大量複製生產。此作品更在日本雜誌《白樺‧ロダン》（一九一〇年十一月）以及藝評家卡繆‧莫克萊爾（Camille Mauclair，一八七二—一九四五）所著的《ロダンの生涯と芸術》（渡邊吉治譯，一九一七年）中被介紹，許多日本雕刻家以此雕像為題材或靈感來源，發想製作作品。相關資料請參照靜岡縣立美術館、愛知縣美術館編，《ロダンと日本展》（東京：現代彫刻センター，二〇〇一年），頁一二一。

10　柳宗悅，《柳宗悅全集著作編》（東京：筑摩書房，一九八九年），卷二一上，頁二三四。

11　〈朝鮮人を取扱った湯（淺）川伯教氏〉，報紙名稱不明，一九二〇年十月，《近代美術関係新聞記事資料集成》，三四卷。在此報導中，初次入選的黃土水之臉部照片與淺川的記事被刊載在同一版面。

12　朝倉文夫，〈帝展の彫刻（四）〉，《讀賣新聞》，第三版（一九二〇年‧〇月二七日）。

13　柳宗悅，《柳宗悅全集著作編》，二二卷上，頁二三四。

身殖民地立場的黃土水來說，從〈蕃童〉入選後，直到他英年早逝之前，他都不斷地意識著，並且持續追求要以自己的故鄉「臺灣」為表現主題。接下來，便要進一步從藝術作品與「個性」的關聯，探討他追求臺灣主題背後的理由。

在東京思考藝術生命的「個性」：臺灣主題

黃土水於一九二〇年首次入選帝展時，曾在接受報紙採訪時，提到關於製作臺灣原住民少年像〈蕃童〉的經過，他這麼說：

從前在學時，我從老師那裡學到的藝術，並非只是複製現實而已，我學到要將個性毫無遺憾地表現出來，此時真正的價值才會被認可，而藝術的生命終究歸於這點，我出身臺灣，所以想做出臺灣獨特的東西⋯⋯[14]

也就是說，黃土水從東京美術學校的老師那裡，學到的是「藝術的生命」終歸於「個性」，而他將「個性」連結到他「出身臺灣」，因此選了臺灣原住民作為創作主題。如前所述，高村光雲重視實物寫生，他的這種製作態度應該也影響了黃土水。那麼比

圖3　1920年10月黃土水與淺川伯教帝展入選報導　取自《近代美術関係新聞記事資料集成》，卷34

「並非只是複製現實」還要更進一步，也就是此處所提到的，在藝術作品上發揮「個性」的這個議題，黃土水又是如何理解？如何將其納入作品表現上呢？

高村光雲看起來重視的是追求技術，而並不把重點放在所謂藝術家的表現性之上（或者說，他的兒子光太郎是如此評價他的父親的），然而在一些資料中，就曾提到關於他作品的「個性」問題。當時中國發行的報紙《申報》，曾在一九二一年刊載了以近代日本美術為題的連載報導，當中有參訪東京美術學校時，訪談高村光雲的內容：

高村光雲氏之談話

高村光雲為東京美校教授帝室技藝員，記者因參觀美術學校之便，詢問日本雕塑。（問）貴國雕塑趨重何種？（答）明治二十年後，日本提倡美術，當時僅有泥塑、木雕兩種，取法中國佛教藝術，此種雕塑，具有莊嚴偉麗之美，至今尚在提倡。近時研究西洋雕塑，始有人體模型，頗為盛行，但兩方面並為注重。（問）雕塑教授，注重何點？（答）個性之發展。但初學須有中學畢業程度，入預備科三個月，學習方法，嗣後自由研究，至製銅像另有專科，按美校雕塑，分石膏、大理石、木刻、泥塑、製銅五科。製造中國古式雕塑作品，較西式雕塑品為多。又美校中有文庫一所，內藏歐洲名畫臨本甚多，均係美校教師赴歐洲臨摹者，與原本絲毫無異，為生徒參考之資。

14
〈彫刻〈蕃童〉が入選する迄　黃土水君の奮闘と其苦心談（上）〉，《臺灣日日新報》，第七版（一九二○年一○月一七日）。

15

此處高村光雲被問到美校雕塑教授所重為何？他立刻回答「個性之發展」。也就是說，培育有志於美術的學生時，重視「個性」的這種想法，在一九二〇年代任教於東京美術學校的教師們之間，即使是年資最長的高村光雲也表達贊同。

那麼關於作品的「個性」這個議題，黃土水是如何將其連結到自己「出身臺灣」的呢？黃土水留學日本期間的大正時期，同時也是赴日的臺灣留學生人數大幅增加的時期。但是，在日本的臺灣人仍舊算是少數，而且日本與臺灣在生活上，無論是氣候、風土、習慣，都有很大的不同。

至於剛從臺灣來到日本的臺灣人們懷抱著什麼樣的心情，我們可藉由一九二四年因為新婚而來到東京的黃土水妻子廖秋桂（一九〇二─一九七七）[16]的回憶略知大概：

第一次來到東京這片土地，是在大正十三年，當時東京剛經歷地震，大多是一片凌亂，我覺得和我從前所想的東京完全不同，很是意外。土地越是不同，人們的習慣更是完全不同，而且我沒有朋友，每天一個人不堪寂寞，很懷念故鄉臺灣，沒有比當時更辛苦的了，特別是下雨的日子更覺得難受，如果有翅膀，我真忍不住想立刻飛回臺灣，不過我也漸漸習慣東京這片土地，能夠自己一個人外出了。[17]

根據黃家親戚的說法，廖家與黃家住得很近，廖秋桂是以黃土水的童養媳身分入黃家，從小就由黃土水的母親撫養長大，預定將來要成為黃土水的妻子。其後廖秋桂進入臺北的靜修女子高級中學就讀，當時的費用是黃土水在東京留學時，從獎學金挪一部分寄給她的。[18]廖秋桂之後與

黃土水結了婚，居住東京，還參加世界語的社團等等，在當時，可說是置身於先進環境的臺灣女性。[19] 她與黃土水在結婚時期回到臺灣，還以新婦人身分演講，[20] 後來黃土水逝世後，她回到臺灣，也在《臺灣日日新報》或《臺日畫報》等報刊發表日文散文。[21]

15 應鵬，〈東京通信 日本美術之觀察（二）〉，《申報》，第一〇版，第一七四九一期（一九二一年一〇月三一日）。此處高村光雲接受採訪所提到的雕刻科分布狀況「分石膏、大理石、木刻、泥塑、製銅五科」之事，其中泥塑、石膏算是西式塑造的課程，木刻算是木雕科傳統的課程，至於大理石和製銅則與東京美術學校雕刻科歷史課程記錄不太相符。一八九九年九月時的雕刻科提供給學生主修的項目有「木雕科、塑造科、石雕科、牙雕科之中選一科專修」的狀況，或者在一九二〇年代前後，真的也有大理石、泥塑、製銅的課程，只是因故未被官方記錄下來；這部分仍需要更進一步的考證。東京美術學校的相關課程紀錄參見磯崎康彥、吉田千鶴子，《東京美術學校の歷史》（東京：日本文教出版，一九七七年），頁一二一、頁二〇二。

16 關於廖秋桂的生卒年，是根據二〇一六年採訪陳昭明時，聽其轉述調查結果得知。

17 〈東京の婦人と臺灣の婦人〉，《臺灣日日新報》，第六版（一九三二年七月一四日）。

18 〈黃土水雕刻專輯採訪過程〉，《雄獅美術》，第九八期（一九七九年四月）文中，根據廖秋桂之妹的說法（七三頁）。此外，請參照王秀雄，《臺灣美術全集 一九 黃土水》，頁三三以及註釋一九。

19 〈エスペラントの夕べ 臺灣エスペラント會員〉，《臺灣日日新報》，第四版（一九三二年一二月三日）。（*在〈エスペラント・ドラマ〉(Esperanto Drama，世界語廣播劇）的角色分配中有廖秋桂的姓名）。

20 一九二六年夏，廖秋桂以演講者身分參加婦人關係的演講會，《臺灣日日新報》有好幾則新聞報導她身為演講會多位講者中的一位，進行公開演講，如〈新女講演會〉，《臺灣日日新報》，第四版（一九二六年七月一二日）；七月十八日於新竹公會堂演講，講題為「日臺婦女地位的差別」，參見〈婦女問題大講演在新竹公會堂〉，第九版（一九二六年八月一日）；七月二十四日於通霄演講「三年間的感想」，二十五日於大甲演說「臺灣婦女的風俗」，參見〈通霄大甲的婦女講演〉，《臺灣民報》，第八版（一九二六年八月八日）。《臺灣民報》的相關報導是由邱函妮教授惠賜寶貴訊息，謹申謝忱。

21 以廖秋桂發表姓名的文章有以下數篇。廖秋桂，〈東京の婦人と臺灣の婦人〉，《臺灣日日新報》，第六版（一九三二年七月一四日）；廖秋桂，〈本島人的女性間に流行し出した洋裝〉，《臺灣日日新報》，第八版（一九三二年七月三一日）；廖秋桂，〈衣裳文化と《黑貓》本島人モガの生活を解剖〉，《臺灣日日新報》，第六版（一九三二年一〇月一日）；廖秋桂，〈奇習と傳說に滿ちた本島人の正月行事〉，《臺日グラフ》，第三卷第一號（一九三三年一月五日），頁二二。

廖秋桂在臺北受過教育，根據後來她所發表的日文文章，因此可推測她在前往東京之前，已有一定程度的知識養成，並且熟習日文。然而，在她眼前的，卻是經歷過大地震後的東京，這令她大受打擊，因為這和她所想像的大城市樣貌完全不同。並且，在日本生活只能倚靠丈夫黃土水的她，沒有任何朋友，感覺像是患了思鄉病。她所感受到的這種不安，可說是許多臺灣留學生或多或少的共同經驗，而且在異鄉所體驗的挫折，還不只是氣候的不同、或者沒有朋友而已，也包括了日本人對自己故鄉抱持無知及偏見所引起的挫折。關於這點，黃土水在一九二二年時曾這麼說過：

我過去六、七年來住在東京，常常碰到令人憤怒，或者抱腹絕倒的奇怪問題。……總之，內地人對臺灣的知識恐怕極為貧乏，即使是有相當地位的日本知識份子，也會有相當錯誤的觀念，可以推知普通一般人對臺灣的無知和誤會更是超乎想像的更嚴重。[22]

「臺灣和內地一樣也吃米嗎」、「你們的祖先也會獵人頭嗎」，黃土水對認真提出這些「妙問」的日本人感到錯愕，但在東京的這些經驗，想必讓他更加強烈意識到了自己的出身地臺灣。不過，就像他在製作〈生蕃的獵首〉時，必須取得各種小道具、或造訪博物館取材，也就是說，他還是必須特別去了解人類學的知識才能製作臺灣原住民形象的雕塑，可見對於身為漢人的黃土水來說，臺灣原住民也是在臺灣無法輕易接觸到的「他者」。黃土水利用包括日本統治者這一方視角所見到的原始、未開化的原住民印象，來強調這是臺灣的一部分，而這個戰略奏效了，引起了審

查委員們的注意，不過對他來說，這是他一時借來測試帝展評選傾向的臺灣主題，黃土水以原住民像為創作主題，也就只有在一九二〇年參加帝展這次使用而已，其後，他的代表性的臺灣主題雕塑，轉移到了水牛像之上。

從水牛像到〈南國〉：邁向集大成的新階段

黃土水從一九二三年開始製作以臺灣水牛為主題的雕塑，從此之後，水牛成為了他創作中多次出現的重要主題。以年代順序來列舉，有一九二三年〈水牛與牧童〉（第二章圖 8，為帝展所做，運送途中破損，該年帝展也因關東大地震停辦）、一九二四年〈郊外〉（入選該年帝展，圖 4）、一九二六年〈南國的風情〉（入選第一回聖德太子奉贊美術展）、一九二八年〈水牛群像（歸途）〉（昭和天皇御大典紀念），以及黃土水在他的人生最後一年——一九三〇年創作的〈南國〉（現設置於臺北市中山堂）。

其中，一九二六年第一回聖德太子奉贊美術展入選作品〈南國的風情〉（圖 5），可說是一九三〇年大型浮雕〈南國〉誕生之前的前導作品。〈南國的風情〉原作並未被留下來，不過在「第一回聖德太子奉贊美術展」的展覽會圖錄中，刊載了黑白圖片。根據圖片，可看出這件作品是橫向的浮雕，首先會見到五頭牛以不同角度和姿勢群聚在畫面二分之一高度以下的前景。最左邊的牛的姿態，像是正從畫面內往外走出，但牠的頭部和肩膀略轉向畫面右方，也就是牠自己的左

22
黃土水，〈出生於臺灣〉，收錄於顏娟英譯著、鶴田武良譯，《風景心境：臺灣近代美術文獻導讀》，冊上，頁一二八。

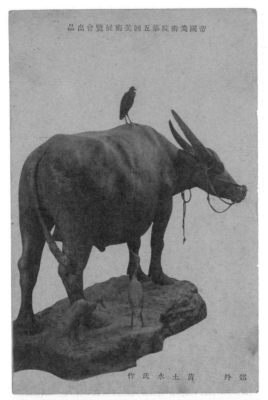

圖4　黃土水〈郊外〉塑造
（石膏）尺寸不明　1924年
第五回帝展入選明信片　財團
法人陳澄波文化基金會提供

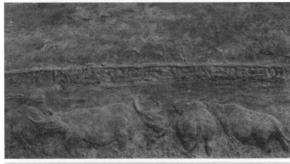

圖5　黃土水〈南國的風情〉
石膏或青銅　尺寸不明　第
一回聖德太子奉贊美術展入
選　1926年　取自聖德太子
奉贊會編，《第一回聖德太子
奉贊美術展 彫刻之部》，東
京：巧藝社，1926年

側，牛鼻部分疊上了一旁第二隻牛的臀部。第二隻牛在畫面上的姿勢，為臀部在左、頭在右，對觀眾露出了牠整面右半側的身體，但牠的頭並沒有呈現側面，而是稍微往觀眾方向扭頭過來。並且，從牠的下頷底下，還有一隻小牛探出頭來，雖然作品照片無法清楚判斷大牛是否為母牛，但由這兩頭牛親密的互動來看，牠們很可能是母子關係。接著，在畫面右半邊的另外兩頭牛，則與剛才描述的第一頭牛行進方向相反，牠們背對著觀賞者，只見牛的後頸、背脊與牛臀的部位，牠們彷彿正往畫面內部走去，然而，這兩頭牛並非呆板並排直入畫面，最右邊的那一頭牛其實露出了左半面的身體，與身旁臀部止對觀眾的牛身呈現了約三十度的夾角，黃土水利用牛隻身體不同角度的互動，在浮雕上創造出了立體空間效果。

關於牛的圖像表現，一般很少會大量特寫牛隻的臀部，可以想像觀賞者將一瞬間被〈南國的風情〉畫面裡那些牛隻姿勢與情境吸引入神：左邊數來的第二隻牛、也就是在接近畫面中央、五頭牛之中展露整片右半側身體、占畫面面積最大的牛，牠的臉部稍微轉向觀賞者，加上探頭而出的小牛，具有將觀賞者的注意力吸引至畫面中央的作用。五頭牛的動作，也讓觀賞者的注目焦點，隨著牛隻的軀體角度、頭部姿勢，從牛群中央的那隻牛的臉龐，沿著牠橫面身體被引導到左邊，再從牛群最左的扭轉牛頭，順著牠的視線又被引導到右邊背對著畫面的兩頭牛，慢慢迴轉移動。畫面前方，表現了牛群腳下草叢茂盛，牛群之後有著像大河一般的景色，在整片浮雕畫面約一半高度的地方，大河橫亙而過。而在河川的更後方，可見到一排與河川平行的堤防，堤防之上，生長了茂盛的南國樹木；在堤防與植物的更上方，則是一望無際的天空，這件作品層次繁複而物像造型豐富。

在此之前，如黃土水於一九二三年的〈水牛與牧童〉（第二章圖8）及一九二四年的〈郊外〉（圖4）中，便已可見到他著手創作水牛相關的主題，不過，那兩件作品的焦點，都是放在如實呈現一頭牛的立體軀體上。與此相比，〈南國的風情〉是浮雕的形式，他在畫面上安排多頭水牛環環相扣的互動，並且表現了從前景到後景多層次圍繞在水牛周遭的南國自然景色，可說成功地達成了仿造西洋油畫空間表現的繪畫性畫面。

黃土水參選帝展時，從一開始嘗試針對一頭牛的寫生，接著經過了〈南國的風情〉的製作表現，他開始進一步著手組合牛群的造型。昭和天皇即位時，臺北州的獻上品便是委託黃土水製作的〈水牛群像（歸途）〉（一九二八年）（圖6、彩圖7），為五頭牛先後接連步行的青銅像，其中也有牛隻正一邊低頭吃草，可見步調悠然緩慢，五頭牛皆朝著同一方向，慢慢地往相同目標步行前進。[23] 最前面的一頭牛，抬起頭凝視前方，暗示著有一個往作品之外延伸的遠方。抬頭與低頭的牛隻，前後錯落配置，牛隻的軀體或前或後地組合在一起，牠們步行的姿態，從造型上看起來氣氛和緩的作品，賦予了一種帶有強弱變化的節奏感。根據宮內廳三之九尚藏館的資料，這件作品的典故來自《尚書》的「歸馬于華山之陽，

圖6　臺北州獻品〈水牛群像（歸途）〉的新聞報導　《東京朝日新聞》，1928年10月31日，第7版

放牛于桃林之野，示天下弗服」，象徵新天皇即位帶來「天下太平」。[24]

像〈南國的風情〉、〈水牛群像（歸途）〉裡牛隻前後相疊的牛群設計，也延續到他的晚年遺作〈南國〉（圖7）這件大型石膏浮雕之上。〈南國〉也有五頭牛，其中畫面最右邊一前一後的兩頭牛，身體看起來曖昧地幾乎重疊在一起（彩圖8-1），但仔細觀察便會發現，這兩頭牛的頭與腳在前後關係的表現中，巧妙地若隱若現，實際上兩條牛在黃土水的良好技術表現下，是可清楚區分的：較靠近觀賞者的牛，身體與腿部都凸出畫面較多，較有立體感，牛隻造型的輪廓看起來也比較清楚；但在牠後一層抬起頭的牛，頭部和足部的塊面高地相對較淺，也導致造型輪廓看起來不比外一層牛隻的那樣清晰——黃土水利用這個深淺浮雕技巧，表現出牛群的前後關係，以及牛群距離觀賞者的遠近。

這種在浮雕上刻意以相疊層次表現前後遠近的手法（彩圖

23 宮內廳三之九尚藏館所藏的〈水牛群像（歸途）〉為銅雕，這件作品的原型石膏曾在一九三一年黃土水的遺作展中展出，目前在臺灣還留下另一座銅雕〈歸途〉，整體造型亦很接近，但細部（如繩子、牛頭位置等）還是有些不同之處，這點今後需要進一步的考證。

24 宮內庁三の丸尚藏館編，《大礼慶祝のかたち》（東京：宮內庁，二〇一九），頁二六。另可參見〈來自國境之南的獻禮：黃土水《歸途》〉，《書院街五丁目的美術史筆記》https://jpse.is/4rpg8n（二〇二三年三月一五日檢索）。

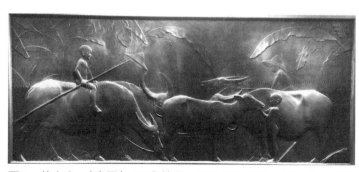

圖7　黃土水〈南國〉　石膏著彩　555×250公分　1930年　臺北市中山堂管理所藏　2023年作者攝影

8-2），應該可以追溯黃土水的木雕浮雕表現，比如木雕浮雕〈鹿〉這件作品（圖8），若從正面觀看，只能看見鹿的側臉造型，然而當更接近作品時，我們可以發現，鹿的側臉，並非是等高突出的高地，而是讓鹿頭帶有一些角度、猶如從木板的基部平面稍微轉過臉來伸出畫面，當觀者改從鹿首的斜前方觀看這件作品，就可以看到鹿的鼻子到臉頰的部分，突出平面的高度比鹿角還高，略帶有一點高浮雕立體的效果。並且，鹿的臉部和鹿角，以及表面的皮毛雕刻得很精緻，頭上鹿角雕刻出兩個層次，比較靠近觀者的鹿角刻出輪廓較深的高地，上有細緻的紋理，後一層的鹿角輪廓較淺，紋路也刻得比較淺，看起來較遠，兩隻鹿角因而呈現出造型相近但位置重疊之下又能顯出遠近的效果。這裡所呈現的鹿角浮雕表現手法，若要再追問黃土水的技法來源，還可能繼續追溯到來自東京美術學校木雕部高村光雲與石川光明的影響（圖9）。〈南國〉雕刻在

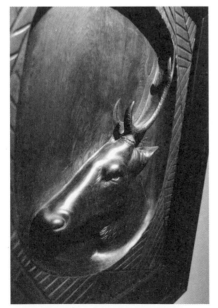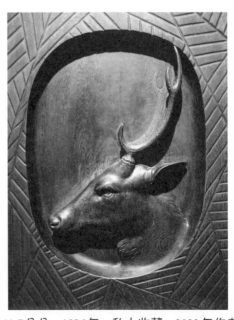

圖8　黃土水〈鹿〉木材浮雕　57.7×41.7公分　1926年　私人收藏　2023年作者攝影

石膏上的牛隻前後浮雕層次技法，來自東京美術學校所教的木雕浮雕技法，而黃土水將木雕技法融入新式的石膏雕刻中。這些豐富的表現是他從傳統木雕浮雕中的經驗累積轉化而來，並且嘗試結合「寫實」技法也融合到〈南國〉裡，摸索出新時代的雕塑表現。

與牛隻一同登場的，還有三位裸體的孩童，看來應是從以前的〈蕃童〉，以及一九二三年參選帝展的〈水牛與牧童〉所延伸出來的主題。前者的〈蕃童〉是臺灣原住民小孩的形象，後者的〈水牛與牧童〉則應是以黃土水侄子為範本的臺灣漢人小孩形象所製作，不過，在〈南國〉中的小孩，卻讓人感到似乎刻意模糊了族群的身分屬性。〈南國〉中出現戴著斗笠的小孩，看起來是要呈現以水牛農耕的臺灣孩童形象；而站在右前方的孩童，又被雕刻成未穿著衣服或攜帶物品的裸體造型。黃水土以裸體強調孩童所擁有的爛漫氣質及原始的純粹性，雖然作品的舞臺是臺灣，但卻蘊釀出了幻想世界般的氣氛。黃土水在創作這件作品時，主題已然有所不同，既非如同製作〈蕃童〉那樣借用西洋主題及形式，轉化成臺灣原住民像，也非單純採取實物寫生的水牛像做法，而是以他多年累積的寫生與雕塑技術為基底，透過在作品上注入新的創意，邁出了他創作表現的下一階段。

圖9　高村光雲、石川光明　〈木雕狗兒圖圓額〉　木材浮雕　一尺九寸（直徑約63公分）1898年　取自《日本美術畫報》，5編卷3，1898年9月9日

裸體像的摸索：挑戰帝展的創作策略

在〈南國〉這件作品中，我們可以看到水牛、芭蕉樹等結合了「個性」與「臺灣」的主題，是討論黃土水作品時的重點。此外，還有多位裸體的孩童，則是作品裡重要的登場人物。關於裸體像，也是黃土水在創作上長期關注的一種表現手法。接下來將探討黃土水的裸體像造型，以及相關背景。

黃土水在參選第二回帝展的〈蕃童〉（一九二〇年）上使用了臺灣的主題，第三回帝展改用大理石創作女性裸體像〈甘露水〉（一九二一年）（彩圖4），而參選第四回帝展的〈擺姿勢的女人〉（一九二二年）（圖10）則是塑造的女性裸體像，在此可注意作品的主題出現變化。〈擺姿勢的女人〉看起來更像是一件以女性模特兒為範本的習作，很難說得上是一件能強烈感受到作者個性與創造性的作品。當黃土水一九二〇年以「臺灣」為主題創作〈蕃童〉參選，為什麼在一九二二年卻又像是退回到製作習作般保守的表現，改為使用這種寫生方式的女性裸體像參選帝展呢？若觀察他參選帝展的作品主題變化，則會發現，參選帝展的作品除了一九二〇年的〈蕃童〉、一九二四年〈郊外〉的水牛，其他包含先前落選作品，大部分都是裸體女性像，看似有連貫性，然而一旦進一步從裸體像這個類型的創作主題觀察這一連串作品的變化，則會注意到以一九一九年落選的木雕裸女像，以及一九二一年入選的〈甘露水〉大理石裸女雕像，都還可見到以西方裸女像結合東方傳統意涵表現，但一九二三年入選帝展的〈擺姿勢的女人〉卻又回到了單純的人體寫生。接著，到了一九二四年就創作出〈水牛與牧童〉，則是在男孩裸體像上加入臺灣主題──該怎麼理解這個變化呢？

從一九一九年初次挑戰帝展，到一九二〇年代一連串的帝展入選，接著再到人生中創作了許多裸體像。黃土水早年還在臺灣期間創作的業餘作品，多是觀音像或仙人像一類的，留學東京後開始創作的「裸體像」，可說是他接受了現代美術教育後的其中一項創作特徵。不過，與其說裸體像是黃土水的作品特色，倒不如說是西洋及日本近代雕塑發展中的一項特色。但是，特別將「裸體」作為主題創作出作品，並將這類作品放在展覽會場等公眾場合上展示、作為藝術品來鑑賞，這對東亞各國及當地的美術家來說，可說是一個前所未聞的劃時代事件。

既然從前的東亞藝術家們，並不把「裸體」這種表現形式端上檯面，那麼，用繪畫或雕塑來表現「裸體」，會代表什麼意義呢？藝術史研究者布列遜（Norman Bryson）認為，對十九世紀末留學巴黎的日本藝術家們來說：「在裸體寫生的課程上有模特兒，對從日本這些遠國而來的留學生們而言，有著確立同儕們男性友情的作用。……在裸體女性面前，男性友人們的友情是平等的，而這份友情是由在場所有學生們所共享的」。[25] 也就是說，男性畫家們無論出身，都能夠以「美術」的名義，以平等的立場來描繪裸體模特兒。同為美術研究者的兒島薰，承繼了布列遜的這種觀點，也提出了以下論述：十九世紀末留學巴黎的黑田清輝，回國後擔任東京美術學校的西洋畫科教授，黑田在課堂上採用了裸體模特兒進行寫生教學。而「在男校的東京美術學校裡，描繪日

25　ノーマン・ブライソン（Norman Bryson），〈日本近代洋画と性的枠組み〉，《人の〈かたち〉人の〈からだ〉東アジア美術の視座》（東京：東京國立文化財研究所，一九九四年），頁一〇四。

本女性模特兒」這件事，讓日本男性畫家們來形成了認同感。對從日本各地來到東京的男學生們來說，繪畫裸體模特兒這件事，表示他們融入了城市中的現代社會，以及對自己作為畫家的身分認同。[26] 兒島更以朝鮮出身的畫家金觀鎬（一八九〇—一九五九）、以及臺灣出身的黃土水作品為例，認為「從被日本統治的地區來到東京學習的男性畫家們，透過描繪女性裸體，以美術的名義獲得了平等的評價」。[27]

雖然兒島薰主要探討的是日本的洋畫家，但對近代日本雕塑家來說，狀況應該也是相去不遠。日本第一間官營的美術學校「工部美術學校」，聘請了義大利雕塑家勒古薩（Vincenzo Ragusa，一八四一—一九二七）來指導，孕育出了好幾位日本近代早期的雕塑家。但如同前述，在那之後新設立的東京美術學校，於一八八九年開校時只有設立木雕部，一八九八年才在雕刻科當中設立塑造部，正式開始了西洋式的雕塑教育。

同一時期，裸體表現的藝術創作，在美術學校以外的場合，也造成了議論。最有名的是一八九五年黑田清輝在第四回內國博覽會展出裸體畫〈朝妝〉，在展覽會上展示有裸體表現的作品，當時引發了很大的爭議，甚至還遭到警察取締。相近時期，雕塑領域其實也發生過同樣的問題，例如參選一九〇七年第一回文展、被文部省買下的新海竹太郎作品〈入浴〉，是女性的全身裸體像，仔細觀察，會發現新海在女性雕像的下半身，特別雕刻出了一塊薄紗遮掩，可見他為了能夠在公共空間展出裸體像，用盡了心思。翌年一九〇八年的第二回文展中，包括新海竹太郎的作品，總共有三件裸體像被移動到「特別室」，禁止一般人參觀及攝影。像這種會對裸體像作品進行特別審查和質疑傷風敗俗的社會風氣，對日本近代早期的雕塑家來說，還是必須經過重重考量和

勉為接受限制，才有辦法讓藝術作品如願在展覽會上展示。

日本青年在十九世紀末才開始前往巴黎或其他歐美各地留學，相較於歐洲的近現代化進度，算是「稍晚」學習現代美術。他們在歐洲學習了裸體表現，並將此創作觀念帶回日本，引起了社會的論爭和矚目。於是，就像兒島薰所分析，在二十世紀初期的東京，日本人與其他東亞地區留學生之間，也發生了相同的模式，他們因為認同藝術品裸體的表現而得到平等關係。但是，裸體表現這件事卻在外部社會引發爭議。而同樣地，二十世紀初期留學日本的臺灣青年美術家們，在日本就先見識過裸體表現的文化衝擊，他們為了適應東京美術學校及日本美術界的新傾向，也會選擇以裸體做為作品的主題之一，而當他們再將這股「驚世駭俗」的藝術品裸體表現創作觀念帶回臺灣，也同樣引發社會議論，時間上大致就發生在一九二七年開設臺展之後。[28]

前面提過黃土水最初參選．九一九年第一回帝展的作品大理石像〈秋妃〉，是女性半身裸像，而同時參選的另一件木雕〈慘身憨命〉則是女性裸像。從這時起，黃土水共五次參選帝展（包含落選），除了一九二四年的水牛像以外，其他都是以裸體像為主的作品。黃水土以〈蕃童〉初次入選帝展之後，再度回頭追求女性裸體的表現，一九二二年第三回帝展以大理石的女性裸體像

——

26 兒島薫，〈近代化のための女性表象─〈モデル〉としての身体〉，《アジアの女性身体はいかに描かれたか》（東京：青弓社，二〇一三年），頁一七四—一七五。

27 兒島薫，〈近代化のための女性表象─〈モデル〉としての身体〉，頁一七七。

28 請參照蘇意如《女性裸體與藝術——臺灣近代人體藝術發展》，《何謂臺灣？近代臺灣美術與文化認同論文集》（臺北：行政院文化建設委員會，一九九六年），頁九二—一一四。

〈甘露水〉（彩圖4）再次成功入選帝展。〈甘露水〉乍看之下像是以東方女性裸體為範本製作裸女雕塑，不過，裸女的背後帶有大型的蚌殼、腳邊也雕刻出幾枚散置的小型貝類——這是黃土水在摸索自己的創作主題過程中的一件過渡期作品，他在參選帝展初期，嘗試結合西方跟東方主題，對觀賞者來說，〈甘露水〉很明顯是模仿西方波提切利（Sandro Botticell，一四四五－一五一〇）名作〈維納斯的誕生〉中，那從海洋蚌殼上誕生的維納斯像，但就在這幾年間，更可見到黃土水在多件作品上加入了日本現代美術觀念中所謂的「東洋趣味」元素，例如加入傳統的漢文化題材：早在一九一九年運用了嫦娥題材的〈慘身戚命〉、〈秋妃〉即是如此；而〈甘露水〉正是採用了在東亞文化中普遍流傳的蛤蜊觀音或蛤蜊美人的意象，再將它與西方藝術經典女神圖像融合，加上透過對實際的東方女性模特兒的觀察，創作出美麗但肉體具有充實力量的新時代裸體女性。這件作品呈現一位東方藝術家的挑戰，也就是如何於正在經歷西方現代文明的潮流和衝擊的時代下，創造自己的「維納斯」之美。[29]

而另一件裸女大理石立像，也就是一九二二年在和平紀念東京博覽會臺灣館與〈甘露水〉一同展出，同為與真人等身大的〈回憶中的女性〉（第二章圖12），則是一手托腮、一手橫架在胸前，垂著眼瞼、微微低頭尋思的女性裸體像，雖然現在只能看到一張刊登在雜誌上的上半身拍攝照片，無法確定下半身的姿勢與表現，但從女性雕像較小的乳房與微突腹部的特徵來看，〈回憶中的女性〉很可能與〈擺姿勢的女人〉是出自同一個模特兒形象製作而成；而這個托腮回憶的內斂的女性，一手支頤、頭略低垂的半跏思惟像。

接下來值得注意的變化是一九二二年入選帝展的裸體女性像〈擺姿勢的女人〉[30]，根據兒島薰所姿勢，也令人不禁聯想起了傳統佛像裡，那一手支頤、頭略低垂的半跏思惟像。

指出，這件作品是模仿了從傑洛姆的芙里尼之後被定型的裸女姿勢，而這件女性裸體單純只是展現出女性裸體模特兒的樣貌而已（圖11）。[31] 像這樣的作品，也許會讓人感到缺乏作者個人特色。為何黃土水在〈蕃童〉和〈甘露水〉之後，並不選擇引人注目的作品題材，而是以帝展中常見的寫實裸婦像來參選呢？回顧當時對帝展作品的評論，以及黃土水所置身的狀況，也許能夠更了解他在這回帝展參選所摸索的表現重點。

畑耕一（一八八六—一九五七）這麼評論過黃土水在一九二〇年入選帝展的作品〈蕃童〉：「我喜歡那種不令人討厭的滑稽。但對四肢的研究還不夠成熟」。[32] 此處所指「四肢的研究」是將批評重點擺在

圖11　Nadar, Standing Female Nude　照片 20.2 x 13.3公分　1860至1861年　大都會藝術博物館藏（The Metropolitan Museum of Art）

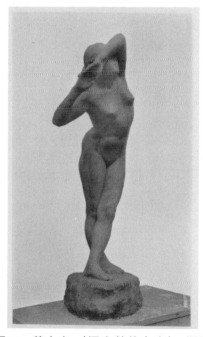

圖10　黃土水〈擺姿勢的女人〉塑造（石膏）尺寸不明　1922年　取自《帝國美術院美術展覽會圖錄》（第四回第三部雕塑）

人體造型方面的技術巧拙。關於這點，黃土水之後入選帝展的作品，也得到了同樣的批評。針對一九二一年的〈甘露水〉，雕塑家藤井浩祐曾這麼表示：「是很美麗的寫生作品，但整體看起來僵硬。這點必須再多考慮技巧。所謂石頭，很容易讓人覺得美麗又堅硬。雖然很困難，但如何讓石頭鮮活，這件事對一般的石雕家來說也是個課題」。[33] 另外，關於一九二二年〈擺姿勢的女人〉的評論，大隅為三則表示：「黃土水氏的作品〈擺姿勢的女人〉雖然技拙但卻天真討喜」。[34]

在這二批評之中可知的共同見解，就是黃土水作品關於表現身體的技術雖然不足，但卻有其特別的韻味。也就是說，此處可窺見日本美術評論家們對作品的評價，並非只重視作品主題及創作者個性，也仍更重視技術。黃土水是當時幾乎唯一來自東亞外地的帝展入選者，在一般報紙的報導裡，還特別會被強調是「臺灣人」。但從美術相關專業人士的評論裡，卻很意外地，極少有評論者會特意著重與強調黃土水的出身地，他們的論點大多是放在雕塑表現力與技術的巧拙，特別是關於是否擅長表現身體。黃土水也許理解這點，因此初次入選時，選擇了吸引審查委員注意的臺灣原住民主題，後續則為了得到好評和證明自己的實力，回頭追求帝展上時常出現的女性裸體表現。如前所述，一九二二年入選的〈擺姿勢的女人〉就單純只是女性模特兒的人體寫生，作品當中的故事要素完全被去除，呈現的只有女性模特兒的軀體表現──這其實正是黃土水對自我的挑戰。也就是說，這件作品能入選，並非因為黃土水強調了「臺灣」這個與其他參選者不同的屬性，他證明了自己與其他日本雕塑家是以同一個標準接受評價的。這樣的狀況，正是兒島薰所指出，能夠藉由美術創作的實力爭取到對等的認同，黃土水也獲得了藝術之名下「人人平等」的待遇。

觀察黃土水參選帝展作品的變化，可見到在「現代美術」的兩個方向性之中，黃土水不斷地挑戰及摸索前進。所謂的兩個方向性，一個是作品的差異化，也就是在「美術」這個基準之下的平等。黃土水一開始以木雕及大理石像雕刻女性裸體，題名及巧思都稍微加上了東洋（或臺灣的）特質，並且順著官展的傾向推出參選作品，但當他面臨了失敗，很快就接著調整為製作臺灣原住民像，並將表現重點改成明確區別他者與自我差異的主題——這件作品因此成功地得到帝展及審查委員認可。但是，接下來，黃土水再度回到之前自己「跌倒的地方」，以女性裸體像參選，並成功入選，他在此時證明了自己即使不藉由「臺灣」主題加分與吸引評審目光，也能靠一樣的題材，於技術上與其他日本人站在相同的基礎一決勝負，並獲得好評。克服了技術的不足之後，黃土水繼續追求作品的獨特性，他得到的結論，是「臺灣」這一個性，最適合他發揮的切入點，並不在臺灣原住民身上，而是在臺灣的水牛，因此，他將水牛與得意的裸體像結合創作出了〈南國〉——這可說是他短暫人生當中，對自己高度要求、奮力抵達的頂點。

29　鈴木惠可，〈東西方交會中臺灣意識的萌芽：〈甘露水〉的誕生與再生〉，《藝術認證》，九八期，頁一三四—一四五。黃土水在完成〈甘露水〉之後，不久便從「東洋趣味」的傾向進入下一階段的新思考，他開始著手創作全新的、關於「表現臺灣」的水牛主題。因此在黃土水這一生所製作的裸體雕塑作品之中，〈甘露水〉可說是主題與表現力達到最均衡的顛峰之作。

30　顏娟英亦曾在〈甘露水〉的裸女姿態上觀察到與東方傳統佛像造型的共通性，參見顏娟英，《甘露水》的洞洞水流〉，收錄於《物見：四十八位物件的閱讀者，與他們所見的世界》，頁四二六—四三五。

31　兒島薰，〈近代化のための女性表象－〈モデル〉としての身体〉，頁一七六。

32　畑耕一，〈帝展彫刻（中）〉，《東京日日新聞》第五版（一九二〇年十一月三日）。

33　藤井浩祐，〈帝展美術評〉，《中央美術》，十一月號（一九二二年），頁九九。

34　大隅為三，〈彫刻部の作品〉，《太陽》（一九二二年十一月），二八卷一三期，頁一三二。

對「現代化」的糾葛：大正時期的臺灣意識以及臺灣文化的確立

在不同立場中備受矚目的黃土水

在「現代美術」名義下的「平等感」，對當時黃土水的處境而言，是非常重要的。當然，黃土水自身未必帶有高度的意識想要利用雕塑追求社會階級的平等，但在他生活嚴謹、沉浸於追求雕塑藝術精神的自我實現過程中，能夠藉由自己的創作來獲得滿足感、並且獲得周圍的正面評價與肯定，這些確實都是如果不離開臺灣遠赴日本打拚，就不太可能獲得的。不過黃土水在日本得到如此好評，並對自己工作感到充實的同時，他必然會反過來對故鄉臺灣的情形抱有危機感。在東京生活的黃土水，是如何醞釀出對臺灣的故鄉之愛，並且也相對地因為愛之深，而對臺灣文化抱持深切的批判視角呢？首先，我們需要了解的是，若暫且不論黃土水本身想法，周圍的人群與社會觀點，也就是帶有不同的社會身分、文化背景的眼光，是如何看待這樣成功的黃土水呢？

黃土水在東京度過留學生活的一九一五年至一九二○年代前半，是臺灣近現代史上展開新民族運動與政治思潮的重要時期，當時在東京，包括黃土水的許多臺灣留學生所寄宿的高砂寮，正是臺灣知識青年們的聚集場地。一九一八年，林獻堂（一八八一─一九五六）來到東京，並於「中華第一樓」招待在東京留學的臺灣學生數十名一同聚會，當時的邀請函上寫著「對臺灣當如何努力」。此招待會的出席者包括蔡式穀（一八八四─一九五一）、蔡培火（一八八九─一九八三）、林呈祿（一八八六─一九六八）等約二十位，其中亦包括了黃土水。根據資料，出席者針對臺灣議題提出如同化論、非同化論、祖國論、大亞細亞主義論等各式各樣的意見與討論，非常熱鬧。[35]其

中施家本（一八八七—一九二一）倡導進行針對六三問題的運動，大家也贊同，當時會中便成立了「六三撤廢既成同盟」。[36] 由此可知，黃土水在東京生活的環境，充滿了臺灣民族運動以及臺灣青年對政治問題的熱議氣氛。不過，黃土水與其他臺灣留學生較為不同的地方在於，他是當時極少數專攻美術的留學生，比起多數聚集東京的臺灣留學生大鳴大放議論臺灣問題的形象，他顯得更加專注於雕塑創作中，並對雕塑投入了自己最高度的熱情。

同時期居留東京、其後與臺灣抗日運動相關的文字工作者張深切（一九〇四—一九六五），當時是寄宿高砂寮的其中一人。張深切在自己的散文當中，曾提到黃土水是令他印象深刻的一位寄宿生，其中一段文字特別生動地描述了黃土水的性情與形象：

黃土水在我的朋友中，算是很突出的一位，我和他交情不深，但我很欽佩他。記得他每天在高砂寮的空地一角落打石頭，手拿著鐵鑽和鐵鎚，孜孜矻矻地打大理石，除了吃飯，少見他休息。許多寮生看他不起，有的竟和他開玩笑問道：

「喂，你打一下值幾分錢？有沒有一分錢？」

他昂然答道：

「哪裡有一分錢，你說這得打幾百萬下子？」

35 這些論點的相關介紹已有中文專書可供參考，請參見若林正丈，《臺灣抗日運動史研究》（新北：大家出版社，二〇二〇年）。六三法與撤廢運動的介紹，可參見陳翠蓮等著，《百年追求：臺灣民主運動的故事》（新北：衛城出版社，二〇一三年），頁三一—三三。

36 黃土水參與聚會的紀錄參見《臺灣文化運動の現況》（東京：拓殖通信社，一九二六年），頁九—一〇。

有時候，人家問他話，他不答應，以為這是沒有出息的玩意兒。他的名字又叫土水，連體態也有點像「土水匠」，更叫人奚落。

【中略】

黃土水在製作的時候，我常到他的工作場去參觀，不敢作聲，怕打擾他，如果要什麼東西，我搶先為他效勞，以能幫他一點忙為榮幸。有一天他領了畢業證書回來，憤然地對我說：

「哼，只給我九十九分，用不著這證書！」

如果我的記憶沒有錯，他是在我面前撕破了他的畢業證書扔掉的。留學生到東京讀書的唯一目的，是在爭取畢業文憑，而他竟視之如敝屣，棄之而不顧，其實力之大，信念之強，由此可以想像。37

一九一〇年代後半的東京，已經有不少臺灣留學生聚集在高砂寮，但是，幾乎沒有學習美術的臺灣留學生。大部分的臺灣留學生對政治社會抱著敏感的問題意識，或是關心可以如何獲取實際利益，對他們來說，想來是無法理解黃土水所孜孜矻矻的「美術」有何價值。在張深切的回憶裡，黃土水與其他臺灣的高砂寮生沒有互動，一般的寮生也不太喜歡他，他在高砂寮裡有自己的工作場所，每天專心致力於雕塑。38

文官官僚、同時也擔任臺灣總督府學務課長的鼓包美（一八八一一？）39，也留下了相同的說法：

黃君在東京美術學校留學時寄宿於小石川小日向的高砂寮，當其他寮生因思想問題而翹課，四處引起騷動時，他完全不放在眼中，只在自己房間裡用刀雕刻著。但宿舍實在太吵鬧了，因此他在宿舍外面用鐵皮搭建了天花板，在那裡迎著下雪及吹風，只專注於自己的工作之上。40

由此可見，黃土水與高砂寮的其他學生刻意保持距離，一心埋首於自己的藝術追求當中，但他後來入選日本帝展一事，卻大大激勵了當時年輕的臺灣知識份子們。

一九二〇年七月，雜誌《臺灣青年》發行，這是第一本與臺灣政治運動有關的雜誌，以東京留學的臺灣學生為主要讀者。一九二〇年十二月發行的《臺灣青年》第一卷第五號，首頁就刊載了該年首次入選帝展的黃土水〈蕃童〉照片（圖12）。41 一九二二年在東京舉辦的和平紀念東京博覽會，臺灣館內展示了黃土水的作品，當時他的訪談也被刊登在雜誌《臺灣》上（《臺灣青年》於一九二二年四月改名為《臺灣》）。當時，有位似乎是與黃土水同時期留學東京的臺灣學生，筆名

37 張深切，〈黃土水〉，《里程碑（上）》（臺北：文經出版社，一九九八年；此文獻初出為一九六一年），頁二〇七-二〇八。

38 不過，黃土水初次入選帝展之時，慶祝會在高砂寮舉辦，聚集了十幾位留學生。〈黃土水祝賀會〉，《臺灣日日新報》，第五版（一九二〇年一〇月二七日）。〈黃土水祝賀會〉，《臺灣日日新報》，第三版（一九二〇年一〇月二六日）。

39 鼓包美，東京帝大法科畢業，文官高等考試合格。歷任一九一七年臺灣總督府事務官，一九一九年總督府參事官室勤務兼民政部內務局學務課長等職。一九二七年自請退休，從事律師職務。請參見《臺灣人士鑑》（臺北：臺灣新民報社，一九三七年），頁二八三。

40 〈クチナシ〉，《臺灣日日新報》，第二版（一九三一年四月二三日）。

41 〈黃土水氏作品の寫真〉，《臺灣青年》，第一卷第五號（一九二〇年一二月），扉頁插圖。

「延陵生」，與友人一同參觀了在上野的博覽會會場。當時他們首先就拜訪了臺灣館，並在館內看到了黃土水的作品：

會場模仿臺灣廟宇的樣子，感覺好像到了媽祖廟。我們毫不猶豫地走進去，迎面撲鼻而來的是樟腦香味。「嗯，真香的味道」現場無論男女老少，第一印象就是這股香味，真是有巧思。場內四周有臺灣物產、工業製品，中央有臺灣模型，兩側則陳列了友人黃土水君的甘露水及回憶兩件美麗的作品。物產或工業製品之類的，不太引人注目，但看到黃君作品吸引著觀眾目光，使我湧出一種拚勁，他證明了只要我們學習得好，就能發揮各自所具有的天賦能力。[42]

黃土水的作品受到現場參觀的日本人們矚目，讓同鄉出身的「延陵生」感到很驕傲，他並且感慨地表示，現代教育是帶來希望的存在，能夠讓每個受教育的人發揮才能，即便是社會地位低下的殖民地出身者，只要受教育也能夠揚眉吐氣。接著，就在當年一九二二年的秋天，黃土水第

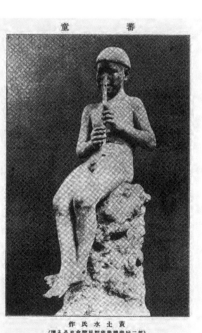

圖12　黃土水〈蕃童〉取自《臺灣青年》第1卷第5號，1920年12月，「黃土水氏作品の寫真」卷頭圖版

三次成功入選帝展，雜誌《臺灣》繼續報導了他的活躍表現。裡面刊登了他在那一年入選帝展的作品〈擺姿勢的女人〉的照片，並且這樣介紹黃土水：

我們臺灣的新興天才美術家黃土水，前年以作品「蕃童」入選第二回帝國美術展覽會，去年以「甘露水」、今年以「擺姿勢的女人」連續三年入選帝展。他身為年輕的臺灣美術家，並且發揮了我們漢族的美術天才，誠讓人不勝欣喜。[43]

此處評價黃土水是「我們臺灣的新興天才美術家」、「年輕的臺灣美術家」，可見將他視為「臺灣」一地的驕傲，但另一方面，又將他的天分嘗試歸為民族屬性「我們漢族」——此處可見到當時臺灣知識份子們在地域上對「臺灣」持有認同，民族上則是對「漢民族」持有認同，是種雙重的意識結構。臺灣青年知識份子們的目標，是希望藉由現代教育讓臺灣人覺醒，並且藉此對抗殖民地的支配。因此臺灣出身的黃土水，透過學習現代美術，成功地與日本人站在同樣的基準、受到平等的評價，這樣一個成功的例子，成為了人們的希望。

43　《黃土水君の帝展入選》，《臺灣》，第三卷，十一月號，第八號（一九二二年十一月），頁六九。

42　延陵生，〈平和博見物日記の一節〉，《臺灣》，第三卷，四月號，第一號（一九二二年四月），頁六三。「延陵生」應即吳三連（一八九九－一九八八），當時吳氏是留學生，也是《臺灣民報》記者。張炎憲（一九四七－二〇一四）曾請教與吳三連熟識的劉捷（一九一一－二〇〇四），確知了吳三連這個筆名，參見張炎憲主編，《吳三連全集（一）：戰前政論》（臺北：吳三連臺灣史料基金會，二〇〇二年），頁七一。特此感謝顏娟英教授告知與提供這份資料。

不過，像黃土水這樣的例子，其實對於經營殖民地的日本人們來說，也是一種有利的成功宣傳。曾經在一九一五年帶著黃土水一同從臺灣搭船回到東京、對中國瞭若指掌的後藤朝太郎，曾在舉辦和平紀念東京博覽會的該年，也就是一九二二年，於《臺灣日日新報》發表了一連串的專題文章「將臺灣的優點宣傳到內地」，其中列舉了「宣傳優秀青年」：

內地人認為臺灣是生蕃之國，以為臺灣的土人只是生蕃、熟蕃的差別而已，正因人們抱持這種低級又未曾理解過臺灣人的想法，因此更應該宣揚優秀青年……（中略）其中也有像自美術學校雕刻科畢業、入選帝展，名號已在內地藝術家之間廣為流傳的黃土水君，是前途更為有望的青年……（中略）當然這些留學生們，在遠赴東京之前，已在臺灣充分學習了內地語言，只要來到東京車站，穿上幾何紋樣的和服並且著褲，那麼就與內地的青年學生毫無分別，或住在宿舍、或租房子，每天早上使用優待票坐電車通學，這些臺灣學生的樣態，若特別對內地的一般人提起，可能會被發現不同，但平常是完全辨別不出來的。 44

後藤朝太郎出身愛媛縣，從東京帝國大學中文科畢業後，以所謂「支那通」的身分知名。 45 後藤實際造訪過中國及臺灣，擔任東洋協會主事及高砂寮的寮長，與黃土水也因曾同船渡日、甚至在船上生病受到黃土水照顧的緣分，很早就認識了，後藤顯然對黃土水非常感念與賞識，一九二一年一月，他與臺灣總督田健治郎會面時，除了聊到在東京的臺灣留學生、以及高砂寮的事情之外，還拜託田總督能夠多多關照黃土水。 46 在當時日本的知識份子當中，他算是特別了解臺灣、

並對這地域的人們懷抱著同情心的人，可說是有良心的知識份子，但就算如此，後藤在此處對於黃土水的評價，仍然是不可避免地站在殖民者的立場來論述。也就是說，後藤所評價臺灣青年的「優秀」，是認可了他們在日本的活躍，並且無論語言或外表都「與內地的青年學生毫無分別」，可說是以日本統治者的角度作為基準來衡量的。這樣的狀況，對於被殖民的一方來說，會變成除了學習宗主國的語言、並且在他們的制度裡努力提升地位以外，別無他法的立場，甚至這也是其他被殖民者所嚮往的成功，但對殖民統治者的這一方來說，則會將這樣的過程視為殖民地治理的「成果」，是相當諷刺的。黃土水在臺北的國語學校受過日文教育，身為留學日本的第一代美術家，又成功入選日本官展，無論他本人想法為何，我們都必須理解，對臺灣人及日本人來說，他確實就是在不同立場的眼光中，都大受矚目的存在。

黃土水對日本「傳統」與臺灣「現代美術」的看法

對於前述的現象，或是當時的政治及社會情況，黃土水自身究竟有多少程度的自覺，我們無法得知。但若以黃土水個人來說，他應該也感受到自己在日本所受到的現代美術教育，以及他在

44　後藤朝太郎，〈臺灣の美點を內地に宣傳するには〉，《臺灣日日新報》第四版（一九二三年七月二〇日）。

45　關於後藤朝太郎的研究可參照劉家鑫，〈「支那通」後藤朝太郎の中國認識〉，《環日本海研究年報》，四號（一九九七年三月）。劉家鑫，〈後藤朝太郎・長野朗子孫訪問記および著作目録〉，《環日本海論叢》，一四號（一九九八年一月）等資料。此外，劉家鑫教授提供後藤朝太郎相關資料，在此特致謝意。

46　吳文星等主編，《臺灣總督田健治郎日記（中）》，頁一九。

日本美術界的活躍，與臺灣的現狀有著很大隔閡。黃土水在有名的文章〈出生於臺灣〉當中，曾如下說道：

生在這個國家便愛這個國家，生於此土地便愛此土地，此乃人之常情。雖然說藝術無國境之別，在任何地方都可以創作，但終究還是懷念自己出生的土地。我們臺灣是美麗之島更令人懷念。……

〔中略〕

我們臺灣島的天然美景如此的豐富，但是可悲的是居住於此處的大部分人，卻對美是何物一點也不了解……〔中略〕中等以上家庭也不過是掛著應該被排斥的臨摹作風的水墨畫，或是騙小孩般的色彩艷麗的花鳥，偶爾還會看到頭與身軀同大，活像怪物的人像雕塑，品味拙惡，極為可笑。隨便大大小小幾十座神廟佛閣看看，都非常枯燥無聊，……〔中略〕一想到這就是令人們引以為傲的臺灣第一的藝術時，不由得一身冷汗。我不但非常心痛，而且為臺灣藝術的幼稚情形，等於零的狀態忍不住吶喊起來。47

所謂美術作品，並非只要創作的作者存在就能成立，還必須是社會能夠接受、並且賦予其價值，也就是說必須要有某種素養（literacy）才能夠成立。千葉俊之曾指出「正如同語言溝通的前提是必須擁有使用語言讀、寫、聽、理解的能力（文字的識讀力），鑑賞並接納畫像時，前提是要有能夠正確理解畫面上所表現的視覺語言的能力（圖像的識讀力）」。48 身為臺灣現代美術先驅的黃土

水，他所煩惱的，是在臺灣社會裡並不存在著「現代美術」的素養。黃土水所置身的狀況，是當時臺灣尚未成立「現代美術」這種溝通空間，就算黃土水一方面傳遞訊息，能夠接受現代性雕塑的表現內容或意義的、擁有素養的接收者，在臺灣可說還未存在。

關於此事，黃土水在一九二三年《臺灣日口口新報》的訪談當中，對臺灣文化及美術的現狀，表示「臺灣的藝術是中國文化的延長及模仿」，並且作了強力的批判：

> 然而不用說是外國，連京都、奈良或日光各處的神廟佛殿也一定有一些代表性的著名雕塑或繪畫，相反地，寡聞所知，全島都沒有相當的名作，我深感悲哀。一般而言，藝術繁榮之處，必定有獎勵、保護者以及宣傳者，同時一般民眾的審美水準也發達。現在臺灣的銀行公司的經營者，甚或總督府最高顧問的臺灣人士卻是何等態度呢？[49]

此處黃土水認為藝術要興盛，必須倚賴「獎勵、保護者」、「宣傳者」、以及「一般民眾的審美水準」的發達。他批判除了前面所提到的一般人們沒有「素養（literacy）」以外，有地位的臺灣人們（經營者、總督府最高顧問）也沒有素養，因此並不會獎勵或宣傳藝術。黃土水以日本代表性的古

47　黃土水，〈出生於臺灣〉，收錄於顏娟英譯著，鶴田武良譯，《風景心境：臺灣近代美術文獻導讀》，冊上，頁一二七―一二八。

48　千葉俊之，〈画像史論とは何か〉，《画像史論 世界史の読み方》（東京：東京外国語大学出版会，二〇一四年），頁一六。

49　〈臺灣の藝術は支那文化の延長と痛嘆する黃土水氏 帝展への出品「水牛」を製作中〉，《臺灣日日新報》第七版（一九二三年七月一七日），中文譯文引用自顏娟英譯著，鶴田武良譯，《風景心境：臺灣近代美術文獻導讀》冊上，頁一三一。

都作對比，表示在臺灣並沒有對等的、能作為在地代表性的固有藝術或名作古代收藏。這種認為在地傳統的寺院應收藏著名的古美術品的想法，是從什麼樣的背景形成與產生的呢？關於這點，有必要再次檢視他在日本生活時所學習到的現代美術觀念之內容。

眾所皆知，一八八四年岡倉天心與費諾羅沙（Ernest Fenollosa，一八五三—一九〇八）見到奈良法隆寺夢殿的救世觀音時，表示這是「一生中最暢快的事」。一八八九年東京美術學校開校之後，天心基於這個經驗，獎勵美校教員們到關西實際親眼欣賞古美術，一八八九年三月也命令高村光雲與結城正明（一八四〇—一九〇四）到奈良出差一星期，這也是光雲第一次到奈良參觀。[50]

東京美術學校於是從一八九六年開始舉行古美術參觀之旅，並納入學校的正規活動，在正木直彥任校長的時代（一九〇一年至一九三二年）甚至規定所有學生都有義務要修這門課，這個校外教學活動除了第二次世界大戰終戰前後曾中斷，至今仍持續舉行。[51]

黃土水就讀美校時的一九一九年四月，學校按慣例舉辦了古美術參訪之旅，與往年相同，這次的行程，預定於隔年一九二〇年三月畢業的本科生以及選科生，都會一起參加這次行程，去京都及奈良旅行。[52] 根據一九二三年出版的《東京美術學校修學旅行近畿古美術導覽》當中所記載：「此趟旅行來回約十七天，目的是研究飛鳥時代至德川時代的建築、繪畫、雕塑、工藝美術等概要」[53]，卷末還附有一九一九年的旅行行程。根據行程表，最高學年的學生們從四月三日到十九日，參訪奈良的主要寺院及帝室博物館，另外還造訪了宇治及京都。雖然沒有直接的資料紀錄黃土水參加這趟修學旅行，但他在美術學校的最後一個學年就是一九一九年，因此他有很大的可能參加了旅行，造訪近畿地方各地，獲得親眼見識日本古美術的機會。

黃土水曾在一九三〇年的一份出版社間卷當中寫著：「臺北平原和京都的地勢很像，環繞著大屯觀音、七星等山脈，淡水河川流過。氣候也非常宜人。」[54] 從這段話可看出黃土水對京都的景觀有一定程度的認識，也許正是古美術旅行時造訪過京都所留下的印象。此外，除了京都與奈良，他還提到了日光，其實黃土水夫婦曾留下了在日光東照宮前拍攝的照片。[55] 那張照片是黃土水與友人的合照，由於日光離東京很近，因此他有機會帶人去參觀日光的古社寺院。

明治時期之後，天心或費諾羅沙等人，將日本古代的佛像與西洋的希臘羅馬雕塑並列，認可日本古代佛像擁有被視為「雕塑作品」的價值，這種想法到了大正時期仍持續著。以天心為首的近代日本美術研究者，重新「發現」奈良及京都的佛像，認為這些古代美術品是必須學習的對象，並且將古代佛像重新納入明治之後形成的「雕塑」這個領域的美術框架當中。[57] 黃土水這種以「古典」來衡量某個地域文化程度的態度，可說大概是受到日本的現代美術史觀念影響。

50　吉田千鶴子，《〈日本美術〉の發見──岡倉天心がめざしたもの》（東京：吉川弘文館，二〇一一年），頁一三九──一四〇。

51　吉田千鶴子，《〈日本美術〉の發見──岡倉天心がめざしたもの》，頁一四二。

52　《東京藝術大学百年史：東京美術学校篇》，第一卷（東京：ぎょうせい，一九八七年），頁十七〇。

53　《東京美術學校修行旅行近畿古美術案内》（東京：東京美術學校友会，一九二二年），凡例頁一。

54　《畫生活隨筆》（東京：アトリエ社，一九三〇年），頁二七一。

55　李欽賢，《大地・牧歌・黃土水》，頁二一八。

56　根據這張相片背面寫有陳昭明先生的查證紀錄，照片上與黃土水夫婦合影的人，一位是基隆靈泉寺的住持江善慧法師，另一位是佛像雕塑家林起鳳，根據郭懿萱的考察，照片拍攝時間約在一九二四年至一九二五年間，參見郭懿萱，〈日治時期基隆靈泉寺歷史與藝術表現〉（臺北：國立臺灣大學藝術史研究所碩士論文，二〇一四年），頁九八。

57　田中修二，〈近代日本雕刻史概論二〉，收入田中修二編，《近代日本彫刻集成　第二卷　明治後期・大正編》，頁三〇九。

日本論者的「臺灣文化」觀與黃土水可能的認同傾向

黃土水對臺灣文化的批判性評價，其實在同時期論述臺灣文化的日本知識份子當中，也有類似的言論。在一八九五年日本開始統治臺灣時，關於臺灣的工業發展描述，曾留下這樣的紀錄：「大多是手工，還沒進步到使用機械。這些職業包括鑄鐵師、木匠、細木工、雕佛匠、金銀細工師、寶石匠、飾品師、裁縫師、染布師、鞋匠、泥水匠、石匠、煉瓦師、燒石灰的人、燒炭的人等等。至於職人們的工資，熟練者一天約三十至四十錢，一般的則是二十五錢以下。因此他們的生活是很劣等的」。[58] 例如黃土水的父親是臺北艋舺的木工匠，家庭自不能稱作富裕。接著從這份記述亦可得知，當時不像現在分為「工業」及「工藝」，遑論「美術家」；而雕刻佛像這類職業，和職人、工匠是被歸為同一類的。

不過這樣的狀況，後來漸漸有了變化。因為在「工業」之中，有一部分以「工藝」之姿被當成了文化。例如一九二三年後藤朝太郎在《臺灣日日新報》發表的評論〈位於支那日本兩趣味中間的臺灣工藝品其將來該如何指導啟發〉一文中指出：「所有的工藝品都反映出該土地的風俗、習慣、趣味、嗜好，工藝品製作的程度也反映出該土地的文化程度」，位於中國與日本中間的臺灣，若能將兩者的長處納入，那麼就能跳脫現在充斥臺灣的有如「監獄犯人（水準）的手工藝品」。[59] 後藤所提的對象並非美術作品，而是工藝品，但藝術作品或工藝品能夠反映該地特色及文化水準的這種想法，與黃土水的言論可說是一致的。

後藤朝太郎在發表這篇文章之前，也曾論述過臺灣文化的特色如下：

若提到臺灣文化，當然是指支那民族的文化，臺灣成為日本領土以來二十多年，日本當局及移住者所深耕之處，有了文明的設施，與原有的臺灣文化不同，貢獻顯著……〔中略〕換個角度來說，一直住在這片土地的所謂本島人的文化，其基底四處皆是支那文明，因此若要討論臺灣文化的精髓，那麼必須從本島人的日常生活為出發點來考慮。[60]

後藤朝太郎的論述可歸納為下面兩點。首先第一點，臺灣文化就是中國文化；第二點，日本統治臺灣之後，「文明的設施」與從前完全不同，日本的貢獻很大。後藤所說臺灣文化就是中國文化的這種想法，也曾出現在《臺灣日日新報》主筆尾崎秀真（一八七四—一九四九）於一九三○年臺灣文化三百年紀念會上的演講中：

清朝時代兩百五十年間的臺灣文化，一言以蔽之，便是意外地貧乏，結論如此。說得極端些，清朝時代的臺灣幾乎沒有可稱上是文化的。……〔中略〕若真要說，臺灣文化在某段時期是荷蘭文化的延長，接著是鄭氏文化的延長，也就是支那大陸輸入的支那大陸文化的延長。

58 松島剛、佐藤宏編，《臺灣事情》（東京：春陽堂，一八九七年），頁一七五。

59 後藤朝太郎，〈支那日本両趣味の中間にある臺灣工藝品の將來 如何に之を指導啟發すべきか〉，《臺灣日日新報》，第三版（一九二三年七月一○日）。譯註：原文「監獄卒業生の作品」此處用來比喻文化程度較低的作品。

60 後藤朝太郎，《臺灣の文化》，《支那文化の解剖》（東京：大阪屋號書店，一九二二年），頁三○二─三○三。

接著鄭氏之後便是清朝，一直延續，總括來說可看成就是支那的延長。」[61]

尾崎的這番言論，與一九二三年黃土水的言論非常類似。但黃土水的言論和後藤及尾崎有個不同點，那就是後兩位日本人的觀點，重點在於肯定殖民地政策下日本的建設成果，但黃土水的言論內涵與立場卻未必這樣看待臺灣文化的未來發展。尾崎在這之後還說過：「臺灣這片土地，若要總結就是文化非常低落，但統治臺灣三十六年以來，日本人在臺灣深耕的文化，今日已有相當的成果。」對尾崎來說，日本人對臺灣帶來的文化成果，其中一項就是藝術家黃土水或陳澄波（一八九五─一九四七）。[62]

日本統治期間的日本人論者所論述的臺灣文化，擁有以下特徵：首先，臺灣與日本或中國相較，文化或藝術上的歷史本來就淺，基本上就是中國文化的延長，也就是所謂的邊陲文化；接著，他們強調現代化的日本文化，對臺灣帶來的貢獻，並且欲從此處創造新的臺灣文化。在「現代美術」的思考方式當中，或是對許多文化人來說，過去文化的榮光或歷史是否存在，在談論該國或該地域的文化、藝術水準時，是非常重要的要素。而這種思考方式，是來自於現代美術發端的核心地區法國，日本學習了這個觀念之後，套用來確立日本自己近代的美術觀及日本美術史時，「重新發現」了奈良佛像這類古美術，並且以此來建立國家的文化認同，這套邏輯奠定了這個論述的重要立足點。

像這類的思考迴路，或許在東京學習現代美術的黃土水也在無意識之下接觸到了，而後藤與尾崎的論述、和黃土水的共通點，也就是臺灣文化等同於中國文化的這種言論，很可能是黃土

水從日本人對臺灣普遍的論述當中所學習到的。但在理解臺灣文化的現狀之後，日本人論者對現下日本的施政、以及在這政策之下被教育、出世的被殖民年輕人們所創造出來的文化，還是抱持著肯定的態度，認為這就是臺灣的新文化，這個觀點與黃土水對臺灣文化的悲嘆又有所不同了。

黃土水的確在無意識間吸收了某種現代主義的思考模式，但他對臺灣並非完全否定、也並未肯定臺灣的日本化。他表面上認同故鄉臺灣並未確立值得誇耀的文化，在感到悲哀的同時，又如他所書寫的〈出生於臺灣〉文章最後所言，對臺灣的將來充滿希望，他從臺灣人的立場對臺灣青年喊話：總有一天臺灣青年們能夠覺醒，創造出榮耀。

61 尾崎秀真，〈清朝時代の臺灣文化〉，《續臺灣文化史說》（臺北：臺灣文化 三百年記念會，一九三一年），頁九四—九六。

62 尾崎秀真，〈清朝時代の臺灣文化〉，頁一○六—一○七。

「本島唯一的雕塑家」：殖民地社會的榮光與界限

黃土水與日本皇室建立的關係

遠赴東京短短五年就入選帝展，以雕塑家身分取得成果的黃土水，從一開始，他的藝術家之路，便得到了不少在日本與臺灣兩地社會地位顯赫者的支援。接下來，我們將關注黃土水生涯後半期的活動，探討他所處的社會脈絡，以及他為臺灣美術史帶來的影響。

如前所述，黃土水留學東京美術學校受到當時臺灣總督府民政長官內田嘉吉的大力支援，其後的民政長官（一九一九年改名為總務長官）下村宏（一八七五―一九五七）也很支持他。在下村宏的著作裡，伴隨著介紹臺灣基隆富豪顏雲年（一八七四―一九二三）的描述裡，這樣提到他與黃土水的關係：

　　有位臺灣雕塑家，與其說他是天才，不如說他努力得令人感動——那便是黃土水這位青年。他已數次入選帝展，在專業領域裡相當為人熟知，不過，他在還未嶄露頭角的苦學時代，我便曾支援過他。；順帶一題，顏雲年也曾援助過他。[1]

由這個記載可得知，黃土水在求學時期就受過下村宏的援助，而基隆顏家的顏雲年在世時也幫助過黃土水，或因如此，黃土水才會製作〈顏國年像〉（一九二八年，顏國年為顏雲年之弟）。根據後來的報紙報導，在黃土水就讀東京美術學校時期（一九一五年至一九二〇年），下村長官曾遊說後藤新平（一八五七―一九二九）及杉山茂丸（一八六四―一九三五）等重要人士購買他的作

品；黃土水也在下村的介紹下，獲得了顏雲年物質上的支援。

一九二○年四月四日，臺灣總督府總務長官下村宏於小石川植物園舉辦慰勞會，招待在東京的五百多名臺灣留學生。宴會最後，下村長官演講了四十分鐘，而同年三月剛從東京美術學校畢業的黃土水，則於會上代表學生致答辭。³ 黃土水從東京美術學校畢業後，繼續留在該校研究科，不過當時他尚未入選帝展，還是沒沒無名的青年。此時黃土水被選作臺灣學生代表，也許是因為下村宏早就認識他、並且曾支援過他的緣故。高砂寮同儕的年輕人們雖然認為黃土水是個很難親近的人，但也知道他的才能受到歷代民政長官等高階社會地位的人們青睞。黃土水的個性不擅於社交，也並非出身優渥的家庭，卻得到許多重要人物支持，或許正說明了他的雕塑才華極富魅力。例如一九二○年臺灣總督田健治郎曾在東京的高砂寮參觀過黃土水的作品，⁴ 隔年寮長後藤朝太郎又特別向田健治郎推薦和拜託關照黃土水，這一年，田健治郎在日記上寫到，他收到了黃土水贈送的一座「幼童弄獅頭」的大理石像，這件作品獲得了田健治郎「天真奕奕」、「可賞玩也」的好評。⁵

1 下村宏，《新聞に入りて》（東京：日本評論社，一九二五年），頁一一七－一一八。

2 〈無絃琴〉，《臺灣日日新報》，第二版（一九二○年一○月二三日）。

3 《春雨霞む植物園に長官の臺灣學生招待》，《臺灣日日新報》，第七版（一九二○年四月六日）。刊載的答詞內容中譯如下：「我們在此齊聚接受款待，盡一日之歡，教導我們應當學習的事物，感銘至深。回顧這二十六年來，如同內地明治維新之大改革，各種建設的完善與整備，歷代總督與長官投注心血，努力開發臺灣，最終帶來長足進步的結果，我們在今日獲得新智識，受文明恩澤的洗禮，享受如同甜酒般和平的滋味，不得今我感謝再三。」

4 「林熊光愛藏大理石大作」，《臺灣日日新報》，第三版（一九二○年四月一日）。

5 吳文星等主編，《臺灣總督田健治郎日記（中）》，頁一九（一九二○年四月一日）、頁五○（一九二一年二月二一日）。

在畢業之後，黃土水繼續得到社會有力人士的關照。其中最強而有力的，便是日本皇室。黃土水在一九二〇年十月首次入選帝展，這對剛從美術學校畢業的年輕雕塑家來說，是非常好的開始。接著便發生了一連串對黃土水的人生而言可謂非常重大的事件。

一九二〇年至一九二四年期間，黃土水除了連續四次入選帝展之外，也在一九二二年三月舉辦的和平紀念東京博覽會展出〈甘露水〉及〈回憶中的女性〉這兩件作品。當時的博覽會場設置了專門展出美術家作品的美術館，但黃土水的作品卻被展示在由臺灣總督府負責規劃的臺灣館裡。正因為這個原因，黃土水的作品受到造訪臺灣館的皇族注意，因此他才會在同一年的年底，以櫻花木製作了獻給皇后（大正天皇妃）的〈帝雉子〉，以及獻給皇太子（其後的昭和天皇）的〈雙鹿〉這兩件木雕作品。

此後，黃土水與日本皇室展開了一段特別的緣分，從宮內廳所藏的一件黃土水製作於一九二三年的〈木雕額猿〉（彩圖9）可知，黃土水在皇太子造

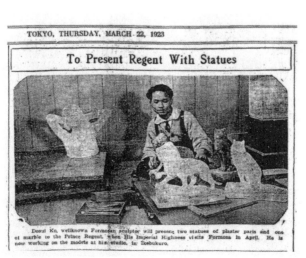

圖1　黃土水新聞報導　"To Present Regent with Statues",
The Japan Times (Evening Edition), 1923 年 3 月 22 日

訪臺灣的那一年，特別製作了木雕進獻。由日本發行的英文報紙《日本時報》（The Japan Times）在一九二三年三月刊登的一則報導便可看出這段關係。這則報導記載，皇太子預定於四月造訪臺灣，黃土水預計要獻給皇太子兩件石膏像以及一件大理石像，因此在池袋的工作室努力製作，報導還刊登了當時的照片（圖1）。[6] 這些作品最後是否順利完成、並成功獻給皇太子呢？我們並不清楚。不過，根據其後《臺灣日日新報》的報導，因為皇太子訪臺，黃土水製作了雕塑〈童子〉，且為了要將作品獻給皇太子，特地返回臺灣一陣子，就在皇太子訪臺行幸之旅的最後一天（四月二十六日）準備啟程時，黃土水前往皇太子住宿處單獨拜見，並受到了當時與皇太子同行的宮內大臣牧野伸顯（一八六一─一九四九）的鼓勵。[7] 一九二四年黃土水以〈郊外〉（第三章圖4）入選第五回帝展，當時皇太子也曾前往參觀帝展各部門作品，當皇太子看完日本畫與洋畫部後，預定行程的參觀時間已所剩不多，所以他進入雕塑展場觀賞雕塑時顯得較為倉促，但是，當他看到了黃土水的作品〈郊外〉，表現出特別感興趣的樣子，由此可見皇太子已對黃土水留下了特別的印象。[8]

6　"To Present Regent with Statues", The Japan Times (Evening Edition)，一九二三年三月二二日。此外，照片旁添附的文字說明如下……"Dosui Ko, wellknown Formosa sculptor will present two statues of plaster paris and one marble to the Prince Regent, when His Imperial Highness visits Formosa in April. He is now working on the models at his studio, in Ikebukuro."

7　〈天才彫塑家黃土水氏に畏くも單獨拜謁を給ふた〉，《臺灣日日新報》，第四版（一九二三年四月三〇日）。關於此則逸話，戰後魏清德亦根據回憶留下紀錄。尺寸圖，〈龍山寺釋迦佛像和黃土水〉，頁七二一─七四。

8　〈攝政公御成〉，收入美術年鑑編纂所編，《美術年鑑》（東京：二松堂書店，一九二五年），頁二六。

皇太子後來於一九二六年成為昭和天皇，黃土水在一九二八年昭和天皇即位儀式時，呈上他受臺北州委託製作的獻品，也就是〈水牛群像（歸途）〉，這件作品現在還被收藏在宮內廳三之九尚藏館當中。[9]

此外，同樣在一九二八年，黃土水還接受了製作久邇宮邦彥王及妃子肖像雕塑的委託。久邇宮邦彥王與邦彥王妃俔子是昭和天皇皇后良子（香淳皇后，一九〇三—二〇〇〇）的父母，對昭和天皇而言也就是所謂的岳父岳母。不過，黃土水與久邇宮邦彥王夫妻的因緣，其實還可間接追溯到更久之前。一九二〇年十月，久邇宮邦彥王夫妻訪臺，他們當時參觀了黃土水的母校，也就是大稻埕公學校，並曾在那裡欣賞〈久子小姐（〈少女〉胸像）〉，也聽取了當時臺灣總督田健治郎的解說。[10] 然而當時黃土水本人應該身在東京，因此與久邇宮直接見面接觸，應該還是在一九二〇年十月以後才可能發生。

根據一九二八年一月的《臺灣日日新報》，黃土水在承接委託後，親身造訪位於熱海的久邇宮邸，

圖2　黃土水與久邇宮邦彥王、王妃，以及肖像雕塑合影
取自李欽賢，《大地‧牧歌‧黃土水》，頁69

實際以久邇宮邦彥王及王妃本人為模特兒來製作肖像原型，[11]接著久邇宮邦彥王在同一年的四月二十七日至六月一日，第二次造訪臺灣。五月十四日，久邇宮在視察臺中時，遭到朝鮮獨立運動人士趙明河（一九〇五—一九一八）企圖暗殺，即「臺中不敬事件」。這次的刺殺事件以未遂收場，並未馬上被新聞報導。根據當時的《臺灣日日新報》，黃土水在刺殺事件發生的隔天（五月十五日）回到臺灣，拜訪了久邇宮邦彥王居留的臺北總督官邸，一一回答了久邇宮邦彥王的許多問題之後，當時還獻上了銅製雙槳船。[12]

之後，黃土水完成了從年初就著手進行的久邇宮夫妻胸像石膏原型，並在九月初將石膏原型帶到東京的久邇宮家本邸上呈（圖2）。黃土水原本預定要以這個石膏原型做成木雕及銅像，但在同個時期，他也接受了製作昭和天皇御大典紀念的獻品委託，因此黃土水先在臺灣著手進行〈水牛群像（歸途）〉的製作，隔年（一九二九年）一月完成之後，才開始製作久邇宮夫妻的木雕及銅像。[13]不過，久邇宮邦彥王卻於一九二九年一月逝世，銅像在邦彥王去世後完成，並於邦彥王逝世

9　《臺灣から獻上》，《東京朝日新聞》，第四版（一九二八年九月五日）。〈臺北州御大典獻上品黃土水氏彫刻中之（水牛原型）〉，《臺灣日日新報》，第四版（一九二八年一〇月二三日）。宮內庁三の丸尚藏館編，《どうぶつ美術園——描かれ、刻まれた動物たち》（東京：宮內庁，二〇〇三年），頁七六—七八（圖版），頁九四（作品說明）。

10　《臺灣日日新報》，第七版（一九二〇年一〇月三〇日）。

11　《久邇宮同妃兩殿下の御尊像の作成を命ぜられた黃土水氏日下熱海で製作中》，《臺灣日日新報》，第四版（一九二八年一〇月二日）。〈臺北州獻上品　招集常置員水牛像決定〉，《臺灣日日新報》，第二版（一九二八年一月二六日）。

12　《奉伺殿下御機嫌獻上銅製双槳船　黃土水氏光榮》，《臺灣日日新報》，第四版（一九二八年五月一七日）。

13　《臺灣が生んだ唯一の彫刻家光榮の黃土水君　久邇宮、同妃兩殿下の御尊像を見事に完成》，《臺灣日日新報》，第七版（一九二八年九月三〇日）。

後五十日祭時獻給久邇宮家作為紀念的邦彥王浮雕，據說黃土水於百日祭之前就完成了這批作品。[14]

黃土水留學東京時，不只得到來自臺灣總督及民政長官的援助，他還得到與日本皇太子及皇族久邇宮夫婦實際接觸的機會，並且可以直接獻上自己的作品。能與崇高社會地位的人結為知交，不僅對出身於殖民地的人來說非常難得，就算是在日本社會，以一位年輕美術家的身分有此際遇，也是罕見的特例。在黃土水之後，即便還有許多臺灣美術家入選了日本或臺灣的官方美術展而大為活躍，但論戰前足以觸及皇室高層的人脈關係，幾乎無人可比得上黃土水。至於理由，正因為黃土水作品的魅力及品質都很精彩，並且，對日本人來說，提拔殖民地出身、有才能的年輕人，也確實能發揮強化殖民統治正當性的作用。

帝展雕塑部審查的派系鬥爭

黃土水進入東京美術學校雕刻科木雕部時，當時擔任木雕部教授的是近代日本木雕家中最著名的高村光雲。高村光雲在自家也收有很多徒弟，所以嚴格說起來，黃土水僅是他在東京美術學校課堂上的學生之一，不一定能說他是光雲的「弟子」。然而，東京美術學校雕刻科木雕部是創校之初即有設置的科系，課程內容採用光雲及石川光明的訓練方針，在本書第二章，也已說明了黃土水的木雕作品寫實傾向及創作態度，亦受到光雲的影響。當黃土水畢業後，曾在一九二一年參與了「木芽會」第一回展覽，這是由高村光雲在東京美術學校木雕部教導的十五名畢業生所組織

舉辦的展覽（地點在東京京橋的高島屋）。[15] 此外，即使黃土水後來參選帝展多是製作新式雕塑，但高村光雲和黃土水應該還是保持著交流。根據黃土水侄子寫給陳昭明的一封信中可知，他和黃土水一起住在東京池袋時，曾經有一次在帝展參選前，日晒高村光雲搭乘計程車來到黃土水工作室，給予黃土水的參選作品一些直接建議。[16]

另一方面，如果我們觀察官展雕塑部的審查員組成，高村光雲從第一回文展就開始擔任審查員，直到最後的第十二回（一九一八年）。進入改組帝展時期後，高村光雲曾退出一段時間不擔任審查員，直到第六回帝展（一九二五年）時才再次回來負責審查。接下來的第七回（一九二六年）、以及從第十一（一九三〇年）到第十四回（一九三三年）帝展，高村光雲也皆出任審查員。高村光雲出生於江戶時期，具有日本傳統木雕師的訓練背景，在文展開設時已經非常知名。相比之下，另一批在文展開辦後嶄露頭角、以西式雕塑為主的年輕一代雕塑家們，則是以文展為發表舞臺，透過入選文展、獲獎經驗展開創作生涯，這個新世代也在文展後期，逐漸加入官展的審查員行列。

例如，朝倉文夫從第十一回文展（一九一七年）、北村西望和建畠大夢從第一回帝展開始擔任審查員。朝倉文夫、北村西望、建畠大夢這三位雕塑家，一般被認為是近代日本雕塑史上的「官展學院派」代表人物。大正初期，他們先後入選文展，透過官展的舞臺確立自己的作品風格；到了帝

14　〈貴き御胸像を前にして涙する臺灣の彫刻家〉，《東京日日新聞》，第七版（一九二九年五月七日）。

15　《東京朝日新聞》，第六版（一九二二年五月二三日）。

16　「幸田好正（黃土水之侄黃清雲）寫給陳昭明的私信影本」，國立臺灣美術館藏謝里法特藏資料。

展初期，三人皆已成為審查員。一九二○到一九二一年，他們又成為東京美術學校雕刻科的教授，培養出許多學生，直到戰後的日本雕塑界，他們發揮的影響力仍相當大。[17] 但另一方面，他們的影響力在官展雕塑部中也造成了一些審查上的糾紛。北村西望和建畠大夢是自學生時代以來的好友；而在極為年輕二十幾歲時就入選文展的朝倉文夫，也以他的實力及人格，在東京美術學校、和自家開設的朝倉雕塑塾都吸引了許多慕名而來的學生——朝倉門下的勢力，之後便在官展審查上帶來不小的影響。

在此值得一提黃土水和北村西望的關係。北村西望從京都市立美術工藝學校雕刻科、及東京美術學校雕刻科畢業後，於一九○八年入選第二回文展，一九二五年成為帝國美術院的會員，戰後在一九五八年被授予文化勳章等榮譽。若論明治末期至昭和末期的近代日本雕塑史，他是最具影響力的雕塑家之一。[18] 北村西望以健康、壯健的男性像為其作品特徵，「作為最典型的雕塑風格之一，影響了之後的官展雕塑界」。[19]

黃土水一九二○年三月畢業於東京美術學校，接著讀研究科，而北村、朝倉、建畠三位入校擔任教授的時候，黃土水已進入研究科，因此與這三位雕塑部的新老師並沒有很明顯的師生關係。黃土水與日本大正時期的這些雕塑界派別和雕塑家之間的關係，藉由一些相關資料仍可推想，比如，黃土水曾收藏北村西望親自寫的「勿自欺」書法，[20] 戰後北村西望在答覆黃土水研究者陳昭明的詢問時，在明信片上寫道：「黃土水出身於東京美術學校，是我在那裡當教授時的學生。我仍然記得他是個天才，做得非常優異。」[21] 由此可以推測，在當時的日本雕塑界派系中，黃土水除了高村光雲之外，與北村西望的關係應該也不淺，過去由於資料缺乏，並不是很清楚他們的人

際關係究竟有多密切。但是，從最近發掘的新資料來看，可知黃土水相當積極地參與北村西望主導的活動，例如參與由北村西望創立和領導的「曠原社」。

一九二一年十月，帝展雕塑部的審查員在評選過程有了意見衝突，其中有七位審查員反對內藤伸（一八八二—一九六七）與朝倉文夫，一度表態宣稱要辭去帝展審查員職務，這些審查員們，包括北村西望、建畠大夢，後來也聯合一群對內藤與朝倉抱持反感的雕塑家，在一九二一年十二月十五日成立了曠原社——黃土水便以社員的身分，參加了曠原社的「發會式」（即成立大會，彩圖10），他也是五十六位成員之中，年紀最輕的雕塑家。22

曠原社的成立，讓大正後期帝展雕塑部派系鬥爭的勢力結構浮出檯面。一九一九年朝倉文夫和小倉右一郎（一八八一—一九六二）等人組成「東臺雕塑會」，這是一個專攻塑造的新世代雕塑家組成的社團。東臺雕塑會原是東京美術學校畢業生組成的美術團體，為朝倉文夫、小倉右一

17 田中修二，《近代日本彫刻史》（東京：国書刊行会，二〇一八年），頁三〇五。

18 關於北村西望的履歷，參見田中修二，《北村西望》，收於田中修二編，《近代日本彫刻集成 第二卷 明治後期・大正編》，頁四四九—四五〇；《北村西望》，《日本美術年鑑》（昭和八二・六三年版）頁三二八—三二九，《東京文化財研究所物故者記事》：https://www.tobunken.go.jp/materials/bukko。

19 田中修二，《北村西望》，頁四五〇。

20 國立歷史博物館編輯委員會編，《黃土水雕塑展》（臺北：國立歷史博物館，一九八九年），頁八〇。

21 一九六七年五月，北村西望致陳昭明的明信片。參見王秀雄，《臺灣第一位近代雕塑家——黃土水的生涯與作品》，收入王秀雄，《臺灣美術全集一九 黃土水》，頁二八。

22 野城今日子，〈曠原社の活動と理念について—新出資料を中心に—〉，《屋外彫刻調查保存研究会会報》，七號（二〇二二年九月），頁二八。

郎、藤川勇造（一八八三—一九三五）在第一回帝展期間組成。不過藤川之後退社，轉投參加二科會（與官展相對的在野前衛美術團體），東臺雕塑會就以朝倉、小倉以及他們的學生為主，成為官展的參選與評審的一大勢力。曠原社在東臺雕塑會成立後的兩年也成立了，這兩個美術團體是大正後期帝展雕塑部門內部對立的兩大勢力，也是對抗的關係。[23] 一九二二年三月的和平紀念東京博覽會，由於雕塑部審查員都是朝倉派，當時曠原社成員便表態不會參加這次博覽會美術館的展覽，根據新聞報導入選作品名單，[24] 可以發現曠原社的雕塑家與他們的作品，確實缺席了這次博覽會的美術館展示——這就解釋了先前令人費解的展示問題：為什麼和平紀念東京博覽會裡，黃土水的兩件等身大的大理石裸女像〈回憶中的女性〉與〈甘露水〉，並不在博覽會的「美術館」展出，而是安排在「臺灣館」展出——因為黃土水作為曠原社的一員，也參與了這次的抵制行動。

黃土水在曠原社的活動記錄不多，根據野城今日子的研究，曠原社在一九二三年五月發行的社刊上，記錄了「黃土水氏 目前歸臺中」的當年度社員動態，[25] 這一年四月正是皇太子（後來的昭和天皇）來訪臺灣的時候，所以黃土水在那時離開了東京回到臺灣。第二個消息則是一九二三年十二月五日，「曠原社」舉辦最後的總會，當日宣布正式解散，而黃土水也出席了最後的解散會，留下了簽名。（彩圖11）

後續，根據一九二五年創刊的雕塑專業雜誌《雕塑》第三號，可知一九二五年八月九日於東京舉辦「北村西望帝國美術院會員推薦就任祝賀會」時，黃土水也是參加人之一（圖3）。該祝賀會是《雕塑》創辦人遠藤廣[26]發起，由「雕塑社」主持，於東京本鄉的西餐廳燕樂軒舉行。到場的有十五個人，由遠藤廣先講話後，再由北村西望談話，然後「中村甲藏、黃土水也發表了有益

的談話、希望等」，最後晚上十一點解散。[27] 聚餐的發起人遠藤廣說，他原本擔心來參加聚會的人是否只會有北村西望與自己兩個人，「不過世間還是有富於同情心的人，讓我對前景感到安心與希望」。[28] 由其語氣來看，在歷經官展雕塑部審查的激烈論爭後，日本雕塑界人士對於是否要去參加北村西望及雕塑社主持的聚餐，可能也有一些擔心會陷入派別衝突的憂慮。然而，黃土水特別去參加如此小型但有特定意義的聚會，並在會上發言，這表示黃土水與和北村西望的關係十分密切。

在舉辦此祝賀會的一九二五年，落內忠直於《同情帝展雕塑部的暗鬥》（帝展の彫刻部の暗鬥に同情す）一文開頭說：「帝展雕塑部的內部糾紛問題，在一九二〇年代已臭名遠揚。但比起繪畫，雕塑部門，其他民間展覽會是比不上官展的權威的，因此日本雕塑界的年輕雕塑家，每年還是會為了入選官展而奮鬥。從一九二〇到一九二四

良夫於一九二八年也提到：「帝展快開展時，一定會發生一些問題。每年問題的來源都是雕塑部⋯⋯。」[30] 由此可知，帝展雕塑部每年都會發生醜惡的內訌，真令人討厭⋯⋯。」[29] 田澤

23　田中修二，《近代日本彫刻史》，頁三三七─三三九。

24　〈平和博の入選彫刻六十五點〉，《東京朝日新聞》第五版（一九二二年三月十四日）。

25　野城今日子，〈曠原社の活動と理念について─新出資料を中心に─〉，頁五八。

26　關於雜誌《彫塑》以及遠藤廣，可參見淺野智子，〈遠藤廣と雜誌《彫塑》について〉，《藝叢》，二一號（二〇〇四年），頁六五─九〇。

27　遠藤廣，〈北村西望氏祝賀會のこと〉，《彫塑》，三號（一九二五年九月），頁二一。

28　遠藤廣，〈北村西望氏祝賀會のこと〉，頁二二。

29　落合忠直，〈帝展の彫刻部の暗鬥に同情す〉，《アトリエ》，二卷一二號（一九二五年一二月），頁九三─九九。

30　田澤良夫，〈朝倉塾不出品是々非々漫語〉，《アトリエ》，五卷一一號（一九二八年一一月），頁一四一。

年，黃土水連續四次入選帝展，但一九二五年，參加北村西望祝賀會後的秋天，他落選帝展，之後他便暫停參加官展。黃土水暫停參展的原因，以往不是很清楚，但一九二九年的《東京日日新聞》報導說，黃土水「厭倦了雕塑界的黑暗鬥爭，此後保持安靜的態度繼續創作」，可見與帝展雕塑部內鬥有關。31

從臺灣來到東京的黃土水，當初學習的是木雕，但為了挑戰官展，他選擇大理石及塑造等西式雕塑的材料與技術參選。當時高村光雲年事已高，又是專事木雕的雕塑家，所以正逐漸淡出官展，帝展審查的中心也開始轉移到年輕一代的雕塑家身上。黃土水出生的家庭並不富裕，靠日本高官的推薦及獎學金來到東京的他，從學校畢業後就失去了經濟支持。為了成為一個獨立並揚名的藝術家，入選官展是很重要的事。在這種情況下，黃土水不僅製作木雕，其交友範圍也擴大到包含如北村西望等新

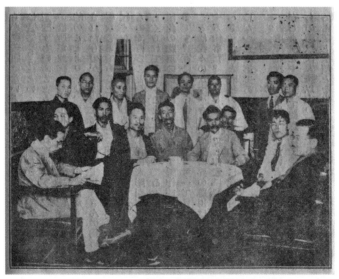

圖3　1925年8月9日北村西望帝國美術院會員推薦就任祝賀會於東京本鄉燕樂軒舉行，北村西望在前排右三，黃土水在後排右四　取自雕塑社編，《雕塑》，3號，1925年9月，頁23

世代雕塑家。

然而不幸的是，帝展審查上的派系鬥爭使黃土水於一九二五年以後遠離參加官展，在他短暫的晚年，黃土水以承接許多肖像製作委託來支撐家計；不過，一九三○年黃土水突然又製作出了大型的浮雕〈南國〉準備參加帝展。根據黃土水侄子曾經寫給陳昭明先生的信函內容可知，當年黃土水跟朝倉派的關係不好，他在因為朝倉派把持審查而落選帝展後，一時決定不再參加帝展。

那麼，由此便可進一步推知，黃土水之所以在一九三○年再次著手製作〈南國〉，很可能正是因為一九二八年朝倉文夫辭掉帝展審查員，才令他重拾參選帝展的動力，[32]〈南國〉是他以多年來累積的各種技術、素材經驗、以及對故鄉臺灣主題的思索而著手進行製作，也是他一生中最重要的作品。〈南國〉這件大型浮雕無疑是挑戰帝展的全新力作，這次的參展意義重大，因為這意味著身為雕塑家的他，時相隔多年後推出最新的鉅製，力圖重返中央官展的舞臺。

〈南國〉在一九三○年完成，不過可能在搬運作品時，有了損壞，黃土水日夜趕工修補，卻仍趕不上當年十月的帝展，〈南國〉最後並未如願參展，只能等候下一次參選帝展的機會。[33] 而黃土水奮力製作〈南國〉的同時，也一邊忙碌於各項承接的日常工作，他替名人製作銅像，承作《臺

31 〈尊き御胸像を前にして涙する臺灣の雕刻家〉，《東京日日新聞》（一九二九年五月七日），第七版。

32 參見東門美術館藏黃土水侄子（辛田好正）一九七五年一月九日致陳昭明信函（二○二三年三月至七月於國立臺灣美術館「臺灣土・自由水：黃土水藝術生命的復活」特展展出）。帝展的紀錄中亦可見朝倉以及他的弟子在一九二八年退出帝展，直到一九三七年帝展改組為新文展才回歸。

33 「黃土水君□□苦心彫刻『水牛數頭牧童』，配以芭蕉背景，其大可三間，惜於帝展搬入數日前一部損壞，□晝夜兼行修繕，終不能如意至不見搬入入選，亦藝術家一憾事也。」見《臺灣日日新報》，第四版（一九三○年十二月一日）。

灣日日新報》訂製的下一年度羊年小擺飾紀念品等等。那時，所有人，包括黃土水自己，都還不知道在〈南國〉完成後的短短幾個月內，突如其來的命限，會將他不斷奮力追趕的時間，戛然停止在一九三〇年的十二月二十一日。

委託製作，設置在臺灣公共空間中的黃土水雕塑作品

　　黃土水從東京美術學校畢業後的一九二〇年至一九二四年期間，作品接連入選帝展，還與皇室結下不解之緣，迎來了生涯中的輝煌榮耀時期。但在他的雕塑名聲登上巔峰的同時，苦難的陰影也悄悄侵入了他的生活。皇太子行幸臺灣之後，一九二三年九月，東京發生了關東大地震，該年的帝展因此停辦。隔年，一九二四年七月，黃土水的哥哥去世，[34] 由於父親及長兄、弟弟都去世了，黃土水成了家族中唯一的成年男性，他有必要照顧留下來的侄兒們。黃土水於一九二三年與臺灣人廖秋桂結婚，一九二四年帶著妻子遠赴東京，一同居住在池袋的住家兼工作室；之後由於得知妻子不能懷孕，因此他們陸續將侄子收為養子，或帶來東京工作室當助手。[35] 此外，日本在第一次世界大戰之後的繁榮景氣也走到了盡頭，一九二〇年代日本社會已陷入金融恐慌，關東大地震更是予以一記重擊。此時的社會狀況，讓雕塑家很難光靠販賣作品維持生計，彼時黃土水剛脫離學生身分，既要以藝術家身分獨立，也必須擔負扶養家人的責任。而黃土水在一九二五年帝展落選後，便不再參選帝展了，一九二五年起，黃土水開始大量承接委託製作的案子，先尋求生活的安定。

黃土水的作品，包括現存的、以及下落不明的，今已確認的，約有一百多件，其中有一半以上作品便是在一九二五年到他去世的一九三〇年之間，也就是生涯最後五年內製作完成；此外，黃土水在這段時期也製作了許多臺日兩地顯赫名人、有力人士的銅像。[36]這類作品大多是替像主本人塑像的應酬之作，其後成為私人收藏，也有幾件是被設置在臺灣公共空間裡（這裡所稱的公共場所，為廣義上大眾可以自由出入的寺院、學校、公園、街頭廣場等）。接下來我們要來談談日治時期設置在公共空間中的黃土水作品。

位於臺北龍山寺的〈釋迦出山像〉（一九二六年）（彩圖12），是黃土水第一件被設置在臺灣公共場所的作品。黃土水製作這件作品的契機，是某次從東京回到臺北時，拜訪臺灣日日新報社的魏清德，希望魏清德介紹看看是否有人想製作肖像雕塑。後來，製作肖像雕塑一事沒有下文，但魏清德卻問黃土水有沒有興趣製作捐獻給龍山寺的觀音像或釋迦像。由於臺灣寺院裡多見到觀音像，卻幾乎沒有釋迦像，因此黃土水選擇了製作釋迦像。[37]後來在臺灣北部有志人士們的贊助之下，他於一九二六年完成〈釋迦出山像〉，年底時自己親自從東京帶回臺灣。[38]並且於一九二七年

34　根據〈製作を勵む黃土水氏：家兄の葬儀後上京〉，《臺灣日日新報》第二版（一九二四年七月十一日）的報導，黃土水兄長的葬禮於一九二四年七月十日舉行。此時黃土水為了照顧兄長而返臺，並一邊著手製作欲參加帝展的「水牛像」。

35　陳昭明編，《年譜》，收入國立歷史博物館編輯委員會編，《黃土水雕塑展》，頁八〇。

36　關於黃土水所製作的日本人肖像雕刻，將於本書第五章有進一步的討論。

37　〈龍山寺釋迦佛像和黃土水〉，頁七三一七四。

38　《北部有志者囑本島人惟一彫刻家黃土水氏彫刻釋迦佛像〉，《臺灣日日新報》，晚報第四版（一九二六年七月二十三日）；〈黃土水氏彫刻龍山寺尊佛像〉，《臺灣日日新報》第四版（一九二六年十二月十二日）。

十一月，將這尊雕像捐獻給了龍山寺。[39]

黃土水做了許多參考及研究才製作了這尊釋迦像，但這尊釋迦像並非傳統佛像，採用的是現代的詮釋方法，以彷若真有其人似的寫實風格製作人物像，當時的臺灣傳統寺院幾乎沒見過這種佛像。他以石膏原型為基礎，製作了木雕像，並將木雕像貢獻給龍山寺，然而，這尊釋迦木雕像卻在一九四五年三月美軍空襲時捲入戰火被燒毀了。慶幸的是，黃土水的遺孀另將石膏像原型送給了魏清德，戰後魏清德之子魏火曜又將石膏像原型捐贈給了臺北市立美術館。石膏像原型進入美術館館藏期間不僅被修復，還以此為基礎重新鑄造了青銅像。[40]另外，有一些戰前於龍山寺拍攝的黑白照片，也可稍微窺見當時木雕像的姿態與展示狀況（彩圖12、彩圖13）。根據這些照片可知，這尊木雕釋迦像在龍山寺內曾被設置於不同的地方，並非安放在固定位置上，也許廟方會在祭祀時，視情況需要移動佛像使用。龍山寺位於臺北的臺灣人居住區的中心地帶，是有著悠久歷史的寺院，這尊像往往被設置在許多參拜者能夠看得到的地方。

這尊釋迦像是黃土水初次被擺設在臺灣公共空間的作品，另外還有兩件肖像雕塑的銅像，於日治時期也被設置在臺灣公眾可見的場合。其一是曾任臺灣製糖社長、後來擔任農林大臣的〈山本悌二郎像〉（一九二七年），製作時期約與〈釋迦出山像〉同時。這尊青銅像曾於一九二九年被設置在臺灣製糖橋仔工廠，是日治時期的臺灣公共空間當中，第一尊由臺灣雕塑家所製作的名人銅像。另外一件則是銅像〈志保田鉎吉像〉，志保田鉎吉（一八七三—一九五九）於一九二二年至一九三一年擔任臺北第一師範學校的校長，而第一師範學校的前身，就是黃土水的母校臺灣總督府國語學校。志保田鉎吉曾在黃土水追悼會上朗讀悼詞，也是支持黃土水、與其關係很深的人。

黃土水在一九二八年就製作了志保田的青銅胸像，在志保田一九三一年自第一師範學校卸任時，這個胸像被當成紀念物，設置在師範學校的校區內，揭幕儀式則在隔年的一九三二年十月三十日舉行，有上百位相關人士參加（圖4）。41 這件作品現今下落不明，但繼承了第一師範學校校地的臺北市立大學校園內，現在還可見留有當時的臺座（圖5）。

關於這些銅像的製作，黃土水在生前留下了這樣的話：

我之所以對胸像起了研究之心，是因為若是雕刻普通人，只需要聘僱模特兒，而且可照自己的要求自由發揮，但若是雕刻名人肖像，既不能隨心所欲，製作時間也很短，更無法直接用點星機之類的來測量，受到全面的限制，因此更激發我的興趣研究，導致我在這方面更為精進。42

39 〈萬華龍山寺釋尊獻納〉，《臺灣日日新報》，第四版（一九二七年一月二二日）。

40 參照黃才郎，〈從《水牛群像》、《釋迦出山》鑄銅保存，談黃土水的創作態度〉，收入國立歷史博物館編輯委員會編，《黃土水雕塑展》，頁五一─六〇。

41 〈志保田氏壽像建設及募集品贈呈〉，第八版（一九三一年九月一〇日）；〈志保田氏壽像三十日在一師舉除幕式〉（一九三二年一〇月三一日）；〈志保田氏壽像除幕式〉，第八版（一九三二年一〇月三一日）。以上資料全部出自《臺灣日日新報》。

42 〈黃土水氏作品個人展 博物館に開催〉，《臺灣日日新報》，第二版（一九二七年一〇月一九日）。原文コンパス（Compass）應即雕刻作業時使用的測量儀器，原理同圓規，或稱點星機、星取器（星取り機）、點描器。

他另外還說道：「青銅雕塑品一般能夠保存到兩千年後，作品的好壞到了兩千年後還會被人們討論，因此做為藝術家是不能不負起責任來製作的」。[43] 從這樣的發言，可感受到黃土水不僅對於參選展覽的作品有著恪盡本分的研究心態以及強烈的製作慾望，對於用來餬口的銅像製作也是如此。黃土水正式著手製作銅像，是在一九二〇年代中後期之後，那段時期他停止參加帝展以及私底下家庭環境的變化，讓他有了經濟壓力和更迫切的生計需求。不過正因黃土水這樣的創作活動，讓出自近代臺灣雕塑家之手的雕塑作品及銅像，在一九二〇年代後半開始有了在臺灣公共空間展示的機會。

黃土水之死

遠赴日本五年多，入選日本官展，並受到臺灣總督府相關要人、以及日本皇室認可的黃土水，在一九二五年於第六回帝展落選之後，創作內容開

圖5　志保田像臺座現存部分，已改為「建國作人」碑，位於臺北市立大學校內　2018年作者攝影

圖4　黃土水　志保田鉎吉胸像除幕式報導　《臺灣日日新報》，1932年10月31日，第8版

始有了變化。在那之後，黃土水放棄參選帝展，接受了許多委託製作的案件。但也可能因為太過

勉強了，一九三〇年歲暮，黃土水在完成大件的石膏浮雕作品〈南國〉之後，由於盲腸破裂併發

腹膜炎，十二月二十一日上午二點三十五分於東京帝國大學附屬醫院逝世，得年三十五歲（虛歲

三十六歲）。隔天（二十二日），遺孀和黃土水的友人便在他的池袋居處舉辦了告別式，當天的

報紙也刊登了這個告別式的消息，上面除了黃土水妻子的姓名之外，還有他的友人賀來佐賀太郎

（前臺灣總督府總務長官，一八七四—一九四九）、赤石定藏（《臺灣日日新報》社長，一八六七—

一九六三），以及治喪代表人中島東洋（東京美術學校同學，一八九四—一九七七）、李延禧（李

春生之孫，一八八三—一九五九）。[44]

隔年（一九三一）四月，遺孀帶著黃土水遺骨回到臺灣，在臺灣師範學校同學會及有志的朋友

們主辦之下，二十一日在曹洞宗臺北別院舉辦了追悼會。[45]並且，安排於五月九日、十日兩天，在

總督府舊廳舍舉辦黃土水遺作展，然後九月十一日在臺北的三橋町共同墓地，舉行了安置骨灰的儀

式。[46]遺作展中展出的八十多件作品，都是從日本池袋運回臺灣的，當中包括了獻給宮中作品的複

製品，也就是木雕〈帝雉子〉及〈雙鹿〉，還有入選帝展的大理石像〈甘露水〉，以及石膏像〈蕃

童〉、〈擺姿勢的女人〉等，這些作品被展示在同為一九三一年剛完工的臺灣教育會館當中。[47]而

43 〈出來上った川村總督の胸像〉，《臺灣日日新報》，晚報第二版（一九一九年十月十三日）。

44 〈死亡廣告〉，《東京朝日新聞》第五版（一九三〇年十二月二十二日）。

45 〈故黃土水氏の追悼會執行　廿一日曹洞宗別院で〉，《臺灣日日新報》第七版（一九三一年四月二十二日）。

46 〈故黃土水氏の一周年忌　十一日三橋町墓地で〉，《臺灣日日新報》第八版（一九三一年九月十二日）。

47 〈黃土水君を偲ぶ〉，《臺灣教育》（一九三一年六月），頁一一五。

黃土水逝世前製作的最後一件浮雕作品〈南國〉，由於量體太為龐大，只在會場展示照片。黃土水的遺孀後來將〈南國〉捐贈給臺北公會堂（一九三六年完工），因而有機會留存下來；[48]而黃土水的許多代表作後來皆下落不明，不少作品至今無法確認狀態。

黃土水生涯不長，但他是最早期留學日本的臺灣出身美術家，並且在日本美術界獲得成功，因此不僅在雕塑領域，他對於當時有志於美術的臺灣年輕人們，帶來了很大的啟發。例如畫家李梅樹（一九〇二－一九八三），在一九七九年回顧黃土水生前事跡時曾說：「一九一九年，也就是民國八年，是臺灣美術史上重要的一年。黃土水於第一回帝展雕塑部門以〈蕃童（吹笛童子）〉入選。報紙公布消息時，全臺歡聲沸騰，激勵了有志於美術創作的年輕人們，想前往日本學習美術的人數因此增加許多，例如我、張秋海、顏水龍（一九〇三－一九九七）、王白淵、陳澄波、廖繼春、陳慧坤、范洪甲、何德來、陳植棋等人，不勝枚舉」。[49]

類似這樣的說法，還有出自當時留學東京的其他臺灣美術家，例如畫家兼工藝家顏水龍（一九〇三－一九九七）曾說：「我在一九二二年錄取東京美術學校專科學校西洋畫科，由於是同鄉，所以有機會見到他（黃土水）。我常拜訪他位於東京郊外池袋的工作室，受到了他一些照顧」。[50]另外，洋畫家陳植棋（一九〇六－一九三一）於一九二五年二月赴東京留學，在他逝世後留下的遺物中，就有一九二五年一月二十一日黃土水從東京寄給陳植棋的信封，[51]裡面的信件已遺失，因此無法得知內容，不過可推測由於陳植棋以進入東京美術學校為目標，也許他曾向美校畢業又很活躍的臺灣畢業生前輩黃土水，詢問了關於留學的事情。

東京美術學校的臺灣留學生於一九二〇年代之後人數增加，也已是黃土水留學時期七、八年

之後的事情了。而臺灣學生開始入學美校的這段時期，黃土水早已數次入選帝展。此外，大部分的臺灣留學生，學習的是西洋畫。因此黃土水與其他東京美術學校的臺灣留學生之間，有著資歷及世代的差異，專精的美術領域也不同。若從資料上來判斷，黃土水與其他臺灣留學生們，相當積極組織美術團體，並在臺灣舉辦展覽活動，但黃土水卻不怎麼參加這些活動。關於這點，張星建（一九〇五—一九四九）在一九三五年所寫的文章有相關紀錄：

大正十四年（一九二五年）春天，陳澄波氏、陳植棋氏兩人以發起人身分，預計邀當時東京美術學校出身及在校的臺灣人們，組成春光會這個團體，但遭前輩、也就是已故的黃土水（雕塑）反對，因此始終沒能成立。

隔年，也就是大正十五年的春天，在美校懇親會上，陳澄波氏再度提起要組織只有洋畫的團體，幾乎得到所有人認同，並且決定創立及其他工作由該年入選帝展的人負責。

該年秋天，陳澄波氏入選帝展，因此基於之前約定，提議了規約及其他內容，但卻遭到各

48　〈黃土水氏の遺作「南國」臺北市公會堂に寄附〉，《臺灣日日新報》，第七版（一九三六年十二月二九日）。

49　文中提到黃土水入選帝展的時間「一九一九年民國八年」，正確應為「一九一〇年民國九年」：此研討會於一九七九年舉辦：李梅樹主講，〈第十一次《臺灣研究研討會》紀錄：臺灣美術的演變〉，《臺灣風物》，第三一卷第四期（一九八一年十二月），頁一一九。

50　顏水龍，〈回憶黃土水〉、顏水龍畫作與文書（識別號：GAN-01-03-069），中央研究院臺灣史研究所藏。

51　黃土水致陳植棋信件（僅存信封）。〈陳植棋畫作與文書〉（識別號：T1076-03-0006），中央研究院臺灣史研究所藏。

種議論，例如：

一、時期尚早。

二、合理與否遭議論。

三、經濟上無法支撐。

四、舉行展覽會也只有陳澄波氏得利。[52]

因此又流標。

根據這段記述，可得知一九二五年時，陳澄波及陳植棋想要組織與美校有關的臺灣人，成立美術團體，但因為黃土水的反對而無法成立。陳澄波在一九二四年、陳植棋在一九二五年先後入學美校，在日本資歷尚淺，因此這件事若遭黃土水反對，那麼應該影響不大。上面這段回憶是張星建在黃土水死後約五年時所撰寫的，當時包括陳澄波在內的許多臺灣美術家正當活躍之際，因此這段紀錄可說具有一定的可信度。但其後陳澄波再度著手創立團體時，仍然受到其他臺灣留學生的反對，而這些疑慮的關鍵，應在於組織營運上的問題，例如創立只有臺灣人的團體會有政治上的疑慮，或是誰該掌握主導權等等。

黃土水與其他臺灣留學生之間，除了資歷、年齡、領域的不同以外，在日本留學的時期及所面臨的美術潮流也有所不同，甚至在臺灣及日本社會有互動交流的關係人物也不一樣。例如，一九一〇年代中期留學東京的黃土水，真要說起來，算是作風保守、帶有職人氣質的形象；但第

一次世界大戰及關東大地震之後留學日本的陳澄波及陳植棋等人，對民族自決運動及普羅美術運動十分敏感。而且如前所述，一九二五年時黃土水已入選帝展四次了，在日本雕塑界也累積了一定的名氣，因此另外創造像是讓學生練習或發表的場域，對他來說已沒有什麼迫切需要了。特別是黃土水從留學初期開始，就受到總督府相關有力人士的支援，更製作直接獻給皇室及臺灣總督的獻品等等，他與日臺政治關係者、上流階級的人們，有很多交流。因此，對於在東京組織臺灣留學生團體這類在政治上很醒目的行動，想來他並未感到很有必要。

此外，黃土水的個性應也在某種程度上影響他的社交方式。從住在高砂寮的同儕說法可得知，黃土水的習性偏好個人作業，並不是一個喜愛與許多同好廣泛交流的人。不少臺灣畫家在國語學校時代都受過石川欽一郎的指導，而後留學東京美校，然而黃土水與這些石川門下的後輩們，看起來也保持著一定的距離。後來美校出身的臺灣畫家們，接連組成了一個又一個的西洋畫美術團體，例如「七星畫壇」（一九二五年）、「赤陽會」（一九二七年）、「赤島社」（一九二九年）等，但目前看不出黃土水曾參加過任何臺灣美術團體的跡象。

但姑且不論這種狀況，黃土水身為最初畢業於東京美術學校的臺灣人，是在當時日本美術界獲得最高評價的臺灣美術家，在第一世代的臺灣現代美術家之間，他是令人尊敬的存在，這點是無庸置疑的。黃土水於一九三〇年十二月在東京去世時，東京美術學校的臺灣留學生們皆相繼前往弔唁。根據畫家李梅樹的回憶，黃土水於十二月二十二日火葬，家屬撿骨時，他也一同參與，甚至

52　張星建，〈臺灣に於ける美術團體とその中堅作家（二）〉，《臺灣文藝》，第一卷第一〇號（一九三五年），頁五三。

代替家屬，幫忙將黃土水遺骨帶回池袋的住處。其他如在東京美術學校學習洋畫的臺灣留學生們，例如張秋海（一八九八―一九八八）、郭柏川（一九〇一―一九七四）、陳承藩（一九〇一―?）、何德來（一九〇四―一九八六）等人，也都參加了葬禮；[53] 李梅樹還曾將當時葬禮及火葬的情景，用素描紀錄了下來（圖6）。[54] 後來以美校出身的臺灣畫家為主體所組織的臺陽美術協會，於一九三八年第四回展覽會（圖7）時，同時舉辦了黃土水與陳植棋的遺作紀念展，由此可窺知臺灣美術家們對黃土水的敬意。這場紀念展在臺灣教育會館舉行，展示了黃土水的〈鹿〉（木雕）、〈永野榮太郎像〉（石膏）、〈安部幸兵衛像〉（石膏）、〈孩童〉（大理石像）、〈鳩〉（木雕）五件作品，[55] 此外，還展出了黃土水入選帝展的作品〈擺姿勢的女人〉（當年入選帝展也曾在教育會館這個場地展出），臺陽美術協會成員曾在這件作品前合影留念（圖8）。當時發行的展覽會目錄如此記載黃土水：

已逝的黃土水君是我們臺灣的大前輩、並且是偉大的雕塑家。

〔中略〕

他非常寡言，溫厚篤實，又有著個性激烈的一面，比起追求優美，他更喜愛壯美。〔中略〕……他平時總是對我們說道，首先

圖6　李梅樹　黃土水葬禮素描　1930年　李梅樹紀念館提供

53 李梅樹主講〈第十一次「臺灣研究研討會」紀錄：臺灣美術的演變〉，頁一二○。此外，以下這篇文章亦有提及：李梅樹，〈談臺灣美術界之演變〉，《中國美術學報》（一九七八年三月），頁一一。

54 有關黃土水葬禮的紀錄，留存有兩張速寫，目前皆藏於李梅樹紀念館（臺灣新北市）。〈火葬控室〉描繪在火葬等候室等待的人們。另一張是描繪有寺院外觀般的火葬場〈一九三○·一二·二二·五時四○分黃土水君火葬中〉。

55 《臺陽美術協會展覽會目錄第四回》（一九三八年四月），一六頁（識別號：CCP_09_10028_BC2_47）、中央研究院臺灣史研究所藏。

56 〈故黃土水君を偲ぶ〉，《臺陽美術協會展覽會目錄第四回》，一九三八年四月（識別號：CCP_09_10028_BC2_47）、中央研究院臺灣史研究所藏。

圖7　1938年第四屆臺陽展海報　財團法人陳澄波文化基金會提供

要求生活的安定，才能創造自己真正的藝術，但他還在這條路上……〔中略〕他年僅三十六歲便逝世，他的創作生涯以極為濃厚的寫實主義畫下句點，我們為臺灣藝術界痛失英才惋惜。[56]

正如同此處所描述的，黃土水猝逝，對於日本統治之下正開始勃興的新世代臺灣美術發展而言，是莫大的損失。黃土水在三十歲中期，工作量密度很高，然而，身為新銳雕塑家，正要創作出更多作品之時，卻突然倒下了——黃土水還未能見到自己理想的藝術在美麗之島臺灣綻放。當時臺灣有志於雕塑的人很少，展覽會上也罕見並未帶給下一世代臺灣雕塑家的直接影響，因此以往會認為黃土水展出雕塑，更沒有美術教育機構，他彷若曇花一現，是孤獨罕見的雕塑天才。然而實際上，黃土水短暫的生涯以及他的活躍事蹟，無疑為近代臺灣的美術發展跨出了一大步，並且對後輩深具影響力——他前往東京美術學校，並且入選帝展，開啟了後續臺灣美術家們可依循仿效的取徑；而黃土水在日本所創下的種種第一人紀錄，也成為鼓舞下一世代雕塑家努力不懈的典範。黃土水的作品，有些經歷將近百年之後，或下落不明、或遭損壞。然而當失而復得的作品〈甘露水〉，以及好幾件時隔多年之後難得重新面世的作品，乘載

圖8　臺陽美術協會成員在臺灣教育會館展示之黃土水〈擺姿勢的女人〉前紀念合影　呂基正家屬提供

著黃土水追求藝術精神的純粹，跨越時空而來——所謂不朽的靈魂——我們至今透過黃土水的存世作品，感受到他所製作的雕塑的迷人魅力，以及，從那個時代傳遞而來、激勵人心的藝術家特質，林林總總，都彷彿告訴著我們，「他還在這條路上」。

黃土水的雕塑風格分期與肖像作品

黃土水的創作分期與特徵

　　黃土水曾以〈孩童〉為題的雕塑作品參選一九二五年的第六回帝展，不過那一年他卻落選了，[1] 此後他不再參選帝展。當時日本雕塑界的派系鬥爭，是令他對參選帝展生厭的原因。隔年，也就是從一九二六年起，黃土水開始承接了許多委託製作的案子。就目前所知，黃土水在他短暫生命裡所製作出的所有作品，其中有高達八成是接案產品，也就是從一九二六年至他一九三〇年驟然逝世為止，在這四、五年之間的「成果」。

　　為了分析他晚年多產的狀況，以及這個時期的作品特徵，本文根據前文的黃土水生涯，將他的創作活動以及各個時期的作品內容及特徵，劃分成以下三期：

第一期　預備（臺灣）期（－一九一五年）

第二期　自東京美術學校在學至連續入選帝展（一九一五－一九二五年）

第三期　自帝展落選至逝世（一九二六－一九三〇年）

　　過去的研究，因為黃土水早逝，創作生涯也很短暫，加上作品不容易調查齊全，因此並未特別再替黃土水的作品進行分期。然而，若綜觀黃土水一生的雕塑製作活動，還是可明確分析出他的作品形式與風格，會在前後不同的環境條件中，連同作品意義一起發生變化。例如，第二期是以參選帝展等展覽會為目的之製作活動期；不再參選帝展之後，改以接案維生的製作時期是第三

期。這兩個時期，黃土水的作品風貌與類型便大有不同。特別是第三期，也就是一九二六年以後黃土水雕塑製作的晚期，那時他的雕塑作品幾乎都是為承接委託而作──尤其當時他製作了非常多的小型動物雕塑、以及肖像雕塑。如果不事先意識到時間性，以及當時製作作品時的環境條件、所選雕塑材質的特性，僅對黃土水所有作品一概而觀，那麼很容易會因為黃土水的動物作品佔總量比例高，就被誤導以為他特別喜好製作動物題材的小品，這樣反而是以偏概全了。

肖像雕塑的狀況亦然，例如委託製作、贊助者的因素，或是他不得不大量接受委託工作的處境，這些製作環境的變化，對他的作品表現都有著很強的牽引作用力。在這一章之所以要特別探討黃土水製作日本人肖像雕塑的背景，乃是因為這一類工作都在日本進行，作品也多留在日本而罕見討論，可說是過去較未被注意到的領域。因此，必須試著將黃土水的所有作品進行分類，並且劃分時期，這樣便能夠更有系統地、更適當理解那些出自黃土水之手的多元材質與類型的作品，它們各自有何特色。

整體而言，黃土水作品分期中最初的「預備期」，是指入學東京美術學校之前，也就是黃土水以藝術家身分活動成名以前的時期。臺灣在日治時期留下紀錄的雕塑作品原本數量就不多，可以理解過去論者會因為作品數量少而認為不必為黃土水早年特別分期的考量。但是，只要能確認黃土水早年存在著一件「雕塑作品」，並且與他為了成為「雕塑家」而到日本接受美術教育之後的作

1 依據陳昭明氏所編纂的年譜所知，可參見國立歷史博物館編輯委員會編，《黃土水雕塑展》，頁八〇。不過，其他資料尚未獲得確認。一九三一年的遺作展目錄清單，有以下作品：〈立像ノ部〉、〈八　子供　石膏　大正十五年作〉、〈九　子供放尿　石膏　大正十一年作〉、〈一〇　同上　未完成　大理石　大正十二年作〉，這些作品，存在著為了參加帝展而製作的可能性，但製作年代應該有些微落差。

品有著明顯差異，那麼黃土水的分期第一期就有成立的價值。而且也期待今後還能夠發現更多更早期的新資料及作品。至於第二期，則是黃土水就讀東京美術學校，學習「現代雕塑」，並且以帝展這個大型展覽會為目標來創作作品的時期。其後，當他第六回帝展落選，他的主要工作從參選展覽會轉移到了承接委託製作，以此為分界，也就是從一九二六年開始，到他生命盡頭的最後這五年之間，可設定為第三期。

第一期作品及其特徵

關於黃土水在前往東京美術學校之前，少年時期在臺灣所製作的作品，詳情幾乎都還不清楚。根據陳昭明的紀錄整理，黃土水在國語學校的課堂上，用黏土做了〈兔〉及木雕的〈手〉，並且得到了教師的讚賞。[2] 其後他在國語學校畢業時製作了木雕的〈觀音〉、〈彌勒〉，參展始政二十周年紀念教育品展覽會；接著為了進入東京美術學校，製作了木雕〈仙人（李鐵拐）〉接受審查。

由於黃土水入學東京美術學校時，就讀的是雕刻科木雕部，並且，以他在臺灣生活的背景來看，當時所能接觸到的，是到處可見的漢式佛像或木雕工藝，加上他的父親及兄長是製造人力車車座的木匠，在這種生長環境之下，大部分的學者會認為他的雕刻初學經驗，理應深受臺灣民間的漢式傳統木雕技術影響。而在總督府國語學校長限本繁吉的推薦信中，曾提到黃土水「精於木雕及塑造」，他在國語學校時代或許便曾從事塑造了，不過這裡所指的「塑造」，應該還是指用黏土之類手工教育程度的製作，並非是正式的西洋雕塑技術。

第二期作品及其特徵

　　第二期是黃土水在東京美術學校雕刻科木雕部選科的五年，總共十年，時間較長，不過能夠確認的作品只有二十件左右。他在東京美術學校製作且目前保存下來的最早期作品，便是第二章第一節我們探討過的「模刻習作」〈牡丹〉、〈山豬〉、〈鯉魚〉等），這些作品已經具備良好水準的技術，可能是入學後一、兩年之內的作品——入學後在第一學期成績只獲得六十分的黃土水，這時應該已經克服了大部分的技法問題。

　　這些模刻習作，也幫助我們確認黃土水完成了東京美術學校雕刻科木雕部課程的訓練。在木雕部學習，製作木雕作品，這是理所當然的，但實際上黃土水在東京美術學校時代的完整木雕作品卻幾乎未見留存。雖然他入學時就讀的是木雕部，但出乎意料的是，這個時期黃土水被廣為人知的作品，卻大多是塑造或是大理石雕，甚至連畢業製作，他也選擇以大理石雕像代表自己的學習成果。當初黃土水報考東京美術學校所繳交的入學審查作品，便已展現出了高程度的木雕技術，若他能夠適應東京美術學校的環境，在木雕部的日子裡，要熟練掌握木雕技法並非什麼難事，因此他很有條件去追求學習不同的雕塑新技法，我們也確實可以看到，他在校時就非常積極地學習和處理當時日本雕塑界中與傳統木雕對立的西式塑造或大理石等素材。

　　黃土水在第二期的前五年，於東京美術學校習得了木雕以外的塑造、大理石雕刻等新西式雕塑技術，後五年，則全力以他所學製作參選帝展的作品。此時可見他在製作作品時速度較為緩

2　陳昭明編，〈黃土水年譜〉，收入國立歷史博物館編輯委員會編，《黃土水雕塑展》，頁七八。

慢——大理石與其他塑像不同，特色是製作上很花時間，從他作品的精細程度來看，可想見每一件作品都需要花費他很多的時間及勞力，而目前所知黃土水的大理石雕作品也幾乎都是在這一個時期製作完成的。

第三期作品及其特徵

黃土水的雕塑製作狀況在第三期有了很大變化，也就是在一九二六年起出現轉變。從本書卷末附錄的黃土水作品一覽表（附錄一，頁三七六），便可看出一九二六年之後作品數量急遽增加。

黃土水在一九二六年落選帝展之後，便對參選帝展抱持著觀望態度，而一九二五年至二六年之間，確實可說是他製作生涯當中的轉換期。在第二期的十年間，黃土水總共大約製作了二十件作品；而晚年的第三期只有五年的光陰，若光只計算已知製作年代的作品，就高達六十到七十件之多——換算起來，只用了一半的時間，就完成了比前一期多三倍數量以上的工作。

不過，如同先前特別提醒過各位讀者的，這一時期黃土水的作品，包括了大量的動物題材小品以及肖像雕塑。黃土水這一時期製作的眾多動物小品當中，特別是兔、龍、琵琶（蛇）、羊這類作品，其實是配合臺灣日日新報社所訂製，要用來販賣的新年生肖的量產紀念品。

這類小型動物雕塑訂製品，若忽略製作動機和環境，很可能就會被簡化、一概視為如同黃土水第二期入選帝展的〈郊外〉（第三章圖4）那樣的水牛像動物作品。但必須說，兩者光從參選帝展與報社訂單兩種不同的製作動機來看，就不適合草率地歸為一類。第三期製作的動物小品擺飾雕塑，無論是在尺寸大小，或是表現動物溫和的氣質，都是作為一般家庭觀賞、擺設用的製品，這和

為了參選帝展而費盡心思在臺灣安排飼養水牛，透過觀察寫生所製作成的〈郊外〉水牛像，意義完全不同。不過，若是從技術的經驗角度來看第二時期與第三時期的關聯，黃土水在經過了第二期研究、習得的雕塑技法及題材後，他在第三期的委託製作上，才能更得心應手用縮小版的方式表現這些動物像。

作品主題與製作目的變化

以上先簡述了黃土水各個時期的作品特徵概要，接下來將進一步用主題、作品素材、製作目的等要素來整理分類，藉此掌握黃土水作品的全體樣貌。

對照本章末表一以及卷末附錄一的黃土水作品列表，可發現在主題分類當中，被視為代表作的「臺灣主題」作品、以及參選展覽會的「人物／裸婦」，佔作品總量中的比例並不高。特別是「人物／裸婦」幾乎只在第二期時製作；其中唯一例外是製作於第三時期（一九二九年左右）的〈裸婦（結髮）〉（彩圖15）。[3]「臺灣主題」作品則是見於第二期的參選帝展作品至第三期的〈水牛群像（歸途）〉為止，雖然這類作品件數不多，但可見是在一段時間內持續製作。另外，「肖像雕塑」及「動物小品」幾乎全部都是在第三期製作的，是作品件數最多的主題類別。

3　這是此時期唯一典型的裸婦像，黃土水以妻子廖秋桂為模特兒所製作，石膏原型一直由廖秋桂保存，之後原型石膏像經由陳昭明先生翻製銅像以後便下落不明，所翻製的銅像複製品近期曾於二〇二一年在臺南的東門美術館、以及二〇二三年國立臺灣美術館展出。

黃土水在第三期完成了大量的動物小型雕塑訂製品，有限的時間裡，因為用同一個石膏原型就能翻製多個青銅像，當可合理解釋青銅雕塑是第三期作品中數量最多的，其次則是木雕。而這段時間幾乎未見到黃土水另外耗費時間及勞力製作完成的大理石像，雖然黃土水的大理石雕刻作品一向完成度高、技術表現力好，但因為這一時期需要的雕塑產品，有配合業主需求的時程考量，因此大理石雕並不適合第三期的委託製作。

再從製作目的來看，可明確以一九二六年作為黃土水創作分期裡第二與第三期的分期節點。也就是說，一九二五年以前，黃土水幾乎沒有承接什麼委託訂製，若嚴格來說，只有兩件獻給日本皇室的作品是例外。他在這時全力專注的製作類型，主要目的還是為了參選帝展等展覽會而製作，因此相較之下創作作品相當耗時，一年當中只做幾件大作。

這種製作型態到了第三期突然發生變化，其中的原因，不難想像是因為資金問題。他出身收入不高的殖民地平民之家，之所以能就讀東京美術學校，且一直讀到研究科畢業的一九二二年前後，這段期間照理說官方都有一定程度的補助，但畢業後可能就需要自行謀求生計；此外，另一個原因，就是帝展落選也令他轉變了心境。

由於需要尋求生計著落，加上對帝展的失望，黃土水從原本第二期身為雕塑家「追求藝術」的心態，也不得不作出調整，另訂目標——為求餬口，轉為承接委託。而不同的製作目的，也造成了作品內容的差異，第三期黃土水大量製作的動物小品擺飾及肖像雕塑，與雕塑家在第二期所極力追求的「藝術表現」、「個性的發揮」等創作目標和志向，完全不可等觀，這些委託訂製的雕塑作品，必須從販售商品的角度來理解其成因與意義。

接下來，要繼續探討第三期裡的另一批委託製作類型的大宗，也就是黃土水接案製作的日本人肖像雕塑。

尋找被遺忘在日本的肖像雕塑作品

黃土水作品的全體數量，根據一九三一年的遺作展清單、以及《臺灣日日新報》等史料，幾乎已可完全掌握，但當中有許多至今尚未面世的作品，很可能已經遺失難尋了。一九八九年至一九九五年在臺灣所舉辦、與黃土水有關的展覽會圖錄，以及一九九六年出版的《臺灣美術全集一九 黃土水》當中，幾乎收錄了目前可確認仍存在於臺灣的所有黃土水相關作品照片。其中包括了許多動物作品或臺灣名士的肖像雕塑。這些作品應該是在製作完成以後就一直留在臺灣，被收藏至今。而當初入選帝展的主要作品，在黃土水逝世後，按理說都已從東京運送到了臺灣，因此即便遺失了，我們還是可以懷抱希望，期待這些消失的作品可能會在未來的某一天，再次於臺灣的某個地方被發現。

除此之外，黃土水另外也製作過許多以日本人為模特兒的肖像作品，他在東京的工作室曾經承接過不少委託製作雕塑的工作，所以理論上應該還有一些作品當時是留在日本案主那裡的——至今，幾乎還沒有人好好追查過在日本的黃土水作品。當我從二〇〇八年開始調查黃土水與他的作品，大約在該年的年底至二〇〇九年之間，就真的陸續在日本獲得機會，親眼見到了幾件因長年留在日本而未受注意，出自黃土水承接委託製作的雕塑實物。此外，還有雖然沒能實際親眼見

到，但黃土水在昭和天皇御大典時製作的臺北州奉納作品〈水牛群像〉（歸途）〈彩圖7〉，以及另一件木雕〈木雕額猿〉（彩圖9），現在確定安然無損地被收藏在宮內廳的三之九尚藏館當中。[4]

以下是我在二〇〇八年至二〇〇九年之間於日本調查，並已確認的黃土水作品，分別是：神奈川縣立商工高校（橫濱市保土谷區）的〈安部幸兵衛胸像〉青銅像、石膏像各一件，〈高木友枝胸像〉（當時為高木家遺族所收藏，現在已進入彰化高中圖書館典藏），新潟縣佐渡市的〈山本悌二郎像〉青銅像、石膏像各一件，京都市美術館（現已改名為京瓷美術館）的〈竹內栖鳳胸像〉大理石像一件。並且，接下來將逐件整理記錄這些新發現的作品狀況及製作背景、模特兒人物等基本資料。

〈安部幸兵衛胸像〉

〈安部幸兵衛胸像〉是近年所發現的黃土水作品當中，尚未被單獨提出討論過的作品，而且由於同時留下了青銅像及石膏像，是很難得的例子。[5] 這座胸像，是為了紀念神奈川縣立商工高校（當時的神奈川縣立商工實習學校）創立十周年而作，曾在一九三〇年十一月一日設置於橫濱市弘明寺的學校內，舉行了揭幕儀式──這也是黃土水逝世前一個半月發生的事情。

戰後，神奈川縣立商工高校遷移到了橫濱市保土谷，現今兩座〈安部幸兵衛胸像〉都被保留了下來。青銅像設置在正面玄關側邊（彩圖16），另一座石膏像則被保管收藏在同學會資料室內（彩圖17）。青銅像的臺座上還刻著一九三〇年的碑記，記錄了像主安部幸兵衛（一八四七──

一九一九）的小傳，以及設立塑像的緣起經過。[6]另一座石膏像的造型及大小，與青銅像並沒有太大差別，應該便是青銅像翻鑄依據的石膏原型，這件石膏原型像的左肩一側背面，清楚刻有「昭和五年十一月吉日　黃土水作」的刻銘（彩圖18）。青銅像雖然設置在室外，但保存狀態算是很好，石膏像也沒有太大的破損，青銅像安置於兩公尺高的臺座上，因此一般人是由下往上仰望銅像，也許因經年累月造成的汙痕，讓銅像的相貌看來有些嚴肅，但若觀察石膏原型，便可知道這是一件基於寫生的穩重作品。

這座雕塑的「模特兒」是安部幸兵衛，根據塑像臺座的碑記，一八四七年安部生於富山縣，在橫濱從事貿易，於製粉、製糖業等事業取得成功，還任職橫濱商業會議所的常議員。他去世時，捐贈了百萬圓給神奈川縣用於公共事業，而這筆資金被用來成立神奈川縣立商工高校的前身，也就是神奈川縣立商工實習學校。[7]安部幸兵衛後於一九一九年逝世，住隔年，也就是一九二〇年四月，商工學校舉行了第一回的入學典禮，初代校長由橫濱高等工業學校校長鈴木達

4　宮內庁三の丸尚蔵館編，《どうぶつ美術園──描かれ、刻まれた動物たち》與《大礼──慶祝のかたち》中刊載有圖版與解說。此外，吉田千鶴子也有提到相關資料，參見吉田千鶴子，《近代東アジア美術留学生の研究──東京美術学校留学生史料──》。

5　根據立花義彰的調查成果，確認此雕刻為黃土水的作品。感謝立花老師與我分享此成果。

6　碑文的全文中譯如下：「從五位安部幸兵衛翁生於弘化四年越中富山，歿於大正八年九月，享年七十有三。安部翁早年立志經商，隨開埠移居橫濱，不畏艱辛而致家業興盛。同時擔任商會常任理事，任許多公私要職皆有重大貢獻，尤為製糖、小麥粉製造業之先驅。在其臨終之時捐贈壹百萬圓於神奈川縣，是為本校創建的資金。爾後在創校十周年之際，為了歌頌安部翁的德行，志願發起建造胸像以資紀念。昭和五年十一月。」

7　關於安部幸兵衛的生平資料可參見以下書目：實業之世界社編輯局編，《財界物故傑物傳》（東京：實業之世界社編輯局，一九四一年）、日清紡績株式会社編纂，《日清紡績六十年史》（東京：日清紡績株式会社，一九六九年）。

治（一八七一－一九六一）兼任。起初校舍是向橫濱高等工業高校租借使用，經歷一九二三年的關東大地震之後，逐步建設了自己的校舍，開校十周年時，在一九三〇年十月二十九日舉行了創立十周年紀念儀式，十一月一日則舉行了安部幸兵衛胸像的揭幕典禮。[8] 該校的戰前紀念相簿中，校長鈴木達治的旁邊一定會擺著安部幸兵衛的照片，可見對這間學校來說，安部幸兵衛可說是開校之祖，是非常重要的人物，因此也可理解為何十周年紀念時，會為他製作銅像。

至於黃土水何時被委託製作這座像，目前還不得而知，不過若以該校十周年紀念的時程來推算，最早大概也是在一九三〇年之前的一、兩年開始製作。當黃土水接到製作委託時，安部幸兵衛早已去世了，由於無法實際接觸本人，因此非得藉由參考資料來製作不可。那麼，為什麼黃土水會接到製作〈安部幸兵衛胸像〉的委託呢？關於這部分的事情緣由，很可惜神奈川商工高校並沒有留下資料。委託者為什麼選擇黃土水來製作這座雕像，目前為止的調查雖未能得到更多的結果，但仍然希望藉由合理地推測，說明委託黃土水製作〈安部幸兵衛胸像〉的可能原因。

首先，關於安部幸兵衛與黃土水究竟是否相識的問題，由於本像製作的十年前，安部幸兵衛早已逝世，黃土水與他應該完全沒有直接相識的機會。然而，另一個有力的關聯也不容忽視，那便是安部幸兵衛商店與臺灣產業界有很深的聯繫。安部幸兵衛商店的本部位在橫濱，又叫做橫濱增田屋，從明治三十年代就進出臺灣從事製糖業；而臺灣的鹽水港製糖株式會社，也是由安部幸兵衛商店所創立的，[9] 並且，當時進入橫濱與大阪的大部分砂糖正是從臺灣購入。黃土水在製作這座胸像之前，早已接受過許多來自臺灣總督府、與臺灣相關企業界的肖像製作委託，安部幸兵衛商店是當時實力雄厚的企業之一，在臺灣產業界佔了很重要的地位，倘若是因為這個機緣委託黃

土水製作安部幸兵衛的像，其實也並不奇怪。

此外，關於銅像與石膏原型作品留存狀況，尚有兩、三個疑點。首先，〈安部幸兵衛胸像〉的石膏像仍留在神奈川縣立商工高校，若以一般委託製作銅像的狀況，通常只有完成的銅像會被委託者收下，除非有特別的想法或要求，石膏原型才會出讓給委託人；神奈川縣立商工高校委託黃土水製作時，除了取得設置在校園用的銅像之外，想從作者黃土水處接收石膏原型，只要特別提出要求，應該還算是可能的。不過，根據一九三一年在臺北舉行的黃土水遺作展的展品目錄，「胸像」項目中的第十六號作品，可見標示著「安部幸兵衛氏」一座石膏像，至於收藏地，這條資料沒有其他特別註記。會場上的這座「安部幸兵衛氏」石膏像，理當會被想成是從黃土水自家工作室所運來的原型像。從遺作展的會場照片上所見，這件展出的石膏像看起來確實與〈安部幸兵衛胸像〉石膏像很近似。當然，遺作展上展出的是另一件安部氏石膏像的可能性是存在的，但倘若這個石膏像與神奈川縣立商工高校的石膏像是同一座，那麼就表示在當時，安部氏的石膏像其實並未從一開始就收藏在神奈川的商工學校，而很可能保管在黃土水的東京池袋工作室中。由於黃土水過世後夫人回臺，原本在黃土水池袋工作室裡的石膏原型一度被運到臺北，其後又因為某種

8　根據神奈川縣立商工高校六十周年紀念誌所收錄第八期生佐谷盛隆氏的回憶錄，揭幕式當天的狀況如下：「大恩人安部幸兵衛先生的胸像揭幕式當天放晴，學校玄關正面的右方臺座上，已備妥覆蓋著白布的銅像。職員與學生準時列隊等待，相關人員中有一名身穿制服的女學生，是安部先生的孫女。在眾人的注視下，她拉開了布幕的繩子，瞬間揭下了白布，出現了莊嚴的銅像。」《神奈川県立商工高校同窓会創立六十周年記念誌　商工贊歌》（一九八五年），頁二九。

9　矢内原忠雄，《帝国主義下の台湾》（東京：岩波書店，一九八八年），頁一三九。

原因，才被再次帶到了日本神奈川縣立商工高校。

因此，也許還能再繼續以下的推論：在日本，由於戰爭時期戰況吃緊，許多銅像因金屬回收政策而被收走，〈安部幸兵衛胸像〉也是其中之一。到了戰後，校方為了再次鑄造銅像而與臺灣聯繫，原型再度從臺灣被送到了日本，加上當時黃土水已經去世了，因此遺族就將原型直接捐贈給了學校。為了確認這番經過是否可以成立，今後仍有必要繼續考證和蒐羅更多的資料才行。

〈高木友枝胸像〉

〈高木友枝胸像〉是在一九二九年製作的。這件銅像作品在一九三〇年三月至四月，曾於東京上野的東京府美術館（現今的東京都美術館）所舉行的第二回聖德太子奉贊美術展覽會上展出。而這座胸像的石膏原型，曾經從黃土水的日本池袋工作室運到臺灣，並且在一九三一年五月臺北舉行的黃土水遺作展中展出，但如今石膏原型已下落不明。

黃土水製作的高木友枝，透過文獻可確認有青銅像及石膏原型像的存在。而青銅像被東京高木博士的後人收藏，已經超過八十年了（彩圖 19）。[10] 胸像的左肩側面有文字「昭和己巳年　黃土水謹作」，即便已經過了八十多年，保存狀態仍然很好，與黃土水的其他作品相同，感受得到人物表現很溫和，並且經過很仔細地寫生呈現。

關於這座胸像，很慶幸地還保有記載委託者與製作時期的史料。一九二九年五月十四日的《臺灣日日新報》上，有篇報導寫著「本島出生的唯一天才雕塑家黃土水君本次前來，現下為了製作原電興社員敬贈給高木社長的青銅胸像，因此前往臺北的高木宅邸」[11]，可知這座胸像是臺灣電

氣興業社員為了送給社長高木博士而製作的。而所謂「臺北的高木宅邸」，指的就是臺灣電力株式會社的社長宿舍，這棟建築物仍保存在臺北市。

此處簡單介紹高木友枝（一八五八—一九四三）的經歷，他一八五八年生於現今的福島縣，從東京帝國大學醫學部畢業後，任職各地的醫院長，其後任職於北里柴三郎傳染病研究所。後來為了調查傳染病與衛生問題，遠赴歐洲，回國後成為研究公眾衛生領域的第一把交椅。高木博士之所以被請來臺灣，是因為他與臺灣總督府民政長官後藤新平交情很深，一九〇二年他赴任臺灣總督府醫院的醫院長，其後致力於處理臺灣的衛生問題。他身為醫學者，又長期擔任衛生領域的官僚，一九一九年辭去文官職位，就任當時設立的臺灣電力株式會社社長，直到黃土水製作肖像雕塑的一九二九年為止，他擔任這個職位已大約十年。當時已屆七十二歲高齡的高木博士，於一九二九年七月卸任社長後回日本，一直到一九四三年在日本逝世為止，都不曾再回到臺灣，因此，黃土水製作胸像的時間點，便是在高木博士回日本之前的兩個月，時間十分短暫。黃土水在臺北以高木友枝本人為模特兒製作胸像，一九二九年六月完成原型時，還曾一同拍照留念（圖1）。

自從一九二九年黃土水完成高木友枝像後，銅像一直留在高木家屬那裡，直到二〇一二至二〇一四年之間，有一群彰化高中的師生來到日本進行踏查，他們本來的校外教學研究對象是賴

10 二〇〇九年筆者初次調查高木友枝博士銅像時，承蒙林炳炎先生提供資訊與鼎力協助。另外，衷心感謝高木友枝後人家屬惠予調查的機會。

11 〈クチナシ〉，《臺灣日日新報》，第二版（一九二九年五月一四日）。

和，在出發前調查賴和的相關資料時，找到了高木家屬。到了日本後，親眼看到了黃土水留在高木家的銅像作品，於是開始每年到日本訪問高木家後代。高木友枝的銅像，後來便在二〇一四年由家屬捐贈給了彰化高中圖書館，現在被典藏在臺灣彰化高中「高木友枝典藏故事館」。

〈山本悌二郎像〉

山本悌二郎（一八七〇—一九三七）生於現在的新潟縣佐渡市[12]，後來他離開故鄉前往東京，在二松學舍及德國協會學校等學習後，赴德國留學八年，學習農學。學成歸國後，有段時間任教於仙台二高，其後在一九〇〇年參與了臺灣製糖株式會社的設立。之後，山本悌二郎轉向成為政治家，在一九〇四年第九屆眾議院議員總選舉中獲選，隸屬於立憲政友會，在田中內閣（一九二七年四月至一九二九年七月；田中義一，一八六四—一九二九）期間擔任農林大臣，並於犬養內閣（一九三一年十二月至一九三二年五月；犬養毅，

圖1　高木友枝與黃土水、以及高木友枝胸像合影〈高木友枝氏の塑像完成〉，《臺灣日日新報》，晚報第2版，1929年6月4日

一八五五—一九三二）期間又再度擔任同職。

2）以及黃土水遺作展目錄便可知道確有此事，但戰後有很長一段時間，這件事並不為人所知。我在二〇〇九年進行調查展時，這座胸像當時被設置在新潟縣佐渡市真野地區的真野公園裡（彩圖20）。另外，還有一座名為〈山本悌二郎農相胸像〉的石膏像，被保管在佐渡市公所真野分所內，不過，這兩座像的造型及尺寸，卻大不相同（彩圖21）。

首先，青銅材質的〈山本悌二郎像〉，是座真人大小的胸像，背面可見到寫著「山本悌二郎先生壽像　1927 D, K」[15]（圖3）。從胸像的大小，以及原本設置在臺灣製糖工廠內的狀況來看，可推測原來就是為了在公眾場合展示彰顯像主而製作的。另外一座石膏像〈山本悌二郎農相壽像〉，相較於青銅像，尺寸較小，較不像是為了設置在戶外所製作，背面的文字則是「山本農相壽像　1928 D, K」。兩座胸像的像主，明顯是同一位人物，也出自同一個作者之手，容貌及其他部

黃土水製作〈山本悌二郎像〉，從《臺灣日日新報》一九二七年十月二十日附照片的報導（圖13）

12　以山本悌二郎作為對象的研究並不多，類似傳記、人物評傳的戰前書目可確認如下：山本會編，《山本悌二郎先生小傳》（山本會，一九三七年）、伊坂誠之進，《僕の見たる山本悌二郎先生》（東京：伊坂誠之進，一九三九年）、二峰先生小傳編纂會編，《山本二峰先生小傳》（東京：二峰先生小傳編纂會，一九四一年）。

13　〈山本農相胸像（彫刻者黃土水君）〉，《臺灣日日新報》，第四版（一九二七年一〇月二〇日）。先前我曾於二〇一三年發表論文，認為佐渡市公所真野分所所藏是銅像，實際上應為石膏像（表面漆上青銅色），在此更正。見鈴木惠可，〈日本統治期の台湾人彫刻家・黃土水における近代芸術と植民地台湾：台湾原住民像から日本人肖像彫刻まで〉（國立臺灣大學藝術史研究所碩士）提供網路上的資訊。此外，佐渡的調查有賴山本修巳先生、

14　關於山本悌二郎像，當時係由朱家瑩女士佐渡市公所真野分所的鼎力相助，特此致謝。

15　「D, K」為黃土水的日文發音「こうどすい（Kō Dosui）」的字首。其簽名除了一般的「黃土水」以外，也有「D, K」、「水」外圍打圈的樣式。

分都很相似，但作品大小與胸部的細節處理不同，可推測製作動機也相異。兩件胸像的製作年份也不同，而且一邊的文字是「山本悌二郎先生」，另一邊則是「山本農相」，都證明了不同的用途。

《臺灣日日新報》裡有一系列關於青銅像〈山本悌二郎像〉的報導記錄，首先在一九二七年六月十七日報導了黃土水直接與山本農相會面、製作肖像的消息，16 同一年十月則接著刊登了〈山本農相胸像〉的照片及報導，由此可知黃土水製作這件作品，大概花了四個多月的時間。這年的十月，黃土水帶了十幾件作品回到臺灣，該年秋天將舉行第一回臺展，他很期待能夠參加，然而，結果卻是臺展決定不設置雕塑部門。黃土水雖然感到失望，但隔年十一月五日至六日，他直接就在臺北找場地舉辦了個人展，讓渡海帶回來的作品有

圖3　黃土水〈山本悌二郎像〉背面（設置於佐渡市真野公園時）1927年 2009年8月作者攝影

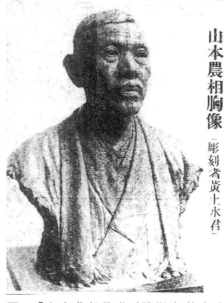

圖2　「山本農相胸像（雕塑者黃土水君）」新聞照片　《臺灣日日新報》，第4版，1927年10月20日

了發表機會。而這些作品之中，就包括了青銅像《山本悌二郎像》。[17]一九二七年的這場黃土水個展，從現在可確認的資料來判斷，也是臺灣有史以來第一次舉行的雕塑家個展。

青銅胸像其後的去向，從現在真野地區銅像臺座部分上的說明文以及彰顯碑，便可得知經過：這座青銅胸像原本設置在臺灣製糖橋仔工廠的正面玄關，後續被遷移到現在的真野地區，是在戰後的一九六〇年，也就是臺灣進入蔣介石政權時代所發生的事情。

二〇一七年，我曾與彰化高中的師生一起前往佐渡市考察這兩件山本像，佐渡市也因此開始關注這兩件黃土水作品，加上還有當地若林素子女士的大力幫助與推動，最後，佐渡市在二〇二一年決定將山本像的石膏原型提供給國立臺灣美術館進行修復研究，並且同意翻製複製品入藏國美館，再歸還石膏原型；二〇二二年佐渡市又捐贈另一件黃土水製作的山本銅像給高雄市，由高雄市立美術館典藏，並且也由高美館針對這件作品進行專業銅像翻製翻製出三件複製品──這三件再翻製的胸像複製作品，一件重回高雄橋糖社宅事務所展示，一件送國美館典藏，而另一件則送回佐渡市真野公園放置。

〈竹內栖鳳胸像〉

〈高木友枝胸像〉與〈山本悌二郎像〉這兩座雕塑的像主，明顯都是與臺灣有關的人物，但接

16 〈無腔笛〉，《臺灣日日新報》，第四版（一九二七年六月十七日）。

17 〈黃土水氏 作品個人展 博物館に開催〉，《臺灣日日新報》，第二版（一九二七年十月十九日）。

著要談的〈竹內栖鳳胸像〉，算是在黃土水的肖像作品中很特別的一例。這件作品未曾在遺作展清單或其他展覽出現過，甚至沒什麼人知道它的存在，我在撰寫論文時，偶然在戰前的《讀賣新聞》報導上發現這件作品，才展開調查。[18]

一九二七年五月三十一日的《讀賣新聞》，有一篇報導，標題為「厭惡黑色而漂白的栖鳳氏」（圖4）：

為表感謝師恩，京都的竹內栖鳳畫伯門下弟子們，贈送給畫伯一座胸像。

製作胸像的是建畠大夢氏，他在就讀京都繪畫專門學校時，便向栖鳳畫伯習畫，因而承接這項重任。

鑄造青銅像是建畠氏所擅長的，對他而言既非難事，又能賦予鑄像豐富的藝術感。然而栖鳳畫伯卻不喜歡黑色的青銅，表示能否使用白色的大理石⋯⋯〔中略〕

因此，原型為建畠氏所作，而按照原型雕刻成

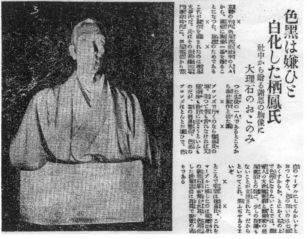

圖4　「厭惡黑色而漂白的栖鳳氏」新聞報導與照片　《讀賣新聞》，1927年5月31日，第7版

大理石像，則是由臺灣出身的新進石雕家黃土水君負責。俊男栖鳳畫伯像，誠如照片所示。[19]

根據這篇報導，日本畫家竹內栖鳳（一八六四－一九四二）的門下弟子們欲敬贈胸像給竹內栖鳳，由建畠大夢負責製作青銅像，但栖鳳卻不滿意，要求改成大理石像，而負責接手雕刻大理石像的人，就是黃土水。建畠大夢進入京都市立美術工藝學校後，一九○七年轉到東京美術學校雕刻科，在學時期就活躍於文展；一九二○年二月起建畠擔任東京美術學校雕刻科的教授，並且，建畠和黃土水也一同參加曠原社的活動，推測他可能因此與黃土水有了交集。

現在京都市京瓷美術館（原名京都市美術館）收藏了建畠大夢製作的〈竹內栖鳳胸像〉（人理石像）（彩圖22），根據美術館方面的資料，作者是「建畠大夢」，博物館方登錄的製作年份為「昭和十六年」（一九四一年）。若將這座大理石像與《讀賣新聞》的照片進行比對，便可見實物上胸像兩側肩膀的部分削去了很多，而且左肩側面還有著「大夢」的簽名，這些都令人不解；但比較理石的〈竹內栖鳳胸像〉，原型的作者的確是建畠大夢，就這點來說應該是沒問題的。不過，若比較現存的大理石像與《讀賣新聞》照片上胸像服裝的紋路，造型幾乎雷同，因此這座大理石像，很有可能與《讀賣新聞》照片中的是同一座。

報紙報導時，明明記載石像的雕刻者是黃土水，為何後來卻變成了「建畠大夢作」呢？而且

18 這件〈竹內栖鳳像〉，亦曾在朱家瑩論文中被提及，論文中的引用照片即為我所拍攝提供，參見朱家瑩，〈臺灣日治時期的西式雕塑〉（臺北：國立臺灣大學藝術史研究所碩士論文，二○○九年），頁四○－四一。

19 〈色黑は嫌いと白化した栖鳳氏〉，《讀賣新聞》，第七版（一九二七年五月三十一日）。

這座大理石像，現在所見兩肩部分已被裁減寬度，館方認定的製作年份又是報導刊登之後的十四年，這中間究竟發生了什麼事呢？弟子要贈與竹內栖鳳胸像確有其事，建畠大夢製作原型，但銅像不被接受，改由黃土水操刀、參照建畠的原型雕刻大理石像，這些事在一九二七年時也確實發生過。然而，不知為何這尊大理石雕像當時並沒有及時送出，而是在十幾年後，也就是在栖鳳晚年、黃土水已逝世後，胸像才真正被送出。

胸像的肩寬被裁切縮減，可能是在贈禮過程中出現不同考量所致，目前還不知道確切原因。

至於建畠大夢在大理石像上重新簽上自己的款名，較合理的解釋可能是因為建畠大夢才是這座胸像的原型創作者。在雕塑製作的程序中，原型的創作者往往才是第一作者，黃土水在這個案子中的角色，是按照原型摹刻的複製者。不過，現存的這座大理石胸像若要按照館方訂年，說是栖鳳逝世前一年製作的作品，那麼竹內像的面容看起來也太過年輕，大理石像所反映的，的確更像是一九二七年左右製作的原型。

這件作品嚴格說來並非黃土水的原創作品，只能視為根據他人原型而摹刻的委託製作。不過這件胸像也是黃土水作品的寶貴參考資料，特別是黃土水的肖像雕塑製作委託，一向都是與臺灣有關的人物，本作品是其中很特殊的存在，而且還是他稀少又珍貴的大理石雕像。此外，想要了解建畠大夢等東京美術學校教師們與黃土水的人際關係的話，這也是新的參考資料。

臺灣人與日本人肖像雕塑交織的社會網絡

在確認了幾件黃土水製作並遺留在日本的日本人肖像雕塑之後，接著，我們需要釐清這些肖像作品的製作背景。表二整理黃土水製作的所有肖像雕塑，表格中也將這些肖像雕塑作品分類為臺灣人肖像雕塑，以及日本人肖像雕塑兩大類。

經過統計，黃土水製作的臺灣人肖像雕塑共十件，其中現在確認仍存世的大約佔半數，共六件（全部都在臺灣，屬於私人收藏）。另一方面，日本人肖像雕塑的二十件當中，可確認現存於臺灣的有〈數田氏令堂坐像〉（一九二八年木雕）與〈明石總督幣章〉（一九二九年銅像），以及本書中所提及現存於日本的〈安部幸兵衛胸像〉、〈高木友枝胸像〉、〈竹內栖鳳胸像〉、兩件〈山本悌二郎像〉，共七件。

觀察黃土水所有的肖像作品雕塑，會發現除了一九二〇年以前製作的〈後藤氏令媛胸像〉，所有作品全都集中在一九二六年至他逝世（一九三〇年）的四年之間製作而成。特別是肖像雕塑，尤其在一九二八年、一九二九年，他每年都完成了大約十件的委託作品。而委託他製作的都是當時臺灣很有代表性的知名財閥名士，成為他塑像作品中臺灣人模特兒的，包括了林熊徵（一八八八—一九四六）、顏國年（一八八六—一九三七）、黃純青（一八七五—一九五六）、許丙（一八九一—一九六三）的母親等人。

另一方面，日本人肖像的模特兒可說幾乎全是與臺灣政商有關的人物。包括製糖、電氣這類產業相關人士，如任職鹽水港製糖會社的槙哲（一八六六—一九三九）、臺灣電氣興業的永田隼

之助（一八七一—？）、新竹電燈的永野榮太郎氏（一八六三—？）等；以及臺灣總督府相關人士，有臺灣總督府專賣局長／總務長官賀來佐賀太郎、臺灣總督府醫院院長兼醫學校長高木友枝、第七代臺灣總督明石元二郎（一八六四—一九一九）、第十二代臺灣總督川村竹治（一八七一—一九五五）。

在當時的臺灣，總督府與電力、製鹽、製糖等主要產業，有著密切的關係。包括前面提到從總督府醫院院長轉任臺灣電氣社長的高木友枝博士，或是曾任臺灣製糖經理、後來又任農林大臣的山本悌二郎，所謂政府相關人士與企業家其實無法明確區別身分，總之，與臺灣有關的日本人們，也形成了一個人際網絡。

臺灣的製糖公司鹽水港製糖會社，原本是安部幸兵衛商店所創立的。擔任社長的槙哲氏，以及同樣推測為鹽水港製糖高層的「數田氏」令堂的肖像雕塑，都可知是黃土水在製作〈安部幸兵衛像〉之前就製作的。若從這個人際網絡來理解黃土水製作的日本人肖像雕塑對象，那麼他製作〈安部幸兵衛像〉也就非常自然了。

黃土水的日本人肖像作品，幾乎全部都是與臺灣有關的人士，臺灣電力社員聯合捐鑄銅像送給社長（高木友枝博士）、臺灣製糖的人發起鑄造銅像贈送給社長（山本農林大臣），要製作這些與臺灣有很深聯繫、又有業績的人物肖像雕塑時，當然會委託既有名氣又有技術的雕塑家，並且很合理會優先尋找與「臺灣」有淵源的名家。出身臺灣、接受日文教育、又到東京留學，甚至入選帝展，猶如鍍過一層金的黃土水，接到許多這類委託，可說一點也不奇怪。黃土水所接觸的人脈，不限於美術界，在此時期可見拓展到當時在臺灣的總督府相關人士、產業及企業關係人等，

範圍很廣。因此這數十位模特兒們與黃土水的關係，還有模特兒之間的人際關係，以及，只看作品無法得知的雕塑委託者及受贈者之間的人際關係，就在解讀這一個個的關係時，黃土水生活時代的臺灣殖民地史，也會逐漸浮現出來。

黃土水製作「日本人」肖像雕塑的意義

到底，該怎麼看待黃土水製作日本人肖像雕塑的意義呢？帝展落選，一時挫敗了黃土水「追求純粹藝術」的理念，他因此轉向承接「肖像雕塑」的委託，繼續製作雕塑。這類委託工作，恐怕不是他對雕塑真正的熱忱所在，而是基於現實生活以及人際關係的強烈需求。

此時支撐他的，是他與故鄉臺灣的關係。如果黃土水肖像雕塑的像主都是一般的日本人，那麼也許在日本接受了美術教育的黃土水，就會這麼一路承接日本人的雕塑訂單，活躍於日本社會，獲得在日本的立足之地。不過，他的日本人肖像雕塑的製作委託者或是像主，卻並非如此單純，他們都是與臺灣有所關聯的日本人，因此，他所製作的日本人肖像雕塑，就會具有特別的意義，其中包含的要素既非純粹的臺灣，也非純粹的日本。

這貌似是黃土水成為殖民地「優秀青年」理所當然發展出的結果，然而對黃土水的狀況而言，「日本」及「臺灣」的關係並非只是「統治者—日本」相對「被支配者—臺灣」這樣單一的公式就能夠清楚解釋的。他在臺灣接受高等教育，並且到日本留學，學習新式美術，他之所以能夠成為藝術家，也與「殖民地臺灣」這個社會制度密切關連。黃土水身為「故鄉的榮耀」在日本獲

得成就，隨後他對臺灣社會做出貢獻時，他身處其中的，並非是單純的「臺灣」或「臺灣人」的社會身分與處境。推薦他留學的國語學校和總督府相關人士，以及委託製作肖像雕塑的臺灣名人們，都有臺灣產業相關背景，同時也與日本統治機構有著很深的淵源，他置身的是難以明確分割為是日本還是臺灣的複雜關係中。

這樣看來，黃土水的日本人肖像雕塑，並不能看成單純的日本人肖像雕塑，而是「有著臺灣關係的日本人肖像雕塑」，且無法明確區分是只屬於「日本」或只屬於「臺灣」的作品，可以說，這個特別的身份認同關係所反映的，就是黃土水這一生從事藝術活動時所置身的複雜社會環境與境況。

表一　黃土水的作品分類

1.主題分類

	人物／裸婦	臺灣主題	肖像雕塑	動物	佛教／民間信仰
作品數	12±	10±	32±	40±	5±

2.素材分類

	木雕	大理石	青銅／石膏
作品數	30+	10	50-60+

※不包含木雕的石膏原型

3.製作目的分類

（年）	參選展覽會	委託製作	備註
1919之前	2	4	帝展（落選）2
1920	3		帝展2，畢業製作1
1921	1	1	帝展
1922	2	2	帝展、和平紀念東京博覽會、獻給皇室
1923	1	2	獻給皇人子，帝展停辦
1924	1		帝展
1925	1		帝展（落選）
1926	1	6	入選第一回聖德太子奉贊美術展覽會
1927		4	
1928		13	
1929		13	
1930	1	5	帝展（未參加）

表二　黃土水的肖像雕塑作品

A. 黃土水的臺灣人肖像雕塑作品

製作年份	現存	作品名	材料	人物
1926		孫文胸像 （可能為臺灣人委託製作）	青銅	
1927	O	林熊徵胸像	青銅	林本源株式會社重要職位、總督府評議員
1928	O	許丙令堂謝氏胸像	石膏	許丙：林本源株式會社社員、總督府評議員
1928	O	許丙令堂謝氏坐像	青銅	同上
1928	O	顏國年立像	木雕・石膏	創立基隆炭礦株式會社、總督府評議員
1929		郭春秧坐像	青銅	華僑巨商
1929		郭春秧胸像	青銅	同上
1929	O	張清港令堂坐像	青銅	張清港：三井物產社員、臺北州協議會員
1929	O	黃純青胸像	石膏	樹林區長、總督府評議員
1929		蔡法平胸像	青銅	福建出身經商者
1929		蔡法平夫人胸像	青銅	

B. 黃土水的日本人肖像雕塑作品

製作年份	現存	作品名	材料	人物
1915-20		後藤氏令媛胸像	石膏・大理石	
1926		槙哲胸像	青銅	鹽水港製糖會社創立者之一
1926		槙哲浮雕	青銅	同上
1926		永田隼之助胸像	青銅	臺灣電氣興業社長
1926		永野榮太郎胸像	青銅	新竹電燈社長
1927	O	※竹內栖鳳胸像	大理石	日本畫家※可能是建畠大夢作品的摹刻
1927	O	山本悌二郎胸像	青銅	臺灣製糖社長、農林大臣
1928	O	山本悌二郎胸像	石膏	同上
1928		久邇宮邦彥王胸像	石膏・青銅	皇族
1928		久邇宮邦彥王妃胸像	石膏・青銅	皇族
1928		志保田鉎吉胸像	青銅	臺北第一師範校長
1928		賀來氏令堂胸像	青銅	賀來佐賀太郎：臺灣總督府總務長官等
1929		久邇宮邦彥王浮雕	石膏・青銅	皇族
1929	O	高木友枝胸像	青銅	臺灣總督府醫院長兼醫學校長、臺灣電力社長
1929		立花氏令堂胸像	青銅	
1929	O	明石總督幣章	銅	明石元二郎：第七代臺灣總督
1929		川村總督胸像	青銅	川村竹治：第十二代臺灣總督
1930	O	安部幸兵衛胸像	石膏・青銅	安部幸兵衛商店社長／神奈川縣立商工委託
1930		益子氏嚴父胸像	青銅	益子逞輔：大成火災海上董事
年代不詳	O	數田氏令堂坐像	木雕	數田輝太郎：鹽水港製糖會社幹部

第一部結語：創造出有個性的作品

截至目前，我們討論了臺灣人黃土水成為臺灣最早期的現代雕塑家所經歷的路程，以及探討從他的作品所見到的現代雕塑特徵。在雕塑技法及素材方面，黃土水以在東京美術學校木雕部學到的日本傳統雕刻技術為基礎，秉持重視「實物寫生」的態度，雕刻動物時，多會觀察真正的實物對象作為範本進行製作。除了木雕、塑造的技術以外，他也擅長大理石雕刻，留下的作品數量雖然不多，但都非常優秀。

美術作品的重要要素有「素材」、「技法」、「主題（motif）」、「樣式」等相關問題，其中「技法」是順應著「素材」而發展的，「樣式」則會跟著適合的「主題」變動。黃土水熟習各種不同的素材及技法，包括木雕、塑造、大理石等，參加日本展覽會時，素材及主題合適與否，成了入選的關鍵問題之一。黃土水首次挑戰第一回帝展時，以大理石及木雕的裸婦像參展，但該年的審查委員對於是否必須以木雕來雕刻裸婦，提出了質疑。實際上，當時有不少日本的木雕家與黃土水一樣，以木雕雕刻寫實的裸婦像參展。這是木雕家為了順應近代日本官展制度，使用傳統木雕的素材，卻只在「主題」與「樣式」方面採用西方風格使然。但這種嘗試無法充分發揮木雕這種素材以及固有技法的優勢，作品反而以缺乏個性告終。為了對應這種狀況，黃土水在第二回帝展當中，捨棄了木雕，以塑造的男性像參選，並且加入了「臺灣原住民」這個新主題。這種戰略果然如黃土水的預期奏效了，〈蕃童〉成為臺灣人第一次入選日本官展的作品，在那之後，黃土水

也用塑造及大理石的裸婦像、塑造的水牛像參選、連續入選了四回的帝展。

不過，黃土水在這個時期所使用的雕塑作品樣式，大多取自西洋風的裸體像、或是西洋美術有名的人物形象。例如，〈蕃童〉的吹笛少年像，宛如希臘神話的牧神或達孚尼；而女性大理石像〈甘露水〉則令人聯想到維納斯；此外，〈擺姿勢的女人〉也是從傑洛姆的著名裸體像作品衍伸而來。黃土水在東京美術學校學習到的現代美術中有一個觀點，就是要在創作上活用並摸索如何「追求個性」，因此這令他萌生了要將「臺灣」這個主題融入作品中的想法。這可能是出於他在東京的經歷，遇到了對臺灣抱持無知及偏見的日本人，因此受到刺激。這番摸索的結果，讓他在原本的西式裸婦像〈秋妃〉上，像是加上小道具一樣，增添了源自漢文化神話故事的寓意；又如〈蕃童〉，在造型上借用了西方的坐姿吹笛裸男圖像，但將笛子換成了臺灣原住民的鼻笛來表現臺灣主題。這個階段將臺灣文化作為雕塑主題的嘗試，可說在〈蕃童〉有了階段性成果。

從這樣的狀況看來，黃土水將極盡「實物寫生」的製作態度，結合了「臺灣」這個主題後，便接著產生了入選第五回帝展的作品——水牛像〈郊外〉〈郊外〉（一九二四年，第三章圖4）了。黃土水不僅留下了曾實際購買活體水牛作為模特兒的軼聞，〈郊外〉這件作品，更是與現實水牛等大的巨大作品。然而，這件作品雖然將眼前的對象既逼真且立體地表現出來，但是作品的創造性卻稍嫌不足。其後，黃土水持續秉持著盡可能寫生的態度，並且保有能夠支撐這種態度的技術，另一方面又繼續追求表現「臺灣」這個主題，他以此時摸索到的水牛像為主軸，開始創作新的作品。而在以水牛為主題的一連串作品中，他特別著重於表現群聚的水牛——最終在其生涯最後一年的遺作〈南國〉上集大成。他最後的作品〈南國〉，正是他以高超的技術能力，支撐起這十年來

不斷嘗試的裸體表現及動物寫生諸要素，同時又在作品上加入故事元素；也就是說，他的意圖不僅是寫生而已，更是創造出加上個性的作品。這比起他從一九二○年代初期所嘗試、並且入選帝展的西洋裸體造型加上東洋主題的作品，擁有更深化的創作意識。

黃土水的活躍，在殖民地統治之下，帶給接受現代教育、希望能追求文化獨特性的同時代臺灣青年們信心，但同時很諷刺地，他的成就，對日本統治者方面來說，則是殖民地政策受肯定的「成果」。黃土水本身也透過在東京學習到的思維來看待臺灣的現況，並且感到苦惱，自己的概念及美術作品無法被當時的臺灣社會所接納。而在那個時代，臺灣被壓抑成只是日本帝國的一個「地方」，臺灣這個地域若要追求文化獨自性，是不被統治者允許強調民族獨立、或以民族為基礎的國家意識的，因此只得走上狹路。在這樣的狹縫當中，黃土水持續追求獨有的藝術特性。

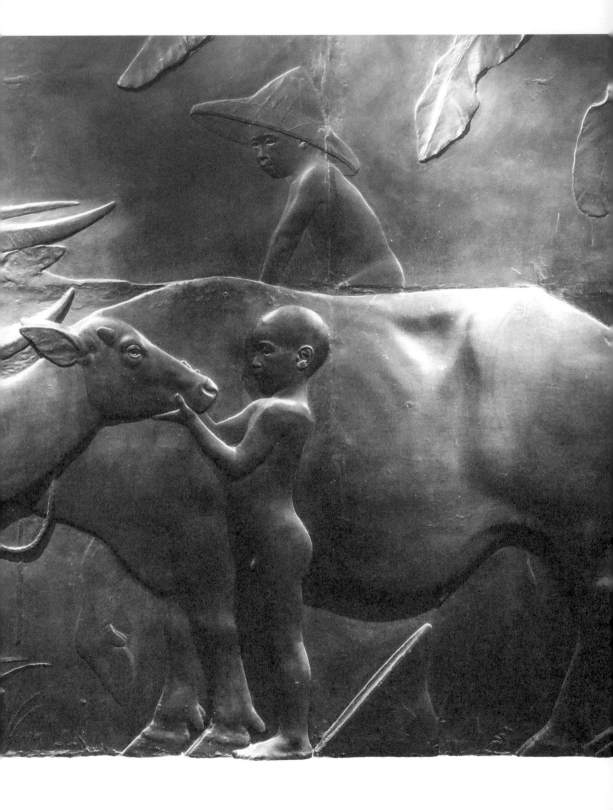

第 二 部

走向黎明的腳步
近代臺日雕塑家在臺灣

我相信，臺灣美術的出現，不只是臺灣的光榮與福祉，更是為了內地人、本島人的幸福，甚至對全世界的人類，誠然有莫大的貢獻，我孜孜不倦地朝此信念勇往邁進。我想現在本島青年雖已覺醒，若能繼續致力於臺灣文化的向上，頑固沉迷舊思想的人會消失，臺灣新文化的興隆，也在不遠的將來。

當此之秋，盼望我們本島青年，務必自重，能夠不屈不撓，努力開拓。

——黃土水，〈過渡期的臺灣美術——新時代的出現也接近了——〉，《植民》第二卷第四號一九二三年四月

——過渡期的臺灣美術——新時代的出現也接近了——

過渡期にある臺灣美術——新時代の現出も近からん——引用自蔡家丘譯文，收錄於顏娟英、蔡家丘總策畫，《臺灣美術兩百年》

（臺北：春山出版社，二〇二二年）冊上，頁一四九。

臺灣雕塑家黃土水，是第一個直接面對現代美術觀念的臺灣人。

所謂「現代美術」的內容，除了如何選擇自己雕塑作品的主題之外，還包含了社會環境及制度的問題。

例如進入美術學校就讀、在展覽會中獲選，或是身為獨當一面的雕塑家，如何在社會上安身立命等等。在一九一五年以後，黃土水便以臺灣人的身分，走過了他成為第一位臺灣「現代雕塑家」的歷程。

在本書的第二部，共有三大章，第六章將討論在二戰之前，與臺灣有關聯的日本雕塑家；接著，第八章將透過臺日藝術家們的個展及團體展活動，討論當時在黃土水之後的下一世代臺灣雕塑家們；接著，第七章則整理臺灣有哪些與雕塑相關的展覽會形式，以及探討新的雕塑場域如何在日治時期臺灣發生，雕塑如何在臺灣的現代美術視野裡佔有一席之地。

第六章

在臺灣活動的日本人雕塑家

日本在十九世紀末便已經歷美術現代化的問題，所以近代日本美術的制度及成立要件到了一九一〇年代遠渡臺灣的一部分日本人當中，已有人是在日本習得了雕塑技術，來到臺灣後在製作銅像等工作上發揮所長。不過這些人們，並沒有在臺灣傳承他們的技術，而且臺灣本來就不存在所謂的雕塑家，因此在日治初期，並沒有出現臺日雕塑家同好們互相交流的狀況——在日本雕塑界孤軍奮鬥並且早逝的黃土水，便是從這樣的環境中走出自己的路。

到了一九二〇年代中期至一九三〇年代，出現了幾位臺灣出身的日本人雕塑家、以及臺灣人雕塑家，他們從臺灣發跡，遠赴日本步上成為雕塑家的道路。此外，在同樣活動於一九三〇年代的日本中堅雕塑家之中，也開始有人來到臺灣工作，因而有了新的交流機會。關於這些日本與臺灣雕塑家的現存資料並不多，但可知他們互相認識，或一同參加展覽會，在人際關係上發生聯繫。尤其日本人雕塑家在臺灣參與美術活動、製作跟臺灣主題有關的作品，其意義在目前的臺灣美術史研究視野中還未被仔細討論過。以下將從三個時間點探討在臺灣活動的日本雕塑家：分別是從一九一〇年代開始陸續來臺的日本官僚技師，一九二〇年代從臺灣前往日本學習雕塑的鮫島台器，以及從一九三〇年代開始陸續來臺灣接案製作銅像的日本人雕塑家。

官僚與技師來臺：齋藤靜美與須田速人（一九一〇年代）

齋藤靜美：總督府新廳舍的建設及鑄造、塑造技術的輸入

首先要提及的是齋藤靜美（一八七六—？）這一號人物。[1]齋藤的姓名，出現在一九二八年出版的日本全國銅像寫真集《偉人之俤》上，他是多座銅像的作者，但如今對於他的活動及經歷，我們幾乎一無所知。《偉人之俤》收錄的齋藤的作品，有位於日本國內的水野三郎右衛門銅像（一九〇二年，山形市豐烈神社）、福田清三郎像（一九一九年，栃木縣八幡山公園）、今田榮像（一九二三年，山形縣善賽寺內）三座，另外還有在臺北的藤根吉春像（一九一六年，臺灣中央研究所）。[2]此外，一九一七年設置於基隆的樺山資紀像，據了解也是齋藤所製作。關於齋藤的生涯，有許多不明之處，但他與臺灣的關聯，可在臺灣總督府專賣局的公文書中見到。下面將根據這份資料整理齋藤的履歷。

收藏於臺灣國史館臺灣文獻館的《臺灣總督府專賣局檔案》「大正六年元在官職者履歷書」，裡面有齋藤靜美到一九一七年一月為止的任職紀錄，根據履歷，齋藤一八七六（明治九）年生於本籍地東京，一八九六年師事鈴木嘉幸（鈴木長吉，一八四八—一九一九）學習鑄金及塑像，

1　齋藤的「齋（斉）」字，根據《大正六年元在官職者履歷書專賣局》《臺灣總督府專賣局檔案》中「履歷書」的紀錄為「齋」，因此本書全部統一使用「齋」。

2　參照新居房太郎編，《偉人の俤》（東京：二六新報社，一九二八）。復刻版為田中修二監修、解說，《偉人の俤》（東京：ゆまに書房，二〇〇九年）。

一八九九年自立門戶從事塑造業及鑄造業。他主要經手過的作品有水野元宣（水野三郎右衛門）銅像（一八九九年，山形市）[3]、大木喬任伯爵銅像（一九〇七年）、伊藤博文銅像（一九一〇年，立憲政友會東京支部委託）、市川團十郎‧團藏銅像（一九一一年，成田山）、乃木將軍乘馬銅像（一九一二年，贈與東京廢兵院）。一九一四年九月，臺灣總督府建設新廳舍時，他接受特別命令鑄造青銅裝飾。其後與臺灣有關的銅像，有一九一六年由總督府農事試驗場學生們組成「藤根恩師謝恩會」的委託，鑄造藤根吉春銅像；同年八月，由辜顯榮（一八六六─一九三七）委託製作樺山伯爵銅像原型及鑄造；同年九月，鑄造威廉‧巴爾頓胸像。此外，同年十月一日受專賣局委任，處理樟腦、鴉片、菸草製造機械的模型雕塑相關事務，這份任務至一九一七年一月三十一日為止。[4]

齋藤曾師事的鈴木長吉，是明治時期具代表性的金工家。一八七八年參展巴黎萬國博覽會的〈手爐親製孔雀大香爐〉、一八八五年參展紐倫堡萬國金工博覽會的〈青銅製鷺置物〉、一八九三年參展芝加哥萬國博覽會的〈十二隻鷹〉等等，這些作品在海內外的博覽會都得到很高評價，他也在一八九六年成為帝室技藝員。此外他還製作了佐野昭作〈可美真手命像〉（一八九五年，東京都‧濱離宮公園）、小倉惣次郎作〈大熊重信伯像〉（一九〇七年，早稻田大學）等銅像的鑄造。[5]齋藤靜美的父親本是鈴木長吉的弟子，靜美的兒子齋藤勝美（一九一八─）則成了齋藤靜美的弟子。以這樣的經歷看來，齋藤的職稱與其說是雕塑家，不如說是鑄金家或金工家，他在臺灣應也活用了銅像鑄造及塑造的技術，參與製作了許多銅像。[6]

齋藤應是受總督府之命，從一九一四年左右到一九一九年，暫時居留在臺灣。一九一九年三

月設置於臺北水道水源地的威廉・巴爾頓像，據當時報導指出，「受委託製作總督府新廳舍內各種裝飾品的東京齋藤靜美氏，為了製作這些裝飾鑄物，因此在大正街建設了工廠，本雕像便是在此鑄造的」。[7] 關於齋藤究竟是長期居留臺灣、或是往返東京，這點並不清楚，但應是為了總督府新廳舍，所以還在臺北市內建設了鑄造用的工廠，而齋藤便在此從事金屬相關的製造工作。當時在臺灣，並沒有像他這種擁有銅像鑄造技術的專業人士，甚至也沒有能夠製作銅像的原型塑像的人，所以為了建設新廳舍，總督府雇用了齋藤靜美，以及後面將提到的雕塑家須田速人，臺灣的銅像製作工程因此起了新變化。也就是說，大約在一九一五年之前，為了製作及設置銅像，這些原型製作及青銅的鑄造，都是向日本或國外訂購的，臺灣還沒有能夠製作這類銅像的技術人才及設備。但自從齋藤與須田兩人於一九一五年前後來臺，至一九二○年代初期總督府新廳舍完成之後，在臺灣設置的幾座銅像都與這兩人有關聯，並且，從製作原型到鑄造青銅像的所有工序，也都能夠在臺灣直接完成了。

關於齋藤居留臺灣時所從事的工作，根據現有資料，大致介紹如下。首先，要從一九一四年

3　在《偉人の俤》中，此作品定年為一九〇二年製作，但在〈履歷書〉中，有一八九九年十一月製作完成的紀錄：「明治三十二年三月　山形市ニ建設ノ水野子爵銅像制作ヲ依囑セラレ同年十一月竣工」。

4　本段陳述資訊，請參照〈大正六年元在官職者履歷書專賣局〉，《臺灣總督府專賣局檔案》，國史館臺灣文獻館，典藏號：〇〇一一二五九二〇〇七。

5　關於鈴木長吉，請參照田中修二編，《近代日本彫刻集成　第一卷　幕末・明治編》（東京：國書刊行會，二〇一〇年），頁九二-九三。

6　〈斉藤勝美〉，日本職人名工会網址：http://www.meikoukai.com/contents/town/06/9_4/index.html（檢索日期：二〇一八年七月四日）。

7　〈臺灣で初めて鑄造した銅像　本日除幕式舉行の故バルトン氏の銅像〉，《臺灣日日新報》第四版（一九一九年三月三〇日）。

的一項計畫說起，當時為了要鑄造一件位於臺北西門町的〈祝民政長官銅像〉（一九一一年設置；祝辰巳，一八六五─一九○八）的小型模型，並贈送給遺族，因此臺灣總督府營繕課的須田速人便在建築技師森山松之助（一八六九─一九四九）及井手薰（一八七九─一九四四）的指導之下，製作出石膏模型，並且委託身在東京的齋藤靜美鑄造銅像。這座銅像在日本鑄造完成後，於一九一四年十二月運送來臺灣，並在臺灣總督府長官辦公室內公開，接著再次船運回日本，送往祝家。[8] 那一年，齋藤實際上已接到臺灣總督府的工作命令，但由於臺北的工廠還沒建設完成，因此才會待在東京，鑄造好銅像之後再將作品送往臺北。

一九一六年，齋藤接受委託製作藤根吉春（一八六六─一九四一）的銅像（圖1）。由於藤根擔任臺灣總督府技師，在臺灣二十一年來，指導培養農業相關人才，一九一五年，農事試驗場講習會的畢業生及在校生們，為了感念返回日本的藤根，因此推動了這個計劃。[9] 根據一九一六年八月的報導，對於齋藤的工作，有如下記載：

此外這座銅像，是製作東京司法省前大木伯銅像而知名的作者齋藤靜美氏，對此一美事深表同感，因此接受委託，特意前往藤根氏故鄉盛岡，模造了原型之後，再回到本島鑄造，而其尺寸是十二尺高、三尺長的半身像，非常壯觀。[10]

根據前面提到的齋藤「履歷書」中的記錄可知，藤根吉春銅像由齋藤靜美負責「鑄造」，而銅像原型來自藤根的出生地盛岡，由齋藤前往該地摹刻原型，並且據此鑄造。從一九一六年這個時

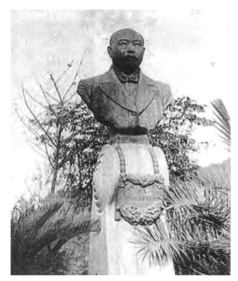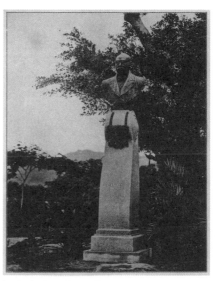

圖1　齋藤靜美〈藤根吉春像〉　設置於總督府中央研究所農場內　1916年　取自
《偉人の俤》，頁265；《臺灣農事報》，第120號，1916年11月20日

圖2　大島久滿次像　取自《偉人の俤》，　圖3　樺山資紀像　取自《西鄉都督と樺
頁191　　　　　　　　　　　　　　　　山總督》（1936）

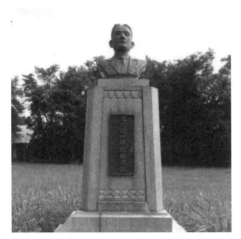

圖5　濱野彌四郎像臺座（其上銅像為近年重製）　設置於臺南水源地　2015年作者攝影

圖4　威廉‧巴爾頓像　取自《偉人の俤》，頁137

圖7　齋藤靜美鑄造之臺灣神社噴水池銅龍　1920年　「臺灣神社的新噴水　齊藤靜美氏之作」《臺灣日日新報》，1920年12月9日，第7版

圖6　臺北飛行後援會贈與亞瑟‧史密斯金屬勳章（森山松之助、井手薰設計　齋藤靜美雕金）　1917年　《臺灣日日新報》，1917年7月5日，第7版

間點亦可知他當時人並不在東京，而是在臺北的工廠進行青銅鑄造作業。另外，根據資料，與齋藤有關的銅像製作工作，可確知列舉如下：臺北州廳前大島久滿次像（一九一三年設置）（圖2）的青銅鑄造[11]、基隆樺山資紀像（一九一七年設置）的原型製作及鑄造（圖3）、威廉・巴爾頓像（一九一九年設置）（圖4）的青銅鑄造、一九二二年設置於臺南水源地的濱野彌四郎像（圖5）的青銅鑄造。[12]

此外，齋藤除了製作這些銅像以外，身為雕金家（金工師）的身分也很活躍。其中較特別的是一九一七年七月在日本舉行飛行之旅的飛行員亞瑟・史密斯（Art Smith，一八九〇—一九二六）參訪臺灣時，臺北飛行後援會曾製作勳章送給他（圖6）。[13] 根據以下報導，可得知勳章的設計是由總督府建築技師森山松之助及井手薫擔任，而雕金便由齋藤所負責：

此面勳章是後援會在二日中午左右，委託森山、井手兩位技師設計圖案，完成後，於同日下午兩點委託齋藤靜美氏雕刻，齋藤氏徹夜趕工製作，於四日下午一點，僅花了四十八小時

8　〈銅像模型竣成〉，《臺灣日日新報》，第五版（一九一四年　二月二二日）。

9　〈麗はしき旌彰　農事講習生の美舉〉，《臺灣日日新報》，第七版（一九一六年八月一七日）；〈藤根吉春氏壽像除幕式〉，《臺灣農事報》，第一二〇號（一九一六年一一月。

10　〈麗はしき旌彰　農事講習生の美舉〉，《臺灣日日新報》，第七版（一九一六年八月一七日）。

11　尾辻國吉，〈銅像物語〉（一九三七年），頁八。文中提及大島銅像是「齋藤成美」所製作，應該即是齋藤靜美。

12　尾辻國吉，〈銅像物語〉（一九三七年），頁一五。

13　〈神の力　嗚呼たゞ感嘆あるのみ〉，《臺灣日日新報》，第七版（一九一七年七月五日）。

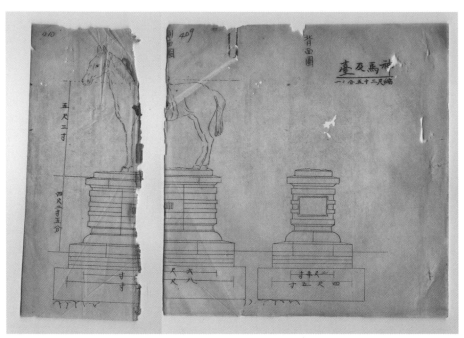

圖8　齋藤靜美鑄造之臺灣神社神馬設計圖　國史館臺灣文獻館藏

圖9　日本統治時期明信片中的臺灣神社神馬　「臺灣神社大鳥居前」明信片　國家圖書館藏

完成。勳章是十八金，直徑二吋五分，附有環狀飛機雲，並以月桂樹圍繞著臺灣島，上頭寫著「史密斯飛行臺灣後援會」的字樣，史密斯昨日出發時，將其掛在胸口正中央。[14]

另外，齋藤還接受過委託，鑄造供奉給臺灣神社的銅雕：一九二〇年，館野弘六曾向臺灣神社供奉青銅龍像，此銅龍乃委託總督府建築技師森山松之助設計，並由齋藤靜美製作（圖7）。[15] 附帶一提，齋藤製作的這座銅龍，戰後被移往後來蓋在臺灣神社舊址上的圓山大飯店館內，表面被塗上了金色，至今仍被保存著（彩圖20）。另外，一九二二年臺北土木建築包工業公會解散時，作為紀念供奉給臺灣神社的神馬像，也是由齋藤所製作（圖8、圖9）。[16]

上述是齋藤在臺灣的活動，但其後卻未再見到他在臺灣活動的資料，估計在臺灣總督府新廳舍完成，也就是一九一九年之後，他也許就回到了東京。雖然無法確認他之後的足跡，但他一九三六年與兒子勝美一同製作了國會議事堂的水晶燈飾及階梯扶手，[17] 可見他回到日本後，仍繼續從事雕金、鑄造的工作，並且提攜後進。

14　〈ス氏に贈れる金製メタル〉，《臺灣日日新報》，第七版（一九一七年七月六日）。

15　〈臺灣神社の新噴水 齋藤靜美氏の作〉，《臺灣日日新報》，第七版（一九二〇年一月二九日）。

16　〈神馬獻納奉告祭 請負業組合の解散記念〉，《臺灣日日新報》，第五版（一九二二年九月二五日）；〈奉納品報告（臺灣神社）〉（一九二二年九月一日），〈大正十一年永久保存第十五卷〉，《臺灣總督府檔案》，國史館臺灣文獻館，典藏號：〇〇〇〇三三七八〇三二。

17　請見〈斉藤勝美〉，日本職人名工會網址：http://www.meiko.ikai.com/contents/town/09/9_4/index.html。

須田速人：參與臺灣美術活動

‧從東京美術學校畢業後赴臺

齋藤靜美因臺灣總督府的新建設工程而到訪臺灣，在同個時期，剛從東京美術學校雕刻科畢業的青年須田速人（晃山，一八八八─一九六六），同樣受到總督府的聘僱，來到臺灣。[18] 他在一九〇七年三月

須田速人生於宮城縣飯野川本町，父親為醫師，速人是家中三男。與他同期入學的，還有雕刻科塑造部的教授是白井雨山（一八六四─一九二八），白井也是東京美術學校雕刻科的第一期學生。

須田一九一二年三月自美校畢業，立刻以「裝飾雕塑技師身分」得到了在臺灣總督府的工作。[19] 臺灣總督府於該年五月十六日頒布給他的人事命令為「委任廳舍新工程相關的事務」。[20] 臺灣總督府的新廳舍建設計畫正好要徵新人，[21] 而曾於東京美校雕刻科學習西洋雕塑的須田，預定被派任負責新廳舍的裝飾雕塑。須田於一九一二年五月抵達臺灣，六月正式被任

自舊制角田中學校畢業後，同年四月入學東京美術學校雕刻科塑造部。與他同期入學的，還有

須田速人

圖10　須田速人戰後個人照　取自立花改進，《わがふるさとの町飯野川》，河北町：わがふるさとの町飯野川刊行後援会，1965年，頁469

命為臺灣總督府的技師，在土木局營繕課執勤。根據總督府的資料，須田在其後一九二一年三月，為了製作動物的研究標本，兼任臺灣總督府研究所技師。[23]同年十一月，則因為在隔年的和平紀念東京博覽會中，總督府規劃要展出臺灣水果模型，由須田負責製作，因此他又一度奉命兼任於殖產局。[24]由此可推測，當時總督府內部沒有其他擁有塑造技術的人才，須田除了本來新廳舍的工作以外，還被派任從事其他各式各樣的工作。

18　立花改進，《わがふるさとの町飯野川》（わがふるさとの町飯野川刊行後援会，一九六五年），頁四六九。此外，關於須田速人的研究與調查可參見朱家瑩，〈臺灣日治時期的西式雕塑〉（臺北：國立臺灣大學藝術史研究所碩士論文，二〇〇九年），這一節的內容以此為基礎，並增補了新資料進一步討論。

19　在一九一二年六月發行的《東京美術學校校友會月報》〈卒業生動靜〉裡，可見到以下報導：「須田速人氏、全氏獲聘至臺灣總督府建築課擔任裝飾雕刻技術員，五月十一日到任」（須田速人氏 全氏は臺灣總督府建築課に裝飾彫刻の技手として招聘せられ、五月十一日從東京出發、十六日抵られたり）。實際上，須田向臺灣總督府提出的〈到著屆〉（到達紀錄文書）也記載著他在一九一二年五月十一日從東京出發，十六日抵達臺灣。

20　〈須田速人（廳舍新營ニ關スル事務囑託）〉（一九一二年五月一日），〈大正元年永久保存進退（判）第五卷〉，《臺灣總督府檔案》，國史館臺灣文獻館，典藏號：〇〇〇〇一〇六六〇〇五。

21　臺灣總督府新廳舍建設計畫自一九〇七年至一九〇九年間，進行了建築設計競圖，接著以長野宇平治的方案為基礎，由臺灣總督府營繕課負責執行營建。工程於一九一二年六月舉行開工典禮，並於七年後（一九一九年）竣工。當時營繕課的組織成員，可參照尾辻國吉，〈明治時代的思ひ出（其の一）〉，《臺灣建築會誌》第二輯第二號（一九四一年八月三十一日）。

22　〈府技手〉須田速人〈兼任府研究所技手〉（一九二一年三月一日），〈大正十年永久保存進退（判）第三卷之二〉，《臺灣總督府檔案》，國史館臺灣文獻館，典藏號：〇〇〇一〇三一〇三〇二八。

23　〈府技手〉須田速人〈兼任府研究所技手〉（一九二一年三月一日），《臺灣總督府檔案》，國史館臺灣文獻館，典藏號：〇〇〇一〇三一〇三〇二八。

24　〈府技手〉須田速人〈殖產局兼務〉（一九二一年十一月一日），〈大正十年永久保存進退（判）第十一卷〉，《臺灣總督府檔案》，國史館臺灣文獻館，典藏號：〇〇〇〇二三一三〇四六。

・在臺灣製作銅像

須田在臺灣總督府工作，並不只製作當初預定的裝飾雕塑，還漸漸與臺灣的銅像製作有了關係。一九一九年設置於臺北水源地的〈威廉・巴爾頓像〉（圖4），算是他的第一件作品。須田擔任了塑造原型，而且這是第一個從原型到鑄造，所有工序都在臺灣執行製作的銅像。威廉・巴爾頓（William K. Burton，一八五六－一八九九）是蘇格蘭出身的水道技師，當時是以外聘的外國人身分於一八八七年來到日本。臺灣成了日本領土後，他來臺灣參與上下水道的整備事業。威廉・巴爾頓於一八九九年驟逝，他從東京帝國大學時就指導的學生濱野彌四郎（一八六九－一九三二），後來繼承了他的工作。濱野彌四郎成為臺灣總督府作業所水道課長後，擔任銅像建設委員會的總代表，推動〈威廉・巴爾頓像〉的設置。[25] 完成後的銅像，被設置在臺北水源地裡的巴洛克式西洋建築的幫浦室前方，面朝東方，[26] 並於一九一九年三月三十日下午一點半在該地舉行揭幕儀式。[27]

須田在《臺灣日日新報》上關於揭幕儀式的報導訪談這麼說：

> 巴爾頓博士的胸像是在之前大正四年春天完成的，我製作時費盡心思，再怎麼說，我未曾見過巴爾頓博士一面。〔中略〕……博士的獨生女現在居住於京都，據說與博士最為相似，因此我參考她的照片，苦心製作的結果，做出了有自信的原型，因此請平日與博士親近的高橋、濱野兩位技師看過，並且得到許多批評，將不對的地方數次重作，漸漸做出了真正與博士相似的原型。〔中略〕……鑄造的地點，是在大正街的工廠，這是受委任替總督府新廳舍內製作各種裝飾品的東京齋藤靜美氏，為了製作裝飾鑄物所建造的，因此巴爾頓博士的胸像是

臺北為數眾多的銅像當中，唯一的一座從原型到鑄造全都在臺灣在地完成的，對我來說，幾乎等於「處女作」，還請有識者們批評指教。[28]

正如此文所述，須田並未與巴爾頓見過面，只靠留下來的照片及博士女兒的照片來製作胸像，並且請當時臺灣總督府的官僚，也就是巴爾頓生前親近的濱野彌四郎及高橋辰次郎（一八六八－一九三七）兩人提供建議，先在臺灣完成了原型。此時正值臺灣總督府廳舍營建期，因此在雕金家齋藤靜美於臺北市內設置的工廠內，完成了這次的鑄造工作。

在這篇報導中，須田是在〈威廉・巴爾頓像〉揭幕儀式的四年多前，也就是一九一五年春天左右，就已經完成原型了。後面也會提到，須田在一九一六年美術社團蛇木會的展覽會展出的〈某氏銅像模型〉，很可能就是指巴爾頓像。另外，正如他提到「對我來說，幾乎等於『處女作』」，在製作〈威廉・巴爾頓像〉之前，須田雖也曾擔任過製作銅像石膏原型的再製模型的工作，但那並非他自己原創的作品，因此可推測這座巴爾頓胸像，應該是他第一次擔任製作原型的

25 〈銅像建設許可ノ件〉（一九一九年四月一日），《大正八年永久保存第四十二卷》《臺灣總督府檔案》，國史館臺灣文獻館，典藏號：〇〇〇〇二九五二一〇。

26 請參照圖版以及尾辻國吉，〈銅像物語り〉，《臺灣建築會誌》，第九輯第一號，（一九三七年一月），頁九－一〇。銅像臺座周圍種植有圓形灌木叢，胸像為青銅像，臺座正面刻有巴爾頓的姓名與生卒年，背面則刻有後藤新平的碑文。

27 〈バルトン博士銅像除幕式來る三十日舉行〉，《臺灣日日新報》，第七版（一九一九年三月二八日）以及第七版（三月三〇日）。此外，這座幫浦室由森山松之助所設計，建於一九〇八年，現作為自來水博物館（舊稱「臺北水源地唧筒室」）留存於臺北市公館自來水園區內。

28 〈臺灣で初めて鑄造した銅像〉，《臺灣日日新報》，第四版（一九一九年三月三〇日）。

銅像。在先前介紹齋藤靜美的時候，也曾提過，為了將設置在西門町的祝辰巳銅像模型贈與遺族，一九一四年由須田速人先製作了石膏模型，再交給人在東京的齋藤靜美負責鑄造。[29] 像這樣由須田擔任銅像原型，齋藤靜美擔任鑄造的例子，在〈威廉・巴爾頓像〉之後還有一九二二年設置於臺南水道水源地（位於現在的台南山上區）的〈濱野彌四郎像〉（圖5），[30] 兩人在總督府營繕課建築技師們的協力之下，以此模式進行當時臺灣的銅像製作。

・參加蛇木會：「認真研究臺灣的藝術」

須田除了銅像製作與總督府的工作之外，其實也持續進行雕塑製作的創作活動。大正初期的臺灣美術界，還在啟蒙期，水彩畫家石川欽一郎一九〇七年以總督府翻譯官兼國語學校美術教師身分來臺之後，組織了以在臺日本人為中心的美術同好會，舉行小規模的展覽會，此後這樣的美術交流形式才慢慢被帶進臺灣。待須田居住臺北之時，當時在臺日本人也組織了一個美術團體「蛇木會（蛇木藝術同攻會）」，須田從一開始就參加了。

蛇木會的成員有許多是高等工業學校出身的年輕總督府官僚，從事圖案及建築等工作。會員包括通信局的蜂谷彬、專賣局的園部綠、土木局的高木義幸及關口泰、須田速人、荒木榮一、臺北廳技師五味照平、以及擔任小學校訓導的勝田勝明，另外，還有畢業於東京音樂學校、在國語學校擔任音樂教師的一條慎三郎等人。[31] 蛇木會的第一回展覽會，是一九一五年二月十三日、十四日兩天，在臺北新公園內的西餐廳「獅子」（ライオン）內，[32] 共展示了七十件作品。須田在這場展覽展出了〈女性半身像〉這件雕塑作品，[33] 並且，參展人中只有須田是雕塑家，其他會員的參展作品全部都是油畫或水彩畫。

此會的目的是「認真研究臺灣的藝術」[34]，因此與〈展覽會同時發行了針對同好的文藝美術雜誌《蛇木》，創刊號的日期是一九一五年二月十五日。[35] 創刊號中有一篇梓麻呂的文章〈新生藝術〉，以下節錄部分內容：

臺灣的暑熱難熬，社會無趣。充斥著投機取巧的風氣。是缺乏滋潤的社會，是沒有餘裕孕育藝術的社會，是讓藝術之芽枯萎的社會，這便是殖民地當中讓人難受的空氣。

「蛇木」願能為這股空氣及土地上枯萎的文藝之草根注水，讓沙漠中綻開花朵。願讓沙漠成為樂園。[36]

29　〈銅像模型竣成〉，《臺灣日日新報》，第五版（一九一四年十二月二二日）。

30　尾辻國吉，〈銅像物語り〉，頁一五。

31　結社的成員姓名可參考以下資料，田淵武吉，〈臺灣歌界昔ばなし—蛇木時代〉，《蛇木》現存第二年第一號的刊號，收藏於群馬縣立土屋文明紀念文學館，目前尚未得親見。（關口泰，〈「蛇木」の思い一四—一五。關口泰，〈蛇木〉の思い出〉，《空のなごり…默山關口泰遺歌文集》（東京：刀江書院，一九六〇年），頁一九五。〈蛇木〉藝術會成る第一回洋畫彫刻展覽會〉，《臺灣日日新報》，第七版（一九一五年二月一三日）。另外也提到了小早川篤四郎、井手薰、貝山好美等人的姓名。

32　「獅子」是臺北最早期的西洋料理店（喫茶室），現址位於臺北市二二八公園。樓上設有喫茶室與其他空間，舉辦活動多具有展示會、文藝活動等集會性質。陳柔縉，《臺灣西方文明初體驗》（臺北：麥田出版，二〇〇五年），頁二五一二六。

33　〈蛇木會展覽會〉，《臺灣日日新報》，第七版（一九一五年二月一四日）。

34　〈「蛇木」藝術會成る第一回洋畫彫刻展覽會〉，《臺灣日日新報》，第七版（一九一五年二月一三日）。

35　田淵武吉，〈臺灣歌界昔ばなし—蛇木時代〉，根據一七頁的說明，雜誌《蛇木》於一九一五年二月一五日創刊，發行至第四年七月（一九一八年七月）停刊。《蛇木》現存第二年第一號至二二號的刊號，根據的說明收藏於群馬縣立土屋文明紀念文學館，目前尚未得親見。

36　田淵武吉，〈臺灣歌界昔ばなし—蛇木時代〉，頁一二。此外，根據關口泰本人所述，「梓麻呂」即為他的筆名。（關口泰，〈「蛇木」の思い出〉，頁一九五）。

蛇木會的成員大多都是受雇於政府機構的人，在日本受過一定的教育，可能因為這些青年還沒有太多工作經驗，就這樣來到臺灣，因此對當時臺灣社會上「投機取巧的風氣」感到不對勁。當時，總督府文官制服帽子上的金線數量，可劃分位階為勅任官、奏任官、判任官，但一九一四年八月抵臺的關口泰，曾有如此回憶：

　　……根本就是判任官牆頭草、高等官隨地小便，這些人（臺灣總督府官僚）日常坐臥都圍繞著一條線或兩條線打轉。〔中略〕……（官僚覺得）即便只有一條線，只要有線，也被當成了不起的人。[37]

　　一九一四年三月到臺灣擔任教職員的田淵武吉，對於臺灣官僚的裝扮崇尚「金光閃閃」、以及金錢之力至上，也留下了這樣的印象：

　　當時內地的學校流行人格教育學，臺灣似乎完全不受影響，人們連中島半次郎的著述也一無所知。而在臺灣的教育，比起「人格」，「金光閃閃」更具有權力和強制力、且更實用又更方便。〔中略〕……在臺灣社會，相對於這些金光閃閃的權力，民間唯一依賴的就是金錢的力量。臺灣的社會完全是封建官僚的金錢至上主義。而且幾乎完全沒有能夠與金光閃閃的權力、以及金錢之力抗衡的力量。[38]

從這些記錄可知，一些在日本受過高等教育、懷抱理想的日本青年們，身處在臺灣社會這樣的狀況下，希望至少從事一些與藝術相關的活動，因此才聚集了起來成立蛇木會。須田也是其中一位青年，他在蛇木會成立第二年，便曾寫過一篇文章〈雕塑藝術的趨勢〉，發表在一九一六年七月號的雜誌《蛇木》，部分內容如下：

現代人就算不在意藝術，也能活下去，但若要活得更像一個人，那麼必定會愛好藝術的，就算對藝術如何沒興趣，享盡各種娛樂後，必然還是會喜歡上藝術的。對藝術完全沒有興趣、不在意的人們，他們的腦中沒有沉思、沒有深思、也沒有冥想，他們唯一的目的只有肉慾而已。[39]

從他這樣的敘述，可感受到當時才二十多歲的須田，對藝術充滿著熱情及理想。蛇木會從組成之後，活動期不過只維持了短短三、四年而已，但任這期間除了舉辦美術展覽、發行雜誌以外，還舉行了設計研究會及音樂演奏會、留聲機音樂會等等不同領域的藝術活動。[40]

37 関口泰，〈「蛇木」の思い出〉，頁一九四。

38 田淵武吉，〈臺灣歌界昔ばなし─蛇木時代〉，頁一三。

39 《雜誌《蛇木》》，《臺灣日日新報》，第五版（一九一六年七月二五日）。刊載於《蛇木》的須田文章，在此新聞報導中，只刊載了要點。

40 如前所述，《蛇木》的第二年七月號現存於群馬縣立土屋文明記念文學館，但筆者尚未能確認其內容。〈蛇木の「デッサン」研究會〉，《臺灣日日新報》，第七版（一九一七年四月一〇日）。

當時以在臺日本人為中心的美術社團活動之中，須田也許是唯一的雕塑家，其後他也在臺北的展覽會上繼續展出作品。一九一六年十月，在洋畫美術團體「紫瀾會」與「蛇木會」共同舉辦的第三回展覽會上，他除了雕塑作品〈浴後〉、〈某氏銅像模型〉之外，還展出了繪畫作品〈早晨的水源地〉。[41]

臺灣美術界的中心人物、也就是紫瀾會主導者石川欽一郎於一九一六年返回日本之後，在臺日本人們的美術愛好會暫時停止了活動，直到一九二〇年，紫瀾會及蛇木會的同好們組成了新的「赤土會」。[42] 須田也參加了「赤土會」，一九二〇年十二月四日、五日兩天，在臺北新公園的臺北俱樂部舉行的第一回赤土會展覽會上，展出了〈海之聲〉、〈無我〉兩座石膏像，以及油畫〈淡水河的暮色〉，另外還有〈秋紅〉、〈大溪口街的晚秋〉、〈烈日午後〉三件水彩畫作品。[43]

由於這次的展覽會只留下了文字資料，因此我們已無法得知實際上的作品樣貌，但從展出的繪畫作品名稱可推測，須田是以自己所居住的臺北近郊風景為題材來創作的。

另外，須田不只在臺灣工作以及從事美術活動，他還持續參加日本的帝展選拔。根據留下的紀錄，他在一九一九年以臺灣人半身像[44]、一九二〇年以臺灣人苦力為題材的胸像參展。[45] 其中，在一九一九年作品被運進帝展會場時，《都新聞》報導：「雕塑方面，新審查委員北村西望的同學、現今擔任臺灣總督府官員的須田速人氏，以臺灣人半身像作品參展」。[46] 可惜的是，須田一次也沒有入選過帝展，但值得注意的是，從須田每次參加帝展的作品看來，都採用了與臺灣相關的主題。前面也提過須田所參加的「蛇木會」，該會目的是研究「臺灣的藝術」，在臺北舉行的美術展覽會主旨則是「臺灣必須擁有臺灣特有的藝術才行」。[47] 由這樣的發言，可見在臺日本人的集會中，醞釀出了以「臺灣」這種地方意識為基礎的連帶感，這份感情也

造成了他們在美術方面追求這種臺灣獨特性。如前所述，蛇木會的會員們，包含須田，大多是總督府官僚及教職員，他們在當時的臺灣社會裡，處於支配者的立場。不過這些剛在日本受完教育的青年們，原本就對文藝抱持著興趣，赴任臺灣後，對官僚主義及金錢至上主義的社會，抱持著質疑。在這樣的社會狀況下，日本青年們期望至少要能從事一些文化活動，而在以臺灣居住者的身分長期居住在臺灣後，也許對純樸的臺灣產牛了感情，並對臺灣的風景及習俗有了親切感。於是，須田在此時期的雕塑作品，大抵就是在這樣的背景之下，採用了臺灣的主題進行創作。

‧回日本後的活動

一九二四年一月，須田以「私人因素」辭去了臺灣總督府的工作，[48] 十一年半的臺灣官僚生活也在此畫下句點。其後他回到了東京，在中野區鷺宮開設了造形美術研究所，主要從事建築內部的

41 《美術展覽會》，《臺灣日日新報》，第七版（一九一六年一〇月三一日）。此展覽會舉辦於臺北市文武街的愛國婦人會事務所。紫瀾會是以石川欽一郎為中心，於一九〇八年成立的西洋畫研究會。紫瀾會以及蛇木會的聯展自一九一六年至一九一七年間，以一年兩次的頻率舉行，但在其他屆次中不見有雕塑作品提交展出。

42 《洋畫赤土會生る》，《臺灣日日新報》（一九二〇年一〇月一日）：〈赤土會の主催〉，《臺灣日日新報》，第七版（一九一七年一二月二日）：《蓄音器音樂會》，第七版（一九一八年二月一五日）。

43 《赤土洋畫會》，《臺灣日日新報》（一九二〇年一二月三日）。

44 《雨上がりの昨日搬入二日》，《都新聞》（一九一九年一〇月三日）：《近代美術關係新聞記事資料集成‧東京美術學校編》，三四卷。

45 《帝展へ出品須田速人君の勞作》，《臺灣日日新報》，第二版（一九二〇年九月一九日）。

46 前引文，〈雨上がりの昨日搬入二日〉，《都新聞》（一九一九年一〇月三日）：《近代美術關係新聞記事資料集成》，三四卷。

47 《美術展覽會婦人會事務所にて》，《臺灣日日新報》，第七版（一九一六年一〇月二八日）。

48 《東京府須田速人普通恩給證書下付ノ件》（一九二四年〇三月〇一日）〈大正十三年永久保存第四卷〉，《臺灣總督府檔案》，國史館臺灣文獻館，典藏號：〇〇〇〇三七五八〇一一。

圖11-1　近藤久次郎胸像報導　《臺灣日日新報》，1926年5月10日，第3版

圖11-2　近藤久次郎胸像記念明信片（高木友枝資料）　國立彰化高級中學圖書館提供

圖12　近藤久次郎胸像揭幕儀式報導照片《臺灣日日新報》，1926年11月7日，晚報第2版

裝飾雕塑。[49] 這樣的發展，或可說是他在臺灣總督府長年以來工作的延伸。此外，須田回到東京居住後，仍然繼續製作與臺灣有關的銅像原型。須田返回日本後所製作的銅像，有一九二六年設置於臺北測候所（現在的臺北市公園路六十四號一帶）的〈近藤久次郎像〉（圖11、圖12），[50] 一九二七年設置於臺北了覺寺（現在臺北市中正區的十普寺）第五代臺灣總督的〈佐久間左馬太像〉（圖13、圖14），[51] 一九三三年設置於圓山公園的〈船越倉吉像〉（圖15）等。[52] 這些銅像都是與臺灣總督府關係深厚的人物，負責設計臺座的是當時成為總督府土木局營繕課長的井手薰。可見他回到日本之後，也活用了在臺灣總督府工作時所培養出來的人際關係。須田在日本則製作了東京車站及帝國劇場、國會議事堂等地的壁畫浮雕，戰後也製作了日比谷日生劇場天花板上的裝飾雕塑，持續從

事製作雕塑活動，最終，須田於一九六六年在日本去世，享年七十八歲。

大正時期居留臺灣的日本人，在美術方面影響甚大的知名人物，有石川欽一郎及鹽月桃甫等人，但他們都是畫家，至於在雕塑或工藝方面受矚目的在臺或來臺日本人，可說是幾乎付之闕如。加之石川與鹽月是美術教師，培育了許多對美術有興趣的臺灣青年及在臺日本人，相較之下，須田身為臺灣總督府的技師，沒有這種傳承雕塑經驗、培養人才的機會。因此須田的活動範圍，可說僅限於總督府相關的工作、或是銅像製作委託，以及在臺的日本人美術、文藝相關人物之間的交流。[54]

49 立花改進，《わがふるさとの町飯野川》，頁四六九。

50 近藤久次郎曾擔任臺北測候所所長，並於一九二四年末離職。然而在其離職後隔年，卻突然興起了為其製作銅像的討論。當時已返回東京的須田接受了製作胸像的委託，完成的作品於一九二六年五月運抵臺北測候所。一九二六年十一月七日，銅像揭幕式於測候所內舉行，然而彼時近藤卻已於同年夏天過世了。這座近藤久次郎像長久以來下落不明，直到二〇一四年才於花蓮氣象臺的倉庫中被發現。以上過程參見〈近藤氏の胸像建立 基金募集中〉，《臺灣日日新報》，第二版（一九二五年十一月一四日）、〈前測候所長の近藤翁の胸像が出來た〉、《臺灣日日新報》，第三版（一九二六年五月一〇日）、〈近藤氏胸像の除幕式〉，《臺灣日日新報》，第二版（一九二六年十一月七日）。

51 佐久間左馬太（一八四四—一九一五）於一九〇六年至一九一五年間，擔任臺灣總督共九年。十三回忌（第十三年的忌日）時，與佐久間有淵源的臺北古亭了覺寺設立其銅像，於一九二七年八月四日舉行銅像揭幕式。〈故佐久間伯爵胸像 除幕式を盛大に舉行〉，《臺灣日日新報》，第七版（一九二七年八月五日）。〈功勞卅年を祝はれる胸像も見ずして逝去した臺灣氣象界の恩人近藤久次郎氏〉，《臺灣日日新報》，第二版（一九二六年八月一六日）。

52 船越倉吉為第二代臺北消防組長，其銅像設置於圓山公園儿端の土丘上，於一九三三年十一月十八日舉行銅像揭幕式。參見〈故船越倉吉氏の胸像除幕式 きのふ舉行〉，《臺灣日日新報》，第七版（一九三三年十一月一九日）；尾辻國吉，〈銅像物語り〉，頁一五；〈前臺北消防組長船越氏胸像 除幕式を舉行〉，《臺衛新報》，第三六號（一九三三年二月），頁五。

53 河北町誌編纂委員會編，《河北町誌 下卷》（河北町，一九七九年），頁八四二—八四三。

54 須田曾於一九二三年發表名為〈鹽月桃甫君の藝術〉的文章，刊載於《臺灣日日新報》，第七版（一九二三年六月三〇日），因此可知他與鹽月應當也有交流。

圖14　佐久間左馬太像揭幕儀式報導照片　《臺灣日日新報》，1927年8月5日，晚報第2版

圖13　佐久間左馬太像　取自《偉人の俤》，頁189

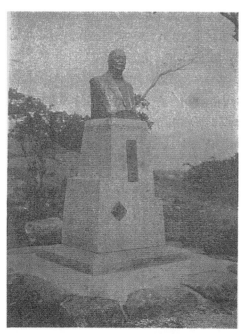

圖15　須田速人〈船越倉吉像〉　1933年設置於臺北圓山公園　取自尾辻國吉，〈銅像物語り〉，《臺灣建築會誌》，1937年1月

不過若將須田看作是明治以後的近代日本雕塑家，那麼他從美校畢業後立刻遠赴臺灣，並且持續進行創作的經歷，便是一個有趣的例子。像他這樣出生於明治時期的日本雕塑家，在大正時期迎來了青年期，而他發展的地方甚至擴展到日本海外——若將須田的例子，與其他同時期遠赴朝鮮或中國大陸的日本雕塑家們並觀，那麼也許能窺知日本近代雕塑史的另一個嶄新的面向。此外，以須田個人立場來看，在他

的人生中，從二十歲中期到三十歲中期的青壯年時期，都是在臺灣度過的，這絕非尋常小事。可以想見他在臺灣總督府從事裝飾雕塑的相關經驗，對他之後的生涯、以及回國後的發展，帶來了很大的影響。

上面所列舉的兩人，都是在日本習得技術、接受美術教育，一位以鑄金家、一位以雕塑家身分，偶然地與建設臺灣總督府新廳舍的事業有緣，在同個時期到訪臺灣。大正時期的臺灣，還沒有西洋式雕像及鑄造相關的技術人員，兩人本來訪臺的目的是為了營建新廳舍，但在工作之外，還接受了其他銅像鑄造相關的工作委託。以這點來看，這兩位可說是在近代臺灣銅像及雕塑啟蒙時期的技術提供者。

臺灣鐵道員的雕塑家之路：鮫島台器（一九二〇年代）

齋藤靜美與須田速人兩位都生長於日本，在日本習得技術之後，因技術長才而被聘僱來臺灣。他們的赴臺理由，是奉命建設臺灣總督府的新廳舍，因此他們的雕塑工作可說是由官方主導。他們在一九二〇年代回到日本，而之後臺灣從一九三〇年代起出現了不同類型的日本雕塑家。其中一位算是「臺灣出身」的日本雕塑家，他出生於日本，但在臺灣度過了幼年與少年時期，為了學習雕塑，青年時期又前往日本從事雕塑活動。接下來，將整理介紹這一類型的雕塑家——鮫島台器（本名：盛清，一八九五－一九六三）的創作活動。

從基隆到東京

關於鮫島台器這位雕塑家，因為一向缺乏資料和紀錄，無法得知他的生卒年等細節。所幸在本書即將付梓之際，有機會能夠聯繫上後代家屬，[55] 得知鮫島台器與黃土水在同一年一八九八年（一八九五年）出生於日本鹿兒島縣，修正了以往透過年鑑、雜誌等所間接推測出的生年一八九八年。鮫島青少年時期隨家人從日本遷徙到臺灣，定居在基隆，後來在一九一八年他受聘於臺灣總督府鐵道部火車課，[56] 擔任火車司機，應該是以基隆站為據點。[57] 鮫島利用閒暇時間自學雕塑，當時似乎還幫基隆相關人士們製作了肖像。[58] 另外鮫島盛清這個名字，也出現在一九二七年九月二十五日、二十六日於基隆公會堂舉辦的「基隆亞細亞畫會」展覽會報導中，可見他在鐵道部工作的同時，也一邊開始參加臺灣的美術活動。[59]

一九二九年，鮫島正式往雕塑家之路邁進，而從鐵道部辭職，該年四月二十八日、二十九日他在基隆舉辦個展，展示十幾件基隆市內知名人士的肖像。[60] 七月二十八日，他在臺北的《臺灣日日新報》報社三樓大講堂，舉辦了個展，[61] 據說那是鮫島自己帶著作品相簿，直接拜訪報社，自薦想要舉行個展的成果。也因為這次臺北舉辦的個展，鮫島認識了雕塑家黃土水，並得到了倉岡彥助（一八七六—一九四一）、常見弁次郎（一八八二—？）、幣原坦（一八七〇—一九五三）等人的支援，籌措到了學費資金，得以赴東京正式學習雕塑。[62]

鮫島從黃土水那裡聽聞了北村西望的名聲，於是獨身遠赴東京，突然拜訪西望，想拜他為師。但西望一向不收弟子，因此拒絕了他。不過接下來的一年之間，鮫島非常殷勤地頻繁拜訪西望，最後總算成功拜西望為師，入門接受指導。在這段期間，他也得到了北村西望的好友，也就

是同樣擔任東京美術學校教授的雕塑家建畠大夢的指導。[63]

55 關於鮫島台器的出生年，在美術年鑑社編，《現代美術家總覽昭和一九年》（東京：美術年鑑社，一九四四年），頁一七四，記載為明治三十一年（一八九八年）。此外，一九三二年鮫島初入選帝展，雕塑雜誌《サウンド》第二號（一九三二年十一月），頁二三有「鮫島盛清氏、今年三十五歲」的紀錄，過去以此推算鮫島的出生年為一八九八年。不過近期收到鮫島台器的孫女來函告知，鮫島台器生於明治二十八年（一八九五）三月三十日，逝世於昭和三十八年（一九六三）四月二十日，享年六十八歲。其他關於鮫島的既有研究，可參照朱家瑩，《臺灣日治時期的西式雕塑》，頁四一—五五。朱家瑩《臺灣日治時期的公共雕塑》（東京：国書刊行会，二〇一三年）第七期之〈鮫島台器〉，頁三—七三。田中修二編，《近代日本彫刻集成 第三卷 昭和前期編》之〈山之男〉的作品說明則可參照郭鴻盛、張元鳳編，《傳承之美·臺灣五〇美術館藏品選萃》（臺北：國立臺灣師範大學文物保存維護研究發展中心，二〇一六年），頁一八七。

56 根據《臺灣總督府職員錄》的紀錄，鮫島盛清的名字在一八一九年度到一九二七年度之間，受僱於「鐵道部汽車課」（鐵道部電車課），本籍地記為鹿兒島。此外，在上述的《サウンド》第三號（一九三二年十一月）亦有「長期在臺擔任火車司機」的介紹說明。

57 根據一九二四年《臺灣日日新報》的報導，在武丹坑至雙溪之間（宜蘭線，位於現在的臺灣新北市境內），鐵軌上遭人惡作劇放置石塊，據傳當時的火車駕駛為「鮫島某」，見《臺灣日日新報》第三版（一九二四年三月四日）。此外，一九二八年七月，在基隆車站內的平交道，鐵路變換鐵道時發生了意外事故。根據記事，當時的駕駛為鮫島盛清，若此報導屬實，正好也是鮫島從一九二九年開始專心創作的時期，或可說這次意外促使鮫島辭去鐵道部的工作，全心投身從事雕塑創作。事故新聞見《臺灣日日新報》，晚報第二版（一九二八年七月三日）。

58 一九二八年八月二十四日，在基隆的仙洞最勝寺，舉行七甲恭三郎氏的銅像揭幕式，見《臺灣日日新報》第五版，一九二八年八月二十日。根據一九四〇年〈寺籍調查表〉的紀錄，此像為鮫島所製作，參見顏娟英編著，《臺灣近代美術大事年表》，頁一八四。

59 〈基隆亞細亞畫會 力作七十點展覽〉，《臺灣日日新報》第三版（一九一七年九月二六日）。

60 〈基隆的塑像展〉，《臺灣日日新報》第七版（一九二九年四月二四日）。

61 〈鮫島盛清氏彫刻個人展廿八日本社講堂で〉，《臺灣日日新報》，晚報第二版（一九二九年七月二六日）。

62 〈臺灣出身的鮫島氏帝展に彫塑立像入選〉，《臺灣日日新報》第四版（一九三二年一〇月二三日）。

63 〈隱れたる彫刻家 鮫島氏の個人展〉，《新高新報》，第九版（一九三三年三月三一日）。

入選帝展

鮫島到日本僅三年，便在一九三二年十月，首次成功入選了第十三回帝展（圖16）。[64] 入選作品〈望鄉〉（圖17）是樣貌年輕的裸體男性像，人物左手輕插腰間，頭部眺望遠處。勻稱的男性裸體傳達出肌肉結實的印象，人物姿勢雖然不是動態，但面朝的方向、軀幹、以及腳尖的方向都有著微妙的不同，展現出了自然的身體動作。

鮫島首次入選帝展後，在該年十一月回到睽違三年的臺灣。返鄉的理由，是因為他的母親在帝展入選發表前一周於東京逝世了，他覺得此後已了無牽掛，以及他想要答謝在臺灣的後援會支持者們。[65] 從當時報紙報導的內容看來，鮫島的其他家人去世得很早，他已經沒有其他親戚或親人

圖16 （由右至左）鮫島台器、作品〈望鄉〉及模特兒合影 《臺灣日日新報》，1932年10月23日，第4版

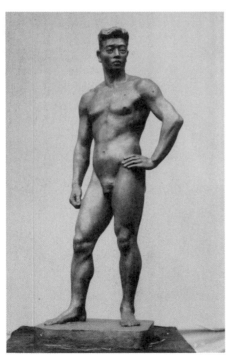

圖17 鮫島台器〈望鄉〉塑造 尺寸不明 1932年 取自《帝國美術院美術展覽會圖錄》（第十三回第三部雕塑）

鄉）。他的入選作品〈望鄉〉起初名為〈休憩〉，後因母親去世，在友人的建議之下才改名為〈望鄉〉。[66] 鮫島回臺時，在《臺灣日日新報》的訪談是如此回答的：

十月九日我的母親在東京逝世，因此沒了家累，加上我想答謝臺灣後援會的各位，因而回臺。我的老師是北村西望老師，他原本是不收弟子的，但因為黃土水君的介紹，加之他見我態度懇切，因此才應允。我不是個會有系統地做學問的人，因此費了許多心思，這次總算如願入選帝展，睽違三年又兩個月，總算回到這裡，我滿心歡喜。此外，這次的入選作品，可算是我的處女作，若在臺灣能有人願意接收，不勝感激……。[67]

鮫島首次入選帝展的作品〈望鄉〉，其後捐給了臺北的臺灣教育會館，並且就放在那裡展示。[68]其後的鮫島也十分活躍，在隔年，也就是一九三三年十月，他以〈山之男〉（圖18）再度入選帝展。前一年的〈望鄉〉，是一件在品名上隱隱暗示臺灣作為故鄉的作品，但這次的作品則完全彰

64 〈臺灣出身の鮫島氏帝展に彫塑立像入選〉，《臺灣日日新報》第四版（一九三二年一○月二三日）。

65 〈鮫島盛清氏歸臺〉，《臺灣日日新報》第七版（一九三二年一一月一八日）。

66 《サウンド》第三號（一九三三年一月），頁二三。

67 〈入選お禮に歸臺した鮫島君語る〉，《臺灣日日新報》第七版（一九三二年一一月一三日）；〈入選お禮に歸臺した鮫島君語る〉，《臺灣教育》第三六六號（一九三三年一月）。

68 隔年入選帝展的記事，可參見〈鮫島盛清氏帝展に入選〉，《臺灣日日新報》第七版（一九三三年一一月）。在頁一三四有以下紀錄：「因みに昨年の入選帝展を氏は教育會館に寄附し會館に陳列している」〈鮫島前年的入選作品寄贈於教育會館，並於會館陳列中〉。

 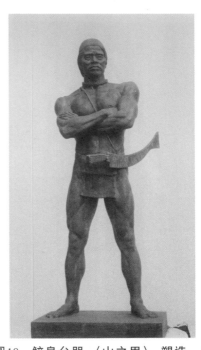

圖19　鮫島台器　〈山之男〉　青銅　高 36公分　1935年　臺灣50美術館藏

圖18　鮫島台器　〈山之男〉　塑造　尺 寸不明　1933年　取自《帝國美術院美 術展覽會圖錄》（第十四回第三部雕塑）

顯以臺灣作為主題。這是僅在腰間纏著兜襠布的臺灣原住民男性，裸著上半身，並且配戴著獵刀。男性的雙手交叉在胸前，更突顯了上臂隆起的肌肉，赤著腳、雙腿張開，沉穩地踏在大地上。與〈望鄉〉相同，這件〈山之男〉發揮了男性裸體像雄壯強健的特質。

鮫島在一九三五年也製作了與〈山之男〉類似的小品（圖19），這是一件與入選帝展的〈山之男〉同名的作品（五〇美術館藏），[69]高三十六公分，以作品來說尺寸並不大，也同樣是臺灣原住民的男性立像。男性身上只穿戴了帽子及兜襠布，獵刀綁著繩子，斜掛在身側，抱胸的手臂間，還有一把豎直抵地的長獵槍；在他的腳邊，伏著一條獵犬，也許是準備要出

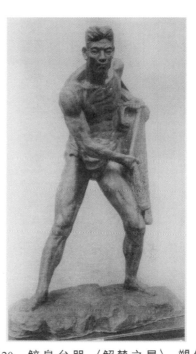

圖21　鮫島台器與作品〈解禁之晨〉合影　《新高新報》，1934年11月23日，第7版

圖20　鮫島台器〈解禁之晨〉塑像　尺寸不明　1934年　取自《帝國美術院美術展覽會圖錄》（第十五回第三部雕塑）

之前我主要都是製作靜態的雕像，這次受恩師北村老師指示，試著製作動態投網的那一瞬間。果然很困難，對我來說覺得並未處理得宜，因此很擔心，但很幸運得到入選的榮耀，這

島在接受報紙訪談時這麼說：

入海中。關於這件作品（圖21），鮫是個年輕漁夫，拿著捕網正要將其投靜止姿態，一九三四年的這件作品則現。不過，之前兩件作品的人物是採（圖20），也同樣追求男性的裸體表選了下一年度帝展，作品〈解禁之晨〉鮫島繼〈山之男〉後，又再次入

來該如何狩獵。他盯著前方，看起來像是在思考接下地踩著大地，抱胸的雙臂隆起肌肉，去狩獵吧。這位青年，張開雙腳穩穩

都是因為老師的指導，以及支持者們的鞭策，十分感謝。[70]

他從較易製作的靜止像，變更為具有緊張感及戲劇性的主題，這是因為即便鮫島已數次入選帝展，但他的地位並非就此穩固下來，還需要不斷地挑戰。恩師北村西望的指點，應該也是希望身為雕塑家的鮫島能夠更上一層樓。關於為了入選帝展所付出的辛勞，鮫島表達了他的自我期許，以及對臺灣美術環境的期待：

臺灣的人們覺得我是常勝軍，但今年有七、八名常入選的雕塑家，也遭遇到落選的困境，因此在這條道路上，是一刻都不能鬆懈的。必須不斷保持精進，才能綻放藝術的光芒，一輩子都要下苦心。明年我以特選為目標，會更進一步地努力，並且下定決心，不要辜負臺灣的大家對我的期望。

臺灣當地的臺展，已經舉辦八回了，我認為接下來不只繪畫，也許能增設雕塑部門。由於似乎也有不少同好，因此我相信會有與繪畫不相上下的成果。[71]

鮫島已經連續三回入選帝展，但他有自覺這個地位並不穩妥，因此立下更高的目標，抱持著緊張感，每年挑戰帝展。此外，鮫島除了表達要在日本繼續爭取入選帝展的志向之外，還提到了臺灣的臺展應該設置雕塑部門的意見，可見他也很積極地想參與臺灣的美術活動。

鮫島入選帝展的作品都是男性像，而初期的作品，是以表現青壯年男性威風凜凜的樣貌，以

及男性的肌肉或裸體。推測可能是受到他的師父北村西望的影響，因為北村擅長製作男性像；但鮫島的作風，在之後又有了變化。一九三五年帝展改組，一九三六年開始文部省美術展覽會（新文展），而鮫島就在一九三九年以〈獻金〉（圖22）入選了第三回新文展。這是一座男性的老者像，據說是以一位八十二歲的老人家為模特兒所製作而成。[72] 老人的身軀稍微向前傾，一隻手伸入小小的口袋裡，像是要取出僅有的財物。這件作品不只反映出戰情緊繃的時局，[73] 更與他初期入選帝展的那些同為男性，但卻特別強調肌肉的強健青壯年像的表現大不相同。

其後鮫島於一九四一年獲得了新文展免審查的資格，[74] 該年的第四回文展則展出了作品〈閑居〉（圖23）。這件作品也是男性老人像，老人身穿和服呈坐姿，他蓄著長鬍鬚，戴著眼鏡，閱讀著單手持拿的報紙。這件作品的照片刊載於《臺灣日日新報》，報上對這件作品的解說是：「表現時勢的作品，老人望著報紙深思著非常時局，是一件反映了迎戰體制的作品」。[75]

鮫島以時局變化為背景，製作出關心社會情勢的老人雕塑。不過〈獻金〉與〈閑居〉這兩

69 郭鴻盛、張元鳳編，《傳承之美：臺灣五〇美術館藏品選萃》，頁一八七。

70 〈鮫島畫伯は語る〉，《新高新報》，第七版（一九三四年一月二三日）。

71 〈鮫島畫伯は語る〉，《新高新報》第七版（一九三四年一月二三日）。

72 〈鮫島氏の作品入選〉，《臺灣日日新報》，晚報第二版（一九三九年一〇月一四日）。

73 一九三七年後，日本進入與中國全面升級的戰爭，政府對內的各項管制逐漸嚴格，也為了配合政府的戰爭體制，鼓勵一般市民捐獻金錢、捐獻金屬製品等行為。

74 〈鮫島台器氏 文展彫塑部無鑑查に〉，《南方美術》，創刊號（南方書院，一九四一年八月），頁二五；〈鮫島氏の精進結結實〉，《臺灣日日新報》，晚報第二版（一九四一年六月一三日）。

75 〈無鑑查出品 文展に鮫島氏萬丈の氣を吐く〉，《臺灣日日新報》，晚報第二版（一九四一年一〇月七日）。

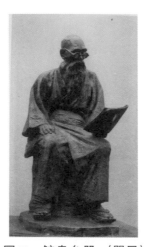

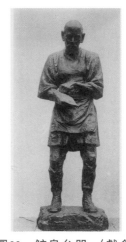

圖24　鮫島台器〈古稀之人〉　塑造　尺寸不明　1943年　取自《文部省美術展覽會圖錄》（第六回第三部）

圖23　鮫島台器〈閑居〉塑造　尺寸不明　1941年取自《文部省美術展覽會圖錄》（第四回第三部）

圖22　鮫島台器〈獻金〉塑造　尺寸不明　1939年取自文部省編，《文部省美術展覽會圖錄》（第三回第三部）

件作品，鮫島雖然採用了戰爭題材，但卻又彷彿想要避免太積極顯露這個主題，這讓人覺得有些奇怪——因為若是想表現戰爭的主題，表達面對戰情時堅強心志，那麼不如使用之前他所擅長的那種充滿肌肉發達、充沛力量的強健年輕體態，反而更適合。這樣的傾向，在他一九四三年參加第六回新文展的作品〈古稀之人〉（圖24）更能窺見。這件作品只有老人的頭部，由於鮫島之前參加帝展、新文展都是製作全身像，更可看出作風有了很大變化。老人的臉微微下傾，面帶憂愁，臉上刻劃著好幾層深深的皺紋。從這件作品，可感受到鮫島將精力集中於表現人物的面部表情上，不過，若只看作品，其實感受不到與時勢相關的因素。從鮫島於一九三二年首次入選以來，這十年中，是鮫島探求男性雕塑表現的過程，一九三〇年代前半看起來是以強壯的男性像確立了他的風格，但一九三九年之後乃至一九四〇年代，鮫

島嘗試轉為追求刻畫老人形象。可能是因為時局變化，造成官展的裸體像也漸漸減少了，另一方面也可推測鮫島選擇著力於老人形象這個主題，是為了能更加表現人物的情感及精神。

鮫島在現存紀錄中參加的最後一次官展，也就是一九四四年的戰時特別展，他的參選作品名稱為〈共榮圈之獸〉。[76] 這場展覽會由於遭逢戰爭期，並沒有公開募集作品，是一場特別展覽，並且規定作品的主題必須依照四個重點：讚賞國家體制精華、以戰爭為主題、或是描繪國民勇敢戰鬥的生活、或對提升戰鬥意志有益，若作品不適合這樣的目標，就會被排除。[77] 由於這個特別展沒有圖錄，現在只見目錄，也沒有任何出版品刊登過鮫島這件作品的照片，因此現在並不清楚實際樣貌為何，但從標題名稱，以及當時的規定，鮫島製作的大抵會是以戰爭為主題的作品。

從「盛清」改名「台器」：在臺個展與活動

鮫島在赴東京之前的一九二九年，曾在基隆與臺北舉行過個展。在他經歷過東京三年的學習，並於一九三二年首次入選帝展之後，凱旋回到了臺灣。鮫島在那之後雖然還是以東京為主要活動據點，但他與臺灣的關係再度親近了起來，之後也在臺灣開過好幾次個展。

首先是一九三三年春天，鮫島在臺灣教育會館舉行個展，從四月七日至九日共展出三天[78]；

76　〈戰時特別展 第三部 彫塑出品目錄〉，《日展史》第一五卷（新文展編三）（東京：日展史編纂委員会，一九八五年），頁五三一。

77　《日展史》第一五卷（新文展編三）（東京：日展史編纂委員会，一九八五年），頁四一五。

78　〈鮫島盛清氏〉，《臺灣日日新報》晚報第四版（一九三三年四月七日）；〈臺灣が產んだ彫刻家の一人鮫島氏の彫刻展七、八、九の三日間教育會館で〉，《臺灣日日新報》，第七版（一九三三年四月七日）。

在基隆公會堂則是從四月十七日至十八日共展出兩天[79]。這次個展的展出作品，包括前一年入選帝展的〈望鄉〉、號稱是他的雕塑處女作的〈習作〉（一九二九年作）、第一回帝展參選作品〈女〉（一九三〇年作，落選）、〈少女〉、〈母與子〉、〈休憩的少女〉、動物作品如〈哮吼的獅子〉、〈兔〉、〈馬〉等，共展出個人雕塑作品約三十件左右；其他展出的工藝作品也有如文鎮、紙、刀等等。除了他本人的作品以外，還展出其他參考作品，有北村西望的〈犬〉、帝展入選者畝村直久的〈裸婦〉、岡本金一郎的〈女〉、花里金央的〈舞蹈〉、〈少女的胴體〉等等，當時在臺灣，這樣的雕塑展內容可說是十分充實的（圖25）。[80]

他在臺北舉辦的個展，貴賓雲集，包括臺北帝大總長幣原坦、臺北醫院院長倉岡彥助等曾金援鮫島前進東京的人們，都到場參觀了。[81]至於在基隆舉行的個展，鮫島則表示是為了基隆支持者而舉辦的：「在基隆機關庫工作時立志要進入雕塑界，因而得到了在地許多人的支持，為了對這些支持者表達感謝」。[82]鮫島四月在臺灣舉辦個展，到了六月，他的支持

圖25　《新高新報》之鮫島台器個人展報導　《新高新報》，1932年3月31日，第9版

者們便在臺灣組織了鮫島後援會，分為一般會員（會費每月三圓）、特別會員甲（每月五圓）、特別會員乙（每月十圓）三種，依照會員等級可得到相應的作品——若想入會，必須向鹿兒島縣人會（同鄉會）村橋昌二氏（當時住在臺北市古亭）申請。[83] 鮫島的創作活動，除了得到在臺北的日本流們襄助經費，因而可以順利前往東京之外，還有一群與基隆有關的人士、以及在臺灣活動的鹿兒島縣人會（同鄉會）等，這些具有地緣關係的人們，也能以參加後援會的小額會費支持鮫島，提供了鮫島經濟上的幫助。

鮫島對於從在基隆工作時就支持他的臺灣相關人士，抱著很深切的感恩之心，因此隔年，也就是一九三四年的二月，為了報答基隆的支持者，他製作了一座女神像雕塑，捐贈給了基隆公會堂。這件作品高達四尺二寸，還設有燈座，是裸體女性像（圖26）。當時身為基隆市民的忠實支持者包括大江時五郎、石坂莊作等十八人，他們熱心維持著後援會，期待鮫島大放光彩。[84] 鮫島便在出身地基隆、以及鹿兒島縣人會、臺北有志之士作為後盾的幫助下，得以在一九三〇年代以後積極從事創作活動。

79　〈鮫島氏彫塑展基隆で開催〉，《臺灣日日新報》，晚報第二版（一九三三年四月十四日）。

80　〈隱れたる彫刻家 鮫島氏の個人展〉，《新高新報》，第九版（一九三三年三月三十一日）；〈鮫島氏個展 けふ開幕入場者多し〉，《臺灣日日新報》，晚報第二版（一九三三年四月八日）。

81　〈鮫島氏個展 けふ開幕入場者多し〉，《臺灣日日新報》，晚報第二版（一九三三年四月八日）。

82　〈鮫島氏彫塑展基隆で開催〉，《臺灣日日新報》，晚報第二版（一九三三年四月十四日）。

83　〈彫刻家鮫島盛清氏の後援會を組織〉，《臺灣日日新報》，第七版（一九三三年六月九日）。

84　〈四尺の女神像を基隆公會堂に寄贈 彫塑界の新人鮫島盛清君が〉，《臺灣日日新報》，晚報第二版（一九三四年二月十一日）。

鮫島當時曾被評價為「可看作是故人黃土水的繼承人」[85]，除了展覽會活動之外，他也和一九三〇年底去世的黃土水一樣，承接了許多來自臺灣相關人士的製作委託。例如，他成功地連續三年入選帝展後，在一九三四年底，承接了臺灣日日新報社的訂製委託，負責製作「亥年」的新年擺飾——黃土水直到一九三〇年過世以前，也負責製作過這類新年生肖動物青銅擺飾。鮫島的作品是兩種山豬擺飾（分別為二十圓及二十五圓）（譯註：日本傳統中的亥年生肖「豬」，專指帶有獠牙的「山豬」(イノシシ)，而非一般家豬或其他形象的豬），提供販賣的數量只有二十四個（圖27、圖28）。[86] 此外，現存作品中可見到鮫島亦有製作臺灣漢人民俗題材的雕塑擺設品（圖29）。

鮫島因為接受了山豬擺飾的製作委託，一九三四年年底留在臺北，隔年初的一九三五年二月，他也在基隆及臺北再度舉行了個展。基隆是二月二日至四日，於基隆公會堂舉行[87]，臺北則是二月九日至十一日共三天，於臺灣日日新報社講堂舉行，除了青銅小品以外，還有三、四件胸像，總共展出約三十件。[88] 而且這次的個展不僅於臺北與基隆，還首次擴展到臺灣中南部，在臺灣巡迴展出。二月二十三日至二十四日在嘉義公會堂[89]，三月九日至十日在高雄的高雄新報社裡面舉行個展[90]。畫家陳澄波的遺品當中有張照片，

圖26　鮫島台器〈女神像〉青銅　高四尺二寸（約140公分）1934年贈基隆公會堂《臺灣日日新報》，1934年2月11日，晚報第2版

圖27　報紙刊載鮫島台器〈山豬〉《臺灣日日新報》，1934年12月19日，第7版

圖28　鮫島台器〈山豬〉青銅　1934年　私人收藏　2016年作者攝影

圖29　鮫島台器〈鬧春（舞獅）〉青銅　1940年　翠薰堂有限公司提供

可能是在嘉義舉行的鮫島個展（圖30）。在這張照片裡面，鮫島站在後方比較高的舞臺上，前方數

85　〈臺灣が產んだ彫刻家の一人鮫島氏の彫刻展七、八、九の三日間教育會館で〉，《臺灣日日新報》，第七版（一九三三年四月七日）。

86　〈鮫島盛清氏作豬の彫刻本社で取次ぐ〉，《臺灣日日新報》，第七版（一九三四年十二月一日）。此外，鮫島所創作的兩件〈山豬〉，其中一件由邱文雄先生收藏。在此衷心感謝邱文雄先生惠賜觀覽貴重作品的機會，以及許可拍攝作品。

87　〈臺灣が生んだ彫刻家鮫島台器氏個展〉，《新高新報》，第二版（一九三五年一月二五日）。〈鮫島台器氏の彫刻個人展基隆と臺北で〉，《臺灣日日新報》，晚報第二版（一九三五年二月十日）。

88　〈鮫島台器氏の彫刻個人展九日から本社講堂で〉，《臺灣日日新報》，第七版（一九三五年二月二三日）。

89　〈鮫島台器氏彫刻展覽會〉，《臺灣日日新報》，第三版（一九三五年二月一日）。

90　〈彫塑個人展（高雄電話）〉，《臺灣日日新報》，第三版（一九三五年二月七日）。

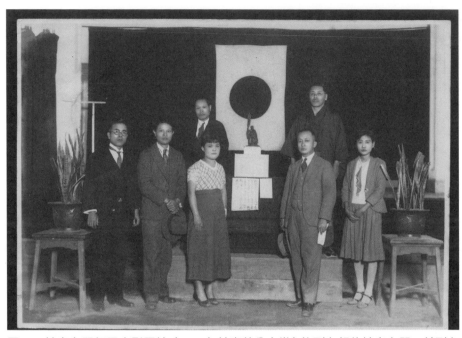

圖30　鮫島台器個展合影照片（1935年於嘉義公會堂）後列左起為鮫島台器、前列左起第二位為陳澄波　財團法人陳澄波文化基金會提供

人當中有位是陳澄波。置於舞臺中央的小像，推測是此時鮫島為了慶賀皇太子（後來的明仁天皇、現今的上皇）誕生所製作的〈小楠公像〉。

鮫島為了慶賀皇太子於一九三三年十二月二十三日誕生，一九三四年時，他將自己計畫獻上小楠公鑄造作品的意圖，透過在東京的賀來佐賀太郎詢問宮內廳，結果這件事情被許可了（圖31）。[91] 關於此事的來龍去脈，《新高新報》當中刊登了鮫島的談話：

決心透過藝術安身立命而轉換跑道的我，經過無數苦鬥，即便在睡夢中，也不忘向上與努力。歷經五年的風霜，我在參選的第三年首次入選帝展而喜悅不已，也不改初衷繼續向前邁進。一切總算值得，很幸運地我連續入選帝展，並且得到臺灣

鄉親們莫大的支持。在我即將開始準備昭和九年帝展的參選作品時，得到了東京的臺灣相關人士的同情及賞識，特別是前民政長官賀來先生及赤石先生的關照。我想繼承已故恩人黃土水先生的意志，為臺灣揚眉吐氣。

因此請賀來先生幫忙，主動向他提出一事：為了慶賀皇太子殿下誕生，我希望製作並獻上能夠表達對國家忠誠、展現國家精神的傑作（譯註：原文為「國粹」）。後來我的建言得到了接受及許可，因此我滿心喜悅並鼓起勇氣獻上這一尺二寸的小楠公像。我的作品得到了「有妙趣，特別適合作為進獻品」的讚譽之詞。我誠惶誠恐，將其中一座獻給久邇宮家，另一座獻給皇太子殿下慶賀誕生。備感光榮的鮫島，喜悅之情難以言喻。我立刻帶著這份喜悅向支持我的人們報告，支持者們以及臺灣的人們都很為我高興。

今年正值統治臺灣四十週年，我的這份榮耀事蹟後來傳到了平定紀念會那裡，因此我有幸得到該會委託，為頌揚已逝的北白川宮殿下聖德製作尊像。[92]

鮫島從前也數次提到黃土水，他與早逝的黃土水實際接觸的時期應該很短，但他似乎把黃土水視為恩人之一。黃土水生前曾進獻數件作品給皇室，製作久邇宮邦彥王夫妻肖像雕塑一事也很出名。也許因為這點，加上自己也是臺灣出身的雕塑家，因此鮫島期望能夠循此模式製作與皇室有關的獻品。而且這篇報導當中提到的前臺灣民政長官賀來佐賀太郎，也與黃土水相識。透過這

製作，一九三五年十二月設置在臺灣總督

山資紀像〉則是委託鮫島的老師北村西望

到。　同一年，紀念始政四十周年的〈樺

月臺灣始政四十年紀念博覽會開展時期收

是南部的臺南神社社務所，便能在該年十

付二十五圓給北部的臺灣神社社務所、或

的小銅像，只要在訂購時加上運費共支

圖33）。　這件作品高九寸一分，為量產

他製作〈北白川宮殿下御尊像〉（圖32、

聞鮫島進獻作品給皇太子的事，因而請

個委託來自臺灣平定紀念會，該會因為聽

年鮫島還接受了其他工作委託。其中一

正如這篇訪談後半提到的，一九三五

清」改成了別名「台器」。

個時期開始，將他使用的名字從本名「盛

雖然不確定與此事是否有關，但鮫島從這

作品獻給皇室與久邇宮家各一件。此外，

些在東京的臺灣關係者協助，鮫島順利將

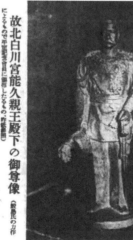

由右至左

圖31　鮫島台器　〈小楠公像〉　青銅　高一尺二寸（約36.4公分）　1934年　《臺灣日日新報》，1934年12月29日，第7版

圖32　《臺灣日日新報》刊載鮫島台器〈北白川宮殿下御尊像〉《臺灣日日新報》，1935年6月17日，第2版

圖33　鮫島台器　〈北白川宮殿下御尊像〉　青銅　1935年　私人收藏

府前。此外後面也會提到，鮫島在這個時期，還接受了臺灣的陳中和像的製作委託，也就是說在這個時期他們師徒都接受了與臺灣有關的工作案。為了設置〈樺山資紀像〉，一九三五年十二月鮫島來臺，隔年是子年，因此他再次接受製作臺灣日日新報社訂購的老鼠雕塑擺飾，一座售價是二十五圓。這個擺飾是老鼠用兩隻手抓著東西含在嘴哩，樣貌十分可愛（圖34、圖35）。[95]

接著是進入戰爭時期的一九四〇年，基隆的蓬萊船主公會為了紀念被徵召到中國戰線的民間漁船員，決定建設以漁船隊為象徵的銅像。建設費用約一萬三千圓，建設地點預定在基隆的水產館（現在的基隆漁會正濱大樓）及魚市場中間的水岸邊。銅像內容是表現三位軍夫操著漁船上岸的英勇場景，上面刻著基隆及蘇澳的船名、船主、及戰歿者的名字。[96]這座銅像，很可能就是一九四〇年九月《臺灣日日新報》上所報導的，鮫島為了紀念紀元二千六百年的奉祝展正在製作的群像（圖36）。[97]這篇報導的照片是黑白的，有些不清楚的部分，但照片上的像也是三位男性，中央的人物正在操作舵輪，旁邊的人物裸著上半身，正從像梯子一樣的東西上爬下來，可窺知與前面所提到漁船隊的銅像主題十分相似。根據《臺灣日日新報》的報導，這座銅像是為了二千六百年奉祝展

93 〈故北白川宮能久親王殿下の御尊像〉，《臺灣日日新報》第二版，一九三五年八月一七日；此外，衷心感謝邱文雄先生惠賜觀覽貴重作品〈北白川宮殿下御尊像〉的機會，以及許可拍攝作品。

94 〈北白川宮殿下の御尊像を頒布〉，《臺灣日日新報》，第五版（一九三五年七月二六日）。

95 〈鮫島台器氏の鼠の彫刻置物〉，《臺灣日日新報》，晚報第二版（一九三五年十二月二〇日）；此外，衷心感謝邱文雄先生惠賜觀覽由鮫島台器創作之《鼠》的機會，以及許可拍攝作品。

96 《譽れの漁船隊銅像にして永久に記念》，《臺灣日日新報》，第七版（一九四〇年六月五日）。

97 〈鮫島台器氏 群像を製作〉，《臺灣日日新報》，第四版（一九四〇年八月二六日）。

圖34　鮫島台器〈鼠〉《臺灣日日新報》，1935年12月20日，晚報第2版

圖35　鮫島台器〈鼠〉青銅　1935年
翠薰堂有限公司提供

所製作的，但在二千六百年奉祝展的目錄上面，並沒有鮫島的姓名以及作品，可能最後他並沒有參加、或是落選了，或是《臺灣日日新報》的報導有誤。另外有報導指出，隔年的一九四一年十月，鮫島完成了基隆漁船隊的銅像，同月十日左右他為了建設這座像而預定來臺灣。[98] 就我所知，現在並未找到關於基隆漁船隊銅像揭幕儀式的資料、或實際設置的資料。但若依照報導看來，可知道銅像幾乎完成了。若實際上真有設置，那麼這將是當時臺灣罕見的、群像形式的，為戰歿者製作的慰靈銅像。

鮫島一九三〇年代在臺灣的活動，主要就是販賣作品以及銅像之類的委託作品。當然，如同前述，鮫島希望臺展也能設置雕塑部門，但他的願望並未實現，因此他在臺灣的展覽活動從一開始就以舉辦個展

為主。當他正式參加臺灣的團體展，已是在一九四一年之後的事情。以臺灣第一世代美術家為中心所組織的臺陽美術協會展（以下簡稱臺陽美展），在一九四一年設置雕塑部門時，鮫島也加入成為了會員。第七回臺陽美展的展期為一九四一年四月二十六日至三十日，在臺北公會堂舉行，根據目錄，鮫島展出了〈漁夫〉、〈龍〉、〈貓〉這些作品。[99] 隔年的第八回臺陽美展，鮫島展出了〈結實〉這件作品。[100] 戰前的臺陽美展雕塑部門成立於一九四一年的第七回，直到一九四四年的第十回，總共舉辦了四次。後來因為太平洋戰爭的緣故，從日本參選臺灣的展覽漸漸變得困難，因此鮫島並沒有參與之後兩回的臺陽美展。由此可知鮫島不只參加日本的展覽會，也很積極參與臺灣的

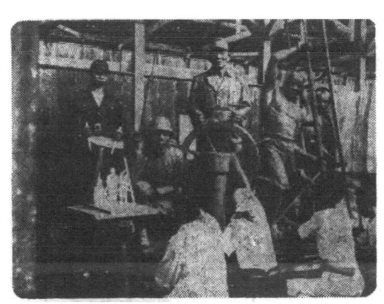

圖36　鮫島台器製作〈基隆漁船隊〉群像　《臺灣日日新報》，1940年9月26日，第4版

98 〈無鑑查出品 文展に鮫島氏萬丈の氣を吐く〉，《臺灣日日新報》，晚報第二版（一九四一年一〇月七日）。

99 〈第七回臺陽展目錄〉（原鄭世璠收藏資料，顏娟英教授提供）。本資料亦由詹凱琦（國立臺灣大學藝術史研究所碩士）所提供，特此致謝。

100 〈第八回臺陽展目錄〉（原鄭世璠收藏資料，顏娟英教授提供）。王白淵，〈臺灣美術運動史〉，頁二六。

美術活動。

在臺灣製作肖像雕塑

另外，鮫島台器也接受了幾件與臺灣相關的肖像雕塑（銅像）委託。目前現存的作品，有現在仍留在高雄的兩件陳中和銅像。其中一件是一九三五年秋天所製作的〈陳中和胸像〉，高雄的陳中和紀念館最近重新鑄造了這一座胸像，現在就陳列在館中（圖37），[101] 這是比起真人尺寸更大一些的胸像，人物的胸部被做得較大，給人氣宇不凡之感。背面有文字寫著「昭和十年秋 台器作」。以時期來看，可推測這件作品當時預定設置於新建設的高雄市公所。[102] 該紀念館還有另一座是一九三七年製作的〈陳中和坐像〉（收藏於陳中和紀念館）（彩圖21）。這是一座正面示人的全身像，人物身穿著唐裝馬褂，坐在中華式的椅子上，左手拿著西洋帽、右手拿著杖，尺寸比先前提到的胸像還小，可能是預計要陳設在家中室內。而以整體保存狀態來看，應該就是當時製作的作品，作品背面寫著「昭和十二年二月十一日 台器作 一九三七」。

圖37　鮫島台器　〈陳中和胸像〉（近年重鑄）
青銅　1935年（原作時間）　陳中和紀念館藏
2018年作者攝影

陳中和是在一九三〇年去世的，因此這兩件作品可能是遺族所委託製作的。鮫島之前的活動都是以臺灣北部為中心，曾接受委託製作高雄富豪陳中和的銅像，也許和鮫島一九三五年在高雄舉行了個展有關。

此外，鮫島在一九三六年製作了〈松本虎太像〉，這是為了建設於基隆的松本虎太紀念館而作的。這是比真人尺寸大一倍的胸像，一九三六年九月被運到基隆，預定擺設於紀念館的二樓正面。[103]

另外一九四一年，臺北市榮町大同會為了感謝在臺北市經營茶業的三好德三郎其功勞，因此在三好的第三年忌日時，贈與他的遺族胸像，鮫島便受託負責製作了〈三好德三郎胸像〉。[104] 一九四二年，他也製作了與開發蓬萊米相關的〈末永仁像〉（圖38），隔年一九四三年春天，這座銅像被送到臺中農業試驗場。不過當時正值戰情緊張，缺乏戰備金屬，因此日本政府全面回收民間各地金屬製品，這座銅像便在舉行設置揭幕儀式的同時，也舉行了送別會，恨快就被「應召」回收了。[105]

鮫島在一九四一年時獲得了由帝展改組後的新文展免審查的資格，於日本總算展坐穩了中堅雕塑家的安定地位。自鮫島一九四四年入選戰時特別展之後，戰爭末期的一九四五年三月至五月期間發生東京大空襲（又名東京大轟炸，二戰時美軍對日本東京的大規模戰略轟炸），鮫島的房

101 根據陳中和紀念館的說明，銅像原型為陳中和後代家屬所收藏。陳中和紀念館內禁止攝影，經過館長以及館員的特許下，獲得作品攝影許可，特此致謝。

102 〈宙に迷うた高雄富豪 陳中和翁の胸像〉，《南日本新聞》，第八版（一九三六年八月七日）。

103 〈松本記念館の壽像到著〉，《臺灣日日新報》，第九版（一九三六年九月一日）。

104 〈大同會から故三好翁に胸像を贈呈〉，《臺灣日日新報》，晚報第二版（一九四一年四月三日）。

105 〈除幕式と同時に應召 蓬萊米の恩人故末永氏の胸像〉，《朝日新聞 臺灣版》，第一版（一九四三年四月一日）。

圖38　鮫島台器〈末永仁像〉《朝日新聞臺灣版》，1943年4月13日，第3版

屋和工作室都被摧毀，以致大部分的作品和資料都沒有留下。根據家屬的描述，戰後鮫島的手臂受傷，生活過得很艱辛，但是他還是繼續創作，目前可以看到他在一九五四年至一九六○年間持續參加日本雕塑展覽會的活動紀錄。106 不過，即使是現在的日本，也已經很難見到鮫島的相關作品了。根據資料，鮫島入選帝展的〈解禁之日〉，曾經於一九六○年代收藏在福岡若松的日本海員會館，不過，當時已經因為館方預算有限無法進行修復與維護，而在會館結束營運後，這件作品便也下落不明。107

日本雕塑家來臺與銅像製作：後藤泰彥與淺岡重治（一九三○年代）

關於來臺及在臺日本人的銅像製作活動，如前一節所述，大正時代有臺灣總督府技師須田速人的例子。進入昭和時期以後，也有以一般身分來臺，製作民間臺灣名人雕像的日本雕塑家：第一位是昭和時期雕塑團體構造社的會員——後藤泰彥（本名寅雄，一九○二─一九三八）第二位是從東京美術學校雕刻科畢業、曾經入選帝展的淺岡重治（本名重次，一九○六─？）。108

後藤泰彥

後藤泰彥生於一九〇二年，父親是熊本縣水俣的醫生。後藤泰彥是家中三男，從小就喜歡繪畫。他早年任職代課教師，在家庭背景上並沒有什麼與藝術相關的淵源。有意思的是，他在十九歲時（一九二一年）曾經前往朝鮮，隔年一九二二年十二月至一九二三年十一月為止，以通信兵身分入隊臺灣步兵隊第二連隊。臺灣步兵隊第二連隊的本部在臺南，估計他當時可能曾居留臺南一陣子，後來，後藤離開軍隊回到水俣，成為水俣的公家機關臨時職員，並且也在那時結了婚。

後藤從一九二七年左右開始，興趣從平面轉移到了立體造型。一九二八年他透過介紹，認識了同樣出身熊本的木雕家田島龜彥（一八八九—一九八二），因而在二十六歲時獨身前往東京。當他好不容易入了田島門下，卻與田島意見不合，因此很快又離開了，此後便靠著當人力車夫、送報員、賣火柴等等來賺取生活費，並一面開始自學雕塑。後藤在困苦的生活中持續創作，

106 戰時住處與工作室被空襲摧毀，手臂受傷等事，根據鮫島台器孫女來函中轉述其父（即台器之子）的回憶。另根據資料，鮫島參展了第二回日本雕塑展覽會（後期，一九五四年）、第三回日本雕塑展（前期，一九五五年）、第四回日本雕塑展覽會（一九五六年）、第五回日本雕塑展覽會（後期，一九五四年）、第八回日展（一九六〇年）；參見日本雕刻会二十周年記念事業委員会編，《日本彫刻会史——五〇年のあゆみ》（東京：日本雕刻会，二〇〇〇年）。

107 長尾桃郎，《おかでのわが家》（東京：海文堂，一九六〇年），頁二四二—二四三。

108 後藤泰彥與淺岡重治的活動請參照朱家瑩，〈臺灣日治時期的西式雕塑〉（臺北：國立臺灣大學藝術史研究所碩士論文，二〇〇九年）。此外，由林獻堂所訂製，後藤泰彥製作的《林文欽像》，其設置過程及《林獻堂日記》的相關討論請參見李品寬，〈日治時期臺灣近代紀念雕塑人像之研究〉（臺北：國立臺灣師範大學臺灣史研究所碩士論文，二〇〇九年）。本節以這些先行研究為基礎，增補新的作品與資料調查，並再作進一步討論。

圖40　「堀內醫專校長塑像製作 構造社
後藤泰彥氏來臺」報導 《臺灣日日新
報》，1934年9月29日，第7版

圖39　後藤泰彥〈張山鐘像〉塑造（青
銅） 1934年 《臺灣日日新報》，1934年
9月30日，第6版

<div style="columns:2">

一九三一年九月他在第五回構造社展上展出了
〈K小姐的臉〉，這件作品引起當時拓務大臣永
井柳太郎（一八八一—一九四四）的注意，後
來便委託後藤製作作品。此時期後藤與雕塑家
安永良德（一九○二—一九七○）交流密切，
一九三二年他參加了安永及其好友，也就是詩
人佐藤八郎（一九○三—一九七三）所主導的
「良利留禮呂玩具製作所」（ラリルレロ玩具制作

</div>

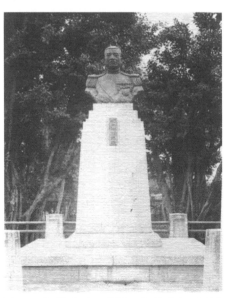

圖41　後藤泰彥〈堀內次雄像〉 塑造
（青銅） 設置於臺北醫學校 1934年 取自
林吉崇著，《臺大醫學院百年院史（上）》，
新北：金名圖書有限公司，1997年，頁200

所），同一年他在第六回構造社展得到構造社研究賞，成為會友，實力漸漸受到認可。[109]

・臺灣中南部上流階級製作銅像風潮的興起

後藤如何與臺灣產生關係，詳情並不清楚，不過後藤所製作與臺灣有關的第一件作品，推測應該就是一九三三年六月製作的〈故李仲清氏像〉。[110] 後藤自一九三四年五月被找來臺灣之後，直至一九三六年為止，約兩年內，他頻繁造訪臺灣，製作與臺灣相關的委託作品高達三十三件。[111]

後藤一開始以臺灣南部為主要居留地點，一九三四年八月及九月製作了〈張山鐘像〉（圖39）[112]、〈阮達夫氏像〉、〈阮朝江氏像〉、〈少年A君〉、〈林望三氏像〉等作品。特別是一九三四年九月，他受委託製作臺灣總督府臺北醫學專門學校校長〈堀內次雄像〉，而來到臺北，將市內公寓的其中一個房間當成了工作室，[113] 十月完成了原型（圖40、圖41）。[114]

109 後藤泰彥的經歷請參見浜崎礼二等著，《構造社展：昭和初期彫刻の鬼才たち》（東京：キュレイターズ，二〇〇五年），頁一〇八—一一〇。此外，在尾崎眞人監修的《池袋モンパルナスの作家たち（彫刻編）》（池袋モンパルナス）的其中一位雕塑家。「池袋蒙帕納斯」為日本大正時期至二戰之前年輕藝術家雲集之地，範圍大約在現在的西池袋至椎名町站一帶。這裡曾經建立超過一百間的藝術工作室。「池袋蒙帕納斯」的稱呼，有仿效巴黎知名藝術家群集地蒙帕納斯（Montparnasse）之意。黃土水的工作室兼住家也在這個區域裡。

110 根據《構造社展》頁一〇九的年表可知，李仲清（一八五六—一九一〇）的兒子李明道（一八八一—一九六二）畢業於臺南長老教會中學校，作為基督教徒，也曾一度留學日本的同志社中學校，之後歷任企業主管或是教會幹部的職務。在一九三六年，後藤泰彥在〈故李仲清氏像〉之後也製作了〈巴克禮博士〉像（臺南長老教會神學校的創立者）。

111 浜崎礼二等著，《構造社展》，頁一〇九

112 《張山鐘氏像》，《臺灣日日新報》，第六版（一九三四年九月三〇日）。

113 《堀內醫專校長の塑像制作 構造社の後藤泰彥氏が來臺》，《臺灣日日新報》，第七版（一九三四年九月二九日）。

圖43　後藤泰彥（後排右一）、林烈堂
（前排右二）、林獻堂（前排左二）、楊肇
嘉（前排左一）等人合影　1935年　霧
峰林家花園林獻堂博物館提供

圖44　後藤泰彥〈林澄堂像〉　1935年
《臺灣新聞》，1935年4月9日，第7版

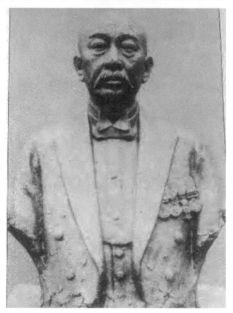

圖42　後藤泰彥〈林烈堂像〉　青銅
1934年　取自謝仁芳，《霧峰林家開拓
史》，臺北：林祖密將軍紀念協進會，
2010年，頁179

一九三四年十月，後藤被邀請到臺中霧峰林家林烈堂（一八七六—一九四七）的宅邸[115]，製作林烈堂的銅像（圖42）[116]。後藤泰彥接著又陸續製作了與林家有關的銅像、及臺灣中南部的名士銅像。現存有一張一九三五年五月二十六日於臺中醉月樓拍攝的照片，是後藤泰彥與林家的霧峰林家肖像，有林烈堂、林獻堂、楊肇嘉等臺灣中部名士們的合照（圖43）。[117]後藤製作的霧峰林家肖像，有林烈堂母親的胸像〈林烈堂母堂像〉、林烈堂父親的胸像〈林文欽像〉（林烈堂是堂兄弟關係）、林烈堂與林獻堂的堂兄弟〈林澄堂像〉（圖44）[118]，全部都製作於一九三五年。其中現今仍收藏在霧峰的有〈林烈堂母堂像〉與〈林文欽像〉。〈林烈堂母堂像〉（圖45）現收藏在林烈堂子孫所擁有的臺中霧峰林家頤園。[119]這是身穿漢式服裝、剛過中年的女性半身像，表情給人平穩安定的印象。身體部分雖然身著服裝，但特徵在於從正面到肩膀部分，有雕刻得非常仔細的裝飾。背面的文字是「大正五年　受表彰節孝」，左側面則是「昭和十年　泰彥」。另外一座〈林文欽像〉（圖46）現收藏於已

114　《堀内醫專校長の胸像》，《臺灣日日新報》，第七版一九三四年一〇月九日。堀内次雄（一八七七—一九五五）於一八九六年前往臺灣接替高木友枝出任臺灣總督府臺北醫學專門學校校長以及紅十字醫院院長等職務，為臺灣醫學界權威；此銅像則是一九三六年時，為了紀念堀内在職四十週年而設計製作的雕像。一九三六年三月二十二日，醫學校舉行了祝賀會，以及安置於校園中的堀内次雄銅像揭幕式。參見尾辻國吉，《銅像物語り》，頁一四；〈堀内先生在職卅年祝賀會胸像除幕式　千餘人列席極一時盛典〉，《臺灣日日新報》，第八版（一九三六年三月二三日）。另外參照，〈堀内校長在職四十年祝賀の會〉，《臺衛新報》，第九一號（一九三六年四月），頁九。浜崎礼二等著，《構造社展》，頁一〇九。

115　《林烈堂像銅像》照片，見謝仁芳，《霧峰林家開拓史》（臺中：林祖密將軍紀念協進會，二〇一〇年），頁一七九。

116　〈林烈堂母堂像〉照片、見謝仁芳，《霧峰林家開拓史》（臺中：林祖密將軍紀念協進會，二〇一〇年），頁二三四。

117　賴志彰，《臺灣霧峰林家留真集》（臺北：南天書局，一九八九年），頁二二四。

118　《後藤泰彥氏作〈林澄堂氏〉の像》，《臺灣新聞》，第七版（一九三五年四月九日）。

119　《林烈堂母堂像》以及林家的肖像雕刻，承蒙霧峰林家頤園持有人林振廷及陳碧真夫妻的協助，筆者得以親眼觀覽貴重典藏作品以及資料，在此特別致謝。此外，亦感謝為筆者說明、介紹的蒲浩明先生（雕塑家）與蒲了超先生（蒲浩明雕塑工作室）。

圖46 後藤泰彥〈林文欽像〉（背面「昭和十年春」「泰彥」款） 青銅 1935年 設置於霧峰林家花園（萊園）2018年作者攝影

圖45 後藤泰彥〈林烈堂母堂像〉（背面「昭和十年 泰彥」款） 青銅 1935年 霧峰林家頤圃藏 2018年作者攝影

對外公開的霧峰林家萊園庭園一隅，在日治時期，這裡曾是林獻堂宅邸及庭園。銅像設置於室外，銅像下的臺座推測應該也是從那時保存至今的。背面有「昭和十年春 泰彥」的文字。

這兩座都是樣貌穩健的作品。

後藤泰彥還認識在臺灣政治運動史上具有重要地位的楊肇嘉（一八九二—一九七六），除了楊肇嘉的銅像，他也在一九三五年製作了楊肇嘉的養父母楊澄若、陳春玉的銅像（圖47）。楊肇嘉一向熱心支援美術家，現今還留有兩人於該年的合照（圖48）。[120]

此外，還有比較特別的，是臺南神學校巴克禮博士的胸像。湯瑪斯・巴克禮（Thomas Barclay，一八四九—一九三五）是蘇格蘭出身的傳教士，一八七五年清朝時來到臺灣，其後有六十年的時間，在臺灣從事宣教及教育活動。應該是值臺南神學校六十周年紀念時，後藤製作了〈巴克禮博士像〉（一九三六年）。現在塑像已去向不明，但臺南的長榮中學校史館有張照片，推測照片中可能是當時的塑造原型像（圖49），而且戰後出版的教會雜誌當中，也曾刊登了有可能是當時的青銅像的照片（圖50）。[121]

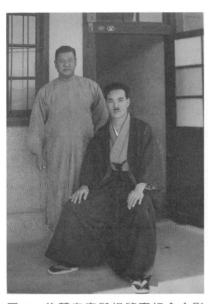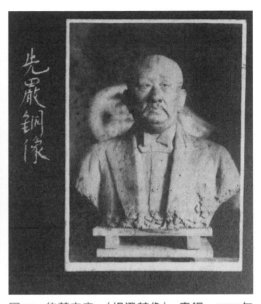

圖48　後藤泰彥與楊肇嘉紀念合影　取自張炎憲、陳傳興主編,《清水六然居─楊肇嘉留真集》,臺北:吳三連臺灣史料基金會,2003年,頁148

圖47　後藤泰彥 〈楊澄若像〉 青銅 1935年　中央研究院臺灣史研究所藏

　　根據統計,後藤泰彥與臺灣相關的作品幾乎都是肖像雕塑,由於他與臺灣中南部的上流階層有了聯繫,因此兩年之內接受了很大量的委託。不過這當中也有他為了展覽會所製作的作品,那就是一九三五年於第九回構造社展所展出的〈月潭所見〉(圖51)。[122] 這是以臺灣中部日月潭附近的臺灣原住民邵族女性為模特兒所製作的雕塑作品,女性穿著族服,拿著邵族豐年祭時所使用的杵,人物臉部及身體造型豐滿充實,身體及杵融合成一體,外型輪廓圓潤柔和。臺灣電力的日月潭工程從一九一九年開始進行,而一九二七年臺灣日日新報上的讀者投票選出日月潭為「臺灣八景」之一,當時以電力工程聞名的日月潭,隨著開發而遊客日漸增多,在日治時期就已經是很有名的觀光景點了──而邵族女性拿著杵的樣貌,當時就透過明信

為了在展覽會上展出，後藤追求更嶄新
展現出了女性裸體的優美艷麗。可得知
化，而透過圓滑的曲線及纖細的體態，
身體各部位被稍微變形拉長，變得簡單
的肖像雕塑在作風上有些不同，女性的
家的地位。這兩件作品與後藤注重寫生
53），從此他在日本漸漸確立了中堅雕塑
美術展（新文展），展出了〈清凜〉（圖
年，也就是一九三七年的第一回文部省
展招待展上展出〈浮映〉（圖52），隔
審查的資格，同年秋天他在文部省美術
活動，接著在一九三六年得到新文展免
　　後藤泰彥經歷了在臺灣製作銅像的

・在日本的活躍及戰亡

很可能實際造訪過日月潭。
後藤以臺灣中南部為主要活動據點，也
住民的其中一種既定印象；不過，由於
片廣為流傳，反映出了日本人對臺灣原

由右至左
圖49　後藤泰彥　〈巴克禮博士像〉石膏原型翻攝照片　1936年　長榮中學校史館藏
圖50　後藤泰彥　〈巴克禮博士像〉　銅　尺寸不明　1936年　設置於臺南神學校　取
自《神學與教會（臺南神學院九十年史特刊）》，第6卷第3、4期合期（臺南神學院，
1967）刊頭圖版
圖51　後藤泰彥　〈月潭所見〉　1935年第九回構造社展　取自《アサヒグラフ》，
618號，1935年9月11日，頁30

的造型表現方式。不過，後藤泰彥在臺灣經歷蓬勃興起的銅像製作活動後，在日本才正要透過官展嶄露頭角時，卻沒能持續活躍下去。因為中日戰爭漸趨劇烈，他在一九三八年五月收到了召集令。後藤泰彥連夜完成他最後的作品〈永井柳太郎像〉之時，正值構造社展在上野的東京府美術館舉行，在同事與在展場協助展務工作的女性們送別之下，他出征了。[123]

後藤抵達戰地中國之後的消息，可由六月的《東京朝日新聞》得知。出身埼玉縣的宮寺國三[124]上等兵在戰地認識了後藤，將後藤泰彥為他素描的警備模樣圖像，從戰地寄到了報社（圖54）。報紙標題寫著「『已有戰死覺悟』的構造社後藤上等兵　江戶男子趾高氣揚地進軍」，還刊載著後藤所畫的宮寺上等兵素描，以及後藤的照片。不過此時仍活躍的後藤，不到一個月後，便於七月[125]二十九日戰死在中國山西省（圖55）。距離他出征才滿兩個月，亨年三十六歲。報紙也報導了後[126]藤戰亡的消息，以及採訪了構造社的同仁們：

120　張炎憲、陳傳興主編，《清水六然居——楊肇嘉留真集》（臺北：吳三連臺灣史料基金會，二〇〇三年），頁一四八；根據本書資料，雖然無法確認楊澄若、陳春玉的銅像完成於一九三五年的具體月份，但銅像一直置放於楊肇嘉自宅，直到六十年後的一九九九年發生九二一大地震之時造成一部分損傷。

121　《神學與教會》第六卷，第三、四期合刊（臺南神學院，一九六七年三月），卷頭照片。後藤泰彥所做的巴克禮像，其照片由長榮中學的朱忠宏牧師熱心提供。此外，廖安惠女士（臺南神學院資料中心研究員）提供與本雕像相關的資料與情報，衷心感謝兩位的協助。

122　《アサヒグラフ》六一八號（一九三五年九月二十一日），頁二〇。

123　浜崎礼二等著，《構造社展》，頁一〇八。

124　根據新聞報導，後藤因為負責構造社的行政事務，因而與看顧展覽會場的女性同事們幾乎認識。〈看守諸孃に送られた後藤君〉，《讀賣新聞》，晚報第七版一九三八年五月二十一日。

125　「『戰死は覺悟だ」構造社の後藤上等兵〉，《東京朝日新聞》，第一〇版（一九三八年六月二六日）。

126　浜崎礼二等著，《構造社展》，頁一〇八。

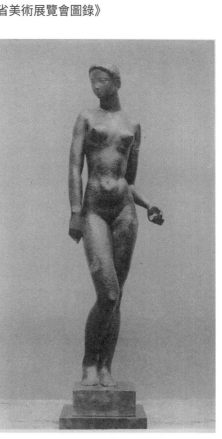

圖52　後藤泰彥　〈浮映〉　塑造　文部
省美術展招待展　1936年　取自《文部
省美術展覽會圖錄》

後藤君在前次展覽會會場英勇受召入隊，他還有大好將來，實在遺憾。他時常寄來在戰場

素描的明信片，前些日子才把水彩畫的畫具寄給了他。受召之前他所製作的永井遞相塑像，

成了最後的作品。[127]

此外，後藤曾於一九三六年製作德富蘇峰（一八六八─一九五七）夫妻的肖像雕塑，德富蘇

峰後來也寫了關於後藤戰亡的短文，刊登在報紙上。以下引用部分文章，可一窺後藤生前在友人

眼中是什麼樣的人：

圖53　後藤泰彥　〈清凜〉　塑造　入選
第一屆文部省美術展（新文展）　1937年
取自《文部省美術展覽會圖錄》（第一回
第三部）

圖54　「『已有戰死覺悟』的構造社後藤上等兵」報導　《東京朝日新聞》，1938年6月26日，第10版

圖55　後藤泰彥戰亡報導　《東京朝日新聞》，1938年8月7日，第7版

他出生於熊本縣水俁町，因此是我同縣同鄉的後輩。我原本不認識他，前些年偶然在岳麓雙宜莊收到他來信，幾日後，他來作客。從此他與我家有了書信來往。前些日子的五月，他在構造社展覽會場受召英勇出征。在那之前幾天，他還到我孫女家，將我們老夫妻在山中生活的工作服樣貌小銅像送給她。

他寄給我孫女最後的明信片是七月二日，整面用鉛筆畫滿了自己的肖像，旁邊寫著「連日雨後總算天晴，初夏太陽燦爛閃亮」。又寫著「我健康地執行公務」。他還寫信給我的五女名

和夫人，信中提到某天行軍時，看到野草纏在電話線上，因此拿劍除去，結果裡面還摻著薊花。他拿了起來，不經意地想起了山中湖畔的薊花。雖然為時已晚，然而他後悔做了煞風景的事情。接著他看到了野菊，說想起了少女，想來是指他留在家鄉的女兒吧。[128]

由此可知，後藤在戰地也積極地畫著素描，並且頻繁地寄明信片給友人，而在戰場這樣的特殊環境，他即便是行軍時，也對路邊花草有所感觸，可見他保持著藝術家的感性。一九三九年五月，也就是後藤戰亡的隔年，第十二回構造社展當中同時舉辦了「後藤泰彥遺作」展，展出數件後藤的作品。

後藤泰彥在臺灣製作雕塑的活動期間只有兩年多，時間很短，卻製作了許多銅像。這些密集的委託製作，也許讓後藤的生計不虞匱乏，也可推測此後對他大量且充實的作品帶來了影響。遺憾的是，他的雕塑家生涯因為戰爭而中止了。如果當時社會情勢安定，他又能夠長久從事創作活動，他從年輕時期到中堅雕塑家的這段臺灣經驗，應該會在他的生涯中占有很重要的地位。此外，對臺灣來說，當時缺乏雕塑人才，後藤泰彥的出現，讓中南部的上流階級臺灣人，興起了一波製作銅像的風潮。

淺岡重治

與後藤同個時期，也有一位在臺灣留下短期足跡、出身東京美術學校的雕塑家，居住在臺南。便是淺岡重治（重次）。[129] 淺岡一九〇六（明治三十九年）年出生於東京，在東京府立工藝

學校讀完兩年課程之後，[130] 一九二九年四月進入東京美術學校雕刻選科塑造部。淺岡在學時期，

一九三三年以〈年輕知識份子的悲哀〉（圖56）入選第十四回帝展，修完美校五年課程之後，

一九三四年三月以〈日本式的對稱〉這件作品做為畢業製作。[131]

的作品。當時狀況如下…

·與臺南的緣分：在臺定居、製作雕塑

淺岡與在臺南市的法律家津田毅一（一八六九─一九三七）[132] 的女兒結婚，因此在一九三五年

造訪臺南。根據報紙報導，一九三五年六月一、二日，在臺南第二高女的市集當中，也展出了他

淺岡重治氏作品展　六月一、二日於臺南二高女

128 德富蘇峰，〈雙宜莊偶言（一四）生死大事〉，《大阪每日新聞》，晚報第一版（一九三八年八月十三日）。

129 淺岡的名字在東京美術學校名簿裡雖記為「重次」，但在臺灣的報紙、雜誌中，則多記載為「重治」，英文為 Shigeharu Asaoka。

130 根據《昭和九年三月 東京美術學校卒業見込者名簿》（東京藝術大學美術學部教育資料編纂室藏）的記載。感謝當時任職於東京藝術大學教育資料編纂室的吉田千鶴子老師，為我申請調閱名簿時提供了協助。

131 東京芸術大学百年史編集委員会編，《東京芸術大学百年史　東京美術學校編　第二卷》（東京：ぎょうせい，一九九二年），頁四〇九、頁六七五。

132 津田毅一，一八六九年（明治元年十二月）出生於千葉縣，畢業於早稻田專門學校法律學科，通過法官、檢察官任命考試之後，在日本各地擔任法官。一八九九年，以臺灣總督府法院檢察官的身分來臺，之後轉任行政職，歷任桃園、臺南以及嘉義廳長。一九二一年被任命為臺灣總督府評議員，居住於臺南。相關資料請參照《臺灣人士鑑（日刊一週年版）》（臺北：臺灣新民報社，一九三四年）。

東京美術學校雕塑科
出身（昭和九年）的淺
岡重治氏，去年入選帝
展之後，跟隨該領域權
威北村西望氏繼續鑽研
不懈，本次造訪岳父津
田毅一氏因而來臺南，
正值六月一日、二日兩
天臺南二女舉辦市集，
藉此機會在該校展示作
品六十六件，開放一般大眾參觀，觀展時間為上午八點至下午五點為止。[133]

六月的作品展之後，淺岡留在臺灣，一九三五年八月至九月之間販賣作品，[134] 並且在臺南的有
志之士發起下，舉辦了石膏胸像訂製會。依照宣傳，只要有現金二十五圓，無論是誰的胸像都可
製作。[135] 正是如此，淺岡自美校畢業後，以臺南為據點居住臺灣，似乎有意以胸像製作委託為業。
也許是宣傳奏效了，淺岡在這一年之後，在臺灣製作了數座銅像。

一九三五年的十月至十二月，為了始政四十周年紀念臺灣博覽會而在臺南設置的臺南歷史
館，展出了淺岡製作的〈濱田彌兵衛像〉（圖57）。[136] 濱田彌兵衛在江戶初期，因為貿易而與當時

圖56　淺岡重治　〈年輕知識份子的悲
哀〉　塑造　1933年　取自《帝國美術院
美術展覽會圖錄》（第十四回第三部雕塑）

支配臺灣的荷蘭人對立，甚至起了武力衝突。根據資料，淺岡製作的濱田像設置在展示荷蘭時期資料的臺南歷史館第二會場、第四室，並非作為美術館展示的雕塑藝術品，而是配合歷史館展示敘事的參考用途。[137] 在同一年（一九三五年）的夏天至秋天，淺岡重治開始進行「君之代少年」的銅像計畫，這是要彰顯四月因臺灣中部地震而死亡的少年詹德坤。他在一九三五年十二月完成原型後，暫時回到日本，在母校東京美術學校完成銅像，並且不拿酬勞。他在一九三五年十二月完成原型後，暫時回到日本，在母校東京美術學校完成銅像，一九三六年三月將銅像送到詹德坤少年出身的公館公學校。[138] 公館公學校接受了這座銅像，並且於一九三六年四月二十三日舉行銅像揭幕儀式（圖58）。關於這座像，作者淺岡在臺灣教育會的雜誌《臺灣教育》表達了自己的想法和心情：

　　我的工作是將這段佳話融入藝術進行創作，少年的「善」及周圍環境的「美」相互依賴，展現出了人世的悲哀，我必須將其藝術化，能夠扛下這份重責大任，我很榮幸。雖然我的作

133 〈淺岡重治氏作品展〉，《臺南新報》，第七版（一九三五年五月三〇日）。

134 〈淺岡重治氏（彫刻家）〉，《臺灣日日新報》，晚報第三版（一九三五年八月一八日）。根據同一則記事，〈美術消息〉的部分為「淺岡重治氏（彫刻家）先頃來臺臺南にて作品を頒つ（津田毅一女婿）」。

135 〈淺岡重治氏の胸像頒布會〉，《臺灣日日新報》，第五版（一九三五年九月一七日）。

136 〈快傑濱田彌兵衛の胸像の像〉，《臺日グラフ》，第六卷第一〇號（一九三五年一〇月一〇日），頁三三。

137 鹿又光雄編，《始政四十週年記念臺灣博覽會誌》（始政四十週年記念臺灣博覽會，一九三九年），根據此書，臺南歷史館第二會場第四室展示品之一為〈濱田彌兵衞立體像〉（同書頁七六二）。

138 〈學びの庭に立つ詹德坤少年の銅像〉，《臺灣日日新報》，第九版（一九三六年四月一一日）。

品不成熟，但我相信自己是很樂意盡全力製作的，能紀念這位少年及周圍的純美歷史，我感到心滿意足。[139]

淺岡除了這座君之代少年像以外，也承接了幾件設置在臺灣公共空間的銅像製作委託，由於他居住臺南，因此工作範圍主要多是在中南部。例如一九三六年製作的臺南師範學校長〈田中友二郎像〉（圖59）。這是由臺南師範的畢業生們所發起的，並且在一九三六年三月十五日於臺南師範學校舉行銅像揭幕儀式。[140]另外，同樣與臺南有關的，還有臺南州議會議員的〈早川直義像〉（圖60）。這座銅像被設置於嘉義公會堂（當時嘉義隸屬於臺南州），一九三六年十二月二十日舉行揭幕儀式。[141]關於這座早川像，留有報告書〈早川直義翁壽像建設記〉（早川翁壽像建設委員會，一九三九年），可知支付給淺岡重治的胸像製作費用是六一〇圓。[142]

圖57　淺岡重治〈濱田彌兵衛像〉　1935年取自《臺日グラフ》，第6卷　第10號，1953年10月10日，頁33

圖58　淺岡重治〈詹德坤像〉　1936年　設置於苗栗公學校取自《震災美談君が代少年》（出版年不明）；《臺灣日日新報》，1936年4月12日，第5版

・參與臺灣美術活動：美術教育推廣寫作與舉辦雕塑個展

除了委託製作以外，淺岡也參加了臺灣的美術活動。其中一項是撰寫報紙、雜誌上面的美術相關文章，現今可得知的有刊載在《臺灣教育》上的「擔當兒童情操教育的美術」[143]，以及《臺灣日日新報》文藝欄上的〈羅丹的青春譜〉[144]、〈雕塑家眼中的女性美〉[145] 兩篇文章，兩篇都各自分為上下兩回連載。特別是〈雕塑家眼中的女性美〉一文中，淺岡舉了〈米洛的維納斯〉（著名的希臘雕像，也稱斷臂維納斯）、波提切利的〈維納斯的誕生〉、以及日本奈良中宮寺的半跏思惟像等為例，並附上照片，論述造型之美。

另外關於展覽活動，淺岡在一九三六年四月，於臺北臺灣教育會館舉行的第二回臺灣美術聯盟展中展出作品，還獲得了後藤氏賞。[146] 在這次的美術聯盟展當中，淺岡展出的包含了帝展入選作

139 淺岡重治，〈詹德坤少年像について〉，《臺灣教育》（一九三六年五月），頁一二一。

140 〈臺南／壽建胸像〉，《臺灣日日新報》第八版（一九三六年三月三日）；〈前田中校長の胸像除幕式〉，《臺灣日日新報》，第五版（一九三六年三月一六日）；〈美し師弟の情〉，《まこと》（一九三六年三月二〇日），頁六。

141 〈嘉義市公會堂に建った早川直義氏の胸像〉，《臺灣婦人界》（一九三七年三月），頁一六三。

142 〈早川翁壽像建設費收支決算書〉，《早川直義翁壽像建設記》（嘉義：早川翁壽像建設委員會，一九三九年），頁一九。

143 淺岡重治，〈兒童情操教育としての美術〉，《臺灣教育》（一九三六年四月），頁二三～二八。

144 淺岡重治，〈天オロダンの青春譜（上）〉，《臺灣日日新報》，第七版（一九三七年七月一三日）；〈天オロダンの青春譜（下）〉，《臺灣日日新報》，第七版（一九三七年七月一四日）。

145 淺岡重治，〈彫刻家の眼に映る女性美（上）〉，《臺灣日日新報》，第六版（一九三七年七月一七日）；〈彫刻家の眼に映る女性美（下）〉，《臺灣日日新報》，第六版（一九三七年七月二〇日）。

146 〈美術聯盟畫展 十日から開催〉，《臺灣日日新報》，第七版（一九三六年四月九日）；〈臺灣美術聯盟の展覽會開く〉，《臺灣日日新報》，第九版（一九三六年四月二一日）。

圖59　淺岡重治〈田中友二郎像〉 1936年　設置於臺南師範學校　《大阪朝日臺灣版》，1936年3月12日，第5版

圖60　淺岡重治〈早川直義像〉 1936年　設置於嘉義公會堂　取自《臺灣婦人界》，1937年3月，頁163

品〈年輕知識分子的悲哀〉、美校的畢業製作〈日本式的對稱〉等共十九件作品。

淺岡重治之後的活動,目前尚未找到資料。但可猜測他在一九四〇年左右任職於臺南州立臺南專修工業學校[148],直到戰爭結束前可能都住在臺南。戰後,淺岡很可能就回到了東京[149],可惜的是之後的足跡並不清楚,也不知道是否還有持續創作。[147]

147 請參照〈臺灣美術聯盟第二回展覽會目錄〉,《川平朝申剪報簿》(川平朝申臺灣關係資料)。承蒙資料的收藏者川平朝清先生提供我親眼確認貴重資料的機會,衷心感謝。

148 在昭和十五年以及昭和十六年的《東京美術學校同窗會會員名簿》上,淺岡的勤務處紀錄為「臺南州立臺南專修工業學校」。特此感謝吉田千鶴子老師(當時任職於東京藝術大學教育資料編纂室)協助筆者調閱《東京美術學校同窗會名簿》。

149 在昭和二十八年版的《東京美術學校‧東京藝術大學美術學部卒業者名簿》上,淺岡的住所為東京都足立區。此年度之後,並未見有住所、卒年等的記載。

表一　齋藤靜美與臺灣相關銅像製作一覽表

製作年	作品名	備註
1913年	大島久滿次像	鑄造；原型：新海竹太郎
1914年	祝辰巴銅像模型	鑄造；原型：藤田文藏；小型模型原型：須田速人
1916年	藤根吉春像	原型摹刻與鑄造
1917年	樺山資紀像	原型與鑄造
1917年	史密斯紀念勳章	雕金；設計：森山松之助、井手薰
1919年	威廉・巴爾頓像	鑄造；原型：須田速人
1920年	臺灣神社・青銅製龍	鑄造；設計：森山松之助；現存（圓山大飯店）
1922年	濱野彌四郎像	鑄造；原型：須田速人
1922年	臺灣神社・神馬	製造

表二　須田速人與臺灣相關雕塑作品一覽表

製作年	作品名	備註
1915年	女性半身像	蛇木會第一回展覽會
1916年	浴後、某氏銅像模型	紫瀾會・蛇木會共同舉辦第三回展覽會
1919年	臺灣人半身像	第一回帝展參選作品（落選）
1919年	威廉・巴爾頓像	設置於臺北水源地
1920年	海之聲、無我（兩座石膏像）、淡水河的暮色（油畫）、秋紅、大溪口街的晚秋、烈日午後（水彩）	赤土會第一回展覽會
1920年	臺灣人苦力胸像	第二回帝展參選作品（落選）
1921年	動物標本模型	臺灣總督府研究所
1921年	臺灣產水果模型	為了和平紀念東京博覽會展出所作
1922年	濱野彌四郎像	設置於臺南水源地
1926年	近藤久次郎像	設置於臺北測候所
1927年	佐久間佐馬太像	設置於臺北・了覺寺
1933年	船越倉吉像	設置於臺北・圓山公園

表三　鮫島台器與臺灣相關雕塑作品一覽表

製作年	作品名	備註
1928年	七里恭三郎像	基隆仙洞最勝寺，1928年8月24日揭幕儀式
1929年之前	基隆市內知名者像	於1929年基隆・臺北個展展出
1929年	習作	
1930年	女	首次參選帝展作品（落選）
1932年	望鄉	第十三回帝展入選作品
1933年4月之前	少女	於1933年4月基隆・臺北個展展出
1933年4月之前	母與子	於1933年4月基隆・臺北個展展出
1933年4月之前	休憩的少女	於1933年4月基隆・臺北個展展出
1933年4月之前	哮吼的獅子	於1933年4月基隆・臺北個展展出
1933年4月之前	兔	於1933年4月基隆・臺北個展展出
1933年4月之前	馬	於1933年4月基隆・臺北個展展出
1933年	山之男	第十四回帝展入選作品
1934年	女神像	捐贈基隆公會堂
1934年	解禁之晨	第十五回帝展入選作品
1934年	小楠公	慶祝皇太子誕生，獻給皇室及久邇宮家
1934年年底	兩種山豬擺飾	臺灣日日新報社訂購販賣，現存（私人收藏）
1935年	北白川宮殿下御尊像	臺灣平定紀念會委託，現存（私人收藏）
1935年春	山之男	現存（臺灣50美術館收藏）
1935年秋	陳中和胸像	現存（陳中和遺族）
1935年10月左右	神田辰次郎胸像	設置於臺南南門尋常小學校
1935年年底	老鼠擺飾	臺灣日日新報社訂購販賣
1936年	松本虎太胸像	設置於松本虎太紀念館（基隆）
1937年2月	陳中和座像	現存（陳中和紀念館）
1939年	獻金	第三回新文展入選作品
1940年春	鬧春(獅子舞)	現存（私人收藏）
1941年	漁夫、龍、貓	第七回臺陽展展出作品
1941年	閑居	第四回新文展（免審查）
1941年	基隆漁船隊	基隆・蓬萊船主公會委託、設置於基隆
1941年	三好德三郎胸像	大同會委託贈送給遺族
1942年	結實	第八回臺陽展展出作品
1942年	末永仁胸像	1943年4月設置於臺中農業試驗場
1943年	古稀之人	第六回新文展（免審查）
1944年	共榮圈之獸	戰時特別展（免審查）

表四　後藤泰彥與臺灣相關雕塑作品一覽表

製作年	作品名	備註
1933年6月	李仲清像	高雄州東港郡萬丹庄富商李仲義弟、於第七回構造社展展出
1934年8月	張山鐘像	高雄州東港郡萬丹庄醫師、高雄州協議會員，於第八回構造社展展出
1934年8月	阮達夫像	高雄州東港郡林邊庄庄長
1934年8月	阮朝江像	阮達夫次男，林邊庄庄長
1934年8月	少年A君	
1934年9月	林望三像	高雄州東港郡林邊庄協議會員
1934年10月	堀內次雄像	於第九回構造社展展出
1934年11月	林烈堂像	臺中霧峰林家，於第九回構造社展展出
1934年12月	楊肇嘉像	臺中清水出身，臺灣新民報社董事
1934年12月	楊子培像	臺中大甲出身，臺灣新民報社監察
1934年12月	張煥圭像	臺中豐原出身，臺中興業信用組合長
1935年3月	黃登雲像	高雄州東港郡萬丹庄醫師，於第九回構造社展展出
1935年4月	林文欽像	臺中霧峰林家（林獻堂父親），1944年9月被金屬回收，其後又被發現，現存
1935年4月	林澄堂像	臺中霧峰林家，1944年9月被金屬回收
1935年	林烈堂母堂像	臺中霧峰林家，現存
1935年	楊澄若像	臺中清水富豪，楊肇嘉養父
1935年	陳春玉像	楊澄若妻、楊肇嘉養母，於第九回構造社展展出「楊夫人像」？
1935年	月潭所見	於第九回、第十二回構造社展展出
1936年5月	巴克禮像	設置於臺南神學校、於第十回、第十二回構造社展展出
1937年左右	廖氏像	於第十回構造社展展出
1937年5月	李氏騎馬像	於第十一回、第十二回構造社展展出

※構造社展第七回展覽（1933年9月1日至11日）、第八回展覽（1934年9月1日至15日）、第九回展覽（1935年9月1日至19日）、第十回展覽（1937年5月1日至20日）、第十一回展覽（1938年5月1日至20日）、第十二回展覽（展示後藤泰彥遺作、1939年5月1日至20日）

表五　淺岡重治與臺灣相關雕塑作品一覽表

製作年	作品名	備註
1933年	年輕知識份子的悲哀	第十四回帝展入選作品
1934年	日本的相稱	東京美術學校畢業製作
1935年	濱田彌兵衛像	始政四十周年紀念臺灣博覽會・臺南歷史館
1936年	詹德坤（君之代少年）像	苗栗・公館公學校
1936年	田中友二郎像	臺南師範學校
1936年	早川直義像	嘉義公會堂
1936年	男性頭像	第二回臺灣美術聯盟展展出作品 獲得後藤氏賞
	佛租界的女性	
	溫州雞：觸摸的趣味	
	田中友二郎先生	
	追求純粹之美	
	日本式的對稱	
	年輕知識份子的悲哀	
	彌勒：戲作	
	雛雞	
	蟹文樣飾壺	
	傳書鳩：以量感（Volume）為主	
	兔：塊面（Mass）的構成	
	小姐F	
	魶文鎮	
	警戒 動向	
	臺灣猿	
	世紀之瞳	
	馬來人阿里	
	樣式化之美	

追隨黃土水腳步的臺灣雕塑家及留學生：一九三〇年代至一九四〇年代

黃土水不管是身為雕塑家，或是作為一名生於日治時期的臺灣青年，都是早期就遠赴日本的代表，他以現代美術家的身分為後人開拓了道路。在他的時代，並沒有其他也從事現代雕塑的臺灣人，黃土水孤軍奮鬥，最終在一九三〇年逝世於東京。臺灣的現代雕塑史因此暫時失去了中心人物，一九三〇年代以後，新世代的臺灣青年當中，才又陸續出現了有志於學習雕塑的人。他們大多有留學日本的經驗，有些進入日本的美術學校，有些則拜入日本著名雕塑家門下成為弟子，打下了成為雕塑家的基礎。接著在一九三〇年代後半，他們開始成功入選日本的美術展覽會，同時也促進了臺灣在地的雕塑相關美術活動。

與黃土水活躍的大正時期不同，這個世代的青年雕塑家們在日本所經歷的一九三〇年代，官展不再是絕對的權威了，日本雕塑界充滿各式各樣的在野美術團體，積極從事美術活動。留學日本的臺灣青年雕塑家們，也反映了這樣的時代潮流，他們不僅參加官展，也開始參加其他許多團體的展覽。不過，當時臺灣最大的展覽會，也就是作為官展的臺灣美術展覽會，始終沒有設置雕塑部門。因此，一九三〇年代臺灣的年輕雕塑家們所處的情況，與黃土水當時幾乎相同，若和同世代的畫家相比，雕塑家們在臺灣官方的展覽會上，可說缺乏發表作品的機會。不過，當時臺灣民間美術團體的活動也漸漸興盛了起來，這些在日本學習雕塑的年輕塑家們，也會與畫家一同參加在野的美術展，藉此發表作品。

本章會將焦點放在黃土水過世之後至一九四五年的期間，觀察臺灣雕塑家們的活動，梳理他們的學習過程，以及他們的作品，此外，還有探討他們的作品與日本及臺灣展覽會的關聯性，藉此確認他們的創作活動在臺灣現代美術史、以及現代雕塑史當中，該如何定位。

首先，表一（頁三一九）是日治時期在雕塑領域留學日本的臺灣人名單，以及入選日本展覽會的臺灣雕塑家名單。除了黃土水以外，這個時期入學東京美術學校雕刻科的臺灣人，共有五名。其中，同時以畫家身分活動的張昆麟（一九一二—一九三六）於在學中就病逝了。林忠孝（一九一一—？）也許因為戰爭影響，尚未畢業就被除籍。陳在癸（一九〇七—一九三四）雖然順利從美校畢業，但幾年後就病逝，尚未以雕塑家身分正式從事公開的活動。另外，一九四四年進入建築學科的楊英風（一九二六—一九九七），要到一九五〇年代起才成為戰後臺灣具代表性的著名雕塑家，而本文主要探討戰前活動的現代雕塑家，因此楊英風暫且不在本書的討論範圍之內。相較之下，一九三六年進入雕刻科的黃清埕（一九一二—一九四三）及范德煥（一九一四—一九七七）兩位，是較能夠確認曾以雕塑家身分在臺灣活動的例子。他們進入東京美術學校，並且修完五年課程，當時正值日本統治臺灣的最後幾年。不過，黃清埕在一九四三年就去世了，所以直到戰後仍在臺灣持續活動的雕塑家，就只有非東京美術學校出身的蒲添生（一九一二—一九九六）及陳夏雨（一九一七—二〇〇〇）。另外，還有早逝的年輕雕塑家林坤明（一九一四—一九三九），他也曾短期留學日本，入選過日本民間舉辦的雕塑展覽會「第三部會」。[1] 這些雕塑家既能為近代臺灣的雕塑史填補空缺，也可見延續了黃土水之後新世代的雕塑家發展，以及對臺

1　一九三五年，帝展改組新文展之際發生糾紛，來自同年五到六月帝國美術院的會員，雕塑部既有的免審查（無鑑查）資格被提出要取消重選，以及雕塑部門改為木雕和雕塑兩種等新方針，許多原美術院會員以及免審查級的作者反對此改革，紛紛組成新的美術團體。如第三部會由帝展雕塑部（第三部）的幾位免審查雕塑家組織，於同年七月成立，十月舉辦第一回第三部會展。參見田中修二，《近代日本彫刻史年表》，收入田中修二編，《近代日本彫刻集成　第三卷　昭和前期編》等。

灣文化在新時局中的思索，以下將整理他們在日治時期的具體活動。[2]

陳在癸：沒有時間成為雕塑家的左翼青年

根據東京美術學校的資料，陳在癸出生於一九〇七年七月十七日的臺中州，一九二六年四月以特別學生身分入學東京美術學校雕刻科塑造部，一九二七年四月轉到選科，一九三一年四月畢業。[3]

陳在癸從美校畢業後，沒多久就去世了，因此他身為雕塑家的活動，除了東京美術學校時期，幾乎沒有留下其他資料，他的作品目前也無法確認還有多少留存下來。不過，由於他是與臺灣共產主義運動有關的臺灣青年，因此現今還能夠從公文檔案追溯他的些許足跡。一九二九年四月十六日，在日本曾經發生過一次政府取締臺灣人反日結社的「四一六檢舉」事件，舉發了臺灣共產黨的關係人物，其中就包括東京美術學校四年級學生陳在癸。當時的筆錄，還留在「日本共產黨臺灣民族支部東京特別支部員檢舉始末」（警察廳特別高等課內地朝鮮高等部門製作）。[4] 以下將用這份資料作為主要參考，整理陳在癸的履歷及活動。

首先，陳在癸的本籍地為臺中州能高郡埔里（現今的南投縣埔里），一九二一年三月從埔里公學校畢業後，同年四月進入臺北師範學校就讀。[5] 一九二四年十一月，臺北師範學校的臺灣學生們為向學校表達抗議，發起罷課，陳在癸也參加了這次的「臺北師範學校第二騷擾事件」（臺灣總督府檔案的稱法），遭到退學處分。本次事件起因為一九二四年十一月，學校發表了修學旅行的場所，但日本學生與臺灣學生為此發生意見分歧，其中一名臺灣學生因此遭受處分，導致

一百二十三名臺灣學生群起抗議，拒絕到校。主導這次罷課的三十多名臺灣學生後來遭到退學處分，陳在癸也身在其中。[6] 附帶一提，當時遭退學處分的，還有後來與陳在癸一樣進入東京美術學校、成為洋畫家的陳植棋（一九〇六一九三一）。

陳植棋與陳在癸，以及其他受到退學處分的學生們，在十一月十九日收到學校通知的當天，便與支持學生們的臺灣文化協會主導者蔣渭水（一八九〇一九三一）在大安醫院會面。關於今後的去向，他們協議的結果是決定前往日本留學。[7] 陳在癸並表示，自己將前往鹿港，為這件事向叔父辜顯榮道歉，由此看來他與辜顯榮應該是有親戚關係。他也和家鄉親戚們討論，籌措了大約兩百圓的旅費。一九二五年二月，包含他在內共有六名原本就讀師範學校的學生，一同搭乘輪船蓬萊丸，從臺灣前往東京。同樣搭乘這艘蓬萊丸的陳植棋，在三月參加東京美術學校西洋畫科的入學考試合格。但陳在癸卻沒通過考試，因此從四月開始在本鄉美術研究所學習。陳在癸準備了一年，最後總算通過東京美術學校雕刻科的入學考試，於一九二六年四月入學。[8]

2　本章文末表一中東京美術學校入學者的資料整理自吉田千鶴子，《近代東アジア美術留学生の研究—東京美術学校留学生史料—》，頁二〇九—二一八以及頁二四五—二四七。

3　吉田千鶴子，《近代東アジア美術留学生の研究—東京美術学校留学生史料—》，頁二一二。

4　《日本共産党臺灣民族支部東京特別支部員檢舉顛末》（警察庁特別高等課內鮮高等係作成），收入山辺健太郎編，《現代史資料二二臺灣二》（東京：みすず書房，二〇〇四年）。

5　《陳在癸聽取書》，《日本共産党臺灣民族支部東京特別支部員檢舉顛末》《現代史資料二二臺灣二》，頁一一七。

6　臺灣總督府警務局編，《臺灣總督府警察沿革誌第二編 領臺以後の治安狀況（中卷）臺灣社会運動史》復刻版（東京：龍溪書房，一九七三年），頁一七二一七三。

7　《陳在癸聽取書》，《現代史資料二二臺灣二》，頁一一七。

8　《陳在癸聽取書》，《現代史資料二二臺灣二》，頁一一八。

陳植棋與陳在癸從就讀臺北師範學校時期開始，就很關心日本統治之下的臺灣民族問題，同時也在美術方面顯露出才華。但進入東京美術學校之後，兩人的人生開始走向不同的道路。陳植棋是當年師範學校罷課的號召者之一，也是遭到退學處分的原師範學校學生會「文運革新會」的主要成員之一⁹，他在一九二七年結婚，有了一個孩子，還在那年的第一回臺展獲得了特選。隔年，也就是一九二八年，陳植棋首次成功入選日本帝展，赴日不過兩、三年的時間，就以臺灣美術界新星的身分嶄露頭角。在帝展之外，他每年還在光風會、槐樹社、國畫會等日本在野美術團體的展覽會中展出作品，也在臺灣組織了七星畫壇及赤島社，設立了洋畫研究所等等，並且非常熱心參加年輕臺灣畫家們的活動——比起先前熱衷於社會運動，陳植棋在赴日以後，轉向投入美術活動，且更加活躍。¹⁰

晚陳植棋一年進入東京美術學校的陳在癸，對普羅美術有興趣，並透過同樣從師範學校退學、遠赴東京的臺灣友人們介紹，開始接觸馬克思主義。關於這件事，陳在癸曾表示，一九二七年十月左右，他與同樣從師範學校退學的林添進，拜訪了五名臺灣友人們的共同住處，當時何火炎如此邀請他：

何火炎也在場，他對我說，有個社會科學研究會，是臺灣留學生們組成的思想問題研究機構，要不要也入會一起研究？當時我對「普羅」藝術有些興趣，因此，也沒有什麼好反對的，就經過他的介紹入了會。¹¹

陳在癸提供自己的住處當成研究會的會場，熱心參與活動。但一九二八年十月底，他患了肺結核，研究會也因此中止。其後在一九二九年一月，林添進數次來訪，問他「你要選擇藝術還是共產主義？」陳在癸回答：「身體虛弱，早逝是難免。」並向他承諾「要站在根據共產主義的無產者解放運動第一線」。[12] 其後林添進給了他《赤旗》等共產黨發行的印刷物，他時常翻閱，並且將這些物品藏在家中婦人石膏胸像的中空內部。

在調查筆錄中，陳在癸表示之所以會開始研究馬克思主義，目的是想解放資本主義、帝國主義之下對無產階級的壓迫，以及對弱小民族的暴力打壓，並且想建設和平的社會。[13] [14] 接著在第二次的筆錄當中，他詳細敘述了對於臺灣人民作為「弱小民族」受壓迫的想法：

所謂解放弱小民族，也就是指我們臺灣從日本帝國主義的支配下獨立。這是我們臺灣島民

9 陳在癸的筆錄中有以下紀錄：「當時一同罷課的有四年級生陳植棋、張大端、林樹貴，以及三年級生古水連、賴萬得等五位主謀」（見〈陳在癸 聽取書〉，《現代史資料二一臺灣二》，頁一一七）。此外，林添進的筆錄亦提及：「在臺北師範學校的退學者當中，陳植棋等人於臺北組織文運革新會」（見《現代史資料二一臺灣二》，頁一二一）。陳植棋相關研究可參照以下資料：葉思芬，《臺灣美術全集 一四 陳植棋》（臺北：藝術家出版社，一九九五年）；李欽賢，《俠氣‧叛逆‧陳植棋》（臺北：雄獅圖書股份有限公司，二〇〇九年）；謝國興、王麗蕉主編，《陳植棋與書作與文書選輯》（臺北：中央研究院臺灣史研究所，二〇一七年）。

10 〈陳在癸 聽取書〉，《現代史資料二一臺灣二》，頁一二〇、一四六。

11 〈陳在癸 聽取書〉，《現代史資料二一臺灣二》，頁一一八─一一九。

12 〈陳在癸 聽取書〉，《現代史資料二一臺灣二》，頁一一九。

13 〈陳在癸 聽取書〉，《現代史資料二一臺灣二》，頁一二一。

14 〈陳在癸 聽取書〉，《現代史資料二一臺灣二》，頁一二一。

全體所主張的。至於原因，現在的總督政治對於臺灣人，完全否定其人格，不認可身為人類的權利及能力。例如學校教育，受教育有所限制，或是例如資本家，雖然臺灣也有資產家，但若創設一間公司，社長及其他重要地位一定被日本人占去，連在街町會或其他自治團體的名譽職位選舉也不被賦予權利，可以說完全不被認可擁有公式權。至於其他的特殊待遇，例如沒有言論出版的自由，完全不被認可身為人類的存在價值。[15]

陳在癸的目標是希望臺灣從日本支配下獨立，理由是因為在臺灣總督府統治之下的臺灣，臺灣人不被認可人格以及身為人類的權限，臺灣人之中就算有資產家，也完全無法在業界擔任重要地位，他批評當時的臺灣人完全沒有「公式權」。陳在癸此處所說的「公式權」（official）與「公共」（public）的權力。

具體來說就像是在公司、公家機構和自治組織中的代表權與選舉權等，臺灣人民在日本殖民統治的社會並不擁有這樣的權利。陳在癸也許從在師範學校時期，就對這樣的社會及政治體制抱持疑問，而他在東京的交友關係，以及就讀

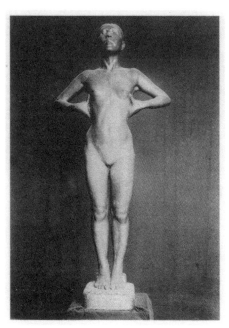

圖1　陳在癸〈女性立像〉塑造　東京美術學校畢業製作　1931年　取自《近代東アジア美術留学生の研究》，頁246

東京美術學校之後患病，都讓他更轉向從事共產主義運動之途。

陳在癸被釋放後，繼續留在東京美術學校，他在第五年，也就是一九三一年三月畢業。當時他提交的畢業作品是〈女性立像〉以及〈頭〉。[16]〈女性立像〉留下了照片（圖1）[17]，這是一座女性的裸體像，纖瘦的女性身體正面向前，站得筆直，兩手插腰，挺胸站立。她的姿勢並非是雕塑藝術中典型地將重心擺在人體一側的對立式平衡（Contrapposto），而是身體正面朝前，張開雙臂插腰，左右對稱，毅然地抬起頭部。女性的胸部及身體偏瘦，沒有多餘的贅肉，與其說是表現女性的優美，不如說這是讓人感到凜然之氣的作品。

陳在癸從東京美術學校畢業後，是否繼續從事創作活動，目前還不得而知。但根據一九二九年四月被逮捕入獄的林兌（一九〇六—？）在獄中所寫的信可知，陳在癸於一九二九年秋天有時會帶衣物來探林兌的監，但一九二九年十一月陳在癸搬家以後便未見再來探望林兌，也沒有後續消息了。[18] 正如他在學時覺悟到自己死期將近，恐怕他的病況也惡化了。而且因為參與共產主義運動，家中也斷了他的經濟支援，[19] 因此他沒能以雕塑家身分繼續活躍。一九三四年十二月二十九

15 〈陳在癸 聽取書〉，《現代史資料 二三 臺灣 二》，頁二二五。

16 《東京美術學校校友會月報》第三〇卷第一號（一九三二年四月），良四。

17 吉田千鶴子，《近代東アジア美術留学生の研究：東京美術学校留学生史料》，頁二四六。

18 參見林兌於一九二九年十月二十九日致東京京橋的「救援會」信函，一九三〇年一月八日致臺北的莊守的信函內容，兩封信收錄於北条似編《鉄鎖：嵐の中の書信》（東京：隆文堂，一九四七年），頁二六三—二六九。

19 陳在癸在前往日本之前，他的親兄已定居東京。根據筆錄，他的兄長在臺灣的身分為戶主，由此可知陳在癸的父親此時已不在人世。陳在癸剛到東京時，曾與兄長同住過一段時間，但之後兄長與日本女性結婚，並於一九二七年三月卜旬返回臺灣，見〈陳在癸 聽取書〉，《現代史資料 二三 臺灣 二》，頁二一八。在吳坤煌的〈哀悼陳在癸君〉（陳在癸君を悼む，一九三五年）一文中，也有以下描述：「父母不在人世，養育你的親兄長也不關心你」。

日，陳在癸於東京逝世。[20] 在東京也與陳在癸有交流的文藝家吳坤煌（一九〇九－一九八九）得知他逝世的消息，寫下了長篇詩章〈哀悼陳在癸君〉，刊載於一九三五年的雜誌《臺灣文藝》上。[21]

此處引用部分段落：

發自追求美與人生的信念

熱愛美術的你

卻被世俗埋沒

還來不及開花就凋謝的你

比那些沉浸在幸福中的美術家

與乖舛命運戰鬥

愛好並仰慕著許多先哲

激賞德拉克洛瓦、塞尚、羅丹、梵谷的你

……

喔！夭折的朋友啊！同胞啊！

你的生命是如此短暫

只留下比我們島上先你而去的美術家

更小且更貧脊的一塊領土

但你的聲音卻永遠如波浪般用力地拍打著我們的島

就像約定明天的紀念碑

我們絕不會讓你的事業徒勞

即使要與貧困、壓力與不安搏鬥

我們也絕不會停下走向黎明的腳步

關於陳在癸生前是否曾在展覽會上展出作品，無從判斷，不過他逝世一年半之後，在臺北舉行的臺灣美術聯盟第二回展覽會（一九三六年四月）目錄當中，紀錄了一件「已故　陳在癸」所製作的〈自像〉。[22] 詳情如何，已無法判斷，但或可推測也許是他在臺灣的友人或親戚，為了哀悼故人而特別展出的。

20 過世的日期參照吉田千鶴子，《近代東アジア美術留学生の研究—東京美術学校留学生史料—》，頁二二一。此外，吳坤煌在〈哀悼陳在癸君〉一詩中有「帝大分院的白色病榻上」這樣的描述，可判斷陳在癸應住院於東京帝國大學醫科大學附屬醫院小石川分院。

21 吳坤煌，〈陳在葵君を悼む〉〈哀悼陳在癸君，詩名誤植「葵」為「癸」〉，《臺灣文藝》第二卷第四號（一九三五年四月），頁三九—四一。吳坤煌因參加臺中師範學校的抗議活動而被施以退學處分，後於一九二九年四月留學東京。他身兼東京臺灣藝術研究會、臺灣文藝聯盟東京支部的發起人，參與文藝雜誌《福爾摩沙》（フォルモサ）及《臺灣文藝》的創刊。戰後因白色恐怖於一九五一年被逮捕，入獄長達十年。其履歷以及〈陳在葵君を悼む〉一文的中譯請參照吳燕和、陳淑容編，《臺灣文藝》（吳坤煌詩文集）（臺北：國立臺灣大學出版中心，二〇一三年），頁五四一—五五九。此外，陳在癸相關事蹟以及〈陳在葵君を悼む〉的中譯亦可參見柳書琴，《荊棘之道：旅日青年的文學活動與文化抗爭》（臺北：聯經出版事業公司，二〇〇九年）。

22 根據川平朝申剪報簿《臺灣美術聯盟第二回展覽會目錄》（川平朝清提供）所知。在目錄中，陳在癸住所並非埔里與臺中，而是「鹿港」。如前所述，陳在癸曾提及他與鹿港的辜顯榮有親戚關係，在此次展覽會的展示作品，也許亦與鹿港的親戚有所關聯。

張昆麟：雕塑家的戀愛、寂寞與殤逝

從油畫轉向雕塑

張昆麟出生於一九一二年五月二日，為臺中州員林郡田中（現今的彰化縣田中鎮）人。他就讀田中公學校，畢業後，進入了五年制的臺中州立臺中第一中學（今臺中一中）就讀，但是在第四年時便退學赴日，可能在一九三〇年左右先到東京就讀日本大學和帝國美術學校，後來又轉到岡山縣私立金川中學校就讀。張昆麟從金川中學校畢業後，一九三三年四月接著考上東京美術學校，進入雕刻科塑造部，不過，張昆麟相當早逝，他在就讀東京美術學校的期間，於一九三六年七月因病逝世。[23]

以往很少人注意到這位赴日的臺灣藝術家，關於張昆麟的資料，現在留下來的也確實不多，以下將利用新發現的「張昆麟書信資料」[24]，嘗試重整他短暫的人生足跡。

張昆麟原本立志成為油畫家，但他可能對於日本大學的課程感到不滿足，因此推測最晚在一九三一年以前，就已經重考進入帝國美術學校西洋畫科學習油畫。[25] 帝國美術學校是一九二九年成立的私立學校，一九三〇年代也有一些臺灣人在那裡學習美術，例如畫家洪瑞麟（一九一二－一九九六）、林之助（一九一七－二〇〇八）等人，以及後文也將會進一步介紹的雕塑家蒲添生。

不過，在一九三一年冬天，張昆麟轉變了想法，他轉學考進岡山縣私立金川中學校，並於一九三二年四月入學，接續完成在臺中一中未盡的第五年中學校學歷。在張昆麟寫給兄長的一封信函中，曾提到金川中學校的狀況：「班級是第五年甲組，有三位臺灣人，乙組也有三位，本校總

共有十二位本島人」以及「金川町位於郊外，山水風景很美，但是很寒冷。為了紀念畢業，我打算畫畫金川町的風景，贈送給學校」。[26]

由於東京美術學校需要中學校學歷才能報考，或許張昆麟轉學進入金川中學校是為了入學東京美術學校而做的規劃。他在一九三三年從金川中學校畢業後，就順利在一九三三年四月考入東京美術學校。東京美術學校此時已經做了一些制度上的調整：一九二九年四月以後，取消臺灣、韓國學生的入學特別待遇（「特別學生」制度），臺灣人必須與日本學生一起考試競爭，入學比過

23　關於張昆麟的生卒年以及從金川中學校畢業，再進入東京美術學校之事，參照吉田千鶴子，《近代東アジア美術留學生の研究—東京美術学校留学生史料—》，頁二二五。其他學歷參考「張昆麟書信資料」之中的「簡歷」，該資料可推測是張昆麟後代所寫。在張昆麟書信中，也出現「帝國美術」、「日大」等詞，另外也有他在臺中一中讀書時的學生手冊，互為對照可確認其學經歷。然而，就讀金川中學校以前，張昆麟可能嘗試輾轉就讀多間學校。目前透過書信可知有日本大學與帝國美術學校，但也還無法研判這些學校的就讀先後順序。

24　這批書信資料為多年前顏娟英教授在臺灣美術家調查工作過程中所獲，包括了一批張昆麟大約於一九三一年至一九三五年間，從日本寫信給員林田中家鄉兄長張連富的日文信件，以及夾帶了張昆麟的臺中一中和東京美術學校的學生證等資料（都是影本）。另也有幾張彩色照片，拍攝的影像是張昆麟的數件雕塑作品，並且，照片上作品的擺設方式，可見作品應是擺設在後代家屬的家中環境。由於張昆麟過世已經過了七十年以上，且這筆資料具有臺灣美術史研究的可貴性，於是提供給我研究，我希望能客觀運用一部分內容，探討張昆麟的生涯與臺灣美術發展的關係，在此也誠懇希望獲得家屬諒解，並且若能因為本書出版而有機會再次聯繫上家屬，希望能進一步獲得完整書信的研究同意授權，並於新研究發表及本書有機會再版時修正。

25　在這批「張昆麟書信資料」中，可確知最早日期的是「一九三一年七月二日　於美校教室記」這一封信，但是這裡所寫的「美校」究竟是指哪一所學校，目前無法確認。張昆麟轉學到金川中學校之前，曾在一封信上提到「帝國美術（學校）」要休學的事。另外在他一九三三年剛考上東京美術學校時的信件中，也寫下他去年在「別科」讀書的說法。此外，東京美術學校具有校外生可以修一門實習課的「別科」制度，因此一九三一年信件中所說的「美校」，很難因此斷定就是帝國美術學校或東京美術學校。張昆麟究竟是在一九三一年春天進入帝

26　「張昆麟書信資料」，張昆麟致張連富的信件，年代不明（一九三三年？）。

去更加困難；[27]一九二三年二月，修改了修課規則，除了入學考試不分科之外，入學後的半年預備科也改為一年預備科，第一年不分繪畫和雕塑科，都要一起上課。[28]

張昆麟的美術專業為何又會從油畫變成雕塑呢？關於這個轉折，可以從一九二三年秋天他寫給兄長的信件中理解，信裡大致這麼提到：

（東京美術學校）四月考試前，我跟學長一起去請教清水老師（雕塑家兼西洋畫家），那時候清水老師勸我，油畫現在銷路不佳，當油畫家不適合我們日後維生。而現在能做雕塑的人比較少，競爭也比較不那麼激烈，還可以接製作胸像的委託案掙錢。現在的日本雕塑家，像是東京美術學校的朝倉文夫老師，他靠製作雕塑，能獲得四、五十萬圓的酬勞。

信中所提到的「清水老師（雕塑家兼西洋畫家）」很可能是當時任教於帝國美術學校的清水多嘉示（一八九七—一九八一）。清水多嘉示出生於日本長野縣，他在日本幾乎沒有受過正式的美術教育，憑著自學繪畫，連續入選二科會，後來在一九二三年為了學習油畫前往法國巴黎留學。原本打算走上畫家之路的清水，到達巴黎後，在杜樂麗沙龍（Salon des Tuileries）第一回展覽會場上，見到了法國著名的雕塑家安托萬・布爾代勒（Antoine Bourdelle，一八六一—一九二九）的作品，深受感動，於是進入布爾代勒的研究所開始學習雕塑。一九二八年，清水多嘉示結束了六年的留學生活回到日本，在隔年一九二九年十月帝國美術學校開校之際，受邀擔任西洋畫科助教授。一九三一年四月，帝國美術學校開設雕刻科時，清水便成為西洋畫科兼任雕刻科助教授。[29]

根據學生以及家屬的回憶記錄，可知清水多嘉示不是一位很照顧學生的好老師，清水多嘉示的女兒回想她的父親和學生關係一向很好：「剛設立學校的時候，學生人數還很少，不管是主修繪畫還是雕刻的學生，父親和他們都有很頻繁的互動交流，因為我們住家離學校很近，學生們常常會來我們家。」清水相當重視的教育理念，是要將自己所學傳承給下一代：「若是從作者的角度而言，摸索製作作品要花更多時間，我的父親認為，如自己曾受到老師布爾代勒教導一樣，將自己那時候所學到的許多東西，傳承給下一代，會是他的重要使命」。[30] 從這些說法大概可以知道，張昆麟應該就是在帝國美術學校讀書時認識了清水多嘉示，即使後來離開學校，也仍會去拜訪。而清水多嘉示給張昆麟等學生們的真誠建議，便是從他同時熟悉與專擅的繪畫與雕塑兩方面的專業考量，提供他們選科的策略，特別是未來若要以藝術創作立足社會，須先為生計打算。

27　東京美術學校在二十世紀初開始接受外國學生申請入學，原本按照文部省的「外國人特別入學規定」（一九〇一年），入學條件為須有外務省、海外公使館、在日外國公使館的推薦信，其他亦可由校長裁量決定，條件不算嚴格。進入大正時期以後，外國人入學申請者急速增加，於是一九二四年東京美術學校便規定，將外國學生列為「特別學生」，並且將特別學生分為兩種：第一種為修完實習和學科課程，畢業時可以獲得與日本學生同樣資格的畢業證書；第二種為只選一門科系實習，便可拿到該科的畢業證書。到了一九二九年四月，再次修改規定，從那一年入學者之後，中華民國、滿洲國以及其他外國學生仍然是「特別學生」，可是日本統治下的臺灣、韓國學生則被取消「特別學生」的資格。參見吉田千鶴子，〈近代東アジア美術留学生の研究──東京美術学校留学生史料〉，東京芸術大学百年史編集委員会，《東京芸術大学百年史 東京美術学校編 第三卷》（東京：ぎょうせい，一九九七年），頁一一一七。

28　芸術研究振興財団、東京芸術大学百年史編集委員会，《東京芸術大学百年史 東京美術学校編 第三卷》（東京：ぎょうせい，一九九七年），頁一一一七。

29　關於清水多嘉示的履歷，參照黑川弘毅、井上由理編，《清水多嘉示資料・論集 I》（東京：武藏野美術大學雕刻學科研究室，二〇〇九年）以及鳥越麻由、森克之編，《帝国美術学校の誕生──金原省吾とその同志たち》（東京：武藏野美術大學美術館・圖書館，二〇一九年）。

30　青山敏子，〈父、清水多嘉示の思い出〉，收錄於黑川弘毅、井上由理編，《清水多嘉示資料・論集 I》，頁三〇六。

另外，張昆麟信件中接著提到了黃土水，藉此說明想要兼攻雕塑與油畫的想法：

尤其，臺灣的雕塑界很寂寞，黃土水先生過世後，後繼無人。若成為雕塑家第一人，並且還身兼油畫家的話，更具有大眾性的優勢，我們家也能賺到更多錢，能讓父母過得幸福。[31]

張昆麟寫這封信時，可能是為了要讓家人安心，借用了黃土水的成功案例，向家人表達自己選擇成為藝術家的信心。不過，這也可以讓我們更加確認，黃土水雖然於一九三〇年過世，但他先前努力的成果，仍以這樣間接的影響力，持續不斷地影響與鼓舞著仍在成長茁壯的後輩們。

在東京美術學校立志

張昆麟在東京美術學校的學習狀況如何呢？夾在這批一九三三年至一九三五年份的書信裡，有一封年份不明的信函，按照信中內容，可以知道這大概是他在東京美術學校就讀一年級時所寫的，信中提到當時他正在上哪些課程，以及接觸了哪些老師：

現在我很忙碌，油畫（素描）是由帝展會員（現在是審查員）田邊至、小林萬吾教課，明年的油畫則會是由那位藤島武二老師和岡田三郎助老師來教導。雕塑（塑造），是由帝展會員北村西望、建畠大夢、朝倉文夫來教。現在的雕塑課正在製作胸像。第二、三年級之後，會開始製作全身裸體像（女性）。[32]

此時的張昆麟才剛開始學習雕塑基礎；其實在入學東京美術學校之前的一九三二年，張昆麟已經以油畫作品〈花〉（les fleurs）入選過第六回臺展。但是，當他在一九三三年進入東京美術學校後，因為學校明言禁止，本科學生在第三年以前不得參選各種展覽會，這點讓張昆麟覺得很困擾，[33] 為了繼續參加在故鄉臺灣所舉辦的展覽會，他還是想盡辦法委託在臺灣的親戚幫他辦理送交作品參選的手續。那年他也以油畫〈著襯衣橫臥於紅綢上的女子〉（紅綢に横たわれるシュミーズの女）入選了第七回臺展（一九三三年）。一九三一、三三年連續兩年以油畫入選臺展，張昆麟應該已經對創作油畫比較有信心，不過當他在一九三四年再度參選臺展時，卻落選了。雖然對落選很在意，但他已經入學東京美術學校，也算是獲得了安慰，並且在學校的課程中，他也漸漸對雕塑產生了更多興趣。

在一九三五年一月的信件中，張昆麟提到第二年第二學期的事情，他告訴哥哥：

同學誇獎我第二學期的成績非常好。最近開始喜歡雕塑了。（十一月後）明白自己的任務了。當然不是放棄繪畫。雕塑的路比繪畫還難，要到達其境地，已經花了兩年的時間了。從現在起可以製作好的雕塑作品。[34]

31　「張昆麟書信資料」，張昆麟致張連富的信件，年代不明（一九三三年九月？）。

32　「張昆麟書信資料」，張昆麟致張連富的信件，年代不明（一九三三年？）。

33　「張昆麟書信資料」，張昆麟致張連富的信件，年代不明（一九三三年九月？）。

34　「張昆麟書信資料」，張昆麟致張連富的信件，一九三五年一月十四日，頁十。

心：

在同一封信函裡，也可見到張昆麟以胸懷大志的口吻，對兄長訴說身為臺灣雕塑家可以如何發揚臺灣文化的抱負，雖然入學只有兩三年的時間，但已經令他對自己從事雕塑一途充滿了信

在四百萬臺灣人之中，由我一個人代表雕塑界，光是這樣想就覺得高興。而且跟平面繪畫比起來，雕塑是立體的，而且是陽剛的南國人種（原文為：男性的な南国人種）唯一的發表裝置（原文為：唯一の發表機関），具有豐富的畫因（motif）。希望臺灣在未來可以盡量將我們臺灣人真正的文化藝術介紹到世界與內地，發表（臺灣的）雕刻、鄉土人偶、工藝品等，讓世界的市場、商店、美術館與家庭中裝飾我們臺灣的工藝品。製作優秀的鄉土工藝品，是我的工作的一部分。[35]

在異鄉的天空下，我思念的是家鄉的美好氣候、風景、山川、草木、人物、服裝，以及寺廟的建築、上面的裝飾和佛像，還有心情輕鬆的美妙感覺。既令人懷念，又令人自豪。[36]

原本喜愛油畫的張昆麟，在東京美術學校雕刻科轉向認真學習製作雕塑，並且，他也因為身在異鄉，思念和意識到家鄉的風土氣候，甚至是臺灣的寺廟建築、佛像與裝飾，而更切身感受到自我認同，也希望將引以為傲的故鄉轉化成創作的一部分。這與黃土水因為身在異鄉而刺激他開始想念、思索故鄉，並以故鄉臺灣作為主題，塑造出作品的個性，是很相近的思路。不過，比較特別的是，張昆麟提到了對臺灣的寺廟佛像與民間工藝的喜好，這又與黃土水批評臺灣民間缺

之藝術素養的觀點有所不同，臺灣民俗藝術在這段期間如何被接受現代教育的藝術家看待，也是另外值得注意的課題。總之，張昆麟在日本因此意識到臺灣在地的景觀與事物，並且在學期間漸漸取得好成績，此時本來想兼顧油畫專業的他，歷經兩年在東京美術學校對雕塑的學習與鑽研後，產生了不同的想法。對於雕塑創作，他開始懷抱新的希望與信心，立定了要成為雕塑家的志向。

少年藝術家的煩惱

根據信函裡的描述，張昆麟應該與同時期的一些臺灣藝術家有過實際來往和認識，例如他曾經加入一九三四年成立的「臺灣文藝聯盟」。[37] 不過，在現存的其他臺灣藝術家紀錄資料中，卻罕見張昆麟的身影。目前僅能在畫家陳澄波的遺物資料裡，發現一張張昆麟的全身照片，照片上張

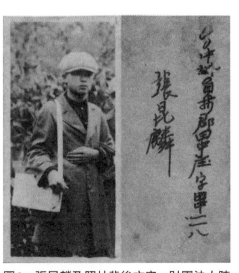

圖2　張昆麟及照片背後文字　財團法人陳澄波文化基金會提供

35 「張昆麟書信資料」，張昆麟致張連富的信件，一九三五年一月十四日，頁二。這裡提到的「南國人種」為張昆麟自己隨筆寫下自稱臺灣人的詞彙，不太確定是否依據了什麼觀念的用語。

36 「張昆麟書信資料」，張昆麟致張連富的信件，一九三五年一月十四日，頁五。

37 《臺灣文藝》，第二卷第四號（一九三五年四月），〈文藝同好者氏名住所一覽（續）—第四次調查—〉（頁一三三一—一三三三）之中，有「張昆麟氏 東京市豐嶋區長崎町二之六七八工作室（雕刻家）」的記載。

昆麟的裝扮看似學生（圖2），背面寫的可能是他的本籍地地址「臺中州員林郡田中庄」（現今的彰化縣田中鎮）。而一九三四年十月的一封張昆麟家書，正好間接記錄了有一回陳澄波造訪張昆麟工作室的事。信中，張昆麟向兄長說明他一九三四年落選臺展的原因：那年他以「鵝鑾鼻」為主題作畫，然而實際上他本人從未去過鵝鑾鼻，只憑想像作畫。陳澄波來訪時告訴他，臺展審查員藤島武二（一八六七─一九四三）和鹽月桃甫都去過鵝鑾鼻，尤其鹽月桃甫甚至在鵝鑾鼻待了一整個夏天，幾乎天天在那裡畫畫，非常了解鵝鑾鼻。因此，張昆麟不禁在信中推測，這就是他當年沒被審查員相中，落選的原因。[38]

張昆麟似乎從一九三〇年代初期就已經在東京活動，按理應該有很多機會認識比他更早就讀、或畢業於東京美術學校的臺籍藝術家，但是在他寫給哥哥的家書中，透露了不被人了解的苦悶：「除了在日本的朋友外，臺灣幾乎沒有真正能理解我的人。只有前年畢業於美術學校的K是理解我的。」[39]其他信中也可以看到，他雖身在東京，除了曾經造訪他工作室的陳澄波以外，對於其他臺灣藝術家雖然耳聞或認識，但他並不想經營更深入的往來關係。

張昆麟的信中倒是多次提到一位女性臺籍畫家周紅綢（一九一四─一九八一）。周紅綢出身臺北永樂町（今大同區之迪化街一段與甘谷街等區段），她就讀臺北第三高女（今中山女高），在學期間受到鄉原古統指導，學習膠彩畫，畢業後接著進入臺北女子高等學院就學一年，並曾於一九三一年以作品〈文心蘭〉入選第五回臺展。

周紅綢在一九三二年考進東京女子美術學校（女子美術專門學校），在學期間又於一九三三年以〈睡蓮〉入選了第七回臺展，當時是臺灣少見，也是日本統治時期最後一位留日的女性畫家。[40]不

過，張昆麟與周紅綢在東京可能只有幾面之緣，且僅是簡單通過信的交情而已，並沒有真正進一步的交友關係。情竇初開的張昆麟曾在信中對兄長透露出「好像失戀了」的煩惱，而周紅綢在一九三五年的春天，從女子美術學校畢業後就返回臺灣。在她返回臺灣的前兩個月，張昆麟曾在信中寫到「她是個千金，完全不知道我的純真，很寂寞地，這兩年來，我們就只是朋友而已。」[41] 這段關係，看來僅僅是張昆麟的單戀。

然而，這份純愛，卻激發了張昆麟的創作火花，張昆麟入選第七回臺展（一九三三年）的油畫〈著襯衣橫臥於紅綢上的女子〉（圖3），雖然模特兒五官並不像周紅綢本人，但作品命名特意出現的「紅綢」一詞，無論在日語和漢語都不太常見，像是特意表達他對周紅綢特別在意的感情。此外，張昆麟還有一件雕塑遺作〈閉月羞花－紅綢女〉（彩圖25，約一九三三年至一九三六年間所作），更是相當露骨地透過命名表達了他對紅綢的愛慕之情。

圖3　張昆麟 〈著襯衣橫臥於紅綢上的女子〉 油彩　第七回臺展　1933 年　取自臺灣教育會，《第七回台灣美術展覽會圖錄》，臺北：財團法人學租財團，1934 年

38 「張昆麟書信資料」，張昆麟致張連富的信件，一九三四年十月二十八日。在此信件中張昆麟提到陳澄波來訪的是「昨天」。

39 「張昆麟書信資料」，張昆麟致張連富的信件，一九三四或一九三五年十月二十六日。

40 關於周紅綢，參照王德合，《周紅綢——日治時期最後一位留日女畫家》，《名單之後：臺府展史料庫》，https://ppt.cc/fV3nux（檢索日期：二〇二三年四月二十六日）；賴明珠，《流轉的符號女性－戰前臺灣女性圖像藝術》（臺北：藝術家，二〇〇九年），第四章〈日治時期留日學畫的臺灣女性〉，頁七八－一二一。

41 「張昆麟書信資料」，張昆麟致張連富的信件，一九三五年一月十四日，頁十五。

張昆麟在學校製作雕塑時，通常會參照模特兒。面對周紅綢，他會考慮到當時出身好家庭的男女應該保持一定距離，加上他在信件中提到周紅綢時，往往帶著小心翼翼的語氣，因此不太可能真的找周紅綢本人當他的模特兒。這件雕塑作品〈閉月羞花─紅綢女〉的女性塑像，或許已經很難判斷到底像不像周紅綢本人，但是與張昆麟另外留下的幾件雕塑遺作比較起來，仍可以看出獨特性。張昆麟的其他雕塑作品都是頭像，且看起來是同一類只會製作到頸部以上的習作，都是面無表情看向前方，並沒有講究什麼細微的頭部角度變化，明顯是造型單純的基礎習作（圖4）。但這件〈閉月羞花─紅綢女〉的胸像，頭部有著微小的轉動，少女彷彿略微歪著頭似地，看著左下方，表情像是安靜地在思考什麼。這件塑像的身體範圍不僅有頸部以上的頭像，還往下製作到胸部，除了有更多的肌肉表現，也努力表達了女性特別的恬靜氣質，可見創作者對這件作品相當用心。這件作品的女性形象，應該不是張昆麟直接與周紅綢面對面所製作出的寫實之作，但是，卻是張昆麟透過心中的思念，用心製作出的暗戀對象的塑像。正是這份純純的單戀，讓周紅綢在不知

圖4　張昆麟〈可愛的姪兒〉　1930年代
私人收藏

情的狀況下，成為了激發張昆麟創作的藝術女神（Muse）。

與張昆麟比較明顯友好的臺灣朋友中，還有一位是臺中中央書局的張星建。張星建是當時臺中重要的文化人，除編輯發行《南音》、《臺灣文藝》等雜誌外，也時常為藝術家介紹工作，幫藝術家尋找買家、贊助者，甚至無償幫忙在中央書局舉辦畫家的展覽與講習會等，他也熱心金援過好幾位藝術家的生活。[42] 一九三四年九月，張昆麟曾寄送明信片到臺中中央書局給張星建（圖5），從這枚明信片的內容可以看出，張星建應該也多次幫助過張昆麟。張昆麟所寫的這枚明信片，背面印著那年二科展的展出作品，也就是安井曾太郎（一八八八─一九五五）的〈金蓉〉。張昆麟先是評論了安井曾太郎與藤田嗣治（一八八六─一九六八）的作品，可見他很關注當時日本洋畫界最新的表現方向；接著他說在二科展注意到臺灣畫家陳清汾展出了作品；最後則提到自己在東京美術學校仍持續繪製油畫，且正為欠缺生活費而煩惱，希望

42　關於張星建與臺灣藝術家的關係，參見林振莖，《探索與發覺──微觀臺灣美術史》（臺北：博揚文化事業，二〇一四年），第三章〈美術舞臺上的燈光師──論日治時期張星建在臺灣美術中扮演的角色與貢獻〉，頁七三─一一三。

圖5　1943年9月張昆麟致張星建明信片　取自中央書局
Face book 2018年3月14日

可以繼續獲得「大哥」張星建一些金援。

年紀輕輕的張昆麟很早就前往東京學習油畫和雕塑，首先他面臨了要選擇哪一項專業作為志[43]業，以及該如何一步步前進理想的學校。在這過程中，他也遇見了許多同樣從臺灣來到東京努力學習、了解現代藝術的年輕藝術家。從他的信件裡，我們可以看出他在交友與經營人際關係方面並不是太擅長，有時會在品評他人時顯得敏感而自負。他曾為了不被人理解而煩惱，也為了無望的單戀而惆悵，他的經濟狀況也並不是很好。但幸好在故鄉還有愛護他的長兄，透過通信傾聽他的煩惱。以及，出門在外還有可靠的張星建大哥能夠不時金援支持他。這些都是很珍貴的紀錄，讓我們了解一九三〇年代孤身前往東京學習美術的年輕臺灣藝術家們，會面臨到哪些現實的難題，而他們又如何在那樣不安的心理狀態下，努力創作出作品。

早殤

張昆麟在一九三一年寫給哥哥的信件中，已有幾次提到身體健康狀況不好。他在一封未署明年份日期的信件中對長兄訴說被診斷出結核病初期的心情：「人生很黑暗……我此生最討厭的就是肺病（請保密此事），植棋老師也得到肺病，最後在追求藝術的中途就過世了。我的病狀目前在初期，若沒有適當的治療，會進入第二期、第三期，然後致死……。」[44]

張昆麟在他進入東京美術學校學習的第四年（一九三六年）過世了。那年他留下了一條特別的紀錄：參選並入選了第十回臺展（一九三六年），作品名稱為〈田園風景〉。臺展通常於秋天開幕，也不接受已過世的藝術家報名，而張昆麟明明已經在七月過世，為何還能入選臺展呢？所

幸，現在我們能透過解讀信件資料，來了解當時究竟發生了什麼事。一九三六年十月二十一日，鹿討豐雄（臺灣總督府視學官）寫信向張連富（張昆麟的哥哥）詢問張昆麟參選臺展的事。原來在那年十月臺展報名之際，是由張昆麟的哥哥委託住在臺北的友人，幫弟弟辦理參選手續，那時只含糊寫信提到張昆麟本人正在東京讀書，截止口前時間又緊迫，所以無法與本人確認作品名稱。後來，當確定作品入選臺展後，張連富才告知臺展主辦方，張昆麟本人已過世。由此可知，這個弔詭的故人參選事件，很可能是由愛弟心切的張昆麟哥哥一手包辦，他希望為早逝的親弟弟完成遺願，將他的遺作送到臺展審查，因此隱瞞了作者已過世的實情。所幸，鹿討豐雄在回信時表示，已過世的作者本人並沒有責任，臺展會將黑色的布條附在遺作上致意展出。[45]

從周遭人們對張昆麟去世的反應，可以感受到他們對於年輕藝術家早殤的惋惜。一九三六年十二月，東京美術學校雕刻科講師兼教務的入谷昇界（一八八八—一九七二），曾寄給張昆麟的兄長一封信，信裡入谷昇這麼說：「昆麟君過世後，已經過了半年了，可是依然有昆麟君還在的感覺⋯⋯。」入谷代替家屬在東京處理張昆麟遺物，最後要處理張昆麟生前使用的雕塑製作臺。入谷在信裡告訴張昆麟的哥哥，那座雕塑製作臺已使用超過一年半了，張昆麟才剛付了一半的價錢，

43　收件人張星建，寄件人張昆麟明信片，明信片印有安井曾太郎的〈金蓉〉（這件作品曾於第二十一回二科美術展覽會展出）。引用自中央書局臉書，〈【張星建敬啟】那些年，文藝青年的書信往來（三）〉（二〇一八年三月十四日）：https://www.facebook.com/centralbook.1927/photos/a.849013001820708/1632808310107836/（檢索日期：二〇二三年二月一〇日）。

44　「張昆麟書信資料」，張昆麟致張連富的信件。（年代不明），四月二十四日。

45　「張昆麟書信資料」，一九三六年十月二十一日，鹿討豐雄致張連富的信件。

如今卻已經不需要了。入谷代替他將製作臺交還給鐵工廠老闆，也一併結算了先前未付清的費用，而鐵工廠老闆聽聞這個遺憾的消息後，也另外準備奠儀，託入谷寄給張昆麟在臺灣的家屬。

張昆麟過世後的資料就只有這兩封信，從這些來信可知，在日本的人們也非常愛惜這位年輕人，這是一位年紀輕輕就胸懷大志，但同時也擁有一顆敏感與不安的心靈，最終未能好好走完他理想人生的青年美術家。

林坤明：成名只是時間的問題

林坤明出身臺中（圖6），是林漢金家中的三男。他就讀於臺中最早成立的小學「村上公學校」，由於成績優秀，原本六年的學業他只讀了四年就畢業了。[47] 林坤明從一九三〇年代左右開始正式從事雕塑創作，關於當時的情形，陳夏雨在戰後曾對林坤明兒子林惺嶽（一九三九─）如此描述道：

……在你父親與我剛啟蒙的時期，日本有一個由雕塑家組成的團體——構造社，

圖6　林坤明照片　家屬提供

46

來到臺灣介紹雕塑藝術，並為臺灣社會名流塑像。你的父親經人介紹得以進入構造社見習。在那個時候，我接到他寄來的明信片，告訴我他正在屏東研習雕塑。我即刻前往，發現你父親已學得一手翻石膏模型的熟練技巧。尤其是他以農夫當模特兒所雕成的全身人像，其雕法與觸感均非常的大膽豪放，更給我極大的震撼。因為過去自修時，我都只是根據照片的資料。另外，從你父親那裡觀摩得來的翻石膏模的見識，也啟發我自己學習研究。[48]

此處陳夏雨指出林坤明進入「構造社」學習雕塑，並沒有舉出具體的雕塑家名字。但若以時期、以及屏東這個地點來看，構造社會員當中的後藤泰彥，在一九三四年左右來過臺灣，停留大約兩年，並且接受委託製作了臺灣中部及南部的名士肖像雕塑，所指極可能便是他。本章第一節曾經提及後藤在一九三四年夏天左右，於高雄州東港郡（現在的屏東）製作了幾件地方上名士的肖像雕塑。林坤明很可能透過管道介紹，跟著在屏東製作銅像原型的後藤學習了塑造製作。而林坤明實際看著模特兒製作雕塑的模樣，打動了當時對雕塑產生興趣的、年輕時期的陳夏雨。

林坤明在一九三四年至一九三五年左右，與任彰化銀行工作的葉彩雲結婚，兩人在當時是很罕見的自由戀愛。結婚後，同樣出身臺中的陳夏雨於一九三六年到日本留學，林坤明受到刺激，

46　「張昆麟書信資料」，一九三六年十二月九日，入谷昇致張連富信件。

47　林惺嶽，《不堪回首話當年——為陳夏雨先生雕塑個展而寫》，收錄於林惺嶽，《藝術家的塑像》（臺北：百科文化事業，一九八〇年），頁二七九。

48　林惺嶽，《不堪回首話當年——為陳夏雨先生雕塑個展而寫》，頁二七九—二八〇。

也遠赴日本。當時為了省錢，有一陣子還與陳夏雨在東京池袋同住。[49]

林坤明在東京時，師事構造社的齋藤素巖（一八八九－一九七四），有可能是經由構造社會員後藤泰彥介紹的。但在這期間，他與一位日本女性的戀愛關係，傳到了在臺灣的妻子與親戚耳中。林坤明接到臺灣親戚的聯繫，於是立刻結束日本生活，回到臺灣，[50]成為了私立臺中工藝專修學校的講師[51]。陳夏雨對林坤明那麼快結束日本留學的這件事，回想時表示「你父親突然回來得太早，他不應該那麼早離開，還未奮鬥成名就回鄉，未免可惜。以你父親的天才，成名只是時間的問題」。[52]

在那之後，林坤明住在臺灣，仍持續參加展覽。例如一九三六年四月十日至十三日，在臺北的臺灣教育會館所舉行的臺灣美術聯盟第二回展覽會中，他展出了〈戀人〉、〈裸像〉、〈林夫人〉三件作品。[53]另外他也持續參加日本展覽會的選拔，同時期成功連續入選了因不滿帝展改組而由雕塑家在野組成的「第三部會」。[54]一九三七年林坤明參選第三部會第三回展覽的作品〈島之姑娘〉（圖7）是他初次入選的作品，臺灣也報導了林坤明首次入選日本知名展覽會的消息。隔年，也就是一九三八年，他以〈寺田先生〉（圖8）再次入選第三部會第四回展覽，才二十多歲的林坤明，漸漸地以雕塑家身分開始活躍。但沒多久，林坤明不幸罹病，一九三九年六月二十一日於臺中醫院逝世，得年二十六歲。當時他的妻子已產下兩名男孩，日後成為臺灣著名美術家的三男林惺嶽（一九三九－），當時還在母親腹中；林惺嶽從未與父親見過面，他在父親逝世半年之後才出生。

林坤明逝世的那一年，他的遺孀將作品〈習作〉（〈翁〉）送去參選第三部會第五回展覽（一九三九年九月），結果以「故　林坤明」之名入選。[55]家屬保存了當時的新聞剪報，標題為「林坤明君遺作『翁』入選三部展」，報導中說：

49 林惺嶽，〈不堪回首話當年──為陳夏雨先生雕塑個展而寫〉，頁二八〇－二八一。

50 林坤明病逝時的剪報（報紙名稱、日期不詳），引用自國立臺灣美術館編著，《歸鄉──林惺嶽創作或回顧展》（臺中：國立臺灣美術館，二〇〇七年），頁二三一。

51 林惺嶽，〈不堪回首話當年──為陳夏雨先生雕塑個展而寫〉，頁二八〇。

52 〈臺灣美術聯盟第二回展覽會目錄〉，《川平朝申剪報簿》（川平朝申臺灣關係資料）。承蒙川平朝清先生的好意，我得以閱覽此資料，在此衷心感謝。

53 〈塑像界の新人林坤明君〉，《臺灣日日新報》，第五版（一九三七年九月十六日）。

54 〈第三部會第五回展目錄〉，《美術と趣味（秋の展覽會號その二）》（一九三九年十月），頁四一。

55 〈翁〉入選時剪報（報紙名稱、日期不詳），引用自國立臺灣美術館編著，《歸鄉──林惺嶽創作或回顧展》，頁三三四。

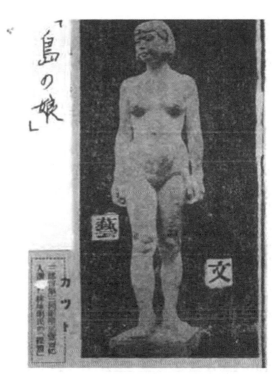

圖7　林坤明〈島之姑娘〉塑造 1937年 第三部會第三回展覽入選剪報　家屬提供

圖8　林坤明死亡報導　照片為入選第三部會第四回展覽入選作品〈寺田先生〉 1938年 《中國文藝》，第1卷第4期，1939年12月，頁54

於六月二十一日，在家族及友人圍繞之下逝世的臺灣雕塑界新銳雕塑家林坤明君，其遺孀彩雲女士將遺作「翁」送去參選三部展，先前收到了入選的通知。林君是第三次入選三部展，對故人來說，這將是最後一次參展。56

此外，當時在北平（北京）發行的雜誌《中國文藝》也報導了林坤明逝世的消息，並且刊登了作品〈寺田先生〉的照片（圖8）。57

很可惜的是，現今只能憑遺族所保存的少數幾件作品，以及幾張黑白照片來推論和認識林坤明的雕塑創作。堪稱代表作的〈島之姑娘〉，目前僅能從標題初步推測，可能是以臺灣女性為範本所製作的雕塑作品，照片上的裸女像容貌與他的妻子葉彩雲彷彿有些相似，也許正是以妻子為範特兒。這座裸體像呈現直立又自然的站姿，可見並未被過度理想化，給人一種質樸肉感的印象。

其他的作品，還有看來像是習作的女性半身像、一件與〈寺田先生〉類似的肖像作品、以及一件穿著漢服飾、蓄長鬚的老人男性胸像（圖9），另外還有名為〈祖父〉的塑像（圖10），58 應是以臺灣男性為範本所製作。

另外，在遺族所留下的照片當中，也有一張是鮫島台器於一九三三年入選帝展的作品〈山之男〉的照片，由於林坤明與鮫島大約在同個時期於日臺兩地進行雕塑活動，也許兩人有過交流。

根據三男林惺嶽所述，林坤明生前相當尊敬鮫島的老師北村西望，林惺嶽戰後首次前往日本時，也拜訪了父親所景仰的北村西望，並且一同合照留念。59

圖9　林坤明工作室照片　家屬提供

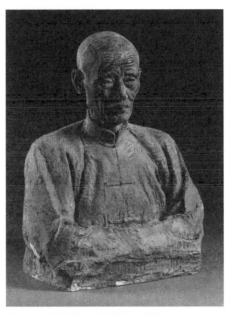

圖10　林坤明〈祖父〉塑造
47×75×36公分　家屬提供

56〈林坤明先生我國新進之雕塑家惜今夏客死於日本享年三十有二〉，《中國文藝》，第一卷第四期（一九三九年十二月），頁五四。《中國文藝》是由臺灣文藝理論家張深切擔任編輯與發行人，於一九三九年在北平（北京）發行的文藝雜誌。張深切在東京時，也結識了當時住在高砂寮的黃土水。

57林坤明的作品圖版，收錄於葉玉靜，《臺灣美術評論全集林惺嶽》（臺北：藝術家出版社，一九九九年）一書中，此外，有兩件作品原是家屬收藏，後來捐贈給國立臺灣美術館：〈祖父〉（塑造）以及〈小孩〉（木雕）。相關圖版與資料刊載於林惺嶽（林坤明之子）回顧展圖錄：《歸鄉——林惺嶽創作或回顧展》（臺中：國立臺灣美術館，二〇〇七年）。

58葉玉靜，《臺灣美術評論全集林惺嶽》、彭宇薰，《逆境激流：林惺嶽傳》（臺北：典藏藝術家庭，二〇一三年）等書籍將〈山之男〉（一九三三年）當作林坤明的遺作之一。實際上，〈山之男〉是鮫島台器的帝展入選作品，應是林坤明持有鮫島台器此作的照片所致。

59葉玉靜，《臺灣美術評論全集林惺嶽》，頁三八—三九。

蒲添生：朝倉文夫的臺灣門生

蒲添生[60]出生於臺灣嘉義，父親經營裱框店；他在一九一九年進入當地的玉川公學校就讀。當時，同樣出身嘉義、也畢業自玉川公學校的陳澄波剛好也正任教於玉川公學校（他在一九一七年從臺北的國語學校畢業後就回母校執教）。他們兩人在那時應該都想像不到，二十年後陳澄波的長女會與蒲添生結婚，兩人因此成為岳婿關係。

蒲添生少年時期就有繪畫方面的才能，公學校畢業後，一面幫忙父親裱框店的生意，一面從事傳統繪畫的創作，同時也參加畫會。一九三一年秋天，二十歲的蒲添生前往東京，在川端畫學校學習基礎繪畫課程，一九三二年考試合格進入私立的帝國美術學校（現今的武藏野美術大學）日本畫科。然而，比起繪畫，他後來對雕塑更感興趣，於是隔年轉進同校的雕刻科。根據蒲添生後來在一九七三年九月二十五日寫給清水多嘉示的信件可知，他轉到雕刻科時，導師雖是吉田三郎（一八八九─一九六二），但是他更常和同學去拜訪清水多嘉示的工作室。帝國美術學校是一九二九年成立的私立學校，而該校雕刻科成立於一九三一年，當時學生人數很少，當蒲添生轉入雕刻科時，三個年級裡總共也就只有八位學生。[61]不久，蒲添生又於一九三四年進入雕塑家朝倉文夫主持的朝倉雕塑塾（簡稱朝倉塾），他待在朝倉塾的八年多時間，可說是決定了蒲添生成為雕塑家的關鍵時期。

朝倉雕塑塾原本是朝倉文夫一九〇七年自建的工作室兼住所，後來擴大規模，隨著朝倉的名氣日增，私塾也不收學費，拜入門下的學生日漸增多。一九二七年第一回朝倉塾雕塑展開辦，

參與的雕塑作者有五十位以上，參選作品約一百件，規模不輸其他大型展覽會。同一年間的帝展入選者，朝倉塾門生就佔了約一半人數，勢力龐大，但這也在隔年引發了帝展審查員的問題。一九二八年，帝展雕塑部審查員的選考發生爭議，朝倉塾門生便群起抗議，表示不參選帝展，後來朝倉文夫也直接辭去審查員職務。當時朝倉門下超過七十位的門生中，有二十幾位與老師一起行動抵制帝展；直到一九三五年朝倉回歸擔任帝展審查員之前，朝倉一門師生皆沒有再參與帝展。在一九三四年的時候，朝倉文夫便將私塾改稱為正式學校，但依然不收學費。[62] 從歷史發展與學生人數來看，朝倉雕塑塾比剛成立的帝國美術學校雕刻科更具優勢，蒲添生之所以決定投入朝倉雕塑塾，是相當合理的選擇。

60 與蒲添生相關的研究主要有以下成果：蒲宜君，〈蒲添生《運動系列》人體雕塑研究〉（臺北：臺北市立師範學院視覺藝術研究所碩士論文，二〇〇五年）、蕭瓊瑞，《神韻・自信・蒲添生》（臺北：雄獅圖書股份有限公司，二〇〇九年）、臺北市政府文化局，《生命的對話：陳澄波與蒲添生》（臺北：臺北市政府文化局，二〇一二年）。蒲添生的家族保存了相關的研究資料與作品，蒲宜君為蒲添生的孫女，同時也是一位雕刻家，她的學位論文運用了家族保存的第一手資料，為最早正式研究蒲添生的論文。蒲添生家族所整理的相關研究資料（《蒲添生資料集一～五》，二〇〇六～二〇一〇年）在「蒲添生雕塑紀念館」（http://pu-hao-ming.sxking.com/pts.htm）網頁上公開，近年亦收錄於中央研究院臺灣史研究所的電子檔案庫（中研院臺史所檔案館數位典藏「蒲添生雕塑作品與文書」）。前述蕭瓊瑞二〇〇九年與二〇一二年出版的著作多採用這些資料與圖版，是為一般大眾讀者撰寫的書籍。此外，陳譽仁的論文〈藝術的代價——蒲添生戰後初期的政治性銅像與國家贊助者〉，《雕塑研究》，第五期（二〇一一年四月），則聚焦討論從戰後初期到一九六〇年代期間蒲添生所製作的公共雕刻（孫文像、蔣介石像、鄭成功像）。本文即參考這篇論文所整理的前人研究。有關蒲添生參與活動，可參照前述資料。

61 關於朝倉塾，參照広田肇一，〈朝倉塾の歩みと朝倉の教育〉，《朝倉文夫展：生誕一百年記念》（大分：大分県立芸術会館，一九八三年），頁八八－九八。

62 黒川弘毅，〈一九五〇年代までの彫刻科と清水多嘉示の美術教育〉，收錄於黒川弘毅、井上由理編，《清水多嘉示資料・論集I》（東京：武蔵野美術大学彫刻学科研究室，二〇〇九年），頁二四〇－二四一。

就在蒲添生決心要成為雕塑家而向朝倉拜師的一九三四年九月，當時陳澄波可能是為了參加帝展而來到東京，拜訪了蒲添生在淀橋區（現在的新宿區）住宿的地方，並且還留下了筆記（圖11）。[63] 寫在記事本上的潦草字跡，可見上面有蒲添生住處的地址，還畫著新宿車站到他住處的地圖，旁邊寫著「經濟・政治・社會三方面」、「東洋文化復興　復興革新」、「文學美術　雕刻　文藝」等關鍵詞，可能是當天兩人聊天內容的筆記，由此可見陳澄波當時對於「東洋文化」懷有抱負而有一番想法。[64] 而

「美術」與「雕刻」兩個詞彙並列寫著，若思及蒲添生決心前進雕塑之路，兩人也許就此討論了些什麼。此外，蒲添生當時在東京也與許多留學或居住在日本的臺灣人有所聯繫，就在陳澄波拜訪他的一個多月後，他們也在東京的臺灣人藝術家的聚會再次見面，這個聚會當時曾被《臺灣新民報》報導，除了陳澄波，在場的還有剛獲選帝展的李石樵（一九〇八─一九九五）、以及像是剛考上帝國美術學校的林之助、或是洪瑞麟、陳德旺（一九一〇─一九八四）等當時正在東京活動的藝術家新銳們（圖12）。[65]

蒲添生一九三四年成為朝倉的弟子，做了兩年的雜務之後，總算於一九三六年正式開始從事

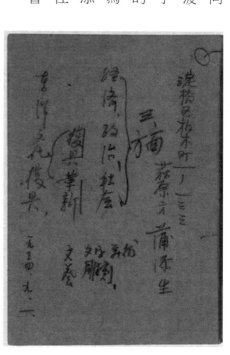

圖11　1934年9月1日陳澄波拜訪蒲添生住所時寫下的筆記　蒲添生紀念館提供

雕塑創作。一九三七年之後，他每年都在朝倉塾展展出作品，也持續學習和發表雕塑作品。當時的情景，後來蒲添生回想如下：

朝倉先生不輕易授徒，他初次和我相見之時，覺得我很像日本武士；朝倉訓練學生之初不直接授課，每日課程乃灑掃庭院，從日常生活中磨練學生的耐心。十年學徒式的生活，前三年從理光頭、掃庭院、擦地板開始，第三年才開始從古典半面石膏頭像及石膏胸像臨摹著手，接著才是人體模特兒的習作與創作。66

蒲添生經過了最初三年的修行，直到一九三七年被允許製作雕塑作品，從此他開始在朝倉塾展

63 臺北市政府文化局，《生命的對話：陳澄波與蒲添生》（臺北：臺北市政府文化局，二〇一二年），頁一八一一九。

64 關於陳澄波的「東洋」認同問題，請參閱邱函妮，《描かれた「故鄉」：日本統治期における台灣美術の研究》，頁二六三一二七一。

65 報導見於《臺灣新民報》，一九三四年一〇月二六日，引用自吉囲千鶴子，《近代東アジア美術留学生の研究──東京美術学校留学生史料──》，頁一一七。

66 參閱應大偉，〈把人體當作一朵花〉，《拾穗雜誌》（一九九五年一一月）轉引自蒲宜君，〈蒲添生《運動系列》人體雕塑研究〉（臺北市立師範學院視覺藝術研究所碩士論文，二〇〇五年），〈蒲添生語錄〉，頁一六九。

圖12　在東京的臺灣人藝術家的聚會合影　1934年10月17日東京神田「中華第一樓」餐廳舉行　取自王偉光，《純粹・精深・陳德旺》，臺北：藝術家出版社，2011年，頁17

發表展出作品，初期的作品大多是一般的裸婦像，一開始製作的也都是保守的主題（圖13、圖14）。但經過了這段時期的修行，一九四〇年及一九四一年，蒲添生發表了與從前習作完全不同、具創造性的兩件作品。一件是一九四〇年入選紀元二千六百年奉祝美術展覽會的〈海民〉（圖15），這是他首次在日本入選官展的作品。這件雕塑是一座只穿戴著海帽及兜襠布的纖瘦男性像，右手拿著可能是用來狩獵的長棍；此乃取材自日本海邊以捕魚為業的庶民男性，算是相當稀有的題材。[67]

另一件作品是〈文豪魯迅〉（彩圖26），為一九四一年第十三回朝倉塾展展出的作品。穿著中國服的

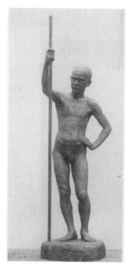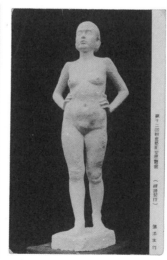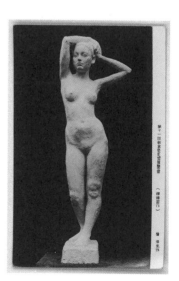

（由右至左）

圖13　蒲添生　〈裸婦習作〉　石膏　1937年　第十一回朝倉雕塑塾展覽會明信片　財團法人陳澄波文化基金會提供

圖14　蒲添生　〈裸婦習作〉　石膏　1938年　第十二回朝倉雕塑塾展覽會明信片　財團法人陳澄波文化基金會提供

圖15　蒲添生　〈海民〉　塑造（石膏）　紀元二千六百年奉祝美術展覽會　1940年　取自文部省編，《紀元二千六百年奉祝美術展覽會圖錄》（第三部彫塑），東京：美術工藝會，1940年

魯迅，翹著腳、撐著肘，像是在深思，這個模樣讓人覺得是向羅丹的〈沉思者〉致敬，並且以東方人的身體來表現這個主題，蒲添生利用了魯迅這個富有文學性及社會思想的形象製作雕塑，是很有表現意欲的作品。戰後，蒲添生對於當時的創作動機，做了如下說明：

我在二十多歲時留學日本，期間閱讀魯迅所著《阿Q正傳》，深感於其棄醫從文，勇於以文學手段來揭露中國人之劣根性，藉以激勵人心之覺醒。尤以當時臺灣正處日據時代，讓我更有濃郁的感受，故在感動之餘，特以《阿Q正傳》封面魯迅先生之頭相為本，塑造文人偉大情操特質，表達寧靜深慮氣息，以抒心中澎湃之情。

當時創作之成品，寄放於日本友人處，嗣後因其身亡，以致作品流失。在光復返臺後，心中激情依然存在，是故再予重塑，作品除著重精神之表達，亦細緻處理長袍衣褶線條流暢表現，以呈現理想中國文人之表徵，故名〈詩人〉。[68]

從這段說明中可看出蒲添生從臺灣遠赴日本，在日本接觸魯迅文學，深有感觸，並且加上當時臺灣正值日本統治，因此他的內心受到了強烈的觸動。此外，當時這份強烈的情感，直到他回臺灣，迎接光復之後，仍然在心中發酵。由此也可看出蒲添生是如何對一九三四年與陳澄波討論

67 張力耕，〈國父暨總裁銅像雕塑者 青年藝術家蒲添生〉，《中央日報》，第五版（一九四九年十月二日）。根據報導，這是一件表現北海道漁民的作品。亦可參照陳曼仁，《藝術的代價——蒲添生戰後初期的政治性銅像與國家贊助者》，頁二七。

68 高雄市立美術館編，《臺灣雕塑發展》（高雄：高雄市立美術館，二〇〇七年），頁四六。

的「東洋文化」及藝術、雕塑給出回應。這件作品的圖片，曾刊載在一九四一年十一月《朝日畫報》（アサヒグラフ）的展覽會特集裡（圖16）[69]，在眾多展出作品裡面，這件作品受到了矚目。

此外，雖然在日本製作的原件已經遺失了，但對蒲添生來說，這是一件令他執念很深的作品，以致在戰後回到臺灣，還要再重新製作一件，可說是他的代表作之一。

蒲添生在一九三九年八月與陳澄波的長女陳紫薇結婚，與妻子一同在東京展開了新婚生活，一九四一年四月，臺灣的臺陽美術協會展第七回展覽會首次增設了雕塑部門，蒲添生從日本運送了幾件作品回臺參展。在這之後，蒲添生偕同妻子回臺，從此以臺灣為主要的活動據點，持續創作，也每年參加臺陽展。同一時期加入臺陽展雕塑部會員的

圖16　蒲添生〈文豪魯迅〉塑造1941年　取自《アサヒグラフ》，臨時号，1941年11月12日，頁15

鮫島台器和陳夏雨，則可能因為身在東京，受到太平洋戰爭影響，無法參與日治時期最後兩回的臺陽美展（鮫島缺席兩回；陳夏雨缺席最後一回）；蒲添生是唯一自臺陽美展雕塑部成立的第七回（一九四一年）到日治時期最後一次的第十回（一九四四年）都全勤展

出作品的雕塑家（作品內容參見本章末所附作品一覽表）。此外，也許是為了生計，他也承接了〈淺井初子像〉（一九四三年）（圖18）等這些當時設置在國民學校中的公開展示紀念像。他還製作了臺灣名人的銅像，例如〈陳中和像〉（一九四二年）（圖19）。一九四四年九月二日蒲添生曾拜訪臺中霧峰的林獻堂，當時正值林獻堂父親的銅像將被日本政府命令強制金屬回收，因此林獻堂便與蒲添生討論製作替換用的石像。[71] 這件事情後來似乎不了了之，但由此可知，蒲添生在日本學習雕塑，而後回到臺灣，於日治末期，似乎透過各式各樣的介紹，承接了這些與名流相關的委託工作。

蒲添生的老師朝倉文夫在日本及朝鮮、滿州，承接了大規模的銅像製作委託。也許是受其影響，蒲添生在一九四五年之後，繼續在臺灣製作肖像雕塑，甚至為了生計承接了政府委託的大型〈國父中山（孫文）像〉、〈蔣介石像〉雕塑等等，作為少數能夠跨越兩個時代的雕塑家，製作肖像雕塑成為了他在戰後主要的工作之一；且隨著社會與政治情勢的變化，雕塑家面臨了不同以往、更加複雜的委託製作環境與狀況。

69　〈朝倉塾展〉，《アサヒグラフ》，臨時號（一九四一年十一月十二日），頁一五。

70　關於臺陽展第七回到第十回目錄，參考自顏娟英教授收藏的原鄭世璠收藏資料，感謝顏娟英教授提供參考。

71　《灌園先生日記》，一九四四年九月二日，《臺灣日記知識庫》（中央研究院臺灣史研究所）。

陳夏雨：為了尋找「自己的路」

陳夏雨[72]出身臺中，在富裕的家庭中長大。他從當地的公學校畢業後，進入淡江中學，卻因為生病而休學，當時他對照相產生了興趣。一九三三年，他拜託當時在明治大學讀書的叔叔介紹，因而得以進入東京的照相館工作，卻又因為身體不好，不到幾個月的時間，便不得不辭職回到臺灣。就在同一年，他的叔叔從日本帶回了雕塑家堀進二（一八九〇─一九七八）所製作的外祖父肖像雕塑〈林東像〉，陳夏雨受到啟發，便開始自己試著雕刻。此外，一九三四年左右，同樣出身臺中並向日本構造社雕塑家學習的林坤明，開始在臺灣從事雕塑製作。陳夏雨得知了林坤明在屏東從事製作

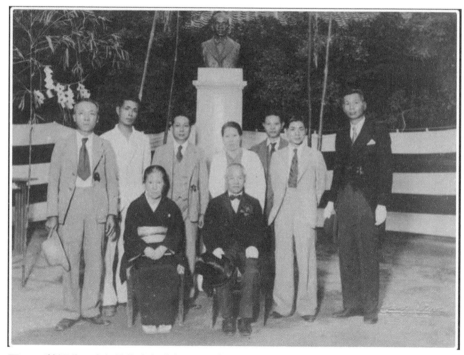

圖17　蒲添生　〈齋藤牧次郎像〉　1941年　設置於高雄平和國民學校　蒲添生紀念館提供

圖18　蒲添生　〈淺井初子像〉　1943年　設置於二水國民學校　《臺灣日日新報》，
1943年8月13日，第3版

圖19　蒲添生　〈陳中和像〉　1942年　蒲添生紀念館提供

雕塑的消息後，便前往參觀，當他見到林坤明實際對著模特兒製作雕塑時，亦大受感動。[73]

其後，陳夏雨拜訪同樣出身臺中、畢業於東京美術學校的畫家陳慧坤（一九○七─二○一一）。並且透過陳慧坤的介紹，他在一九三六年三月進入了住在東京、同時擔任東京美術學校教授的雕塑家水谷鐵也（一八七六─一九四三）門下。[74] 不過，陳夏雨在水谷門下，無法如願製作理想的作品，他曾在後來的訪談中描述在水谷門下修習的情形，他認為水谷教授待人很好，但是工作內容多是製作肖像雕塑，既要觀察前輩的製作，且只能按照老師的吩咐為木雕上色，似乎沒有追求自己藝術創作的餘地。[75]

在某次機緣下，陳夏雨將這個煩惱，告訴了幫忙水谷工作而認識的雕塑家白井保春（一九○五─一九九○），白井便幫助陳夏雨，將他介紹給了雕塑家藤井浩祐（一八八二─一九五八）。因此陳夏雨從一九三七年秋天，改拜入藤井浩祐的門下學習，直到一九四四年左右。[76]

藤井浩祐自一九○七年從東京美術學校畢業之後，同年入選了第一回文展，之後持續參加官展，且當他一九一六年成為再興日本美術院雕刻部的成員之一以來，一直到他在一九三六年再度參加由帝展改組的新文展之前，都是代表日本美術院展的雕塑家。[77] 根據陳夏雨的描述，藤井浩祐的指導方針和水谷不同，他讓學生一起合僱模特兒，各自製作雕塑，也允許學生自己創作，老師只偶爾針對不好的地方提供建議。[78]

陳夏雨曾說，當初赴日時，是受到羅丹吸引，但後來馬約爾（Aristide Maillol，一八六一─一九四四）與藤井浩祐的製作精髓，也就是「造型的單純化」成為了他的新目標。[79] 陳夏雨表示，藤井的人品很誠實，令人尊敬，但又說，在日本學習時，老師只是提供了場所，之後必須走出自

己的路。[80] 也就是說，藤井並非是會強烈干涉弟子的指導者，而且陳夏雨似乎強烈意識到，要避免成為老師的模仿者。「自己的路」這個關鍵字，在陳夏雨的談話中出現了好幾次。

72　有關陳夏雨的生平經歷，參閱研究成果主要如下：〈陳夏雨專輯〉，《雄獅美術》，一〇三期（一九七九年九月）；廖雪芳，《完美・心象・陳夏雨》（臺北：雄獅圖書股份有限公司，一九七九年）；《完美・心象・陳夏雨》雕塑集》（臺北：雄獅圖書股份有限公司，二〇〇二年）；王偉光，《陳夏雨的祕密雕塑花園》（臺北：藝術家出版社，二〇一六年）。

73　林惺嶽，〈不堪回首話當年——為陳夏雨先生雕塑個展而寫〉，《藝術家的塑像》，頁二七九。

74　在以下幾份資料的年表裡，陳夏雨前往東京的年份皆記為一九三五年，包含《雄獅美術》一〇三期（一九七九年九月）、《陳夏雨的祕密雕塑花園》頁一三的陳夏雨本人受訪資料中，有他「昭和十一年三月」（一九三六年）曾前往拜訪水谷的紀錄。往後的研究如《臺灣美術全集 三三 陳夏雨》（二〇一六年），也將陳夏雨前往東京的年份訂為一九三六年，故本文也採用一九三六年的說法。

75　王偉光，《陳夏雨的祕密雕塑花園》，頁一一一二。

76　關於陳夏雨進入藤井浩祐門下的年份，先行研究訂為，一九三六年（陳夏雨前往東京訂為一九三五年）。不過根據王偉光一文中陳夏雨的採訪資料，訂為「昭和十二年（一九三七年）」進入藤井門下學習。此外，《大阪每日新聞 臺灣版》第六版（一九三八年一〇月一四日）亦記為「昭和十二年（一九三七年）十一月」。美術年鑑社編，《現代美術家總覽 昭和一九年》（東京：美術年鑑社，一九四四年），頁一七四亦有〈昭和十二年藤井師事〉的記述，因此本文採用一九三六年進入藤井門下的說法。

77　資料參照「藤井浩祐」（齊藤祐子），收入田中修二編，《近代日本彫刻集成 第二卷 明治後期・大正編》，頁四九三。藤井後來與一九三五年進行的帝展組織改革（松田改組）有所關聯，退出原先已參加二十餘年的院展，回歸帝展會員的身分。藤井明氏指出，這應當與藤井浩祐加入美術院後，仍與其他美術團體以及雕刻家保持交流有關聯。藤井明，〈藤井浩祐的彫刻と生涯〉，收錄於井原市立田中美術館編，《ジャパニーズ・ヴィーナス：彫刻家・藤井浩祐の世界》（井原市立田中美術館、小平市平櫛田中彫刻美術館、小平市平櫛田中彫刻美術館，二〇一四年），頁一七。陳夏雨進入藤井門下，正好是帝展改組之後，陳夏雨會參加第一回新文展，與藤井復歸、並擔任第一回新文展的審查委員之契機應該有所關聯。

78　王偉光，《陳夏雨的祕密雕塑花園》，頁一一。

79　王偉光，《陳夏雨的祕密雕塑花園》，頁一三三。

80　王偉光，《陳夏雨的祕密雕塑花園》，頁一一四—一一五。

陳夏雨改投到藤井浩祐門下的隔年，也就是一九三八年，首次以作品〈裸婦〉入選了第二回新文展。對二十一歲的年輕臺灣雕塑家來說，是很大的成就。當時的報導，留下了陳夏雨及白井保春的訪談（圖20）：

陳夏雨君昭和十二年十一月起在帝國藝術院會員藤井浩祐氏門下接受指導，居住在東京市荒川區日暮里九之一〇九七藤井氏家中，他談起首次入選的喜悅：「在臺灣以雕塑家知名的黃土水先生逝世後，後繼無人，為了臺灣，我希望能讓這份藝術再度甦醒。本次獲得這份榮耀，要感謝老師門及各位前輩，今後我將決心更努力進步。」[81]

訪問藤井氏宅的陳君，謙遜的他也掩不住喜悅說道：「第二次參選總算入選了，要感謝藤井老師的教誨，及介紹我來到這裡的白井保春老師給我的激勵。接下來會更加努力。」

在旁的白井氏也高興地表示：「在本島人當中，陳君是唯一有望之人，能夠取代前些年逝世的臺灣出身雕塑家黃土水君（美校出身），他的將來令人期待。」[82]

若這篇報導屬實，那麼便可知陳夏雨前一年也參選了第一回新文展，不過卻落選了，並且，他很在

圖20　陳夏雨新文展入選報導《大阪每日新聞 臺灣版》，1938年10月14日，第6版

意同為臺灣雕塑家、早逝的黃土水。陳夏雨生前並未見過黃土水，不過若有意成為雕塑家，而從臺灣遠赴東京，那麼一定會有很多人想起與提起黃土水。陳夏雨在戰後接受訪談時，被問到黃土水的事情，他表示：

……我則是三五年去日本。去到那裡，遇到的人都問我認不認得黃土水，因為他曾經替天皇的岳父母鑄銅像，那是不得了的榮譽，所以他在日本雕塑界名聲很大，人人知其名。[83]

黃土水於一九二四年入選帝展，而陳夏雨一九三八年入選文展，這意謂睽違了十四年，總算再次有臺灣人雕塑家入選日本官展。當時他的入選作品〈裸婦〉是女性的全身裸體像，下半身沉甸穩重，作品整體給人柔和的感覺。女性的頭部及面貌，與其說造型寫實，更像是稍微被簡化過了，讓人聯想到他的老師藤井浩祐以及馬約爾的雕塑風格。

陳夏雨後來參加新文展的作品，都製作追求表現女性的裸體像。第一次入選新文展後的隔年，也就是一九三九年，他以〈髮〉[84]（圖21）入選第三回新文展，一九四〇年以〈浴後〉（圖

81 〈陳夏雨君の《裸婦》見事文展に初入選〉，《大阪每日新聞 臺灣版》，第六版（一九三八年一〇月一四日）。

82 〈陳君文展の彫刻に初入選〉，《臺灣日日新報》，晚報第二版（一九二八年一〇月一二日）。白井保春畢業於東京美術學校雕刻科，曾多次入選帝展、文展及院展。陳夏雨與白井保春長期保持交流，一九四六年陳夏雨一家人引揚返回臺灣後，與白井往來的明信片仍有留存。參見廖雪芳，《完美·心象·陳夏雨》，頁一九。

83 黃春秀，〈臺灣第一代雕塑家——黃土水〉，收入國立歷史博物館編輯委員會編，《黃土水雕塑展》，頁六九。

84 根據立花義彰，〈臺灣近代美術與日本之關聯年表〉（未刊稿）可知，作品〈髮〉於一九四三年五月有過捐贈的紀錄。但戰後作品下落不明。

22）入選紀元二千六百年奉祝展，連續三次入選官展之後，一九四一年他獲得了免審查的資格，接著以〈裸婦立像〉（圖23）參加第四回新文展；一九四三年的第六回新文展則以〈裸婦〉（圖24）參加。陳夏雨另外在一九四一年還參加了日本雕刻家協會，以作品〈座像〉獲得「協會賞」，被推薦成為會友。[85]

陳夏雨以日本為據點進行美術活動，但也與臺灣的美術活動保持聯繫，一九四一年臺陽美術協會開設雕塑部門，陳夏雨參加了首次設立雕塑部門的第七回展、一九四二年的第八回展與一九四三年第九回展。例如

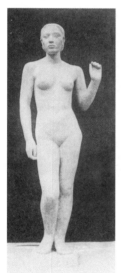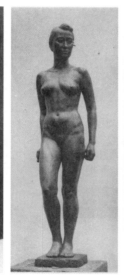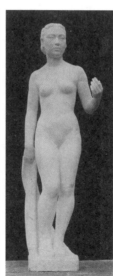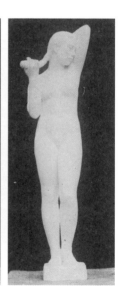

（由右至左）

圖21　陳夏雨　〈髮〉　塑造　第三回新文展　1939年　取自《文部省美術展覽會圖錄》（第三回第三部）

圖22　陳夏雨　〈浴後〉　塑造　紀元二千六百年奉祝展　1940年　取自文部省編，《紀元二千六百年奉祝美術展覽會圖錄》（第三部彫塑）

圖23　陳夏雨　〈裸婦〉　塑造　第四回新文展　1941年　取自《文部省美術展覽會圖錄》（第四回第三部）

圖24　陳夏雨　〈裸婦〉　塑造　第六回新文展　1943年　取自《文部省美術展覽會圖錄》（第六回第三部）

一九四一年的第七回臺陽美展，他展出了〈鏡前〉、〈聖觀音〉、〈信子〉、〈浴後〉、〈裸婦〉、〈王長老〉等作品[86]，一九四二年的第八回展除了他自己的作品〈靜子〉以外，還特別展出他的老師藤井浩祐的作品〈浴後〉。[87]另外，一九四三年的第九回展，他展出了木雕〈鷹〉以及〈友人的臉〉等作品。[88]日治時期最後一次的臺陽展，是第十回臺陽展，紀錄上看不出陳夏雨曾參加這一回展覽會。當時人在東京的陳夏雨，應該受到戰爭情勢的影響，無法將作品順利運送到臺灣參展。

陳夏雨擅長製作女性裸婦像，他在戰前也留下了幾座肖像雕塑。一九三八年及一九三九這兩年，陳夏雨連續入選日本新文展，名聲逐漸在臺灣傳開。陳夏雨有位親戚是醫師，與臺灣中部鹿港的辜顯榮家有些交流，因此一九三九年辜顯榮去世時，他受辜家大和會社職員們委託，製作了辜顯榮的全身像。隔年，辜顯榮的兒子辜振甫（一九一七—二〇〇五）又邀請他製作了另一件辜顯榮的胸像。由於這樣的淵源，據說在那之後，陳夏雨受到辜振甫、辜偉甫（一九一八—一九八二）兄弟的經濟支援。[89]現今在鹿港由辜顯榮舊邸改建的鹿港民俗文物館，就設有一座辜顯榮像（圖25），

85　〈陳夏雨生平年表〉，《陳夏雨雕塑集》，頁六八。此外，日本雕刻家協會的會員名冊，亦有陳夏雨的姓名，參見《日本美術年鑑 昭和十八年版》。

86　〈第七回臺陽展目錄〉（鄭世璠收藏資料）。本資料由顏娟英教授與詹凱琦女士（臺灣大學藝術史研究所碩士）告知並提供，特此致謝。

87　〈第八回臺陽展目錄〉（原鄭世璠收藏資料，顏娟英教授提供）；〈陳夏雨年表記事〉，收入廖雪芳，《完美・心像・陳夏雨》，頁一三九。

88　臺陽美術協會編，《臺陽三十五年》（一九七二年）。立花義彰先生提供所藏《臺陽三十五年》書冊供筆者閱覽，特此致謝。

89　〈第九回臺陽展目錄〉（原鄭世璠收藏資料，顏娟英教授提供）；陳春德，〈臺陽展合評（評者：林玉山、林之助、李石樵、陳春德、蒲添生）〉，《興南新聞》，第四版（一九四三年四月三〇日）（中央研究院臺灣史研究所藏）。

王秋香，〈藝術的苦行僧——陳夏雨〉，《雄獅美術》，一〇三期（一九七九年九月），頁二一。

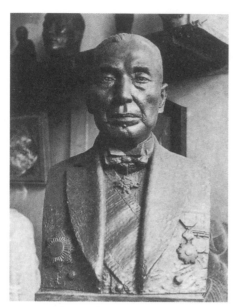

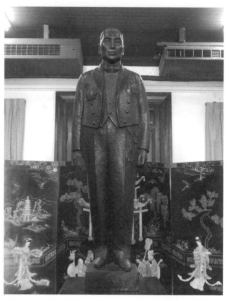

圖26　陳夏雨　〈辜顯榮像〉　1940年
家屬提供

圖25　製作者不明　〈辜顯榮像〉　青銅
鹿港民俗文物館藏　2018年作者攝影

圖28　陳夏雨　〈王井泉像〉　1941年
家屬提供

圖27　陳夏雨　〈楊肇嘉女兒像〉　1941
年　家屬提供

這座像是否為陳夏雨戰前鑄造的作品，尚無法確認，但外型確實很近似。至於陳夏雨製作的辜顯榮胸像，現在僅留有當時的黑白照片（圖26）。

除了辜家以外，陳夏雨一九四一年還製作了楊肇嘉女兒的頭像（圖27）以及王井泉的頭像（圖28）。王井泉（一九〇五─一九六五）除了經營餐廳，還贊助文化人及文化活動，非常著名。陳夏雨也認識臺中中央書局的張星建，並受到他的援助。張星建與王井泉，兩人可並稱為日治時期有名的文化贊助者。陳夏雨回臺灣時，總是會與臺中中央書局的張星建見面，由於這份關係，他認識了擔任書局會計的女性施桂雲（一九一九─二〇二二）。起初施家父母反對這樁婚事，但在張星建的媒合之下，兩人結了婚，一九四二年十月，陳夏雨帶著新婚妻子回到東京。[90]

陳夏雨從二十歲初期就連續入選日本文展，一九四一年獲得免審查的資格，隔年結婚，又得到同時期臺灣的名家及文化人的青睞，製作了肖像作品，人生看起來似乎很順遂。但一九四〇年代政治社會的劇烈變化，將陳夏雨捲入混亂中，讓他往後的人生起了很大變化。其中之一就是太平洋戰爭的影響，特別是一九四五年三月的東京大空襲，陳夏雨此時幾乎失去了所有在東京時期製作的作品及資料。日本戰敗，對陳夏雨的人生來說，是很大的轉捩點。當時他也感到在日本的臺灣人，身分與處境因為從被殖民者轉變為勝利國人民，而有了很大的變化與衝突，[91]因此陳夏雨便決定於一九四六年五月與妻子一同回臺，此後也將活動據點完全轉移到了臺灣。

90　王秋香，〈藝術的苦行僧──陳夏雨〉，頁二三一。
91　王偉光，《陳夏雨的祕密雕塑花園》，頁一二一。

陳夏雨在日本遭逢東京大空襲，導致戰前他在日本活動時的作品以及資料幾乎全數遺失，要探討他早期的創作活動，資料十分有限。所幸近期發現一件非常早期的陳夏雨作品〈青年頭部（陳鄭鴻源）像〉（品名為暫定，約一九三五－一九四〇年製作，彩圖27），目前收藏在臺中烏日的陳鄭添瑞醫師家中。陳鄭添瑞醫師的父親陳鄭鴻源醫師（一九〇八－一九九四），與陳夏雨一樣出身臺中，同時期赴日留學，因年紀相仿，他們因此成為了好朋友。努力學習雕塑的陳夏雨為陳鄭鴻源醫師製作了這件頭像雕塑，這件作品可說是兩人學生時期的友誼見證。[92] 作品尺寸並不大，可能是一口氣製作完成的，也帶有頭部寫生的感覺，雖然是頸部以上頭像，並非很完整的人物雕塑，但這件頭像卻表現出了一股青少年特有的清爽氣質。此外，在一

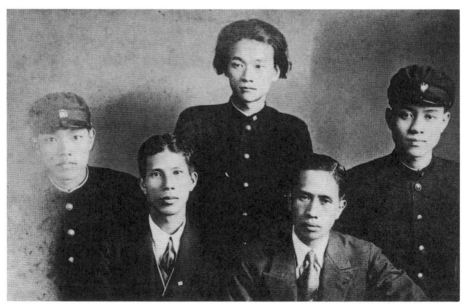

圖29　留日臺灣藝術家合影，由左至右依序為廖德政、劉啟祥、李石樵、李梅樹、陳夏雨　取自李欽賢，《高彩・智性・李石樵》，臺北：雄獅圖書股份有限公司，1998年，頁41

張日治時期的老照片中，可以看到陳夏雨的身影（圖29），這是他與好友廖德政（一九二〇—二〇一五）、李梅樹、李石樵、劉啓祥（一九一〇—一九九八）等人一起合影的照片，照片中都是臺灣藝術家，且大多數是畫家。這張照片的拍攝時間點還不太確定，有待考證，但透過照片，我們可以知道陳夏雨雖然是其中唯一的雕塑家，但與其他留日的臺籍畫家應該有著不錯的交情與互動關係。[93]

陳夏雨因為戰爭波及，一九四五年之前在東京製作的作品已經全數遺失了，他也就此失去了培育他年輕有成的美術活躍地日本，只得重新出發。陳夏雨回到臺灣後，被捲入二二八事件中的張星建，一九四九年於臺中被慘殺，這一連串的事件想必對陳夏雨帶來了很大的衝擊。日治時期在東京學習的雕塑家當中，陳夏雨與蒲添生兩位，戰後都成為了代表臺灣的雕塑家。不過兩人的雕塑製作類型，也在戰後漸往不同的方向發展。蒲添生一輩子尊敬他的恩師朝倉文夫，而且與朝倉相似，戰後，他在臺灣接受了許多公家人員的肖像製作委託；陳夏雨則是此後與外部斷了聯繫，他的創作態度，是喜好在工作室裡靜靜地追求自己的道路。

92　廖德政是臺中豐原人，一九三八年從臺中一中畢業後前往東京。一九四一年進入東京美術學校油畫科，畢業後在一九四六年回臺，居住在臺北。由於一九四七年發生二二八事件，父親廖進平失蹤，廖德政為了避難四處躲藏，直到風聲平靜後才回家。期間廖德政也因為終日恐懼擔憂，於是辭去了臺北師範學校的教書工作。他後來造訪臺中陳夏雨的宿舍，一住四個月，埋首創作，完成了一件女性胴體石膏像。參見顏娟英，《臺灣美術全集十八廖德政》（臺北：藝術家出版社，一九九五），頁二三一。亦感謝顏娟英教授提供陳夏雨與留日臺灣畫家合照的照片資訊。

93　感謝顏娟英教授的介紹，以及感謝陳鄭添瑞醫師慷慨借觀原件作品提供我進行研究。

黃清埕：捏著泥土的悠然指尖

黃清埕（別名黃清亭）出身澎湖，從高雄中學校退學之後，前往日本，接著畢業於東京的私立中野中學校，一九三六年四月他進入東京美術學校雕刻科塑造部，並於一九四一年三月畢業。[94]

黃清埕在澎湖就讀小池角公學校時，另外一位同樣出身澎湖、畢業於國語學校公學師範部的畫家劉清榮（一九〇二─一九八一）正好在那裡擔任教員。黃清埕的繪圖才能得到劉清榮的讚賞，後來劉清榮與黃清埕也於同個時期遠赴東京學習美術。[95]

黃清埕從公學校畢業後，入學高雄中學校，因為對美術有興趣，因此三年級的第一學期就退學了。他的父親經營藥鋪，本希望兒子到東京進入私立中學，以期畢業後能進入藥學專門學校。但黃清埕卻沒報考藥專，而是考入了中央大學──不過這些都只是表面上的應付而已，其實黃清埕在美術研究所學習美術基礎，後來通過了東京美術學校的入學考試。[96] 黃清埕在東京美術學校的畢業製作作品為〈胴體〉（圖29），在學期間他就已經以〈年輕人〉（圖30）入選過一九四〇年的紀元二千六百年奉祝展，並在一九四二年獲得了第六回日本雕刻家協會展的獎勵賞，[97] 自學生時期起就很活躍。

目前所知關於黃清埕的資料並不多，仍難以真正深入探討他在東京美術學校時期的生活狀況，除了參加展覽會之外，所幸尚可從少數資料見到，他與美術學校的同學們之間的交流情形。比如，從韓國著名的現代雕塑家金鐘瑛（一九一五─一九八二）留下的照片裡，可見金鐘瑛和黃清埕與他們的塑造部同學，一起在東京美術學校的那間製作裸體雕塑的雕刻科教室裡和樂相處的

合影。（圖31）此外，他們在美術學校最後一年的一九四〇年五月二十一至二十五日，曾於東京紀伊國屋銀座分店舉辦第一回「塑人會」展覽，這個展覽由黃清埕與塑造部的同班同學一起舉辦，是一個小型的雕塑展覽會。[98] 目錄上，可見雕刻科教授建畠大夢撰寫的推薦致詞，這個展覽會除了黃清埕、金鐘瑛之外，還有另外十二位日本同學參與。[99]

黃清埕從學生時期起，就對臺灣的美術活動很熱衷，他參加了臺灣第一個前衛美術團體「MOUVE洋畫集團」（後來改稱「MOUVE美術集團」）（譯註：此美術團體多次改稱，現代中文出版品提及時也有多種譯名，如行動畫會、行動美術協會、行動美術團體等等，為避免混亂以及方便辨識，以下皆保留這個美術團體的MOUVE代表性法文名稱，不再另作翻譯），一九三八年三月在臺北臺灣教育會館舉辦的第一回展覽會當中，他展出了雕塑作品〈臉〉[100]（圖32）以及數件繪畫作品。[101] 當時《臺灣日日新報》記者野村幸一寫了展覽會評論，對黃清埕的作品評價如下：

94 吉田千鶴子，《近代東アジア美術留学生の研究——東京美術学校留学生史料——》，頁二一六。

95 黃清舜，《一生的回憶》（澎湖：澎湖縣文化局，二〇一九年），頁二〇四、頁二七五—二七六。黃清舜（一九〇九—一九八七）為黃清埕之兄，本書為其回憶錄。

96 黃清舜，《一生的回憶》，頁二〇四。

97 美術研究所編，《日本美術年鑑 昭和十八年版》（東京：国書刊行会，一九九六年；一九四七初版），頁二六。

98 展覽時間和地點參見美術研究所編，《日本美術年鑑 昭和十六年版》（東京：美術研究所，一九四二年），頁三九。

99 建畠大夢的推薦致詞與參展名單見「第一回塑人會展覽會」日錄，東京文化財研究所收藏。

100 國立臺灣美術館現藏有一件〈女友（桂香）〉（登錄號〇八二〇〇一四〇）的雕塑，應即為此件作品。

101 顏娟英編著，《臺灣近代美術大事年表》，頁一六八。

圖31　黃清埕〈年輕人〉塑造　紀元 二千六百年奉祝展　1940年　取自《紀 元二千六百年奉祝美術展覽會圖錄》（第 三部彫塑）

圖30　黃清埕〈胴體〉塑造　東京美 術學校畢業製作　1941年　取自《近代 東アジア美術留学生の研究》，頁246

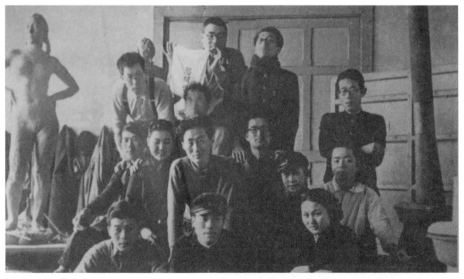

圖32　韓國雕塑家金鐘瑛（1915-1982）於東京美術學校雕刻科的雕刻教室，與同學的 合影，其中前二排左一為黃清埕，左三為金鐘瑛　取自吳光洙，《金鐘瑛：韓國現代 雕塑的先驅》（首爾：時空社，2013年）頁38（오광수，《김종영 - 한국 현대조각의 선구 자》，시공사，2013）

黃清亭君的雕塑，在本島的展覽會來說是很罕見的，看起來像是在暗示什麼一樣。這件作品很明顯只是一個寫實的練習作，若和布爾代勒或羅丹、馬約爾相較，的確沒什麼好值得一提的，但能有這樣的立體作品展出，實在是很令人高興的事情。人物（A）、（B）的畫作也無意識地運用到了雕塑技法的立體感，雖然是學院派作品，卻又很讓人覺得親近。[102]

此外，他還參加了一九四○年五月舉辦的MOUVE三人展，當時他展出了〈貝多芬試作〉這件貝多芬的頭部像（圖33）。[103] 後來MOUVE於一九四一年改名為臺灣造形美術協會，該年三月舉辦了展覽會；同為雕塑家、且是他美校同學的范德煥也一同參加了。[104] 此外，黃清埕於一九四二年獲得第六回日本雕刻家協會展的獎勵賞，同一年他在臺南公會堂舉行個展，展出二十件雕塑、九件洋畫，大獲好評。[105]

黃清埕的活動範圍擴及了日本與臺灣，之後又受到北平藝術專科學校招聘，因此他預定先從東京回到臺灣。但不幸的是，一九四三年三月，他乘坐高千穗丸，離開神戶港口要前往臺灣基隆時，遭受美國海軍的魚雷攻擊，黃清埕與妻子李桂香遇難死亡——當時他才三十歲。[106]

102 野村幸一，〈ムーヴ展評〉，《臺灣日日新報》，第十版（一九三八年三月二三日）。

103 〈ベートーヴン試作（ムーヴ三人展）黃清呈〉，《新民報》，第八版（一九四○年五月一五日）ベートーウン為當時新民報標題誤植拼法，正確應為ベートーヴン或ベートーヴェン：王白淵，《臺灣美術運動史》，《臺北文物》，三卷四期（一九五五年三月），頁四○。

104 《臺灣造型美術展》，《臺灣日日新報》晚報第三版（一九四一年三月一日）。

105 王白淵，〈臺灣美術運動史〉，頁四一。

106 林育淳、李瑋芬，《臺灣製造‧製造臺灣：臺北市立美術館典藏展》（臺北：臺北市立美術館，二○一六年），頁三○。

小說家呂赫若收到黃清埕夫妻的訃聞後，在當時的《興南新聞》上刊載了文章〈嗚呼！黃清呈夫婦〉，描述了他過去與夫妻兩人相處的情形。這篇文章提到，在一九四〇年日比谷公會堂舉行了奉祝二千六百年儀式的活動，呂赫若也參加了其中的音樂會演出，因此認識了同樣參加演出的李桂香。李桂香是當時就讀於東洋音樂學校（東京音樂大學的前身）的鋼琴家。[107] 呂赫若在東京學習聲樂，預計演唱歌劇托斯卡的其中一段，因此請李桂香擔任伴奏。為了此事，他拜訪了住在東京中板橋武藏高校附近工房街的李桂香，當時黃清埕也在場，呂赫若回憶中的黃清埕是如此形象：

打開右側的門，眼前是全身沾滿泥巴、手捏著泥土的年輕男性，就是正

圖34　黃清埕〈貝多芬試作〉塑造　1940年　《新民報》，1940年5月15日，第8版

圖33　黃清埕〈顏〉塑造　第一回MOUVE展　1938年（「顏（MOUVE展）黃清亭作」報導《臺灣日日新報》，1938年3月16日，第6版

在製作雕塑的黃清呈氏。

……黃清呈氏面帶微笑，表情非常柔和。他嘴邊稀疏的鬍鬚很明顯，和我交談時，他的手指很本能地捏著土，將泥土揉圓又攤平。

我看了工作室，裡面都是泥土的頭、胸像，感覺充滿了泥味。108

當時李桂香向呂赫若介紹黃清埕說「這是我哥哥」，後來呂赫若又向同樣住在東京的雕塑家陳夏雨確認，陳夏雨告訴他：「什麼啊，雖然是哥哥的年紀，但他們兩人是夫妻喔！」呂赫若這才恍然大悟。

黃清埕每年暑假與寒假，都會回臺灣製作名人的雕塑，用來補貼學費及生活費。他若在臺南，會借住畫家謝國鏞（一九一四—一九七五）家，在高雄則借住在澎湖會館經營中藥生意的岳父李求家中——李桂香是李求的女兒，後來黃清埕與李桂香兩人一起前往東京同居。黃清埕有著藝術家性格，並不拘泥於形式，他與李桂香並沒有辦理結婚手續，兩人就這樣以有實無名的夫妻關係共度了三年。109

呂赫若在那之後時常在東京碰到兩人，最後一次見面是住陳夏雨及黃清埕都共同參加的新進

107　王白淵，〈臺灣美術運動史〉，頁四一。根據此頁說明，妻子李桂香畢業於東洋音樂學校。

108　呂赫若，〈嗚呼！黃清呈夫婦〉，《興南新聞》第四版（一九四三年五月一七日）。

109　黃清舜，《一生的回憶》，頁二七七。根據本書的內容，李桂香從臺南長老教會女子中學校畢業後，與黃清埕一同前往東京，並考取東洋音樂學校鋼琴科，在學期間於東京舉辦鋼琴獨奏會，獲得高度評價。

雕塑家雕塑展，呂赫若在會場見到夫婦兩人感情很好地一起坐在長椅上。直到陳夏雨出現之前，呂赫若都一直在和夫婦兩人閒談。沒想到，這成了呂赫若與兩人所見的最後一面。[111]

從呂赫若留下的軼聞當中，可得知黃清埕與志在音樂的妻子李桂香，將東京自宅當成工作室。黃清埕熱衷於製作雕塑，他與同時期在東京的臺灣雕塑家陳夏雨也交流密切。陳夏雨在藤井浩祐門下學習，而黃清埕此時就讀東京美術學校雕刻科，兩人並非因為所屬學校的關係，而是以臺灣年輕雕塑家同好的身分交流。所幸黃清埕還留下了幾件作品，現今被收藏在臺灣的美術館當中。黃清埕目前藏於臺灣公立美術館裡的作品，皆是小品。其中高雄市立美術館藏的〈頭像〉（彩圖23），是黃清埕現在可知作品中較為罕見的石膏像，製作年代不明，但推測應該是他在東京時期的一九三〇年代後半到一九四〇年左右製作的作品。〈頭像〉為無肩的女性頸上頭像，臉部略為面向右下作凝視貌；類似角度也可見於其他作品，比如他的畢業作品以及〈少女頭像〉、〈脫衣少女〉（皆為臺北市立美術館收藏）等都可見到，可見雕塑家在這時期對於人體頭部表現的嘗試與興趣。[112]

遺憾的是，黃清埕活動時間很短，在雕塑界還未有機會真正大鳴大放前便逝世了。[113]

范德煥：在歷史動盪裡，從故鄉到異鄉

根據東京美術學校的資料，范德煥（范倬造、范文龍）生於一九一四年一月一日，出身新竹州，從新竹中學校畢業之後，一九三六年四月進入東京美術學校雕刻科木雕部。在學時期他參與了校友會俳句社團。[114]一九四一年三月他從該科系畢業，畢業作品是一件名為〈臺灣之男〉的木雕

作品（圖34）。[115]以照片來看，這是一座臉部輪廓很深的男性頭部像，男性的眼睛很大，看似臺灣原住民，他頭上包裹著頭巾，臉部微微上仰，昂然地望著前方。

范德煥別名范倬造，可從當時一些新聞報導裡發現他用這個名字在臺灣活動的紀錄。[116]例如他從東京美術學校畢業後，《臺灣日日新報》就曾報導，一九四一年九月，新竹中學校的畢業生們，曾贈與前校長大木俊兒郎（一八七九－一九六七）紀念胸像，當時的石像就是范倬造所雕刻。這份報導寫著「上野美校出身的雕塑家，第四屆畢業生范倬造氏，以刀雕刻完成了這座了不起的石

110　依此狀況判斷，很有可能是一九四二年的日本雕刻家協會展。

111　呂赫若，〈嗚呼！黃清呈夫婦〉，《興南新聞》，第四版（一九四三年五月十七日）。

112　另外，根據蒲添生的長男蒲浩明所述，在東京留學時，蒲添生與黃清呈往來密切。蒲添生回臺之前，還曾將自己在東京製作人偶的打工兼差介紹與黃清呈（二〇一八年訪問所知）。依此可判斷，一九三〇年代到一九四〇年代之間，旅居東京的蒲添生、陳夏雨、黃清呈、林坤明等青年臺灣人雕刻家，彼此時常往來。

113　關於黃清呈以及〈頭像〉的進一步介紹，亦可參照徐柏涵，〈尋找黃清呈──雕塑家的南方紀事〉，《藝術認證》，第九八號（二〇二二年六月），頁二〇－三一。

114　吉田千鶴子，《近代東アジア美術留学生の研究──東京美術学校留学生史料──》，頁二一六。謝里法的文章提到范倬造為一九一三年一月一日生，參見謝里法，〈一位雕塑家的出土──大陸上的范文龍就是臺灣造型美術協會的范倬造？〉，《雄獅美術》，第一三三期（一九八二年三月）。以及，王一林的文章亦採取一九一三年出生的說法，見王．林等，〈紀念臺灣省籍雕塑家范文龍〉，《美術》（一九八二年六月）。然而，考量吉田千鶴子翻閱參照的是東京美術學校的學生學籍檔案，為第一手資料，因此本文採用吉田千鶴子所記范德煥生年為一九一四年之說。

115　吉田千鶴子，《近代東アジア美術留学生の研究──東京美術学校留学生史料──》，頁二四七。

116　在戰前的《東京美術学校一覧》中，姓名雖然記為「范德煥」，但同時期的《臺灣日日新報》裡亦有「范倬（卓）造」的稱呼。此外，在一九四四年的《臺灣總督府職員錄》中，新竹州立新竹中學校囑託（非正式雇用關係人員）有「原卓造」之姓名，也有可能是范德煥。根據王一林的文章指出，詹德煥為其本名，九歲時成為范家養子，遂改姓為范德煥。參見王一林等，〈紀念臺灣省籍雕塑家范文龍〉（一九八二年六月），頁五三、頁五六－五八。此外，「范文龍」應當是范德煥前往中國後所使用的名字。

像」，並且刊載著胸像的照片（圖35）。

這座胸像在隔年，也就是一九四二年二月，贈送給了住在故鄉佐賀縣的大木俊九郎。[117]

此外，范德煥也參加了臺灣年輕美術家們所組織的美術團體——由MOUVE改名而成的「臺灣造型美術協會」。[118] 至於他參加的原因，推測可能與MOUVE第一回展覽就參加的黃清埕有關。黃清埕與范德煥同年出生，兩人也同一年進入了東京美術學校雕刻科。一九四一年三月於臺北臺灣教育會館舉行的臺灣造型美術協會展當中，范德煥展出了木雕〈羅漢〉、〈山地青年〉、還有〈女〉（圖36）。[119] 王白淵在戰後曾提過臺灣造型美術協會展裡的范德煥作品，他當時的感想是：「范倬造的〈羅漢〉木雕實在是少見的逸品，尤其是〈山地青年〉的表現非常逼真」。[120] 雖然無法判定，但以時期來看，〈山地青年〉這件作品很可

圖36　范德煥（范倬造）〈大木俊九郎胸像〉　石雕　1941年　《臺灣日日新報》，1941年9月15日，第4版

圖35　范德煥 〈臺灣之男〉　木雕　東京美術學校畢業製作　1941年　取自《近代東アジア美術留学生の研究》，頁247

能就是他同一年畢業製作的作品〈臺灣之男〉。

戰後，有很長一段時間范德煥在臺灣沒有留下蹤跡。進入一九八○年代之後，范德煥的行蹤才有了下落，原來他到了中國，擔任美術大學的講師，並且已於一九七七年去世。一九八一年，美術家謝里法在和訪美的中國美術家見面時，偶然在談話中聽聞有位臺灣雕塑家名為范文龍。謝里法後來從范氏的學生及親戚處取得情報與資料，確認范文龍就是活躍於日治時期的雕塑家范倬造。謝里法所找到的其中一項資料，是范德煥在中國的學生所寫的回憶錄。根據這份資料可 [121]

117 〈教へ子相寄り胸像を贈る〉，《臺灣日日新報》第四版（一九四一年九月一五日）。

118 〈恩師に胸像贈呈〉，《臺灣日日新報》，第二版（一九四二年二月一九日）。

119 《造型協會展開く》，《朝日新聞 臺灣版》，第八版（一九四一年四月二九日）。

120 王白淵，《臺灣美術運動史》，頁四一。

121 請參照謝里法，〈一位雕塑家的出土——大陸上的范文龍就是臺灣造型美術協會的范倬造？〉，《雄獅美術》，第一三三期（一九八二年三月），頁六六~七○。

圖37　范德煥（范倬造）〈女〉 造型美術協會展　1941年
《朝日新聞 臺灣版》，1941年4月29日，第8版

知，范德煥從東京美術學校畢業之後，雖然回到臺灣，但在戰後，受到一九四七年的二二八事件牽連，逃亡到日本。一九五五年十二月再從日本前往中國。他在中國時，於中央美術學院、廣西藝術學院等地教授雕塑。據說他抵達中國後沒多久，讀了毛澤東的〈延安文藝講話〉而受到影響，也曾與學生們到北京西郊外的山村生活，或是在端午節晚上召開宴會，自己還上臺唱了臺灣民謠。[122]

根據當時廣西藝術學院的學生們描述，雕塑科剛成立時，還沒有教室與教材，范德煥便將自己的雕塑工具借給學生們使用，親自打點準備雕塑教室。每年在不同的季節，范德煥會邀請離鄉背井的學生們到自己家中作客。[123] 范德煥還於一九七四年參加了《中日辭典》的校正工作，不過，他在一九七七年五月因腦溢血而去世。在去世前的一九七五年，范德煥總算得知失去聯繫的臺灣妻子的消息，[124] 但他從一九四七年離開臺灣後，一次也沒能回去，便客死他鄉。

122 王一林等，〈紀念臺灣省籍雕塑家范文龍〉，頁五六。

123 王一林等，〈紀念臺灣省籍雕塑家范文龍〉，頁五七。

124 王一林等，〈紀念臺灣省籍雕塑家范文龍〉，頁五七。

表一　日治時期留學日本的臺灣雕塑家

1. 東京美術學校入學者

姓名	生卒年	履歷
黃土水	（1895-1930）	臺北州臺北出身。1915年9月進入雕刻部木雕部選科，1920年3月畢業，畢業製作「久子小姐」（〈少女〉胸像）。1920年4月至1923年3月以研究生身分就讀研究科。
陳在癸	（1907-1934）	臺中州出身。1926年4月進入雕刻科塑造部，1927年4月轉至選科，1931年3月選科畢業，畢業製作〈女性立像〉。
張昆麟	（1912-1936）	臺中州出身。1933年4月進入雕刻科塑造部，在校期間病逝。
黃清埕	（1913-1943）	澎湖出身。1936年4月進入雕刻科塑造部，1941年3月本科畢業，畢業製作〈胴體〉。
范德煥（范文龍）	（1914-1977）	新竹州出身。1936年4月進入雕刻科木雕部，1941年3月本科畢業，畢業製作〈臺灣之男〉。
林忠孝（二木）	（1921-?）	臺北州臺北出身。1943年4月進入雕刻部，1947年3月長期休學，其後被除籍。
楊英風	（1926-1997）	臺北州宜蘭出身。1944年4月進入建築科，1946年因病休學，1947年3月長期休學，其後被除籍。

2. 其他

姓名	生卒年	履歷
蒲添生	（1912-1996）	1931年進入川端畫學校，1932年進入日本帝國美術學校日本畫科。1934年至在籍朝倉文夫雕塑塾，1941年返臺。
陳夏雨	（1917-2000）	1935年赴日，師事水谷鐵也、藤井浩祐，1946年返臺。
林坤明	（1914-1939）	在日本師事齋藤素巖（1936年左右）。

表二　日治時期入選日本展覽會的臺灣雕塑家

展覽會名	年	作家名	作品名
第二回帝展	1920	黃土水	〈蕃童〉
第三回帝展	1921	黃土水	〈甘露水〉
第四回帝展	1922	黃土水	〈擺姿勢的女人〉
第五回帝展	1924	黃土水	〈郊外〉
第一回聖德太子奉贊美術展覽會	1926	黃土水	〈南國的風情〉
第二回聖德太子奉贊美術展覽會	1930	黃土水	〈高木友枝胸像〉
第三回第三部會	1937	林坤明	〈島之娘〉
第二回新文展	1938	陳夏雨	〈裸婦〉
第四回第三部會	1938	林坤明	〈寺田先生〉
第三回新文展	1939	陳夏雨	〈髮〉
第五回第三部會	1939	（故）林坤明	〈習作〉（〈翁〉）
紀元二千六百年奉祝展	1940	黃清埕	〈年輕人〉
紀元二千六百年奉祝展	1940	陳夏雨	〈浴後〉
紀元二千六百年奉祝展	1940	蒲添生	〈海民〉
第五回日本雕刻家協會展	1941	陳夏雨	〈座像〉（獲得協會賞）
第四回新文展	1941	陳夏雨	〈裸婦立像〉
第六回日本雕刻家協會展	1942	黃清埕	（獲得獎勵賞）
第六回新文展	1943	陳夏雨	〈裸婦〉

表三　陳在癸雕塑作品一覽表

製作年	作品名	備註
1931	女性立像	東京美術學校畢業製作
1931	頭	東京美術學校畢業製作

表四　張昆麟雕塑作品一覽表

製作年	作品名	備註
約 1933-1936	閉月羞花－紅綢女	石膏胸像
約 1933-1936	可愛的姪兒	石膏頭部像
約 1933-1936	另類之我	石膏頭部像
約 1933-1936	純真的盼望	石膏頭部像
約 1933-1936	單	石膏頭部像

表五　林坤明雕塑作品一覽表

製作年	作品名	備註
1936	戀人	於臺灣美術聯盟第二回展覽展出
1936	裸像	於臺灣美術聯盟第二回展覽展出
1936	林夫人	於臺灣美術聯盟第二回展覽展出
1937	島之姑娘	入選第三部會第三回展，大小二尺二寸
1938	寺田先生	入選第三部會第四回展
1939	習作（翁）	入選第三部會第五回展（已故時入選）
年代不明	祖父	塑造，47×75×36cm（現存）
年代不明	孩童	木雕，24.5×30×75cm（現存）

表六　蒲添生雕塑作品一覽表（1945 年之前）

製作年	作品名	備註
1937	胸像習作	第十回朝倉雕塑塾展
1938	裸婦習作	第十一回朝倉雕塑塾展
1939	裸婦習作、胸像習作、胸像習作、首（頭部）習作、裸婦座像	第十二回朝倉雕塑塾展
1939	蘇友讓先生像	
1940	海民	入選紀元二千六百年奉祝美術展覽會
1941	文豪魯迅、裸婦習作	第十三回朝倉雕塑塾展
1941	鼠、駱駝、女人臉、貓、陳夫人之像	於第七回臺陽美術協會展展出（1941 年 4 月）
1941	齋藤牧次郎像	高雄市平和國民學校（1941 年 11 月揭幕）
1942	陳中和像	
1942	蔡翁、丸山君	於第八回臺陽美術協會展展出（1942 年）
1942	徐杰夫先生像	
1943	淺井初子像	彰化二水國民學校（1943 年 9 月揭幕）
1943	駱莊氏焄壽像、鈴子的臉、王振生翁像	於第九回臺陽美術協會展展出（1943 年 4 月）
1944	菊甫翁之壽像、高木氏之像、陳先生母堂之壽像、老人之像、小孩之像、鼠	於第十回臺陽美術協會展展出（1944 年 4 月）
1944	李太太像	家屬收藏

表七　陳夏雨雕塑作品一覽表（1945 年之前）

製作年	作品名	備註
1934	青年座像、青年胸像	
1935	林草胸像（外祖父）、林草夫人胸像（外祖母）、孵卵等數件	
1936	楊盛如立像、乃木將軍像（水谷鐵哉的摹刻）	
1937	臥女	
1938	裸婦	入選第二回新文展
1939	髮	入選第三回新文展
1939	辜顯榮立像、婦人頭像	
1940	浴後	入選二千六百年奉祝美術展覽會
1940	辜顯榮胸像、川村先生胸像	
1941	裸婦立像	第四回新文展
1941	座像	日本雕刻家協會協會賞
1941	鏡前、聖觀音、信子、胸像、浴後、裸婦、王長老	於第七回臺陽美術協會展展出（1941年4月）
1941	王井泉像、楊肇嘉女兒像	
1942	靜子、海之荒鷲	於第八回臺陽美術協會展展出
1943	裸婦	第六回新文展
1943	鷹（木雕）、友人的臉、有坂校長之像	於第九回臺陽美術協會展展出
1944	裸婦像一	
不明	青年頭部（陳鄭鴻源）像	現存，石膏像

表八　黃清埕雕塑作品一覽表

製作年	作品名	備註
1938	臉	第一回 MOUVE 展
1940	年輕人	入選二千六百年奉祝美術展覽會
1940年5月	貝多芬試作	MOUVE 三人展
1941	胴體	東京美術學校畢業製作
約 1940	少女頭像	臺北市立美術館收藏
約 1940	畫家頭像	臺北市立美術館收藏
約 1940	詩人立像	臺北市立美術館收藏
約 1940	胸像	臺北市立美術館收藏
約 1940	女友（桂香）	國立臺灣美術館收藏
約 1940	裸女	國立臺灣美術館收藏
約 1940	貝多芬像	國立臺灣美術館收藏
約 1940	頭像	石膏、高雄市立美術館收藏
不明	脫衣少女	臺北市立美術館收藏

表九　范德煥雕塑作品一覽表

製作年	作品名	備註
1941	臺灣之男	木雕。東京美術學校畢業製作。造型美術協會展，可能與後來王白淵所說的〈山地青年〉為同一作品
1941	大木俊九郎胸像	石雕
1941	羅漢	造型美術協會展
1941	女	造型美術協會展

臺灣美術展覽會中的雕塑作品

經過前幾章的整理，我們可以了解在黃土水之後，還有一些過去較受忽視，也就是從一九三〇年代至一九四〇年代之間臺灣出身的雕塑家們的活動足跡，也初步掌握了幾個他們在臺灣組織並曾參加過的展覽會、相關的展出作品。接下來，我們要進一步關注這段時期陸續出現的臺灣「美術展覽會」活動的歷史，希望盡可能整理並介紹曾經展出雕塑作品的重要展覽。

提到近代臺灣的美術展覽會，起始於一九二七年的「臺灣美術展覽會」（簡稱臺展，自一九三八年起改稱為「臺灣總督府美術展覽會」，簡稱「府展」）可說是官方代表。可惜的是，這個展覽會自始至終只設置了東洋畫及西洋畫兩大部門，並沒有雕塑部。

在戰前的日本，所謂的「外地」，除了臺灣，還有朝鮮及滿洲，這些地方分別也有由官方主導的大型美術展覽會。最早開辦的是在一九二二年創設的朝鮮美術展覽會（以下簡稱「朝鮮美展」），朝鮮美展除了也有東洋畫及西洋畫部門外，還設置有書（藝）、「四君子」（梅蘭竹菊水墨畫）、雕塑、工藝部門。接著，於一九三八年開設的滿洲國美術展覽會，也設置有東洋畫、西洋畫、雕塑、書各個部門。也就是說，在臺灣、朝鮮、滿洲三地當中，只有臺展／府展是唯一沒有設置雕塑部門的。[1]正因此，可以這麼說，在日本統治之下的臺灣，「雕塑」缺少了能夠參與「展覽會」這個現代美術機制的機會，也缺少了確立「雕塑」在現代美術領域項目中的一席之地、知名度，甚至是為人所知的機會。

臺展並未設置雕塑部門的理由，除了因為當時提議創設臺展的在臺日本美術家們都是畫家，也包括了一九二七年討論是否舉辦臺灣的官展時，放眼望去只有一位黃土水能夠被視為現代美術範疇裡的雕塑家。不過，到了一九三〇年代之後，這樣的狀況稍微起了變化，一九三〇年代出現

了從日本來到臺灣進行中期或長期居留的日本雕塑家，而且出身自臺灣的日本雕塑家、以及黃土水之後第二世代的臺灣雕塑家，也在此時期陸續前往日本留學。當時他們主要的目標和活動場域，便是爭取入選日本的展覽會，不過年輕的雕塑家們也會往來於日本及故鄉臺灣兩地，他們在臺灣舉辦個展，或是與畫家們一同組成民間美術團體，舉辦在野的展覽會等等，展開了新的美術創作活動。

以下就要探討日治時期在臺灣有什麼展覽會活動？現代的雕塑作品如何出現在展覽會中？當時又曾經有過哪些跟雕塑有關的展覽會？

在臺灣舉辦個展的日本雕塑家

現今能夠確認最早在臺灣舉辦的現代雕塑家個展，應該就是一九二七年十一月在臺北總督府博物館舉辦的黃土水個展。黃土水當時期待能夠參加那年剛開辦的臺展，因此特地帶著作品，從東京回到臺灣，然而，當時臺展並未如他所願設置雕塑部門，於是他便將這批帶來的作品，改以個展的方式現地展出。[2] 黃土水在臺北的首次個展獲得好評，接著，他移師到基隆公會堂，也舉辦了兩天展覽。根據報導，在基隆的個展入場人數，第一天有三千人、第二天有七千人，合計超過

1 關於這些展覽的概要請參見福岡亞洲美術館的展覽圖錄《東京·首爾·臺北·長春──官展にみる近代美術》（福岡亞洲美術館、府中市美術館、兵庫県立美術館，二〇一四年）。

2 〈黃土水氏作品個人展博物館に開催〉，《臺灣日日新報》，第二版（一九二七年十月十九日）。

圖1　鮫島台器個展會場　1933年　《臺灣
日日新報》，1933年4月8日，晚報第2版

圖2　金子九平次〈三澤糾像〉　設置於
臺北高等學校　1930年　國立臺灣師範
大學校史館提供

一萬人，並且其中有一半觀眾是「本島人」。[3]可惜的是，黃土水的個展就只開過這麼一輪，下一次，便是三年後，也就是黃土水去世後，一九三一年五月在臺北舉辦的遺作展了。

此外，先前曾提過基隆出身的鮫島台器，在遠赴東京正式展開雕塑家之路以前，曾於一九二九年四月的基隆公會堂、以及同年七月在臺北的臺灣日日新報社，分別舉辦過個展。鮫島在東京入選帝展之後，一九三三年（圖1）及一九三五年也分別在臺灣再次舉行個展，在一九三〇年代日本統治下的臺灣，他可說是一位精力過人的雕塑家。

留歐的金子九平次，與構造社的陽咸二

除了與臺灣有關連的在臺日本人雕塑家以外，一九三〇年代也有日本年輕的中堅雕塑家造訪臺灣，並且舉辦個展。金子九平次（一八九五－一九六八）[4] 也許是最早一位來到臺灣舉辦個展的日本雕塑家，他在一九三〇年十一月十六日於臺北高等學校舉辦個展。金子九平次當時先承接了製作前臺北高校校長三澤糾（一八七八－一九四四）的銅像委託，也為了這一座銅像的揭幕儀式造訪臺灣。這座三澤糾的銅像（圖2），是由臺北高校內的胸像設立委員會所發起設立的，經山該校美術教師，同時也是在臺的知名日本畫家鹽月桃甫的介紹，委託金子九平次承接製作。在一開始，金子提出了包含放置肖像雕塑專用的臺座石材需要四千圓左右的經費，但臺北高校學生表示這樣的開銷已遠超過了他們的預算，了解內情之後的金子，表示可依照臺北高校學生的開價承接此案，學生們很感激，於是每人出三圓集資，完成了銅像製作。[5]

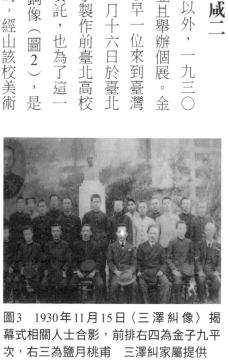

圖3　1930年11月15日〈三澤糾像〉揭幕式相關人士合影，前排右四為金子九平次，右三為鹽月桃甫　三澤糾家屬提供

3　〈黃氏個人展觀覽者多〉，《臺灣日日新報》，第四版（一九二七年一月三〇日）。此處的超過一萬人觀展人數，不一定是精確的統計，但可以讓我們了解黃土水的個展在當時非常受到歡迎。

4　金子九平次出生於東京，於一九二三年前往法國，師事於安托萬・布爾代勒。並參加秋季沙龍，一九二六年歸國後活躍於國畫會雕刻部。代表作有〈C小姐之像〉（一九二五年）等。請參照〈金子九平次〉，收錄於田中修二編，《近代日本彫刻集成 第三卷》（東京：国書刊行会，二〇一三年），頁四七二。

5　〈三澤氏の記念胸像金子氏に依賴〉，《臺灣日日新報》，第七版（一九三〇年三月一日）。

這座銅像的揭幕式在一九三〇年十一月十五日於臺北高校的校地內舉行，在此之前，金子為了製作這座銅像，寄宿在京都的三澤家中四十天，先製作出了原型。揭幕式當天，首先由擔任建設委員的學生報告經過，作者金子也上臺致詞，接著由現任校長的女兒揭下覆蓋在銅像上的布幕（圖3）。此外，十五日、十六日兩天，在臺北高校二樓展示了金子九平次的十七件雕塑作品、以及十一件洋畫作品。這些雕塑作品包括了金子曾入選巴黎杜勒麗沙龍（Salon des Tuileries）的「愛希小姐」（アイシイ嬢）、以及另有〈希臘頭部〉、紅陶製裸女等作品。[6] 像他這樣擁有留歐經驗的現代雕塑家，在臺灣展示作品，對當時的臺灣觀眾來說，可想而知是很難得的機會。

一九三〇年代，日本藝術家到臺灣舉辦個展的案例漸增。例如構造社繪畫部門的畫家神津港人（一八八九—一九七八），在一九三四年造訪了臺灣，進行寫生之旅，並於臺北、臺中、高雄舉辦了個展，紀錄中他曾在臺北的鐵道飯店及臺北公會堂舉辦作品展。[7] 一九三五年七月六日，另一位構造社會員雕塑家陽咸二（一八九八—一九三五）在臺北鐵道飯店舉辦了作品展。[8] 不過陽咸二本人並未來到臺灣，他在臺灣的作品展，是由陽咸二的表兄弟加福均三（一八八五—一九四八）所主導，加福畢業於東京帝大理科大學化學科，曾擔任臺灣總督府中央研究所技師兼臺北帝國大學教授。原本作者陽咸二預定攜帶作品一同來臺，但由於生病，因此委由畫家小早川篤四郎（一八九三—一九五九）代為攜帶作品赴臺。[9] 關於此次的個展，構造社主導者、同時也是代表雕塑家之一的齋藤素巖，曾寫過以下的推薦語：

位於日本雕塑界頂端

齋藤素巖

陽咸二氏是我最尊敬的美術家之一。我相信他是少見的天才。他的作品巧緻、明朗、並且纖細，位於現代日本雕塑界的頂端，具慧眼之人皆所認同。

本次陽氏的表弟，也是他的伯樂加福均三氏，將陽氏的優秀作品介紹到臺灣，小生感到不勝欣喜。[10]

當時個展所展出的作品，包括了〈貓〉、〈羊〉、〈蟾蜍〉、〈立膝而坐的女人〉（圖4、圖5）、〈壽老人〉、〈觀音（一）〉、〈觀音（二）〉（圖6、圖7）、〈獅子〉、〈降誕釋迦〉等。[11]

陽咸二是時常追求嶄新表現手段的雕塑家，能夠實際見到他新鮮的作風，對當時臺灣美術界是很難得的機會。遺憾的是，在臺舉辦個展的兩個月後，陽咸二就在東京去世了。

6 〈三澤前高校長胸像除幕式 十五日校庭で〉，《臺灣日日新報》，晚報第二版（一九三〇年十一月一四日）；〈けふの催し／三澤前高校長銅像除幕式〉，《臺灣日日新報》，第七版（一九三〇年十一月一五日）；〈前高校長三澤糾氏胸像除幕式〉，《臺灣日日新報》，晚報第一版（一九三〇年十一月一六日）；〈三澤前校長の胸像除幕十五日高校校庭で〉，《臺灣日日新報》，晚報第一版（一九三〇年十一月一四日）。

7 浜崎礼二等著，《構造社展》，頁九〇；顏娟英編著，《臺灣近代美術大事年表》，頁一四五。

8 〈新進彫刻家 陽咸二氏個展〉，《臺灣日日新報》，晚報第三版（一九二五年七月六日）。

9 〈陽咸二氏の個展〉，《大阪每日新聞臺灣版》，第五版（一九二五年七月一三日）。

10 〈新進彫刻家 陽咸二氏個展〉，《臺灣日日新報》，晚報第三版（一九三五年七月六日）。

11 浜崎礼二等著，《構造社展》（二〇〇五年），頁二五〇。

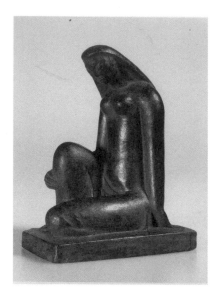

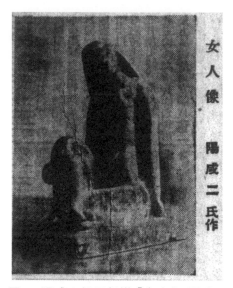

圖5　陽咸二〈立膝而坐的女人〉　青銅
1928年　東御市梅野記念繪畫館藏

圖4　陽咸二個展報導「女人像 陽咸二
氏作」《臺灣日日新報》，1935年7月6
日，晚報第3版

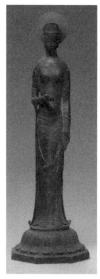

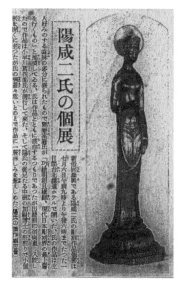

圖7　陽咸二〈聖觀世音〉　石膏著彩
1928年　宇都宮美術館藏

圖6　陽咸二「陽咸二氏の個展」報導
《大阪每日新聞 臺灣版》，1935年7月13
日，第5版

出生於臺灣的木雕家橫田七郎

還有一位與臺灣有關聯的重要木雕家橫田七郎（一九〇六—二〇〇〇）。橫田出生於臺灣新竹州三叉（現在的三義），家中有九位兄弟姐妹，他排行第七，也是家中年紀最小的男孩。[12] 他從臺北樺山小學校畢業後，進入臺北第一中學校，接受了當時美術教師鹽月桃甫的油畫指導。[13] 父親反對他往繪畫的道路前進，但他在長兄橫田太郎[14]的支持下，一九二七年前往東京，透過友人的介紹拜訪了著名木雕家佐藤朝山（一八八八—一九六三）。佐藤朝山出生於福島縣相馬市的一個宮雕師傅家庭（譯註：宮雕師主要雕刻佛寺神社建築的裝飾），自小便開始學習木雕。一九〇五年十七歲時前往東京，進入山崎朝雲（一八六七—一九五四）門下。佐藤朝山在一九一四年參與再興日本美術院（簡稱院展），於日本美術院研究所深造，期間也與中原悌二郎（一八八八—一九二一）、石井鶴三（一八八七—一九七三）等近代日本的重要雕塑家們共同學習交流。一九二二年佐藤被日本美術院派往法國留學。與第七章所提到的清水多嘉示很相像，他在杜樂麗沙龍第一回展覽會場上，因為看到安托萬・布爾代勒的作品深受感動，於是投入安托萬・布爾代勒門下。當時與他同在布爾代勒門下學習的日本雕塑家，還有清水多嘉示、保田龍門（一八九一—一九六五）、金子九

12　《橫田七郎年譜》，收錄於平塚市美術館編，《橫田七郎展一九〇六—二〇〇〇》（神奈川：平塚市美術館，二〇〇三年），頁九八。

13　《臺灣が生んだ青年木彫家橫田七郎氏の個展 五日から本社樓上で開催》，《臺灣日日新報》，晚報第二版（一九三二年八月四日）。

14　根據《臺灣總督府職員錄》的記載，橫田太郎約從一九一六年起住職臺灣總督府鐵道部，之後，於一九三三年七月進入大日本製糖株式會社，在裡面的鐵道相關部門工作，也約在此時開始繪畫活動，並分別以《靜物》入選第十四回臺展（一九三六年）、以《製糖工場》入選第一回府展（一九三八年）、以《綠裝工場》入選第二回府展（一九三九年）。一九三六年入選臺展之時，他居住於彰化。參見《明朗の秋映える！臺展初入選の喜び》，《臺灣日日新報》，第五版（一九三六年十月十九日）。

平次。雖然在法國學習的是西方新時代的雕塑，佐藤朝山於一九二四年返回日本後，還是回歸木雕創作，發表了許多動物題材木雕作品。

橫田七郎在前往朝山家之前，完全沒接觸過雕塑，只畫過油畫——他當時其實錯認朝山是油畫老師才前往拜訪的。一九九一年左右，橫田曾被採訪關於老師佐藤朝山的事情，當時他談了不少離開臺灣並前往朝山家拜師那一時期的往事。以下節錄刊載於《碌山美術館報》的訪談內容（「─」的部分是訪談者千田敬一的問題）。[15]

─老師在成為佐藤老師的弟子之前，就曾從事雕塑嗎？

橫田：沒有喔。我只有畫油畫喔。

─為什麼突然從油畫轉向了呢？

橫田：那是因為……我的親戚當中，有人和老師同鄉，在福島的相馬認識了老師，我透過那位親戚的介紹，拿到了推薦信，才拜訪老師家的。然後，第一次拜訪時發生的事情，我到現在還忘不了，那時我以為他是畫油畫的老師。……我被帶到工作室，一看嚇了一跳──只有雕塑而已啊。我心想著「咦？」〔中略〕……只有雕塑而已啊！我覺得「這太奇怪了吧」，不過我想，既然會畫畫，那也能製作雕塑吧！我已經沒有退路了嘛。因為我父親對我說過：「我不會出學費的。斷絕關係吧！」他還說：「畫畫能當飯吃嗎？」因此我就和斷絕父子關係沒兩樣地離開家了。所以，我必須做些什麼才行，我實在很痛苦，甚至想著要逃

原本不顧父親反對，想學習油畫，離開臺灣來到這裡的橫田，卻因為誤會，與當初的目的完全不同，成了木雕家的弟子。他因為已沒有其他去路，只好留在朝山這裡；不過雖然拜了師，卻只被使喚做些家事等雜務，不被允許製作雕塑。

……我從臺灣來到這裡，成了雕塑老師的弟子。當然，我以為拜師之後，他立刻就會教我雕塑。不過他完全不教我。那我都做些什麼呢？例如擦地板、打掃工作室，都是一些日常家事……。

〔中略〕

──佐藤老師說「可以雕塑了」是什麼時候的事情呢？

橫田：這個呀，我的狀況呢……宮本先生可能也提過了吧，他完全不允許呢。因為我是從臺灣來的，他說「現在應該還不遲吧，你不如回臺灣，請兄長幫忙考慮就職的事情如何呢？」

避……16

15　佐藤朝山在橫田七郎剛進入門下時，曾以橫田為模特兒，製作了木雕〈青年之臉〉，這件作品在一九二七年的第十四屆院展展出。關於佐藤朝山，參照增渕鏡子等編，《近代彫刻の天才 佐藤玄々〈朝山〉》（東京：求龍堂，二○一八年）、《佐藤朝山》，收錄於田中修二編，《近代日本彫刻集成　第三卷　昭和前期編》（東京：国書刊行会，二○一二年），頁四九四─四九五。

16　〈佐藤朝山について〉（三、橫田七郎氏に聞く）〔一九九一年十一月一○日〕，《碌山美術館報》，一六號（一九九五年九月十五日），頁三五。

他想阻止我，要我回去……。至於我，可不是鬧著玩的。事情都變成這樣了，離了家怎麼可能回去呢？所以我厚著臉皮留在老師家，拚命努力。[17]

橫田成為朝山門下弟子的時間，大約只有一九二七年至一九二九年這幾年，但主要的工作卻是幫忙家務，正如他所說的，在這期間他不被允許製作雕塑。不過，某天他為了準備中餐，在烤沙丁魚時，偷偷將其中一條魚乾藏了起來，當成範本，用櫻花木試著雕刻，不小心被師父朝山發現了。原本他已經做好挨罵的心理準備，沒想到卻因此受到朝山認可，反而安排他到美術院研究所學習塑造。[18]

接著，一九二九年他以包含這條沙丁魚的作品〈魚乾〉，首次入選第十四回日本美術院試作展，同一年又以〈靜物〉、〈燻鮭〉，入選了第十六回再興院展，該年橫田接受了報紙專訪提到了自己的心情（圖8）：

我的家人在我出生之前就搬到臺灣了，現在雙親及兄弟都住在臺北市。我在臺北一中時就因為對木雕有興趣而輟學，並且以此為目標，透過別人介紹，前年我進入了東京市外馬込村的佐藤朝山老師門下，接受指導。今年春天的院展試作展，我首次以六件作品參選，全部入選了，因此有了自信，又以靜物（十一個）及燻鮭兩件參選，全部都入選了，深感欣喜，同時也感謝佐藤老師的指導，今後我會更磨練自己的技術[19]

此後，橫田七郎幾乎每年都入選院展，故鄉臺灣也報導了他活躍的情形。一九三一年他以

〈靜物〉入選第十八回再興院展時，《臺灣日日新報》採訪了他住在臺北、任職鐵道部技師的長兄横田太郎（圖9）：

他從小時候就不太一樣，就讀一中時也總抱怨覺得學校無趣。一中時期他也曾當過棒球選手，還練過撐竿跳，總是熱衷於完全不同的事物，不過他說過運動與藝術是相通的，現今似乎也還練習劍道。他也很專注於雕刻，都刻些奇妙的東西，像燻製鮭魚、魚乾、頭蓋骨之類的。他說今年秋天一定會回臺灣。[20]

横田七郎不只活躍於日本，隔年一九三三年八月五日至七日連續三天，他在臺灣日日新報社舉辦了首次個展，這年夏天横田回臺之後，花了四十天製作了木雕水牛，也一併展示（圖10）。[21]關於這次展覽，《臺灣日日新報》上刊載了横田就讀臺北一中時的恩師鹽月桃甫的評論意見（圖11、圖12）：

17 〈佐藤朝山について〉（三、横田七郎氏に聞く〉（一九九一年十一月一〇日），《碌山美術館報》，一六號（一九九五年九月一五日），頁三一。

18 〈佐藤朝山について〉（三、横田七郎氏に聞く〉（一九九一年十一月一〇日），《碌山美術館報》，一六號（一九九五年九月一五日），頁三一—三三。

19 〈院展に初入選 一家は臺灣に 横田氏の喜び〉，僅知是一九二九年九月報導，報紙名稱與日期不詳，轉引自《近代美術関係記事資料集成》（東京：ゆまに書房，一九九一年）以及參照《日本近代と「南方」概念—造形にみる形成と展開》（平成十九年度—平成廿一年度科學研究費補助金（基盤研究（B））研究代表者：丹尾安典，二〇一〇年）。

20 〈本島出身の青年彫刻家又もや院展に見事入選〉，《臺灣日日新報》，第七版（一九三一年九月二日）。

21 〈臺灣が生んだ青年木彫家横田七郎氏の個展〉，《臺灣日日新報》，晚報第二版（一九三三年八月四日）。

圖8　橫田七郎初入選院展1929年9月報導　取自《近代美術關係記事資料集成》

圖10　橫田七郎與水牛像　《臺灣日日新報》，1932年8月4日，晚報第2版

圖9　橫田七郎　《臺灣日日新報》，1931年9月2日，第7版

圖12　橫田七郎〈小孩頭像〉《臺灣日日新報》，1932年8月7日，晚報第3版

圖11　橫田七郎〈頭蓋骨〉《臺灣日日新報》，1932年8月7日，晚報第3版

我看了七郎君的雕刻，「魚乾」、「小鳥」、「烏」、「石榴」……〔報紙版面漫漶難以判讀〕……「小孩的頭」等等四十多件，當中特別是「死之雀」這兩件作品，讓我感到很欣喜。

七郎君給了已成屍體永遠沉睡的小麻雀永恆的生命，讓我感受到他無盡的愛及慈悲的淚水，他的作品絕對不是虛張聲勢的大作，而是在人們眼中時常被忽略的，那些令人感到親愛和值得親近的小小生物，賦予愛與慈悲的生命，這點讓我特別感到欣慰。在表現技巧方面，他經過考量的手法很恰到好處又有智慧，讓作品充滿張力和躍動感。[22]

鹽月評價橫田的作品特色是「對人們眼中時常忽略的，那些令人感到親愛和值得親近的小小生物，賦予愛與慈悲的生命」，橫田的視點獨特，以生活中常忽略的微小物品為雕刻對象，這點讓鹽月對他評價甚高，鹽月也稱讚橫田不只是主題特別，也擁有很好的木雕技巧來支撐這些內容。

在這之後，橫田也持續入選院展，在日本以雕塑家身分順利發展，戰前他還在臺北開了一次個展。從一九四三年到一九四四年，橫田受母校委託製作中學時期恩師的肖像雕塑作品，因而回到臺灣。當時在臺北一中同學會的支持下，以鐵道飯店為會場，於一九四四年三月十日起連續三天舉行了他的個展。展出作品包括〈裝扮〉、〈小牛〉、〈良寬〉等，且大部分的作品都被日本人收購，當時臺灣總督長谷川清（一八八二－一九七〇）也造訪了此展。[23] 戰後，從一九四七年起，

22 鹽月善吉，〈臺灣が生める木彫家 橫田七郎君を語る〉，《臺灣美術》，第三號（一九四四年五月），頁一七；千田敬一，〈橫田七郎の日本美術院彫塑部時代—こういうものにも美はある—〉，收錄於平塚市美術館編，《橫田七郎展一九〇六－二〇〇〇》，頁八四－八五。

23 〈橫田七郎木彫展〉，《臺灣日日新報》，晚報第三版（一九三三年八月七日）。

橫田便定居在神奈川縣小田原，並在那裡度過了他的餘生。他在戰後似乎未曾再造訪臺灣，但據說每到夜晚，他會和孩子們一起窩在被窩裡，講述故鄉臺灣的回憶。[24]

臺灣的民間美術團體展覽與雕塑作品展示

以上大致說明日治時期在臺灣的現代雕塑家舉辦個展狀況，接下來要探討的是雕塑作品如何在臺灣的美術團體展中展出。前面曾提到，最早在美術社團展覽展示雕塑作品的是須田速人，他參加了一九一五年二月組成的蛇木會（蛇木藝術同攻會）。須田在一九一五年二月的蛇木會、一九一六年十月的紫瀾會和蛇木會的聯展，以及一九二〇年十二月赤土會的展覽會上，都展出了雕塑作品，是目前資料所見一九一〇年代左右唯一參加美術展覽活動的雕塑家。在須田回到日本後，臺灣便有好幾年不見雕塑家在展覽會上展出作品的記載了。其後，到了一九二七年，基隆公會堂在九月二十五日至二十六日舉行的基隆亞細亞畫會上，展出了「水彩畫、油畫、鉛筆畫、雕塑等各種作品七十件」，當時，黃土水與鮫島盛清（台器）的名字與畫家們並列在新聞報導上。[25] 這場展覽會是臺灣在地舉辦綜合展的先驅，而後續要等到一九三〇年代後半，當臺灣藝術家組成的美術團體開始設置雕塑部門，才有機會出現專門以雕塑作為一部提供雕塑發表的正式展覽會。

圖13　臺灣美術聯盟第二回展覽會場　《臺灣日日新報》，1936年4月11日，第9版

臺灣美術聯盟：最早在展覽會設置雕塑部

臺灣美術聯盟，是以參加臺展的在臺日本洋畫家為中心所組成的美術團體，他們在一九三四年十二月三十日於鐵道飯店舉行成立儀式。臺灣美術聯盟從一開始就分為繪畫部門、造型美術部門、雕塑部門、文藝部門四部分，以臺灣的美術團體來說，這是第一個不只針對繪畫，而在一開始就設置了雕塑部門的綜合性美術團體。[26]

會員們從一九三五年二月二十一日至二十四日，先是舉辦了小品展覽會，然後於同一年的四月三日至七日，在臺北的臺灣教育會館舉行了臺灣美術聯盟的第一回展覽。[27] 其後，也在臺中公會堂舉辦了巡迴展，據說也展出了二十件左右的雕塑作品。[28] 遺憾的是詳細的作者及作品名稱，現今已無從得知。

美術聯盟在隔年，也就是一九三六年四月十日至十三日，同樣在教育會館，舉辦了第二回展覽會。這是一場綜合展覽，共展出了洋畫五十件、雕塑四十三件，展出了許多雕塑家的作品（圖

24 橫田八郎，〈父の思い出〉，收錄於平塚市美術館編，《橫田七郎展一九〇六-二〇〇〇》，頁八六。

25 〈基隆亞細亞畫會力作七十點展覽〉，《臺灣日日新報》，第三版（一九二七年九月二十六日）。

26 〈臺展の中堅作家 臺灣美術聯盟を結成〉，《臺灣日日新報》，第七版（一九三四年十二月一〇日）；〈臺灣美術聯盟發會式 明春第一回展を開く〉，《臺灣日日新報》，第三版（一九三四年十二月三一日）。

27 〈臺灣美術聯盟初展覽會 四月三日から教育會館で〉，《臺灣口日新報》，晚報第二版（一九三五年三月三一日）。

28 〈臺中／美術展覽 臺中美術聯盟〉，《臺灣日日新報》，晚報第四版（一九三五年六月二三日）。

圖14 臺灣美術聯盟第二回展覽會場《大阪每日新聞 臺灣版》，1936年4月19日，第5版

13、圖14）（書末附錄二「日治時期臺灣美術展覽會與展出雕塑作品一覽表」）。出身琉球，活躍於日治時期臺灣文化界，本人也是畫家的川平朝申（一九○八|一九九八），其相關資料中有「臺灣美術聯盟　第二回展覽會目錄」，根據這份資料，可知住在臺南的日本雕塑家淺岡重治展出的作品最多，也展出了像是〈年輕知識分子的悲哀〉等曾入選過帝展的代表作品。除此之外，還展出了住在臺北的竹本勝三、住在臺中的早川行雄、松本光治、伊藤篤郎等人的作品，其中松本及伊藤，是已經數次入選過臺展的洋畫家。曾住在臺灣一段期間，接受銅像製作委託的後藤泰彥，也從東京運來作品〈芬芳〉贊助參展這次臺灣美術聯盟的第二回展。除了日人雕塑家，也有展出臺灣雕塑家的作品，包括臺中的林坤明，以及從東京美術學校畢業卻早逝的陳在癸的遺作。其中雕塑部門的聯盟獎勵賞頒給了早川行雄，後藤氏賞則由淺岡重治獲得。《臺灣日日新報》曾報導了這次展覽會的情形：

本次展覽包含了臺展沒有的雕塑部門，特別的是構造社會員後藤泰彥贊助展出了作品。自從黃土水逝世後，臺灣雕塑界就不太興盛，這次展覽可說帶來了很大的刺激，對臺灣雕塑界的發展應當很有助益。

如這篇報導所言，臺灣美術聯盟展是首次設置「雕塑部門」的臺灣美術團體展，這是相當重要的事件。並且，西洋畫部門幾乎只有日本人參與展出，但雕塑部門卻可見到臺日兩方都有雕塑家參展。遺憾的是，美術聯盟展的活動，在第二回之後便宣告終了，因此對在臺日本雕塑家、以

及臺灣雕塑家在臺灣美術界的後續發展，並未醞釀出很大的潮流。不過設置雕塑部門一事，可證明在一九三〇年代後半，兼具繪畫與雕塑的綜合展覽會確實在臺灣發展了起來。

MOUVE洋畫（美術）集團／臺灣造型美術協會：年輕美術家的集結

畫家與雕塑家共同舉辦美術展的模式，在臺灣年輕美術家之間也見得到。一九三七年九月，許聲基（呂基正，一九一四—一九九〇）、張萬傳（一九〇九—二〇〇三）、陳德旺（一九一〇—

29　〈美術聯盟畫展 十日から開催〉，《臺灣日日新報》，第七版（一九三六年四月九日）；〈臺灣美術聯盟の展覽會開く〉《臺灣日日新報》，第九版（一九三六年四月一日）。

30　《臺灣美術聯盟第二回展覽會目錄》，《川平朝申剪報簿》（川平朝申臺灣關係資料）。此資料承蒙川平朝清先生之好意得以閱覽，並提供筆者寶貴資料，謹致謝忱。

31　根據戰後所出版的《台灣關係人名簿》，竹本勝三職稱為「彫刻家」，居住於埼玉縣，見大澤貞吉，《台灣関係人名簿》（橫浜：愛光新聞社，一九五六年）；竹本勝三曾在一九三五年八月三十一日、九月一日於臺灣日日新報社舉行雕塑個展，見《臺灣日日新報》，晚報第二版（一九三五年九月一日）。

32　松本光治生於一九〇二（明治三五）年，本籍為山口縣，曾住在臺中。職業為「臺中美術協會事務所」、「洋畫材料」、「油印商（謄寫版商）」，見臺灣新聞社編，《臺灣實業名鑑》（臺中：臺灣新聞社，一九二四年），頁一〇九。此外，松本光治也入選臺展（一九三〇、一九三三至一九三六年）和府展（一九三八至一九四〇年、一九四二至一九四三年）的西洋畫部共計十次。

33　伊藤篤，曾入選臺展西洋畫部三次。（一九三三至一九三五年）。

34　〈臺灣美術聯盟の展覽會開く〉，《臺灣日日新報》，第九版（一九三六年四月一日）。

圖15　第一回MOUVE展會場　《臺灣日日新報》，1938年3月20日，晚報第2版

一九八四）、洪瑞麟、陳春德（一九一五－一九四七）五名年輕臺灣西洋畫家，組成了MOUVE洋畫集團。主旨是「年輕、熱情、明朗」，目標是要研究現代主義及純粹繪畫。[35]

「MOUVE」隔年舉辦了第一回展覽會，除了上述五人以外，還加入了在東京美術學校雕刻科學習的黃清埕。因此團體的正式名稱從「MOUVE洋畫集團」改成了「MOUVE美術團」。這些成員正值二十多歲，而且多少擁有日本或海外留學經驗的新銳臺灣美術家。MOUVE第一回展覽是在一九三八年三月十九日至二十一日，於臺北的臺灣教育會館舉行，「展出作品六十九件當中，分為西洋畫、雕刻、海報部門」。[36] 其中黃清埕除了展出〈臉〉這件雕塑作品以外，還展出了幾件繪畫作品（圖15）。[37] 他們大多居住國外，比較少在臺灣活動，但一九四〇年五月在臺南舉辦了MOUVE三人展，[38] 一九四一年又將團體名稱改為「臺灣造型美術協會」，同年三月一日至四日，於臺灣教育會館舉辦了第二回展覽。參加者也增加了，特別是雕塑部門，除了黃清埕以外，還有同樣在東京美術學校雕刻科學習的范倬造也一同參與。展出的內容，包括雕塑二十五件、工藝品二十五件、油畫三十多件，[39] 其中范倬造展出了作品〈女〉。[40]

臺陽美術協會：臺灣美術家主導，成立雕塑部

臺展以及府展，雖然始終沒有設置雕塑部門，但關於是否要設置雕塑部門及其他部門，數次引起爭議。一九三〇年代之後，在臺灣的民間美術團體，包括在臺日本人、或是以臺灣人為中心的各個美術團體之間，已可見到規劃綜合展的潮流，不只是繪畫，也設置了雕塑部門，並且雕塑家也參加了這些團體。乘著這股潮流，便發展出了日治末期臺灣最大的民間美術團體——臺陽美

術協會，且於一九四一年的臺陽美展設置雕塑部門。

臺陽美術協會是在一九三四年十一月，由陳澄波、顏水龍、陳清汾（一九一三一一九八七）、李梅樹、李石樵、廖繼春（一九〇二一一九七六）、楊三郎（一九〇七一一九九五）、立石鐵臣（一九〇五一一九八〇）等人所創立，是以西洋畫為中心的臺灣民間美術團體（立石鐵臣後來退出）。這場展覽會並非只有臺灣人才能參加，實際上還有許多在臺日本畫家也參與展出作品。不過，臺陽美術協會主要是由當時具代表性的臺灣美術家們所創立，並且擔任中心成員，這是很有意義的。他們直到一九四四年為止，共舉辦了十回展覽會。在此之前，曾於臺灣創立的幾個民間美術團體，許多都只舉辦了零星幾回展覽會，就在過程中自然消失了。相對來說，臺陽美術協會長期以來能夠持續發展並進行活動，是很重要的團體。臺陽美術協會發起之後，一九四〇年設立了東洋畫部門，一九四一年設立了雕塑部門；臺陽展此後便從只有西洋畫家組成的團體，擴張為綜合展覽會，還創設了連臺展、府展這類官展都沒有的雕塑部門。

35　〈ムーヴ洋畫集團五氏が結成〉，《臺灣日日新報》，第六版（一九三七年一〇月一八日）。

36　〈ムーヴ洋畫集團第一回作品展十九日から教育會館〉，《臺灣日日新報》，第六版（一九三八年三月一四日）；〈ムーヴ展〉，《臺灣日日新報》，晚報第二版（一九三八年三月二〇日）。

37　〈顏（ムーヴ展〉〉，《臺灣日日新報》，第六版（一九三八年三月一六日）；野村幸一，〈ムーヴ展評〉，《臺灣日日新報》，第一〇版（一九三八年三月二三日）。

38　顏娟英編著，《臺灣近代美術大事年表》，頁一七九。

39　《臺灣造型美術展》，晚報第二版（一九四一年三月　日）；〈造型美術展けふ限り〉，《臺灣日日新報》，第三版（一九四一年三月四日）。

40　〈造型協會展開く〉，《朝日新聞臺灣版》，第八版（一九四一年四月一九日）。

圖16　第七回臺陽美術展覽會場　《臺灣日日新報》，1941年4月27日，晚報第2版

圖17　《高雄新報》報導鮫島台器1941年第七回臺陽美展作品〈漁夫〉《高雄新報》，1941年4月28日，第2版

臺陽美展雕塑部門從一九四一年起至一九四四年，共計舉辦了四次展覽，由於現有資料不足，因此關於詳細展出內容仍多有不明之處，以下會利用展覽目錄和新聞報紙的報導來拼湊還原每回的情形。

在臺陽美展的雕塑部門還未設置時，一九四〇年便已公開發表了規畫，這一年發布設置東洋畫部門的消息，發表時的「聲明書」如下：

我們臺陽美術協會本次邀請了東洋畫的中堅畫家們加入會員，包括村上無羅、呂鐵州、陳

氏進、郭雪湖、林玉山、中村敬輝等人，決定從第六回展覽開始，設置東洋畫部門。本協會自昭和九年發起，原本是單純的西洋畫團體，一向基於協會的主旨，為了發展臺灣美術而孜孜不倦地奮鬥，但若期待健全地發展臺灣整體的美術，那麼與其繼續以西洋畫團體努力，更應該變革為美術綜合團體，期許臺灣美術家們一同團結，傾注全力向前邁進。因此本協會以迎接紀元二千六百年為契機，決心變革為美術綜合團體，期望東洋畫家們參與，由於得到全面的贊成，因此設置了東洋畫部門。這是為了臺灣美術界，確實值得慶賀，今後在會員們的協力之下，確信必定能對臺灣美術界有很大貢獻。此外不久的將來，期望能得到雕塑家們的協力，目標是設置雕塑部門。41

此處揭示了臺陽美術協會的變革，目標方針是從西洋畫團體蛻變為「綜合美術團體」，當時具代表性的臺灣及在臺日本人畫家成功加入了東洋畫部門，並且協會還預告將要增設雕塑部門。如同這份聲明所述，隔年，一九四一年的第七回展覽，便決定設置雕塑部。一九四一年三月

41
〈臺陽美術協會に東洋畫部を設置總合團體として精進／聲明書の內容〉，《臺灣日日新報》，第七版（一九四○年四月十四日）。

圖18　第七回臺陽美術展覽高雄會場　《高雄新報》，1941年6月2日，第2版

的《臺灣日日新報》報導了該年預定舉辦臺陽展，以及發布了新會員的消息：「期望在畫壇活躍，該展覽決定新增設雕塑部門，新會員包括了本島出身並曾入選文展的鮫島台器氏，以及陳夏雨、蒲添生三位」。[42]鮫島台器及陳夏雨當時已經有了在日本數次入選帝展、新文展的經驗，蒲添生也在朝倉塾學習了數年，一九四〇年入選了紀元二千六百年奉祝美術展覽會，以當時臺灣的雕塑部門來說，是既適當又足具份量的人選。

臺陽美展在一九四一年四月二十六日至三十日於臺北公會堂舉行第七回展覽，由目錄可知，展出的日本雕塑家有鮫島台器、田中心一兩人，臺灣雕塑家有蒲添生、陳夏雨、黃塗[43]三人。《臺灣日日新報》記載「雕塑部門有鮫島台器氏強而有力之作，以及陳夏雨氏優美的小品，讓鑑賞者們感到欣喜」[44]，並且刊載了陳夏雨作品〈髮〉（一九三九年入選第三回新文展）及〈浴後〉（一九四〇年入選紀元二千六百年奉祝展）的女性立像姿態照片（圖16），而根據《高雄新報》的報導照片，也可知《臺灣日日新報》上所記載的「鮫島台器氏強而有力之作」，應是一件名為〈漁夫〉的雕塑，且是與他人入選帝展初期之風格比較類似的雄健男性裸體像（圖17）。此外，這場展覽會後來也在臺中、彰化、臺南、高雄四地巡迴舉行。（圖18）

接著隔年一九四二年，臺陽美展於四月二十六日至三十日，同樣在臺北公會堂舉行第八回展。展出十件雕塑作品，有鮫島台器〈結實〉、蒲添生〈徐杰夫先生像〉等三件、陳夏雨〈靜子〉[45]等兩件作品，此外還有陳夏雨的老師藤井浩祐，特別展出作品〈浴後〉。[46]

臺陽展雕塑部門發起時，已進入戰爭時期，其後太平洋戰況嚴峻，因此許多住在日本的臺陽美展雕塑部門會員，漸漸難以將展出作品從日本送至臺灣。一九四三年四月二十八日至五月二日

在臺北公會堂舉行的第九回臺陽展，陳春德有一段關於雕塑部門的評論：「雕塑沒有公開募集，不過碰上船運不足，因此有一半以上的會員作品無法陳列，令人覺得遺憾。不過還是有許多實在的傑作，應當能為今後的臺灣雕塑界點亮一盞燈」。[47] 接著在該年臺陽展的合評當中，蒲添生對於陳夏雨的作品，評論表示「陳夏雨的木雕〈鷹〉以塑造家作品來說特別出色。〈友人的臉〉很忠實地呈現出來，但可惜稍微有些僵硬」，陳春德則是如此評價蒲添生的作品，「蒲添生的〈駱莊氏耄壽像〉很寫實，並且展現出敦厚的表情。〈小鈴〉的素材嘗試了嶄新的黏土，據說很難處理，花了很多心力。不過表現出了孩童的稚氣」。[48] 從這些資料可得知，該年並未對外公開招募作品，只有會員參加，雕塑部門的參加者只有在日本的陳夏雨，以及一九四一年從日本回到臺灣的蒲添生兩人

42 《臺陽展來月下旬に開く》，《臺灣日日新報》，晚報第二版（一九四一年二月八日）。

43 黃塗（一九一一—一九四五）為黃土水的兄長黃順來的兒子，父親去世之後在黃土水池袋的工作室擔任助手，主要從事木雕製作，參見陳昭明編，〈黃氏系譜〉，收入國立歷史博物館編輯委員會編，《黃土水雕塑展》，頁七七。關於黃塗的生卒年，為筆者在二〇一六年拜訪陳昭明先生之時，見其親手書寫下資料所得知。

44 《第七回臺陽展目錄》（原鄭世璠收藏資料，顏娟英教授提供）。

45 《公會堂の臺陽展》，《臺灣日日新報》，晚報第二版（一九四一年四月二七日）。

46 《第八回臺陽展目錄》（原鄭世璠收藏資料，顏娟英教授提供）；〈陳夏雨年表記事〉，王白淵，《臺灣美術運動史》，頁二六；《臺陽展入選發表》，《臺灣日日新報》，第三版（一九四二年四月二四日）；〈陳夏雨年表記事〉，收錄於廖雪芳，《完美‧心象‧陳夏雨》（二〇〇二年），頁一三九；臺陽美術協會編，《臺陽三十五年》（一九七二年）手冊為立花義彰先生所收藏並提供筆者閱覽調查，在此致上謝意。

47 陳春德，〈全と個の美しさ今春の臺陽展を觀て〉，《興南新聞》（一九四二年五月三日）；顏娟英譯著，鶴田武良譯，《風景心境：臺灣近代美術文獻導讀》，冊下，頁三七七。

48 陳春德，〈臺陽展合評（評者：林玉山、林林之助、李石樵、陳春德、蒲添生）〉，《興南新聞》，第四版（一九四三年四月三〇日）。

而已。[49] 此外立石鐵臣也對雕塑部有這樣的評論：「雕塑部分只有陳夏雨君的作品，讓人覺得稍微能稱得上雕塑而已」。[50]

一九四五年由於戰爭的影響，展覽不得不中止，因此一九四四年四月二十六日至三十日在臺北公會堂舉行的第十回展，是日治時期最後一次的臺陽美展。這次也正值臺陽美術協會成立十周年，因此並未公開招募作品，只展出招待（特別邀請比較著名的藝術家）及會員之間推薦的藝術家的作品。[51] 這一回展覽會展出的雕塑作品據說共有十件，包括了蒲添生的〈菊甫翁之壽像〉等作品六件，以及田中心一作品三件、陳春德作品一件。[52] 那一年臺陽展的評論座談會上，張文環（一九〇九-一九七八）曾發言表示「雕塑今年只有三個人，有點可惜呢！」[53]

日本雕塑家與近代臺灣的關聯：四種類型

至今為止的臺灣美術史研究當中，若提到日治時期與臺灣有關、並對美術史有影響的人物，主要都將焦點放在畫家身上。其中具代表的，就是西洋畫家石川欽一郎及鹽月桃甫，日本畫家鄉原古統及木下靜涯（一八八七-一九八八），他們在臺灣本地的教育機構教導繪畫，開設展覽會，或是參與臺展的創設，身為臺灣現代美術的移植者及指導者，佔有很重要的地位。與繪畫領域相較之下，雕塑領域狀況有些不同。正如前面所論述的，戰前與臺灣相關的日本雕塑家，大致可分為以下四種類型（表一）。

首先，有些日本雕塑家是在日本接受與臺灣有關的銅像製作委託，本人不一定來過臺灣，

這類雕塑家大概佔了最大多數，例如長沼守敬（一八五七—一九四二）、大熊氏廣（一八五六—一九三四）、新海竹太郎、北村西望等人；他們同時也都是在近代日本雕塑史上具有代表性的雕塑家們。在整個日治時期中，臺灣設置的大型銅像，許多都是委託日本著名雕塑家所製作的。其中可知新海竹太郎還沒以雕塑家身分活躍之前，曾因為兵役而來過臺灣，北村西望也曾於一九四一年造訪臺灣；不過其他大部分的雕塑家們，應該一次也未曾踏上臺灣的土地，他們多是在日本製作銅像，完成後再讓作品海運過來。也就是說，這類型的日本雕塑家們，製作作品時很可能並未特別意識到臺灣的地域性。

與第一種類型不同，接下來的三種類型都是在臺灣有過中長期居住經驗的人。第二種類型，是日本統治臺灣初期至一九二〇年代初期，以技術者身分來臺的人們。本章所列舉的齋藤靜美及須田速人，都是因為總督府新廳舍的建設工事而受聘於總督府，以活用鑄造及塑造的技術專長而來到臺灣工作。不過他們不只與總督府的廳舍建設有關，也對臺灣的銅像製作帶來了影響。在那

49　〈第九回臺陽展目錄〉（原鄭世璠收藏資料，顏娟英教授提供）；《臺灣日日新報》報導「在雕塑方面，由陳夏雨蒲添生完成的數件作品備受矚目」，見〈力作揃ひの臺陽美術展〉，《臺灣日日新報》第三版（一九四三年四月二八日）。

50　立石鐵臣，〈臺陽展〉，《臺灣公論》六月號（一九四三年），頁八七。

51　〈第十回臺陽展目錄〉（原鄭世璠收藏資料，顏娟英教授提供）；〈臺陽美術協會十周年記念展〉，《臺灣日日新報》晚報第二版（一九四四年二月三日）。

52　王白淵，〈臺灣美術運動史〉，頁二七。

53　《臺陽展を中心に戰爭と美術を語る（座談）》，《臺灣美術》（一九四五年二月），頁二一；顏娟英譯著，鶴田武良譯，《風景心境：臺灣近代美術文獻導讀》，冊下，頁三八七。

之前的臺灣，並沒有與鑄造及塑造相關的技術者。雖然時間不長，但齋藤靜美及須田速人將這樣的技術帶了進來，齋藤鑄造了銅像及設置於神社的銅製品，須田也在總督府建築技師的協力之下，參與了銅像的原型製作。這兩人的成果，便是在臺灣留下了公共空間當中的幾件銅像及鑄造作品。不過另一方面，他們兩人在臺灣的居住時間雖然不算短，但對於一九一○年代的臺灣而言，入選帝展之後，也時常回到臺灣並且舉辦個展，並且也接受了臺灣當地的銅像製作及其他製作委託。木雕家橫田七郎同樣也是出身、成長於臺灣，年輕時回到日本，開始了雕塑的修習。橫田與鮫島不同，專業是木雕，因此與銅像製作不太有關聯。但戰前他的親人住在臺灣，當他在日本入選院展之後，臺灣的新聞報紙上也時常報導他的消息，加上他在臺北開了多次個展，這個時期的橫田七郎與臺灣實有著密切關連。橫田七郎在近代日本雕塑史上被認為是重要的雕塑家之一，但卻很少有人注意到他出身臺灣。

接著第四種類型，是一九三○年代來到臺灣的中堅雕塑家們。此處所提的後藤泰彥及淺岡重治，在日本都有了一定程度的涵養，並且參加過日本的展覽會，是地位穩固的年輕至中堅階層

雕塑作為美術表現一事仍可說為時尚早，而且他們與其他幾位日本畫家的狀況不同，並非在臺任職教育相關的工作，所以技術無法傳承給下個世代，也未能對臺灣雕塑家帶來直接影響。須田雖然參加了在臺日本人的美術團體，不過當時並沒有其他的雕塑家，因此也還未能形成雕塑家同好們的集會。總地來說，齋藤靜美及須田速人這兩人比較接近短期間的技術提供者。

接下來的世代，也就是第三種類型的日本雕塑家，他們是出身臺灣，後來遠赴日本正式學習現代雕塑技術與觀念的例子。例如從基隆到東京的鮫島台器，他在作品裡活用了與臺灣相關的主題，入選帝展之後，也時常回到臺灣並且舉辦個展，並且也接受了臺灣當地的銅像製作及其他

的雕塑家。他們以雕塑家身分來臺灣，並且中、長期時間居留於此。一九三〇年代黃土水逝世之後，雖然也誕生了第二世代的臺灣雕塑家，但一九三〇年代正值他們留學日本，還在學習的路上，因此一九三〇年代可說是臺灣雕塑家的空白時期。此時期來臺的日本雕塑家們，雖然知名度不及著名的雕塑家，但他們是臺灣重要的雕塑人才，他們也參與了臺灣本地的銅像製作。特別是後藤泰彥，在這個時期大量接受臺灣中南部臺灣人名士及其家族的銅像製作委託，可說為臺灣上流階層之間帶來了私人擁有、設置銅像的製作風潮。而後藤泰彥及淺岡重治的工作，對於臺灣雕塑及教育的推廣，雖然有所侷限，但還是有影響的。例如隸屬於構造社的後藤泰彥，可能曾指導臺中雕塑家林坤明製作雕像，也影響他後來遠渡日本，師事構造社的齋藤素巖。而年輕的陳夏雨見到林坤明製作雕塑時的模樣受到刺激，令他日後也想到東京學習雕塑。另外，淺岡重治不但參加臺灣的展覽會展示作品，也曾在報刊發表一些為大眾撰寫的現代雕塑介紹與美術推廣的文章（如引介羅丹、維納斯的雕塑等），並且受聘於臺南專修工業學校。雖然也是為了生計，但也可窺見他從事與推廣、教育雕塑相關的活動。

先前介紹須田速人時，也曾討論過，這些戰前與臺灣有關的日本雕塑家們，都曾以臺灣為主題製作了一些作品，例如須田以臺灣苦力像參選帝展，鮫島台器也製作了臺灣原住民像，橫田七郎製作水牛像，後藤泰彥也製作了貌似居住日月潭的臺灣原住民女性像。臺灣原住民或是水牛這類主題，時常會被視為「臺灣味」的象徵，而這些擁有中長期臺灣居住經驗的日本雕塑家們，比起並沒有臺灣經驗的日本雕塑家，更有意要在作品上選擇臺灣相關的主題。不過日本帝國將臺灣視為外地，人們遷徙到此；當時的日本雕塑家，也開始傾向將臺灣主題作為自身作品的特色來

定位，這是必須留意的重點。[54] 初步而言，這些在臺日本人，只要從臺灣返回日本，就是日本人，但是，黃土水就算到了日本，還是跟日本人不一樣，有身分上的差別。那麼，在臺日本人與臺灣人的雕塑作品雖然都是採用臺灣主題，但又會有什麼樣的差異呢？這個問題我希望留待未來更進一步的詳細研究。

54 對於應當如何理解在臺日本人對於臺灣的情愫問題，沼崎一郎使用的「地方愛鄉心」（地方パトリオティズム）這一詞彙可供參考。（沼崎一郎，《人類学者、臺灣映画を観る：魏德聖三部作《海角七號》《セデック・バレ》《KANO》》，東京：風響社，二〇一九年）。出生於東北的沼崎一郎氏在觀戰甲子園時，雖然可以理解成單純的鄉土愛轉化為對於民族國家的認同，但在心情上，並不能否定當中具有地方鄉土愛的認同層次（同書七四頁）。日治時期，居住於臺灣的日本人藝術家，想必也有類似對於臺灣的地方鄉土愛的萌生、取用且轉化為美術作品的內容。關於沼崎一郎氏一書的書訊與內容，在此感謝若林正丈教授惠賜寶貴意見。

表一　彙整日治時期臺灣與日本雕塑家的關聯

	分期	類型	人物	活動內容及意義
第一類型	無	日本人雕塑家	長沼守敬 大熊氏廣 新海竹太郎 其他	明治至昭和前期日本具代表性的近代雕塑家。大部分都在日本製作銅像，並無造訪臺灣的經驗。
第二類型	第 I 期 （1915 － 1920 年代初）	技術提供者	齋藤靜美 須田速人	受總督府招聘來臺，提供技術能力。主要從事官方工作及銅像製作。在臺灣的影響力（教育、展覽會活動）有限。
第三類型	第 II 期 （1930 － 1940 年代）	臺灣出身者	鮫島台器 橫田七郎	青少年時期居住在臺灣，後於日本修習美術並且入選展覽會。成為午輕、中堅雕塑家之後時常回臺舉辦個展等活動。
第四類型	第 III 期 （1930–1940 年代）	中長期居留者	後藤泰彥 淺岡重治	在日本度過了美術修習時期，成為年輕、中堅雕塑家之後才來臺灣中長期居住。主要以民間銅像的製作活躍。

第二部結語　次世代臺灣雕塑家：多樣化及孕育新潮流

第二部的內容裡，整理了日本雕塑家與臺灣和日本的關聯，也列舉了七位出生於臺灣的雕塑家，他們是在黃土水逝世之後踏上學習雕塑之路的第二世代臺灣雕塑家。然而，他們的人生不盡相同，要歸納成一種類型是不可能的，倘若一定要歸納他們的特徵，那便是「多樣化」以及「受時代的影響」了。他們在一九三〇年代之後，一心想要成為雕塑家，因此遠赴日本。這個時代與黃土水的留學時期不同，官展失去了人們的向心力，一九三五年帝展改組，可見到雕塑界重新編組又離析。日本的雕塑家們組織了或大或小的團體展，開始追求各自特色的造型美術。反映出這種變動性的時代特色，具體例子就是臺灣雕塑家們的學習管道。除了唯一的官立美術學校——東京美術學校以外，臺灣有志雕塑的學子們，也有人選擇直接以學徒身分進入各式各樣的雕塑家門下修練。他們在日本參選官展及各種美術團體展，中間也會回到臺灣開個展，或以雕塑家身分參加臺灣民間的美術團體活動，為之前以繪畫為美術發展主流的臺灣帶來了更多樣化的美術展覽樣貌。

這種多樣化的前兆，已然與只有黃土水一位臺灣雕塑家活動的時代不同。照理說，次世代雕塑家的興起，應該會為臺灣雕塑界帶來新氣象，但是，這一個世代的雕塑青年們，也在鉅變的時代裡浮沉：雖然很少雕塑家直接提及如何看待當時日本統治臺灣的方式，但正如蒲添生遠赴東京後讀了《阿Q正傳》受到影響，而製作了作品〈文豪魯迅〉（又名〈詩人〉）表達自己對臺灣文化

的期許。也如年紀輕輕便去世的陳在癸，從臺灣師範學校時期就參與學生運動，關心政治問題，在日本也接觸了社會主義與共產主義，並且強烈批判日本對臺灣的統治。此外，戰情惡化之後，乘坐高千穗丸遇難的黃清埕，以及因為東京大空襲失去作品及工作室、戰爭結束後回臺的陳夏雨，還有戰後便奔赴日本與中國，並在異鄉離世的范德煥等人，他們的人生猶如承受著時代及政治現實無情地擺弄。

更加遺憾的是，許多雕塑家青年如此早逝，因此若論及對同時期或其後的影響力，他們的創作活動許多都看似無疾而終。不過，仍有許多人積極參與日本及臺灣的美術活動，特別是誕生於臺灣的幾個美術團體展，從原本只有繪畫項目，加入了雕塑部門，讓臺灣的美術展覽開始有了綜合展覽會。

其中最有名的，便是蒲添生與陳夏雨所參加的臺陽美術協會，臺陽美展在一九四一年設立了雕塑部門；而臺陽美展成立雕塑部，也影響了一九四五年之後的臺灣美術史。戰後在一九四六年由官方成立的臺灣省美術展覽會，大致上繼承了日治時期臺展、府展的展覽會形式，並且從戰前的西洋畫、東洋畫兩個部門，改編成西洋畫、國畫、雕塑三個部門，重新出發。日治時期活躍的臺陽美術協會成員，在後來的省展發起時擔當了主要的角色。這些雕塑家們，既為近代臺灣美術中的雕塑帶來存在意義，也帶給臺灣多樣化的美術活動，不僅是後來成名的雕塑家，還包括了很多在時代波濤帶來之下早逝的、甚至現今可能還仍未能發掘的藝術家們。他們都是在當時的臺灣美術界，孕育出新潮流的一份子。

次世代雕塑家以及日治時期成立的現代雕塑觀念與技術，跨越到戰後的狀況又是如何，雖然

暫時不在本書的討論範圍內，但與本書的關係很密切，也十分重要。臺灣在日治時期並沒有設立專門的美術學校，到了戰後，才陸續在高等教育體制中創立美術系，但還是很少有學校會單獨設置雕塑系。一九五五年創校的國立藝術學校（後來改制為國立臺灣藝術專科學校，現在已改制為國立臺灣藝術大學），一九六二年在美術科下成立雕塑組，一九六七年才正式成立雕塑科（即現在的雕塑學系）。在此之前，臺灣並沒有專業的雕塑教育機構，不過蒲添生在一九四九年因應「臺灣省教育廳」委託，開始主辦暑期雕塑講習會，持續十三年，彌補了戰後雕塑教育空缺的過渡期。蒲添生將他在日本朝倉塾所學到的雕塑基本技術，透過官方委託講習會的方式傳授給臺灣的雕塑人才。

另一方面，很多雕塑家為了生計，必須承接製作人物銅像的委託，換取酬勞維生。臺灣雕塑家一邊創作一邊承接工作的生活模式，也是從黃土水開始建立的；在日治末期的次世代臺籍雕塑家們基本上也是循此模式立足社會。但是，設置銅像另有重要的社會功能，如果銅像被設置在公共場所的話，那件銅像便代表了某種程度上的社會共識。日治時期的公共空間因應政治需求，被設置了很多日本統治者的銅像，因此早期幾乎沒有在公共空間設置臺灣人物像的案例。黃土水雖然是第一位製作臺灣人雕像的臺籍雕塑家，同時他的〈釋迦出山〉也是第一個現代雕像作品被放置在公共空間的案例，但是，黃土水製作的臺灣人物雕像最多仍只是被設置在私人庭園裡。黃土水的作品中，只有日人委託的雕像，才有可能被放置在學校、公司等公開場所。

到了次世代臺籍雕塑家活躍的時期，以上所提的狀況大致上也沒有改變太多。不過，到了戰後，因為統治政權轉變，臺灣雕塑家的作品開始有機會矗立於公共空間中，但仍然乘載著統治者

期待的社會功能，比如蒲添生受委託製作的蔣介石像（一九四六）、孫中山像（一九四九）等。從日治時期到戰後的臺灣雕塑史，即使社會面貌和制度發生巨大的變化，但從雕塑特有的公共空間社會功能來看，卻發展出了一條聯繫兩個時代、具有對照性和連續性的脈動，成為值得關注的議題。並且，在雕塑領域中，臺灣人能否表現臺灣人、甚至是藝術家與社會之間的關係在時代顛簸下究竟是產生斷裂還是延續，這些也都是需要同時觀照戰前、戰後狀況的共同課題。

總結章

臺灣美術的「福爾摩沙」時代來臨了嗎？

一九二二年，黃土水曾寫下對生命短暫的慨嘆：「人類的壽命只有五十年。假使再加一倍其實也像是一瞬間罷了」，然而，不要說五十歲，黃土水在三十六歲時便英年早逝，「臺灣是充滿了天賜之美的地上樂土。一旦鄉人們張開眼睛，自由地發揮年輕人的意氣的時刻來臨時，毫無疑問地必然會在此地產生偉大的藝術家」——這一個令雕塑家殷切期盼的未來，並未能及時在他眼前發生。

如今應該已有許多人同意，談論日治時期臺灣美術史的時候，要將黃土水放在第一頁。他出生於一八九五年，正是臺灣進入日本統治轄下的第一年，作為日治時期臺灣人的第一世代，他在臺灣接受過日式教育後，便赴日進入東京美術學校就讀，成為該校第一位專攻美術的臺灣留學生；後來，他更入選了當時在日本最具有權威地位的帝展，也是第一位登上帝展舞臺的臺灣人。他在「臺灣」和「日本」之間獨自摸索的創作生涯，便是「臺灣現代美術」的具體開端；他的崛起以及遭逢的困境，也和臺灣當時的歷史處境緊密呼應。黃土水因此是最適合代表這個時期的重要藝術家。

黃土水以新式雕塑作品連續入選帝展而聞名，但他一開始最熟悉的本是臺灣民間的傳統木雕，當他來到東京後，以學院課程為中心磨練自己的雕刻能力。除了木雕之外，黃土水積極學習其他的雕塑技術，高度地自我要求必須壓縮在極短的時間內，學會且熟練多種素材與雕塑技法。

明明在東京美術學校就讀的是偏向東方傳統的木雕部，為什麼黃土水還要無所不用其極，盡可能

縮短時間學會最新的西式塑造、大理石雕、鑄造銅像技術呢？黃土水之所以如此迫切渴望學習新的雕塑技術，一方面在於他並沒有殷實的家境能夠長期支持他留學，另一方面，素人出身的他在原生的臺灣社會，起先也欠缺有力人士贊助，即使受到推薦留學，現實上也必須有日本官方願意負擔他的留學費用才可能成行。而在出發以後，迎面而來的是有如荒原、從未有人走過的未知領域。黃土水在校就讀期間，就以入選帝展做為目標，當確認拿手的木雕無法獲得評審青睞，便很快進行調整，改以其他素材和技法挑戰下一次參選。黃土水在此展現了強大的行動力和決斷力，除了令人讚嘆他的苦學與毅力，更可以見到他掌握雕塑素材與技法的敏銳天賦。

黃土水即使後來在大理石雕和西式塑造人放異彩，但他其實從未放棄木雕，因此很值得再次注意和思考黃土水從小最熟悉的木雕，在他進入東京美術學校雕刻科木雕部之後，於技巧和觀念進一步獲得全面精進與提升的新意義。黃土水的木雕技術，來自東京美術學校高村光雲與石川光明兩位教授為木雕部所規劃的課程，高村與石川主導的木雕部第三教室，追求寫生的精神，也代表了日本傳統匠師的雕刻如何在現代找到存在意義的思考方向。黃土水在木雕部接受完整的日本傳統木雕訓練，也置身於大正時期日本雕塑界新舊轉型的環境中，他在木雕部學會的浮雕技術，可見繼續參與了他在後期融合新式塑造與傳統木雕、表達「臺灣」主題的作品之中，仍然明顯可見扮演著重要的角色。

1 黃土水，〈出生於臺灣〉，收錄於顏娟英譯著，鶴田武良譯，《風景心境：臺灣近代美術文獻導讀》，冊上，頁一二九。

2 黃土水，〈出生於臺灣〉，收錄於顏娟英譯著，鶴田武良譯，《風景心境：臺灣近代美術文獻導讀》，冊上，頁一三〇。

當時黃土水身處的日本雕塑界，傳統木雕家專攻木雕，西式塑造家專攻塑造，新舊分工壁壘分明；但黃土水的作品卻顯現了他不僅對於各種素材都很擅長，創作時運用不同材質轉換自如之外，甚至還有能力將傳統的木雕技法融合在新式的塑造材質上，創作出如〈南國〉這般當時在臺日雕塑界非常罕見的大型浮雕作品。〈南國〉的浮雕表現並非單純模仿西式浮雕，這件作品的技法、素材、主題可說擁有跨文化的複合性，若只用同時期西方雕塑史標準來對作品進行評價，便容易排擠掉討論非西方風格與技法如何在黃土水手上產生新時代藝術性的機會。可以期待黃土水的藝術風格研究，未來也將可以走出「如何學習日本移植的西方／現代」這單一的討論框架——就像日本內部所發生的「西洋化／現代化」，讓進入明治時期以後的日本傳統木雕在面對西方塑造時，自問如何為自己的文化續命的思考。如何理解臺日傳統木雕和新式雕塑技術的互動關係，以及在黃土水手上，這些技術如何產生新的變化，甚至，同步觀照臺灣與周邊東亞區域的藝術變化表現，都是值得進一步思考的新課題。

除了風格研究以外，探討黃土水的雕塑作品與社會的關係，從藝術品展示與觀看的角度切入，也有機會對臺灣歷史中公共空間的視覺文化面向提供一些新的思考。我們可以注意到黃土水積極挑戰帝展的新作品，主要都在日本展出，因此臺灣人實際上不容易同步鑑賞、或是親身體驗雕塑家的精心力作與風采。直到黃土水創作的〈釋迦出山〉供奉在龍山寺，以及一九二七年他從東京帶回來一批雕塑作品在臺灣舉辦個展，讓嶄新的造型藝術，以及現代雕塑的概念落地於臺灣社會，為民眾帶來了不同以往的視覺體驗。黃土水過世後舉行遺作展，他的代表作品在教育會館展出，後來〈甘露水〉與〈南國〉等也分別捐贈給教育會館和公會堂，此後也就地公開展示。

日本統治下的「臺灣」文化獨特性

黃土水在一九二〇年代，向臺灣美麗島的未來所呼喚的思念，對於目前在國際政治上仍處於

在尚未有美術館時代的臺灣，黃土水的重要作品透過展覽會、捐贈公家單位等方式展示於公共空間、開放給一般民眾參觀，意義自是不同以往。

當時的觀眾會如何感受黃土水在雕塑作品上創造出的臺灣風景呢？在歷史文獻上或許比較難直接看到觀眾的反應紀錄，但實際上在黃土水之前，除了寺廟的木雕神佛與裝飾，或日治時期在街頭設置的銅像，臺灣社會從來沒有一件作為「藝術品」而放置在城市公共空間裡的立體造型物。題材上，傳統木雕往往按照宗教或風俗的舊慣製作；銅像及其製作雖然直接反映出同時代的社會人物與歷史，但當時放置在臺灣公共空間裡的銅像，都是與統治者有關的日本人物像。相較之下，黃土水過世後展示於公會堂等公共空間的作品，無論是在藝術性或題材表現上都顯現出特殊性，有別於臺灣社會公眾以往可以觀看到的木雕與銅像。那是黃土水經歷身處日本而深刻摸索同時代臺灣所解析和表現出來的，關於表達「自己」的風景。如今我們再次觀看〈南國〉上的水牛、兒童、芭蕉等，或許就能夠更加體會黃土水動用一生所學最精湛多元的技巧，並且特地要以他作品之中最龐大形制呈現出來的苦心。此外，了解黃土水的作品在公共空間裡展示的歷史意義，可以為我們的生活帶來不同的思考——在我們時常與他人交會的公共空間裡，應該可以有怎麼樣的藝術品？而那些藝術品，將會形成一個時代裡，公眾所共享的視覺文化景觀。

不安定地位的臺灣而言，也許還是尚未實現的理想。我們觀察黃土水的生平以及創作時，可能會感受到，他手中刻畫的理想與現實之間，還存在著極大落差。在黃土水的作品表現中，以「水牛」等臺灣主題創作的雕塑作品，以及他針對臺灣美術環境所寫成的呼籲和批判文章，看起來都與他在製作日本人肖像作品時，有著不同的傾向——這裡或許正存在著某些就算是黃土水竭盡個人努力，在當時也難以超越的時代限制。然而這正是黃土水艱辛地遊走兩面刃的歷程，不僅表現在藝術家自如地切換雕塑素材與技巧，更反映出他身處複雜的政治、社會現實，戰戰兢兢尋求突破重圍。黃土水表現在作品上的，和在他內在心理中交織的「臺灣」和「日本」兩者的歸屬感，既承載了各別的社會樣貌，一方面也形成無法被粗暴地一分為二的特質。

在黃土水之前，並沒有所謂的臺灣現代雕塑家存在；而在他的時代，留學東京美術學校的臺灣人非常少，更遑論是活躍於日本美術界的臺灣人。留學日本的臺灣人、以及住在臺灣的人們，大多缺乏對於現代美術的認識與素養，因此能夠理解黃土水的人很少。但黃土水孤軍奮戰並且入選帝展，就如雜誌《臺灣》當中所提到的，一時激勵了當時受到殖民地統治的無數臺灣青年們。

黃土水本身並未積極參與政治運動，不過從他於一九二二年發表的〈出生於臺灣〉一文當中，可以感受到他正置身於當時的臺灣議會設置運動、以及新文化運動等呈現出來的蓬勃朝氣中。黃土水以他在東京學到的現代美術視點出發，一方面批評當時臺灣的文化及藝術缺乏獨特性而水準低落，另一方面，又熱切地期待今後的青年們能夠有朝一日扭轉這不理想的狀況。他希望改善故鄉臺灣的舊習，並對未來抱著期望，這點與同時期熱烈議政的臺灣青年知識份子們的心情是一樣的。

然而，黃土水在雕塑創作上的活躍，對於與臺灣殖民地相關的日本人們來說，卻會投射出不

同的立場。對日本人而言，黃土水是非常合乎殖民者眼光的殖民地政策成果。米谷匡史曾指出，在一、二戰之間的這段時期，「文化」這個詞彙具有要求民族自立性的意涵，但在此時，朝鮮與臺灣展開的文化運動，不僅反對了同化主義，在希望喚醒民族性的同時，更將從前受到挫敗的獨立運動轉換成自治運動，同時也往往對日協力的方向前進，整體也可說是殖民地被含括於帝國之下的一段過程。[3]黃土水的作品被認可，甚至還與日本皇族有所接觸，單就當時殖民地出身的美術家而言，是非常罕見而卓越的表現，一方面他成功地透過雕塑作品展現了臺灣的民族性及獨特性，但若以社會結構來說，他等於是被日本從上位含括於權威結構之內。現今的研究也曾有人質疑，黃土水當時所追求的「臺灣」以及故鄉的獨特性，也許可被視為日本統治者們眼中所見的「臺灣樣貌」（原住民像、水牛）。

臺灣美術史研究者邱函妮近年針對這個以殖民眼光解讀臺灣美術的觀點，提出了重要論述。

在一九二七年臺展開始後，被熱烈討論的「地方色」，其實是以西方現代性為基準框架，所映照顯現出來追求自身文化獨特性的需求。這個概念早在二十世紀初期日本引介德國鄉土藝術運動之時便已出現，並非是在殖民地美術展覽會中才開始出現的。[4]當時的「日本」與「臺灣」立場不同，臺灣並不像日本具有能夠與「西洋現代性」對峙的環境，這讓透過日本認識西方的臺灣美術家們感到糾結。當然，每位近代日本美術家們，也都會在面對西方、思考自己的在地特色進行創作之

3　米谷匡史，《アジア/日本》（東京：岩波書店，二〇〇六年），頁九六一九七。

4　邱函妮，《描かれた「故鄉」：日本統治期における臺灣美術の研究》，頁四三一一〇一。

時，產生各種文化糾葛難題，並且也會經歷許多創作上的成敗。對日本美術發展而言，與西洋現代性的對峙，足以動搖過去以中國為中心的「東洋」文化古典主軸；為了解決這個文化衝擊在日本落地的不安定性，就必須帶入完全不同的系統，穩定文化性的關係。日本的應對相當迅速，很快便走上成為現代國家一途，然而文化的「在地（地方）」性，卻也被轉用為聯繫統治下的異文化民族的手段，以利將其共同納入日本「單民族國家」結構中。這意味著從國家政策的角度—日本以國家層級的力量，將這種「追求文化獨特性」的過程，轉化為日本帝國能夠與其他獨立的西洋各國站在同等立場的一種手段。但是，當這種思想被帶入日本的殖民地時，「地方／在地」這個詞彙，原本用來強調地方獨立特色的觀念，卻因為抹除了被支配者殖民地的異文化民族特質，原本以獨立性作為訴求的「地方」，便轉化成為帝國轄下眾多縣市中的一個「地方」了。

若林正丈曾分析一九二三年皇太子出巡臺灣一事，這次的出巡，正是呈現了這個結構設定：支配民族「日本」、被支配民族「臺灣」，這場出巡的劇本，可說是忽視了民族差異（實際上就是為了忽視）架構而成的。劇本裡面更「嘗試將『民族』特質，設定為相對於同一個、也是唯一一個『中心』而來的『地方』特色」。[5] 一九二〇年代初期，黃土水等臺灣青年們將自己的獨特性寄託在「臺灣」或「文化」這個詞彙上，黃土水更在這個時期受日本皇室「注目」—此刻正是臺灣人熱烈展開民族運動，而日本則想將臺灣納入帝國內成為「地方」的時期。

這個時期的日本人論者們所提出的臺灣文化論，與黃土水的論點，表面上很相似，共通點在於指出臺灣當時的狀況缺乏文化獨特性。但日本人論者將「日本」視為臺灣文明化的推手，並且高度評價日本對於當時及將來的臺灣所帶來的影響。不過經過仔細觀察可發現，黃土水在親自撰

臺日雕塑家與「臺灣」這個現代美術場域

黃土水過世後，臺灣繼續出現第二代雕塑家；並且，除了這些臺灣人之外，與臺灣有關聯的

寫的〈出生於臺灣〉，以及最近新發現的〈過渡期的臺灣美術〉[6]文章裡，雖然偶會出現「內臺融合」等用詞，但他並未曾提到要如日本人論者所說的，日本「文明」給予臺灣影響等說法。他的立場與主要對話者，總是「本島（臺灣）人青年」，無論是當時狀況及未來，都看不出來包含著日本人。此處可見到兩者的論點隱藏著分歧，也是我認為雖乍看不明顯，但黃土水事實上極其用心想以本島青年的角色，倡導要從本島人自己來創建與推動新的臺灣文化和美術。

黃土水在這樣的時代，身處於特殊的認同議論夾縫之中，熱衷且不懈怠於製作雕塑作品。他並不張揚自己與高階人士交流[7]，晚年雖然在帝展受挫，還是承接了大量的肖像雕塑委託，並著手進行融合他所學會的各種雕塑技術，製作以臺灣風土為主題的大作〈南國〉，或許，這就是他以雕塑家的身分，對身處在這複雜困難的時代，盡全力給出的回應。

5　若林正丈，〈一九二三年東宮臺灣行啓の〈狀況の脈絡〉—天皇制の儀式戰略と日本植民地主義——〉，《教養学科紀要》（東京大学教養学部）第一六號（一九八四年三月），頁二四。

6　黃土水，〈過渡期的臺灣美術〉，《植民》第二卷第四號，一九二三年四月。蔡家丘中譯文章收錄於《臺灣美術兩百年》冊上，頁一四八─一四九。

7　尺寸園，〈龍山寺釋迦佛像和黃土水〉，頁七四。

日本雕塑家也值得納入觀察。我們討論了他們彼此相關、交流的場域，也就是臺灣在地的展覽會活動。如同前面所述，臺灣的雕塑家作品展，比起繪畫來得少，但一九二○年代末期開始，有臺灣出身的黃土水及鮫島台器的個展；接著一九三○年代之後，還有來自日本雕塑家們的作品展。這些展出者包含了近代日本雕塑史當中重要的雕塑家，如金子九平次、陽咸二、以及臺灣出身的橫田七郎等人。

一九三五年之後，臺灣的民間美術團體活動漸漸興盛，繪畫部門之外也設置了雕塑部門，帶起了綜合展覽會的潮流。其先驅是以在臺日本人為中心所舉辦的臺灣美術聯盟活動，一九三六年的第二回展覽當中便可以看到除了繪畫之外，雕塑部門也有許多作品展出。順著這股潮流，還有以臺灣美術家為主力的MOUVE展、臺陽美術協會展覽會。發起人雖然有在臺日本人或臺灣人以臺灣美術家為主力的MOUVE展、臺陽美術協會展覽會。發起人雖然有在臺日本人或臺灣人這類性質上的不同，但無論是臺灣美術聯盟展、或是臺陽美術協會展，都可得知有在臺日本人及臺灣雕塑家展出作品。也就是說在當時的臺灣，有日本人雕塑家、也有活躍於日本的臺灣人雕塑家舉辦個展，並且日臺雕塑家們也同時參加了臺灣的團體美術展覽會交流，形成了一個現代雕塑的「場域」。

不過必須注意的是，當時臺日雕塑家們雖然同時共享在臺灣舉辦展覽會的場域，但與現今各國或各地域出身者，能夠平等參加展覽並且「交流」的狀況，還是有所不同的。主要是因為當時活動的雕塑家中，雖然臺灣出身者增加了，但這些人才並非是在臺灣被培育而成，他們受限於臺灣沒有美術高等教育制度，往往必須經歷前往日本、特別是到東京留學或加入日本雕塑家門下學習的過程後，才有可能「成為雕塑家」。由本書第一部的黃土水開始，到第二部所列舉的在臺日人

與次世代臺灣雕塑家，大家都曾在東京學習雕塑。在近代日本雕塑史上，「現代雕塑」的人才培育和資源幾乎都集中在東京，[8]可見就算是日本人也必須從「地方」聚集到「中央」的東京學習雕塑，而在臺灣這個外地，想成為現代雕塑家的人，當然也必須趕往帝都東京。那麼，從東京前往臺灣的日本雕塑家們，又是什麼狀況呢？當時，來到臺灣的日本人雕塑家，有些是總督府官吏，有些是在日本已經執業的雕塑家，其中有人為了舉辦個展，或是為了製作被委託的銅像才中長期居留臺灣，這個狀況與前往東京學習與打拚的流向成因有所不同，可說是從日本到海外殖民地「離鄉掙錢」的例子，這些都是在日本帝國向外擴大的過程當中，必然會出現的交流。

如此一來，從日本造訪臺灣的日本雕塑家與臺灣出身的雕塑家，在一九三〇年代左右共享了臺灣這個場域。臺灣出身的日本人及臺灣人雕塑家，先是前往中央，也就是東京，在美術學校或知名雕塑家門下學習，達到在中央入選展覽會這個目標之後，再回到「地方」也就是故鄉臺灣，舉行個展或美術團體展。他們有「中央」及「故鄉」二重的活動場域。也就是說在日治中期，雕塑家們來往日本與臺灣之間，各自進行活動，因此發生了和緩的人與人的聯繫。雕塑家們在兩地進行的美術活動中漸漸互相認識；或者雖不熟識，但大概也會知道彼此是誰。而臺灣雕塑家們並不像同時期的畫家之間具有很明確的師生關係，因此他們參與過什麼美術活動、人際關係如何，過去也都不太受到注意。尤其以往多會認為黃土水與下一代的雕塑家並無互動關係，日本雕塑家

8　田中修二指出，參加文展的作者幾乎都居住於東京，可以說近代日本雕塑也存在如中央集權般的「城鄉差距」特質。參見田中修二編，《近代日本彫刻史》，頁二五九－二六〇。

與臺灣雕塑家之間也未曾被仔細考究有過什麼交流。但是，經過前文的考察與整理，我們可以知道因為有黃土水引介，鮫島台器得以順利拜入北村西望的門下；陳夏雨和林坤明都在臺灣接觸到了構造社的成員後藤泰彥進而學習雕塑；而陳夏雨和黃清埕在日本的時候也都參加了日本雕刻家協會；蒲添生在離開日本前，還將自己的打工兼職工作介紹給了黃清埕……隨著意識到「場域」，雕塑家的人際網絡慢慢浮現出來，我們重新看見以往被忽略的雕塑世代延續性的可能。

然而，這些雕塑家們，不只是臺灣人移動到日本、日本人移動到臺灣那樣的物理性意義而已，正如同臺灣出身的日本人雕塑家到了東京，還是會時常返回臺灣，當時被認知為皆在「帝國」之內發生，很難簡單透過我們現今所謂「臺灣美術史」或「日本美術史」這類框架，以當代國界劃分、理解當時臺日現代雕塑家的移動與活動，甚至是過程中產生的作品。不過正如同先前所述，臺灣與日本，對雕塑家們來說如同二重構造的「場域」，並且中央的東京還居於上位，具有上下結構關係，例如像是為總督府工作的須田速人，即使身在臺灣，也連年參加帝展；臺灣遠赴日本的臺灣雕塑家，有許多人在結束修行後，仍選擇繼續留在東京打拚，或是像從東京返回臺中後的林坤明，也仍積極參加日本的第三部會展出作品。在東京入選展覽會，比起在臺灣參加自己民間美術團體展的活動，實際上還要難上很多，但也會更讓他們感到榮譽。從殖民統治者的角度來看，這樣的結構為日本吸收了內外人才且聚集於東京；但對被殖民者的立場而言，卻失落了在地主體性，臺灣美術史研究也在這樣的架構中，長期被忽視，甚至遭受質疑。

過去在日本學術界的殖民研究，以韓國為主要研究對象，曾提出「殖民地現代性（Colonial Modernity）」的討論，如駒込武曾簡潔而明確的論述，當描述殖民時期歷史之際，若關注殖民支配

的暴力性，比較容易忽視限制（忽視）被殖民者的主體性，但若強調被統治者的主體性，則現在的人會很容易忽視當時在社會中存在的暴力性，臺灣美術史研究亦會有這兩方面的風險。黃土水以及第二代雕塑家們所活動的時代，在社會與制度上，確實存在著各種不平等待遇，學習美術過程中也會有許多障礙，這是無法否定的。不過，我們亦可發現，在這種充滿局限的處境中，有時會觸發新契機，臺灣美術家置身於限制的環境裡，反而造就了他們的理想與期望變得更加尖銳、敏感。

黃土水以及日治時期的臺灣雕塑家們，他們之所以踏上追求藝術之路，來自從小就喜歡創作的純粹，這些才華以及意志，也讓他們接觸並選擇走入「現代雕塑」的新世界。由於當時日本所接受與消化的「現代美術」，重視藝術家的個性，以在作品上發揮個人生命特色為理想，這種「現代美術」觀念與搭配的行政制度，對從殖民地出身的青年而言，一方面幫助了他們開放自己，一方面也得以獲取比以往稍多一些的自由空間。例如東京美術學校教育中重視個性表現的思潮，觸發了黃土水重新思考、內省的機會；而當初只是被日本人開玩笑或誤解的「臺灣」要素，反而刺激他去意識、深入挖掘自己，因而想更加了解自己出身背景的各種事物，令他重新回過頭關心臺灣這個土地有何特色。在摸索創作主題的過程中，黃土水逐漸瞭解並掌握了如何表現故鄉臺灣的魅力，進而得到信心，有了藉由推動臺灣美術，來喚起新世代臺灣青年負起責任，建設新文化的抱負。

<hr />

9　駒込武著，蘇碩斌等譯，《「臺灣人的學校」之夢──從世界史的視角看日本的臺灣殖民統治》（臺北：國立臺灣大學出版中心，二〇一九年），頁二〇。

獻身左翼運動被肅清逮捕的年輕雕塑家陳在癸，曾經在入獄作口供時對日本警察說，臺灣人連公司的社長、街町會名譽職位也無法擔任，不被認可擁有「公式權」，他不滿於當時臺灣人被剝奪了代表自己、表現自己的權利。生活在相同時代的黃土水，則可說是竭力透過美術創作回應了這個處境，他將臺灣這個土地作為創作表現對象，託付於裸體孩童以及水牛，以臺灣人自己的雙手，實際創作出臺灣人的身體、以及臺灣風景，確切而直接地表現了「自己」。在殖民地的社會限制與現實中，我們應該關注的是臺灣美術家奮力撐開了令人驚訝的自由空間，以主體性承受並回應、跨出了殖民支配的暴力性。

這些摸索和行動，都是由第一世代的臺灣近現代美術家勇敢地踏出步伐，是臺灣能夠出現嶄新美術觀念與創作活動的重要起點，亦是關鍵。除了第一人黃土水之外，接著在一九三〇至四〇年代也陸續出現幾位優秀的臺灣青年雕塑家，更有幾位的活動跨越到戰後。在那樣艱困的過程中，不乏有人很遺憾地英年早逝；而能在動盪局勢中存活下來，並繼續在戰後努力生活的人，也無法避免碰到新時代再次帶來不同的苛刻挑戰。

以往談論臺灣雕塑史，介紹完有如曇花一現的天才雕塑家黃土水之後，便呈現出空白或者是斷裂的狀況。這本書也針對這個空缺進行了初步的調查，希望在現有條件下盡可能挖掘出在黃土水之後被遺忘的作品和雕塑家，期待引起更多人注意，也期待未來將會有更新的材料發現、研究進展，進而可以聯繫上戰後的雕塑發展討論，形成更豐富的美術歷史景觀。雕塑在臺灣美術史的研究和關注度上，一直遠遠落後於繪畫，當然，這也正好讓我們可以更加樂觀的設想，透過雕塑研究，將會有非常多前所未知的機會，繼續幫助我們了解更多歷史存在的多元「可能性」。

通誌：《臺灣省通誌稿卷六 學藝志藝術篇》（臺灣省文獻委員會，1958）
雄獅：李欽賢，《大地・牧歌・黃土水》（雄獅圖書股份有限公司，1996）
帝展：文部省編，《帝國美術院展覽會圖錄》
雕塑展：《黃土水雕塑展》（國立歷史博物館，1989）

藏地	圖版	資料出處	備註
1931年之時由第一師範學校所收藏	黑白	遺62、《臺灣教育會雜誌》，223号（1920年12月）、劉克明《臺灣今古談》（新高堂，1930）、通誌	戰後下落不明。《臺灣省通誌稿》（1958）有省立臺北師範學校之紀錄
私人收藏	彩色	遺67、全集	遺作展目錄「美術學校入學之際」「黃氏藏」
		遺68	以下四件木雕浮雕，可能是遺作展68中所提及「習作 木雕五種 美術學校生徒時代 黃氏藏」（計為五種但目前可考四件）
私人收藏	彩色	全集、雕塑展、雄獅	東京藝術大學美術館保存有同樣的木雕範本
私人收藏	彩色	全集、雕塑展、雄獅	
私人收藏	彩色		東京藝術大學美術館保存有同樣的木雕範本。筆者認為，刊載於全集的作品可能是黃土水與侄子的習作
	黑白	誕辰58頁	僅存圖版，目前收藏地不明。東京藝術大學美術館存有同樣的木雕範本
		遺7	
		遺49	
		臺日1920102302	根據《臺灣日日新報》的報導，在1920年購入作品的時候提及「已是三年前的事情」
		臺日1920102302	根據臺灣日日新報的報導，在1920年購入作品的時候提及「已是三年前的事情」
		遺21	根據臺日1920101907的報導，提及「大約四個禮拜後，後藤先生令媛的大理石雕像即將完成」
		臺日1920040103	
		臺日1931042202	
		臺日1931042202	
	黑白	臺日1919102105、臺日1919102505	

附錄一　黃土水作品一覽表　（鈴木惠可製表）

※作品名以當時的日語名稱為優先，名稱不明的作品則以現在中文稱呼為基準。
※縮寫標記：遺（數字）：遺作展目錄（1931年於臺北）。數字為目錄編號（共80件）。
　誕辰：《黃土水百年誕辰紀念特展》（高雄市立美術館，1995）
　臺日（數字）：《臺灣日日新報》，數字為年月日，版（n＝晚報）
　全集：《臺灣美術全集第19集 黃土水》（藝術家，1996）

	製作年	現存	作品名	材質／形態	尺寸（公分） H(高)×L(深)×W(寬)	作品概要
國語學校時代 ～ 1915年						
1	1914		觀音	木雕		國語學校時代作
2	1915	○	仙人（李鐵拐）	木雕	H 30	東京美術學校入學審查作品
東京美術學校時代 1915 ～ 1920 年						
	-		木雕習作五件	木雕		美術學校學生時代作品
3	1915-1920	○	牡丹	木雕浮雕	L14.5×W14	可能是東京美術學校時期模刻木雕範本的作品
4	1915-1920	○	山豬	木雕浮雕	L15.9×W23.4	可能是東京美術學校時期模刻木雕範本的作品
5	1915-1920	○	鯉	木雕浮雕	L41.5×W60.5	可能是東京美術學校時期模刻木雕範本的作品
6	1915-1920		羅漢	木雕浮雕		可能是東京美術學校時期模刻木雕範本的作品
7	1915-1920		尼僧（尼）	石膏		美術學校學生時代作品
8	1915-1920		孩童（子供）	石膏		美術學校學生時代作品
9	1915-1920		雞	不明		後藤新平所購入
10	1915-1920		猩猩	不明		杉山茂丸所購入
11	1915-1920		後藤氏令媛胸像	石膏		美術學校學生時代作品
12	1915-1920		林熊光愛藏大理石大作	大理石		美術學校學生時代作品
13	1919		猿	木雕		臺灣教育令改正之際，贈予金子堅太郎與數名委員
14	1919		鹿	木雕		臺灣教育令改正之際，贈予金子堅太郎與數名委員
15	1919		秋妃	大理石		第一回帝展（1919/T8）參展作品（落選）

藏地	圖版	資料出處	備註
		臺日 1919102105	
太平國小（臺北市）藏	彩色	遺73、東京美術學校畢業製作照片	
	黑白	遺3、帝展、臺日 1920101707	
		《近代美術關係新聞記事資料集成》1920年10月	
		《田健治郎日記》1921年2月11日	
	黑白	遺4、帝展、臺日 1921102705	1931年後由臺北教育會館所收藏。1945年以後下落不明
	黑白	遺5、帝展、臺日 1922101105	1931年後由臺北教育會館所收藏。1945年以後下落不明
		遺9	可能為遺10的石膏原型
	黑白	《東洋》，第25年第5號（1922年5月）	在同篇記事上有刊登圖版及以下說明「原作為等身大的大理石像……在此處刊登的部分為雕像的上半身」
	黑白	通誌、臺日 1922110105、臺日 1922120307、《臺灣時報》192201、遺1（複製）	
	黑白	通誌、臺日 1922110105、臺日 1922120307、《臺灣時報》192201、遺2（複製）	
	黑白	陳昭明收藏資料的照片	陳氏的備忘錄提及製作年為「大正12年2月16日」
		1923年2月20日付東宮職《進獻錄》：臺灣總督府總務長官，賀來佐賀太郎進獻黃土水作品「猿雕刻額一面（木雕額猿一面）」	
私人收藏	彩色	遺54、*The Japan Times* 1923年3月22日	
	黑白	*The Japan Times*	
	黑白	*The Japan Times*	
		臺日 1923040107	
		遺10	
		遺47、臺日 1924060301	根據臺日的報導，當時由赤石定藏收藏，「木花咲耶姬」為表現母題
	黑白	臺日 1923082705	原先預定提交帝展參賽，但之後在搬運過程中損毀，此年帝展亦中止
	黑白	帝展、帝展繪葉書、臺日 1924081605	
		遺8	遺作展目錄記為「大正十五年」製作
		遺25	戰後由黃土水妻子寄贈予國民政府（民報19460920）

	製作年	現存	作品名	材質／形態	尺寸（公分）H(高)×L(深)×W(寬)	作品概要
16	1919		慘身感命	木雕		第一回帝展（1919/T8）參展作品（落選）
17	1920	○	少女（ひさ子さん）	大理石	高 50	東京美術學校畢業製作
帝展入選期 1920～1925 年						
18	1920		蕃童	石膏		第二回帝展（1920/T9）入選作品
19	1920		兇蕃的獵首	石膏		第二回帝展（1920/T9）參展作品（落選）
20	1921		幼童弄獅頭之像	大理石	高：約三尺	贈予臺灣總督田健治郎
21	1921		甘露水	大理石		第三回帝展（1921/T10）入選作品
22	1922		擺姿勢的女人（ポーズせる女）	石膏		第四回帝展（1922/T11）入選作品
23	1922		尿尿小童（子供放尿）	石膏立像		
24	1922		回憶中的女性（思い出の女）	大理石		展示於平和記念東京博覽會臺灣館
25	1922		帝雉子	木雕		宮中進獻品
26	1922		雙鹿	木雕		宮中進獻品
27	1923		男性胸像	石膏／青銅		
28	1923		猿	木雕		皇太子之進獻品
29	1923?	○	獅子	石膏	38×45	
30	1923?		貓	石膏		
31	1923?		女性半身像	大理石		
32	1923		童子			皇太子（昭和天皇）之獻上品
33	1923		尿尿小童（子供放尿）	大理石		未完成
34	1923		櫻姬／櫻花精（櫻姬／櫻の精）	石膏／木雕		
35	1923		牧童與水牛（子供と水牛）	石膏		
36	1924		郊外	青銅		第五回帝展（1924/T13）入選作
37	1925/26		孩童（子供）	石膏立像		第六回帝展（1925/T14）出品作（落選？）
創作後期 1926～1930						
38	1926		孫文胸像	青銅		

藏地	圖版	資料出處	備註
		遺 28	
		遺 29、第四回臺陽展（遺作展示）出品	
		遺 30	
		遺 44	.
		遺 37	
		遺 38	
私人收藏	彩色	雄獅	
		遺 39	
私人收藏	彩色	雄獅	
		遺 41	
		遺 42	
私人收藏	彩色	遺 69？、臺日 1926101502	
	黑白	遺 36、奉贊展目錄・圖錄	
當時由龍山寺收藏	黑白	遺 72、臺日 1926072304n	製作年為 1926 年，1927 年奉獻給龍山寺，遺作展目錄中的製作年為「昭和二年（1927年）」
臺北市立美術館	彩色	遺 6	
京都市京瓷美術館（原為京都市美術館）	黑白	讀賣新聞 1927053107	可能是藏於京都市京瓷美術館，由建畠大夢所作的〈竹內栖鳳像〉
高雄市立美術館	彩色	遺 32（石膏）、臺日 1927102004	原先設置於臺灣製糖橋仔頭工場內，戰後歸還於日本佐渡市真野公園，2022 年再捐給高雄市
私人收藏	彩色	遺 33（石膏）	
私人收藏	彩色	遺 59、臺日 1927101902	
		可能為遺 78，1931 年當時由立花氏藏	如全集等書籍中的作品，本人判斷恐怕不是真品
		遺 48	
秋田縣立近代美術館藏	彩色		
		臺日 1928051704	
宮內廳三之丸尚藏館、複製品：個人藏	彩色	臺日 1928102304、東京朝日 1928103107	
		遺 46	
	黑白	臺日 1928012602 他	
	黑白	臺日 1928012602 他	
私人收藏	彩色	遺 19	

	製作年	現存	作品名	材質／形態	尺寸（公分）H（高）×L（深）×W（寬）	作品概要
39	1926		永田隼之助胸像	石膏		臺灣電氣興業社長
40	1926		永野榮太郎像	石膏		新竹電燈社長
41	1926		槇哲胸像	石膏		鹽水港製糖會社創立者其中一人
42	1926		槇哲浮雕	青銅		同上
43	1926		鳩	石膏浮雕		
44	1926		鹿	石膏浮雕		
		○	鹿	木雕浮雕	57.7×41.7	可能為遺38的木雕。遺77（當時由土性氏收藏）？
45	1926		牛	石膏浮雕		
			牛	木雕浮雕		可能為遺39的木雕？
46	1926		兔	石膏浮雕		
47	1926		鯉	石膏浮雕		
48	1926	○	兔	青銅	15×14.5×12	臺灣臺日新報・兔年新年用50件
49	1926		南國風情（南國の風情）	石膏浮雕		第一回聖德太子奉贊美術展覽會入選（1926年）
50	1926		釋迦出山（釋迦如來）	木雕		原收藏於龍山寺（臺北）、1945年遭遇空襲而燒毀
	1926	○	釋迦出山（釋迦如來）	石膏	113×38×38	石膏像原為魏清德舊藏，現由臺北市立美術館收藏
51	1927	○	竹內栖鳳胸像	大理石	76.5×45×44	可能是將建畠人夢的青銅原型轉為大理石的模刻。
52	1927	○	山本梯二郎胸像	青銅	66×55×28	臺灣製糖社長、農林大臣
53	1927	○	林熊徵胸像	青銅	67×60	林本源株式會社、總督府評議員
54	1927	○	龍	青銅	18.5×11.5×13.5	臺灣日日新報・辰年新年用作品
55	1927		嫦娥（常娥）	木雕		
	1927		嫦娥（常娥）	石膏		是否為遺78的石膏原型？
56	1927	○	狗	木雕浮雕		木村泰治（1871-1961）舊藏
57	1928		臺灣雙槳船	銅製		久邇宮來台時獻上品
58	1928	○	歸途（水牛群像）	青銅	25×121	昭和天皇御大典臺北州奉納作品
	1928		歸途（水牛群像）	石膏	25×121	昭和天皇御大典臺北州奉納作品青銅像之石膏原型
59	1928		久邇宮邦彥王胸像	石膏／青銅		皇族
60	1928		久邇宮邦彥王妃胸像	石膏／青銅		皇族
61	1928	○	許丙令堂謝氏胸像	石膏	59×62	許丙：總督府評議員

藏地	圖版	資料出處	備註
私人收藏	彩色	雄獅	
新潟縣佐渡市真野區	彩色		在石膏上著青銅色，2021-23年送到臺灣修復、展出
臺北第一師範學校內	黑白	遺24、臺日1932103108他	銅像本身可能於金屬回收政策時供出，臺座現存於臺北市立大學
		遺17	
私人收藏	彩色	全集、雕塑展、雄獅	
		遺58	遺作展時木雕為石膏原型之附屬
私人收藏	彩色	遺74	製作年為1927年
私人收藏		遺70、臺日1928122302	
		遺50	根據遺作展目錄，製作年為「昭和四年」
臺北市立美術館	彩色		
		遺11	
	黑白	東京日日1929050707	
高木氏遺族舊藏、現在由彰化高中圖書館收藏	彩色	遺26、臺日1929060402n、聖德太子奉贊展目錄	
	黑白	遺12？、臺日1930041301n	
	彩色	遺12？、臺日1930041301n	
		遺18	
私人收藏	彩色		
私人收藏	彩色	遺13	
私人收藏	彩色	遺20	
		遺22	
		遺23	
		遺27	
私人收藏	彩色	遺71	
私人收藏	彩色	遺43	
	黑白	臺日1929071302n	
私人收藏	彩色	遺15	青銅為戰後鑄造。
神奈川縣立商工高校藏	彩色		
神奈川縣立商工高校同窗會藏	彩色	遺16	

	製作年	現存	作品名	材質／形態	尺寸（公分） H（高）×L（深）×W（寬）	作品概要
62	1928	○	許丙令堂謝氏坐像	青銅	58×30×40	同上
63	1928	○	山本梯二郎氏胸像	石膏	37.8×38.2×20.6	臺灣製糖社長、農林大臣
64	1928		志保田校長胸像	青銅		臺北第一師範校長、1932年10月30日銅像設置於師範學校
65	1928		賀來氏令堂胸像	石膏		賀來佐賀太郎：臺灣總督府專賣局長等
66	1928	○	牛頭碟子	青銅	直徑10.5（圓形）	「昭和三年 十一月十七日 記念 平山」
67	1928		鷲鳥	木雕		
68	1928	○	灰皿（白鷺鷥煙灰紅）	銅	7×22×10.5	「昭和三年五月一日 創刊三十周年記念 臺灣日日新報社」
69	1928		琵琶	銅	29×11	臺灣日日新報，巳年用販賣作品
	1928		琵琶	石膏		是否為上記的石膏原型？
70	1928/1929	○	顏國年立像	木雕	87×27×27	基隆炭礦株式會社創立、總督府評議員
	1928/1929		顏國年立像	石膏		應為木雕的石膏原型
71	1929		久邇宮邦彥王胸像浮雕	石膏／青銅		皇族
72	1929	○	高木友枝胸像	青銅	67×42×31	第二回聖德太子奉贊美術展入選（1930年）
73	1929/1930		郭春秧半像（洋裝）	石膏／青銅		實業家
74	1929/1930	○	郭春秧坐像（臺灣服裝）	石膏／青銅	48.5×36×46	同上
75	1929		郭春秧胸像	石膏		同上
76	1929	○	張清港令堂坐像	青銅	38×29×33	張清港：三井物產社員、臺北州協議員
	1929		張清港令堂坐像	石膏		
77	1929	○	黃純青胸像	石膏		臺北樹林區長、造酒業
78	1929		蔡法平胸像	石膏		福建出身的經商者、1932年滿州國秘書課長
79	1929		蔡法平夫人胸像	石膏		
80	1929		立花氏令堂胸像	石膏		
81	1929	○	馬	銅	19.5×25	1931年之時由黃家所收藏
82	1929	○	明石總督幣章	銅	直徑11	明石元二郎：第七代臺灣總督
83	1929		川村總督胸像	青銅		川村竹治：第十二代臺灣總督
84	1929	○	裸婦（結髮）	石膏	53×46×30	
85	1930	○	安部幸兵衛胸像	青銅	75.5×63×40	神奈川縣立商工實習學校創立十周年記念
	1930	○	安部幸兵衛胸像	石膏	同上	同上

藏地	圖版	資料出處	備註
		遺31	全集的「益子氏嚴父像」圖版應為安部幸兵衛像
私人收藏	彩色	遺60、臺日1931020307	
私人收藏	彩色	遺61、臺日1931020307	
1931年之時由井手氏收藏		遺65	
		遺40	
臺北市中山堂（舊‧臺北公會堂）	彩色	遺35（照片）、遺51～53	過世後由妻子寄贈於臺北公會堂。青銅版本為戰後鑄造
私人收藏	彩色	遺14、全集、雕塑展、雄獅	
私人收藏	彩色	第四回臺陽展、全集、雕塑展、雄獅	第四回臺陽展明信片將此作品名記為「子供」
私人收藏	彩色	全集、雄獅	
秋田縣立近代美術館藏	彩色		
	彩色	遺45、全集、雄獅	
私人收藏	彩色	第四回臺陽展、雄獅	
私人收藏	彩色	全集、雄獅	有可能為過世後以木雕為範本再鑄造為青銅
私人收藏	黑白	全集	東京藝術大學美術館收藏‧沼田一雅有製作同樣的石膏標本
		遺34	
		遺56	
		遺57	
		遺55	
1931年之時由第一師範收藏		遺63	
1931年之時由林柏壽收藏		遺64	
1931年之時由井手氏收藏		遺66	
1931年之時由河村氏收藏		遺75	
1931年之時由三好氏收藏		遺76	
1931年之時由顏氏收藏		遺79	
1931年之時由志保田氏收藏		遺80	

	製作年	現存	作品名	材質／形態	尺寸（公分） H(高)×L(深)×W(寬)	作品概要
86	1930		益子氏嚴父胸像	青銅		益子逞輔：大成火災海上取締役
87	1930	○	綿羊	青銅	19×26×9	臺灣日日新報・未年用販賣作品
88	1930	○	山羊	青銅	19×25	臺灣日日新報・未年用販賣作品
89	1930		水牛	青銅		由石塚總督進獻東伏見妃殿下之複製品
90	1930		水牛	石膏浮雕		
91	1930	○	水牛群像（南國）	石膏浮雕	555×250	
製作年不詳						
92		○	數田氏令堂坐像	木雕	43.5×34×33.5	數田輝太郎：鹽水港製糖會社役員
93		○	男嬰頭像（子供）	大理石	22.5×21× 18.5	第四回臺陽展（遺作展示）出品
94		○	猿猴	木雕浮雕	23×18.5	可能為1926至1928年左右製作？
95		○	猿猴	木雕浮雕		木村泰治（1871-1961）舊藏
96		○	婦人半身浮雕	青銅	18×13.5	現為私人收藏的青銅浮雕？
97		○	鳩	木雕	24×26.5×11.5	
98		○	鹿	青銅	22×25×12.5	
99		○	猿猴	青銅		可能為沼田一雅作石膏標本的模刻、美校時代作品？
100			無名女胸像	石膏		
101			雉	石膏		
102			雞	石膏		
103			狐	石膏		
104			猿	木雕		
105			猿	木雕		
106			鹿	木雕		
107			熊	木雕浮雕		
108			馬	木雕浮雕		
109			狐	木雕		
110			獅子	木雕浮雕		

鮫島盛清 個展

舉辦日程：1933 年 4 月 7 日～ 9 日
會場：臺灣教育会館（臺北）
舉辦日程：1933 年 4 月 17 日～ 18 日
會場：基隆公會堂

	作者	作品名
1	鮫島盛清	望鄉（帝展入選作）
2	鮫島盛清	女（をんな）（1930 年帝展落選作品）
3	鮫島盛清	少女
4	鮫島盛清	母與子（母と子）
5	鮫島盛清	休憩的少女（休む少女）
6	鮫島盛清	哮吼的獅子（吼える獅子）
7	鮫島盛清	兔
8	鮫島盛清	馬
9	鮫島盛清	菸灰缸（灰皿）、文鎮等
10	北村西望	犬
11	畝村直久	裸婦
12	岡本金一郎	女
13	花里金央	舞蹈（ダンス）
14	花里金央	少女的胴體（少女のトルソー）

※出處：《臺灣日日新報》，第 7 版，1933 年 4 月 7 日；《臺灣日日新報》，晚報第 2 版，1933 年 4 月 8 日；《臺灣日日新報》，晚報第 2 版，1933 年 4 月 14 日

鮫島盛清 個展

舉辦日程：1935 年 2 月 2 日～ 4 日
會場：基隆公會堂
舉辦日程：1933 年 2 月 9 日～ 11 日
會場：臺灣日日新報社三樓講堂（臺北）
舉辦日程：1935 年 2 月 23 日～ 24 日
會場：嘉義公會堂
舉辦日程：1935 年 3 月 9 日～ 10 日
會場：高雄新報社

以青銅為主，小品以及三到四個胸像共約 30 件

※出處：《臺灣日日新報》，晚報第 2 版，1935 年 2 月 1 日；第 7 版，1935 年 2 月 7 日；第 3 版，1935 年 2 月 23 日；第 3 版，1935 年 3 月 7 日。根據《新高新報》，第 21 版，1935 年 1 月 25 日，基隆公會堂的個展日期為 2 月 3 日～ 5 日。

淺岡重治作品展

舉辦日程：1935 年 6 月 1 日～ 2 日
會場：臺南第二高女

作品 66 件

※出處：《臺南新報》，第 11 版，1935 年 5 月 30 日。

陽咸二個展

舉辦日程：1935 年 7 月 6 日
會場：鐵道旅館（臺北）

1	陽咸二	猫
2	陽咸二	羊
3	陽咸二	達摩
4	陽咸二	蟾蜍（がま）
5	陽咸二	立膝而坐的女人（立てひざの女）
6	陽咸二	壽老人
7	陽咸二	觀音 (1)
8	陽咸二	觀音 (2)
9	陽咸二	獅子
10	陽咸二	降誕釋迦（降誕の釋迦）

※出處：《構造社展》（2005 年），頁 250。

竹本勝三 雕塑個展

舉辦日程：1935 年 8 月 31 日～ 9 月 1 日
會場：臺灣日日新報社三樓（臺北）

作品 12 件

※出處：《臺灣日日新報》，晚報第 2 版，1935 年 9 月 1 日。

附錄二　日治時期臺灣美術展覽會與展出雕塑作品一覽表　（鈴木惠可製表）

團體展：蛇木會 第一回展覽會

舉辦日程：1915年2月13日～14日
會場：獅子（Lion）餐廳（臺北新公園）

	作者	作品名
1	須田速人	女性半身像（女のトルス）

※出處：《臺灣日日新報》，第7版，1915年2月14日

赤十洋畫會 第一回展覽會

舉辦日程：1920年12月4日～5日
會場：臺北俱樂部（臺北新公園）

	作者	作品名
1	須田速人	海之聲（海の聲）
2	須田速人	無我

※出處：《臺灣日日新報》，第7版，1920年12月3日。

基隆亞細亞畫會

舉辦日程：1927年9月25日～26日
會場：基隆公會堂

參加雕塑家：黃土水、鮫島盛清

※出處：《臺灣日日新報》，第3版，1927年9月26日

黃土水 個展

舉辦日程：1927年11月5日～6日
會場：總督府博物館（臺北）
舉辦日程：1927年11月26日～27日
會場：基隆公會堂

1	黃土水	山本農相胸像
2	黃土水	槙哲胸像
3	黃土水	林熊徵胸像
4	黃土水	許丙氏母堂像
5	黃土水	數田氏母堂像
	猿、鹿、山犬、雞、軍雞、龍、兔等，約20件	

※出處：《臺灣日日新報》，第4版，1927年11月7日；《臺灣日日新報》，第4版，1927年11月30日

鮫島盛清 個展

舉辦日程：1929年4月28日～29日
會場：基隆公會堂

基隆市著名人物之雕像十餘件

※出處：《臺灣日日新報》，版7，1929年4月25日

鮫島盛清 個展

舉辦日程：1929年7月28日
會場：臺灣日日新報社三樓大講堂（臺北）

※出處：《臺灣日日新報》，晚報第2版，1929年7月26日

金子九平次 洋畫‧雕刻展

舉辦日程：1930年11月15日～16日
會場：臺北高等學校二樓

愛西小姐（アイシイ孃）、希臘頭部（希臘の首）、紅陶製裸女（テラコッタの裸女）等雕塑作品17件、洋畫11件

※出處：《臺灣日日新報》，晚報第1版，1930年11月16日

黃土水遺作展

舉辦日程：1931年5月9日～10日
會場：總督府舊廳舍（臺北）

遺作80件

※出處：〈雕刻家故黃土水君遺作品展覽會陳列品目錄〉等

橫田七郎個展

舉辦日程：1932年8月5日～7日
會場：臺灣日日新報社三樓（臺北）

魚乾（干もの）、小鳥、石榴、小孩的頭（子供の首）、死之雀（死せる雀）等作品四十餘件

※出處：《臺灣日日新報》，晚報第2版，1932年8月4日；《臺灣日日新報》，晚報第3版，1932年8月7日；《新高新報》，第9版，1932年8月5日

35	淺岡重治	兔：塊面（Mass）的構成（兔：マッスの構成）	臺南	120圓
36	淺岡重治	小姐F（マドモアゼルF）	臺南	非賣品
37	淺岡重治	鰭文鎮	臺南	6圓
38	淺岡重治	警戒 動向（警戒 ムーヴメント）	臺南	120圓
39	淺岡重治	臺灣猿	臺南	40圓
40	淺岡重治	世紀之眼（世紀の瞳）	臺南	180圓
41	淺岡重治	馬來人阿里（馬來人アリイ）	臺南	400圓
42	淺岡重治	樣式化之美（樣式化せる美）	臺南	5圓
43	後藤泰彥	芬芳（にほひ）	東京（贊助展出）	500圓

雕塑部受獎者：聯盟獎勵賞‧早川行雄／後藤氏賞‧淺岡重治

※出處：川平朝申剪報簿，〈臺灣美術聯盟 第二回展覽會目錄〉（川平朝清提供）

第一回 MOUVE 展

舉辦日程：1938年3月19日～21日
會場：臺灣教育會館（臺北）

1	黃清埕	臉（顏）

※出處：《臺灣日日新報》，第6版，1938年3月16日

第四回 臺陽美術協會展覽會（黃土水遺作特別展示）

舉辦日程：1938年4月29日～5月1日
會場：臺灣教育會館（臺北）

	作者	作品名	販賣價格
1	黃土水（故）	鹿　木雕	非賣品
2	黃土水（故）	永野榮太郎氏像　石膏	非賣品
3	黃土水（故）	安部幸兵衛氏像　石膏	非賣品
4	黃土水（故）	小孩（子供）大理石	非賣品
5	黃土水（故）	鳩　木雕	非賣品

※出處：〈第四回 臺陽美術協會展覽會目錄〉，中央研究院臺灣史研究所典藏

MOUVE 三人展

舉辦日程：1940年5月11～12日
會場：臺南公會堂

黃清埕	貝多芬試作（ベートーベン試作）等14件

※出處：《新民報》，第8版，1940年5月14日、5月15日

臺灣造形美術協會展

舉辦日程：1941年3月1日～4日
會場：臺灣教育會館（臺北）

黃清埕	邱先生　雕塑、婦人像 油畫 等10件
范倬造	女、羅漢、山地青年 等13件

※出處：《臺灣日日新報》，晚報第2版，1941年3月1日；《朝日新聞 臺灣版》，第8版，1941年4月29日；王白淵，〈臺灣美術運動史〉，《臺北文物》，3卷4期，1955年3月。

臺灣美術聯盟 第二回展覽會／雕塑部				
舉辦日程：1936年4月10日～12日 會場：臺灣教育會館（臺北）				
	作者	作品名	作者居住地	販賣價格
1	竹本勝三	阿部文夫氏	臺北	非賣品
2	竹本勝三	飯岡三夫君	臺北	非賣品
3	竹本勝三	S子	臺北	非賣品
4	竹本勝三	臉（顏）	臺北	非賣品
5	林坤明	戀人	臺中	100圓
6	林坤明	裸像	臺中	50圓
7	林坤明	林夫人	臺中	非賣品
8	早川行雄	片山氏像	臺中	非賣品
9	早川行雄	片山夫人	臺中	非賣品
10	早川行雄	聖觀音	臺中	非賣品
11	早川行雄	跳舞蕃人（踊る蕃人）	臺中	300圓（製成木雕）
12	早川行雄	姊姊（姉）	臺中	非賣品
13	早川行雄	水牛	臺中	150圓（製成青銅）
14	早川行雄	毛利君	臺中	非賣品
15	早川行雄	夏美（夏美ちゃん）	臺中	非賣品
16	早川行雄	老人	臺中	非賣品
17	早川行雄	苦力習作	臺中	非賣品
18	竹中正義	頭像習作（首習作）	臺中	非賣品
19	伊藤篤郎	頭像習作（首習作）	臺中	非賣品
20	染浦三郎	頭像習作（首習作）	臺中	非賣品
21	松本光治	頭像習作（首習作）	臺中	非賣品
22	坂本登久雄	頭像習作（首習作）	臺中	非賣品
23	（故）陳在癸	自像	鹿港	非賣品
24	淺岡重治	男性頭像（男ノ首）	臺南	250圓
25	淺岡重治	法國租界的女性（佛租界の女）	臺南	220圓
26	淺岡重治	溫州雞 觸摸的趣味（タッチの興味）	臺南	350圓
27	淺岡重治	田中友二郎先生	臺南	非賣品
28	淺岡重治	追求純粹之美（純粹なる美の追求）	臺南	非賣品
29	淺岡重治	日本式的對稱（日本的なる相称）	臺南	1500圓
30	淺岡重治	年輕知識分子的悲哀（若きインテリの悲哀）	臺南	非賣品
31	淺岡重治	彌勒－戲作（彌勒－趣味として）	臺南	160圓
32	淺岡重治	雛雞（ひよこ）	臺南	50圓
33	淺岡重治	蟹文樣飾壺	臺南	60圓
34	淺岡重治	傳書鳩：以量感（Volume）為主（傳書鳩：ヴォリウムを主とせる）	臺南	100圓

第十回 臺陽美術協會展覽會		
舉辦日程：1944 年 4 月 26 日～ 30 日 會場：臺北公會堂		
雕刻部		
	作者	作品名
1	蒲添生	菊甫翁之壽像
2	蒲添生	高木氏之像（高木氏の像）
3	蒲添生	陳先生母堂之壽像
4	蒲添生	老人之像（老人の像）
5	蒲添生	小孩之像（子供の像）
6	蒲添生	老鼠（ネズミ）
7	田中心一	送行海鷹的山本元帥（閣下海鷹 を見送る山本元帥閣下）
8	田中心一	高橋三吉閣下
9	田中心一	李君之像（李君の像）
10	陳春	少女的臉（少女の顏）

※出處：〈第十回 臺陽展目錄〉（鄭世璠收藏資料）

橫田七郎 個展
舉辦日程：1944 年 3 月 10 日～ 12 日 會場：鐵道旅館（臺北）、臺北一中同窗會後援
裝扮（裝ひ）、小牛（仔牛）、良寬（良寬さま） 等。

※出處：《臺灣美術》，第 3 號，1944 年 5 月，頁 17

第七回 臺陽美術協會展覽會		
舉辦日程：1941 年 4 月 26 日～ 30 日		
會場：臺北公會堂、巡迴展：臺中、彰化、臺南、高雄		
雕刻部		
	作者	作品名
1	鮫島台器	漁夫
2	鮫島台器	龍
3	鮫島台器	猫
4	出中心一	哄小孩（子守）
5	田中心一	古山閣下
6	田中心一	吹笛（笛吹き）
7	蒲添生	鼠
8	蒲添生	駱駝
9	蒲添生	女性容顔（女ノ顔）
10	陳夏雨	髮
11	蒲添生	猫
12	蒲添生	陳夫人之像
13	黃塗	兔
14	陳夏雨	鏡前（鏡ノ前）
15	陳夏雨	聖観音
16	陳夏雨	信子
17	陳夏雨	胸像
18	陳夏雨	浴後
19	陳夏雨	裸婦
20	陳夏雨	王長老

※出處：〈第七回 臺陽展目錄〉（鄭世璠收藏資料）

黃清埕個展
舉辦日程：1942 年
會場：臺南公會堂
雕塑 20 件、洋畫 9 件

※出處：王白淵，〈臺灣美術運動史〉，《臺北文物》，3 卷 4 期，1955 年 3 月。

第八回 臺陽美術協會展覽會		
日程：1942 年 4 月 26 日～ 30 日		
會場：臺北公會堂		
雕刻部		
	作者	作品名
1	藤井浩佑	浴後 （特別展出）
2	鮫島台器	結實（實る）
3	蒲添生	徐杰夫先生
4	田中心一	戰場後方（銃後）
5	田中心一	K 氏像
6	田中心一	菊地新太郎氏像
7	蒲添生	蔡翁
8	蒲添生	丸山翁
9	陳夏雨	靜子
10	陳夏雨	海之荒鷲（海の荒鷲）

※出處：〈第八回 臺陽展目錄〉（鄭世璠收藏資料）

第九回 臺陽美術協會展覽會		
日程：1943 年 4 月 28 日～ 5 日 2 日		
會場：臺北公會堂		
雕刻部		
	作者	作品名
1	蒲添生	駱莊氏禿壽像
2	蒲添生	王振生翁像
3	蒲添生	鈴子的臉（鈴ちゃんの顔）
4	陳夏雨	有坂校長之像（有坂校長の像）
5	陳夏雨	鷹　木雕
6	陳夏雨	友人的臉（友人の顔）

※出處：〈第九回 臺陽展目錄〉（鄭世璠收藏資料）

後記

二〇〇八年春天，我第一次踏上臺灣土地，距離現在已經是十五年前的事了。從當初只會簡單的兩三句中文，到現在雖然依然流露出日本人的口音，但在臺灣的日常生活，各種溝通幾乎已沒有什麼大礙。這樣的感想，看似很一般，但對我的人生來說，卻是很大的感觸。

我在大學時期專攻日本近代史，但接近畢業時，還無法真的肯定要以此研究領域作為自己的志向，一方面日本社會的就職環境雖然已稍微脫離「超冰河時期」（經濟不好，很難找工作的時代），但整體的經濟狀況仍然相當嚴峻。每個想踏入職場的人都必須及早在大三尾聲、大四剛開始時展開求職活動，一次一口氣投一百多個公司的履歷，是非常常見的情形。因為在日本，到了大四畢業後才求職，就不算是「新鮮人」了。或者，也有許多人積極報名補習班，準備公務人員或律師考試等等。相較之下，我卻是在進入大學的第四年秋天，意識到自己好像已經沒有什麼退路時，才開始認真思考自己的人生。那時候，腦袋中浮現的，就只有想要做點「美術」相關的事情。

從小我就感到自己並不擅長透過說話好好表達自己的感受，常常有拘束感；在小學期間，曾有兩年不去學校上學，待在家裡，也無法與大人說明內心無來由的苦悶。我常常從報紙中抽出廣告紙，一個人在廣告紙背面空白的地方畫畫，只有這種時候，我才會感覺比較平靜，覺得受到撫

鈴木惠可

慰。大學第四年如夢初醒，突然想起小時候一個人畫畫的時光。那一年冬天，我寫完學士畢業論文後，並未繼續去報考研究所，而是重新報名了東京藝術大學藝術學科的入學考試，想再當一次大學新生。這也許是一種逃避現實的作法，但卻讓我第一次有了這是由自己選擇人生道路的充實感。此後生活忙碌且經濟拮据，但我茫然的身心卻因此一步一步感受到修復，除了上課之外，還開始積極融入社會，到處去打工。

在東京藝大第二年時，上雕塑實習課，讓我獲得了很多新的感觸。我對「美術」的概念，一向只停留在繪畫之類的平面作品中，當我第一次用黏土堆疊模仿出人像頭部樣貌、使用金屬在空間中製作出立體造型時，才更加意識到，原來這個世界竟然是這麼立體的。看著立體的世界表現出立體物，本以為是最自然不過的事情。如果說繪畫是將立體的世界轉換成平面，中間可能需要藉由像是透視技法，才能讓實體在平面上看起來寫實立體；那麼製作雕塑則是看著立體的東西，很直接地就在空間中加加減減創造出另一個立體的對象。我不禁感覺人類最初開始創作的時候，立體雕塑會不會其實比那還得經過想像轉換維度的平面繪畫，更為直觀原始呢？

當時我住在改建前的藝大老舊宿舍，距離學校很遠，有時還會有老鼠跑出來逛大街，但由於在東京，實在很難再找到房租這麼便宜的地方，因此還是有不少學生會選擇入住。老宿舍裡一戶有六七個人共同住在一起，當時我因此接觸了不少其他創作科系、音樂系的學生。雖然我的口才從小到大一直都沒有什麼進步，但隨著這些與他們交流的經歷，也慢慢瞭解自己已經有了改變，可以是進入「語言」界的人了。

終於，我迎來了第二次畢業。為了尋找畢業論文題目，我決定要去一趟臺灣。當時的我，

已經知道東京藝術大學的前身，也就是東京美術學校，曾經有過不少臺灣留學生，而第一位入學的就是雕塑家黃土水。最初，我一點也不確定到底這個陌生的海外，而與當地或海外朋友交往的經驗，令我打開了人生視野嶄新的一扇窗。就在二〇〇八年到二〇〇九年期間，許多機緣讓我遇上不少黃土水的作品。比如前往神奈川縣立商工高校調查，或是去拜訪在東京的高木友枝外孫板寺一太郎老師和慶子夫婦，有一天忽然與我聯絡，說她在網路上看到日本佐渡島的一所公園裡，竟然有一尊黃土水製作的山本梯二郎的胸像！於是我鼓起勇氣試看直接打電話給當地地區公所確認，甚至很幸運地連絡到山本家後代山本修巳先生，這些都讓我很驚喜又緊張。

二〇〇九夏天，我一路換乘新幹線又搭渡輪，終於到達遙遠的佐渡島。想到之前連打電話也很容易緊張的自己，真不知是從哪裡突然湧出的膽量敢這麼做。二〇〇九年秋天，我又花了辛苦打工存下來的一筆錢，再次飛往臺北，直奔太平國小探訪〈少女〉胸像。實在很感謝林炳炎先生當時除了幫我引介板寺老師之外，還特地帶我去參觀臺灣電力公司社長宿舍，這是黃土水曾經與高木友枝面對面，製作肖像的地方。

在改寫本書的過程中，我讀到了東京高砂寮長後藤朝太郎的回憶錄，說自己來臺時認識了二十歲左右的青年黃土水，接著在一九一五年九月，還帶著他一起從基隆搭乘輪船前往東京。上

船之前，後藤意外感染了嚴重的風土病，在當時，登革熱這一類的風土病仍有很大的病危風險，照顧起來也不輕鬆，但黃土水並不介意，很細心地在一旁看護後藤。就這樣，黃土水從大海上晃悠悠的船艙，一路照顧後藤上岸，接著繼續護送他，一起搭車前往東京小石川後藤的住處，整段旅程，黃土水都陪著這位陌生的日本人一起行動。黃土水一定從沒想過，他的人生轉折的第一頁與新篇章竟是如此開啟的；而後藤也因為這個緣分，在日後，成為非常積極支援和幫助黃土水的貴人之一。這也不禁令我回想起了自己，考上東京藝大後，從故鄉京都車站搭乘新幹線前往東京時，景色不斷倒退，但我必須前進去面對未知未來的感覺，以及在那之後聯繫上的許多難以想像的緣分，忽然深感共鳴。

自從二〇〇八年開始調查黃土水後，一路攻讀碩士班與博士班，直到博士班第三年時拿到了獎學金，才總算有鬆了一口氣的感覺。在這之前的六、七年間，為了賺取學費和生活費，有時一周五天或三天都必須兼職工作，剩下時間才有辦法分配去研究所上課，以及留給自己思考的時間，心裡始終都充滿著焦慮和對未來的不安。但此刻再度回頭檢視，那段時期正是我人生中的最青春的時代，也就在這麼好的時候，結識的人們、實際一步步走過的踏查，都成為了我日後研究發展上最重要且關鍵的基礎。

我的研究從一個本來不怎麼有名、未知的雕塑家，後來發展出能夠連結關注更多的臺日雕塑家，甚至將要進一步跨向韓國或滿洲國近代雕塑史進行新的研究對話，這一連串的發展都是我過去想像不到的。而串聯這些歷程的核心主軸黃土水，就像老朋友一直在我身邊。這本書的出版，讓我覺得，我好像也繞了很長、很長的遠路後，現在終於走回來，好好為他整理出一份研究成

果，不知是否真的能夠為他的作品以及生平，向各位讀者提供更公允的看法，此時此刻，我真心感到無比高興，但同時又備感緊張。

十年前，當我與臺灣人講述自己的研究主題是「黃土水」，除了臺灣美術史學術界的相關人士外，大部分的人都沒有什麼反應，甚至一半以上的人根本不知道這位臺灣早期重要的雕塑家。對我來說，在研究這位原本很冷門的藝術家過程中，感受到的重要轉折契機時間點，就是二〇一一年認識了彰化高中的日本踏查團。當時，我協助他們訪問板寺夫婦，因而有幸一睹黃土水的高木友枝胸像。後來才知道，彰化高中圖書館主任呂興忠老師和胡彩蓮老師夫婦對於臺灣的歷史充滿無比熱情，也因有呂老師的提案，二〇一四年到二〇一七年之間，我才能與彰化高中師生們再度一起展開調查訪問，前往我先前踏查過的黃土水作品之處，再次進行深入研究。

因為彰中呂老師用心安排的深度教學活動，板寺夫人十分感動臺灣學生的用心，於是二〇一四年在多方單位爭取的情況下，仍決定要將高木友枝胸像無償捐贈給彰化高中典藏。而二〇一七年當我們探訪日本佐渡島之際，偶然認識了住在當地的若林素子女士，同樣出生於臺灣的若林女士，為了黃土水的兩件山本梯二郎胸像的歸鄉之路，更是付出了非常多的努力。在本書出版籌備的最後階段，我參加了國立臺灣美術館舉辦的黃土水特展的開幕活動，並且在展場上，見到了好幾件當年踏查探訪過的銅像，令我感到有種很不可思議的感覺。感謝彰化高中的日本踏查團學生們，每一屆的學生表現都讓我感動不已，也對臺灣年輕高中生，以及他們的未來，充滿了希望與信心。

由於黃土水以及次一世代的雕塑家現存的大部分作品都不在公家美術館裡，日治時期的臺灣

雕塑史研究長期以來都需要依靠藝術家的後代家屬、以及私人收藏者用心的保存資料，若沒有這些保護資料的人們願意慷慨地分享機會，並讓我親眼觀看作品和取得資料研究，我的臺灣雕塑史研究大概很容易半途而廢。用心收藏黃土水作品的邱文雄醫師，每次都用流利的日語對我說話，而且優雅又有氣質，他向我分享了他不少的珍藏。最遺憾的是，二○一九到二○二一年左右，我忙著提交博士論文，同時又懷孕生小孩，這段期間影響世界的疫情又轉為嚴峻，我在忙亂的生活中，還來不及將博士論文送到邱醫師面前，邱醫師就已仙逝了，我想在此特別對邱醫師衷心表達歉意和深摯的感激。以及，感謝雕塑家蒲添生先生的家屬，每當我有問題想要詢問，蒲先生的家屬都很友善地提供我非常充實的照片資料、也為我解惑，並且熱心地透過雕塑家的人脈，介紹許多其他家屬、收藏者等，這些資料和幫助，可說是構成本書第二部所整理的日治時期第二代雕塑家的研究主幹。另外，也特別感謝，林坤明先生的兒子林惺嶽老師，以及陳夏雨家屬等後代接受我的訪問，願意提供資料。

　　在臺灣美術史研究的領域，我接受過許多老師、學長姊的幫助；比如，幫助我初次踏入臺灣美術史研究的吳景欣，研究冷僻臺灣近現代雕塑的同伴：朱家瑩、林以珞，以及同一時期甚至還相隔兩地一起互相打氣加油寫出論文，比我年輕，但比我優秀的陳以凡、詹凱琦等學妹們。特別感謝臺灣美術史研究的開拓巨擘——顏娟英老師，其實在我還是東京藝大生初次造訪臺灣時，就已慕名去旁聽顏老師的課堂，也許在那幾年，我的形象大概就只是個有時候會出現在顏老師的課堂上，中文笨拙而幾乎無言的奇怪日本學生。然而，當學生一旦到達一定研究程度時，顏老師總是不吝肯定與支持年輕學徒們，慷慨地給予發表機會；除了嚴謹學者的治學態度和用心，我也從

顏老師身為教育者、為拓展臺灣美術研究的辛勞打拚過程，學習到非常多。我也想要感謝邱函妮老師，我們在東京大學研究所唸書時相識，後來兩人都在臺北定居生活，也都繼續走在「媽媽研究者」之路上，函妮老師無論是學術與生活各方面，都一直為我提供非常大的協助。

最後，還要非常感謝願意接受這本書的翻譯委託，且在短期時間內努力翻譯主要內文的王文萱，以及擔任翻譯註釋、附錄的柯輝煌，對於兩位的用心與辛勞，衷心表達謝意。遠足文化出版社的編輯余玉琦，不斷地鼓勵我持續進行改寫工作，也幾次提出我自己也沒想過的重要意見和看法，一起努力提升了本書的品質和內容。在出書前的這匆忙幾個月中，我的兒子和先生也很有耐心地等待我、包容我，我也要向他們致上最真摯的愛和感謝。

致謝

感謝以下各機關單位與個人（按首字筆畫排序），對作者撰寫與出版本書的協助。

機關單位

中央研究院臺灣史研究所、中央書局、太平國小校友會、北師美術館、李梅樹紀念館、長榮高中校史館、夏門企劃研究室、財團法人陳中和翁慈善基金會（陳中和紀念館）、財團法人陳澄波文化基金會、高雄市立美術館、國史館、國立臺北教育大學校友中心暨校史室、國立臺灣美術館、國立臺灣師範大學校史館、國家圖書館、圓山大飯店、彰化高中圖書館、翠薰堂有限公司、臺北市立美術館、臺南神學校、臺灣五〇美術館、蒲添生紀念館、霧峰林家林獻堂博物館、宇都宮美術館、佐渡市政府、京都市京瓷美術館（原為京都市美術館）、東京藝術大學大學美術館、東京都北區文化振興財團、東御市梅野記念繪畫館、神奈川縣立商工高等學校同窗會、宮內廳三之丸尚藏館、郡山市立美術館

個人

王若璇、朱家瑩、李文清、李宗哲、呂興忠／胡彩蓮（彰化高中圖書館）、林炳炎、林惺嶽、林振廷／陳碧眞（霧峰林家頤圃）、邱函妮、邱文雄以及家屬、陳以凡、陳昭明、陳琪璜、陳鄭添瑞、蒲浩明、蒲浩志、蒲子超、劉家鑫、詹凱琦、顏娟英、川平朝清、三澤寬、山本修巳、立花義彰、吉田千鶴了、板寺一太郎、板寺慶子、若林素子、野城今日子

本書改寫著作出處

＊本書根據作者鈴木惠可的以下發表文章，加以改寫、翻譯、修訂出版

〈「帝國」內的近代雕塑：戰前日本官展雕塑部與臺日雕塑家〉，收入賴明珠等，《共構記憶：臺府展中的臺灣美術史建構》，臺中：國立臺灣美術館，二〇二二年十一月，頁三七二－四〇七。

〈東西方交會中臺灣意識的萌芽：《甘露水》的誕生與再生〉，《藝術認證》，高雄：高雄市立美術館，第九八期，二〇二二年六月，頁一三四－一四五。

〈致美麗之島臺灣：黃土水在日本大正時期刻畫的夢想〉，收入漫遊藝術史作者群，《漫遊按讚藝術史》，臺北：原點出版，二〇二二年，頁六六－七一。

〈黃土水《甘露水》〉圖說、〈黃土水《南國（水牛群像）》〉圖說、〈陳夏雨《裸女之六（醒）》〉圖說，收入顏娟英、蔡家丘總策畫，《臺灣美術兩百年》，冊上，臺北：春山出版，二〇二二年，頁一二七、頁一七二、頁二九〇。

〈日本統治期台湾における近代彫刻史研究〉，東京：東京大學大學院總合文化研究科博士論文，二〇二一年三月。

〈黃土水《少女》〉圖說、〈鮫島台器《山之男》〉圖說，《不朽的青春——臺灣美術再發現》，臺北：國立臺北教育大學，二〇二〇年，頁三二、頁八六。

〈時代的交叉點：黃土水與高木友枝的銅像〉，《高木友枝典藏故事館》，彰化：國立彰化高級中學圖書館，二〇一八年，頁三八－四九。

〈邁向近代雕塑的路程——黃土水於日本早期學習歷程與創作發展〉，《雕塑研究》，一四期，新北：朱銘美術館，二〇一五年九月，頁八七－一三一。

〈山本悌二郎と台湾の遺物——残された二点の銅像と彫刻家・黃土水〉，《佐渡郷土文化》，一三八号，佐渡市：佐渡郷土文化の会，二〇一五年六月，頁一八－二四。

〈日本統治期の台湾人彫刻家・黃土水における近代芸術と植民地台湾——台湾原住民像から日本人肖像彫刻まで〉，《近代画説》，明治美術学会誌，二二号，東京：三好企画，二〇一三年一二月，頁一六八－一八六。

臺陽美術協會編，《臺陽三十五年》，1972年。
顏水龍，〈回憶黃土水〉、〈顏水龍畫作與文書〉，識別號：GAN-01-03-069，中央研究院臺灣史研究所藏。

韓文文獻

오광수，《김종영 - 한국 현대조각의 선구자》，시공사，2013（吳光洙，《金鐘瑛：韓國現代雕塑的先驅》，首爾：時空社，2013年）。

電子資料

東京文化財研究所電子資料庫，《黑田清輝日記》http://www.tobunken.go.jp/materials/kuroda_diary，2018年7月4日檢索。

〈來自國境之南的獻禮：黃土水《歸途》〉，《書院街五丁目的美術史筆記》https://pse.is/4rpg8n，2023年3月15日檢索。

《東京文化財研究所物故者記事》：https://www.tobunken.go.jp/materials/bukko，2023年2月10日檢索。

〈斉藤勝美〉，日本職人名工会網址：http://www.meikoukai.com/contents/town/09/9_4/index.html，2018年7月4日檢索。

《灌園先生日記》，1944年9月2日，《臺灣日記知識庫》，中央研究院臺灣史研究所，2018年7月4日檢索。

中央書局，臉書FACE BOOK粉絲專頁，〈【張星建 敬啟】那些年、文藝青年的書信往來（三）〉，2018年3月14日：https://www.facebook.com/centralbook.1927/photos/a.849013001820708/1632808310107836/，2023年2月10日檢索。

毛利伊知郎，〈高村光雲－その二面性〉，《高村光雲とその時代展》，三重：三重県立美術館，2002年，https://www.bunka.pref.mie.lg.jp/art-museum/catalogue/kouun/kouun-mori.htm，檢索日期：2019年4月4日。

王德合，〈周紅綢──日治時期最後一位留日女畫家〉，《名單之後：臺府展史料庫》，https://ppt.cc/fV3nux，2023年4月26日檢索。

〈各科授業要旨〉，《東京美術學校一覽 從大正四年至大正五年》，東京美術學
　　校，1916年，頁75。

〈奉納品報告（臺灣神社）〉（1922年9月1日），〈大正十一年永久保存第十五
　　卷〉，《臺灣總督府檔案》，典藏號：00003278022，國史館臺灣文獻館藏。

〈明治四十四年一月至大正十二年 撰科入學關係書類教務掛〉，東京藝術大學
　　美術資料室藏。

〈東京府須田速人普通恩給證書下付ノ件〉（1924年03月01日）〈大正十三年永
　　久保存第四卷〉，《臺灣總督府檔案》，典藏號：00003758011，國史館臺
　　灣文獻館。

〈第七回臺陽展目錄〉，鄭世璠收藏資料。

〈第八回臺陽展目錄〉，鄭世璠收藏資料。

〈第九回臺陽展目錄〉，鄭世璠收藏資料。

〈第十回臺陽展目錄〉，鄭世璠收藏資料。

〈陳植棋畫作與文書〉，識別號：T1076-03-0006，中央研究院臺灣史研究所藏。

〈須田速人（廳舍新營ニ關スル事務囑託）〉（1912年5月1日），〈大正
　　元年永久保存進退（判）第五卷〉，《臺灣總督府檔案》，典藏號：
　　00002066005，國史館臺灣文獻館藏。

〈臺灣美術聯盟第二回展覽會目錄〉，《川平朝申剪報簿》（川平朝申臺灣關係
　　資料）。

〈銅像建設許可ノ件〉（1919年4月1日），〈大正八年永久保存第四十二卷〉，
　　《臺灣總督府檔案》，典藏號：00002952010，國史館臺臺灣文獻館藏。

《大正四年三月卒業 各部生徒學籍簿 第十三卷》，國立臺北教育大學秘書室校
　　友中心暨校史館藏。

《臺陽美術協會展覽會目錄第四回》（1938年4月），〈陳澄波畫作與文書〉（識
　　別號：CCP_09_10028_BC2_47，中央研究院臺灣史研究所藏。

《東京美術學校同窗會名簿》，東京藝術大學美術學部教育資料編纂室藏。

《東京美術學校修學旅行近畿古美術案內》，東京美術學校校友會，1922年。

《昭和九年三月 東京美術學校卒業見込者名簿》，東京藝術大學美術學部教育
　　資料編纂室藏。

「幸田好正（黃土水之侄黃清雲）寫給陳昭明的私信影本」，國立臺灣美術館
　　藏謝里法特藏資料。

「第一回塑人會展覽會」目錄，東京文化財研究所藏。

「黃土水侄子（幸田好正）1975年1月9日致陳昭明信函」，東門美術館藏。

「張昆麟書信資料」，1931–1935年，私人藏。

増淵宗一，〈高村光太郎とチェレミシノフ女史―成瀬仁藏肖像の考察〉，《日本女子大学紀要文学部》，33號，1983年，頁77-101。

福岡アジア美術館，《東京・ソウル・台北・長春――官展にみる近代美術》，福岡亞洲美術館、府中市美術館、兵庫県立美術館，2014年。

関口泰，〈「蛇木」の思い出〉，《空のなごり：黙山関口泰遺歌文集》，東京：刀江書院，1960年，頁194-197。

静岡県立美術館、愛知県美術館，《ロダンと日本展》，東京：現代彫刻センター，2001年。

横田八郎，〈父の思い出〉，收錄於平塚市美術館編，《横田七郎展1906～2000》，小田原：平塚市美術館，2003年，頁86-89。

藤井明，〈生命と素材〉，收入田中修二編，《近代日本彫刻集成　第二巻　明治後期・大正編》，東京：国書刊行会，2012年，頁99-104。

藤井明，〈藤井浩祐の彫刻と生涯〉，收錄於井原市立田中美術館、小平市平櫛田中彫刻美術館編，《ジャパニーズ・ヴィーナス：彫刻家・藤井浩祐の世界》，井原市立田中美術館、小平市平櫛田中彫刻美術館，2014年。

劉家鑫，〈「支那通」後藤朝太郎の中国認識〉，《環日本海研究年報》，4號，1997年3月。

劉家鑫，〈後藤朝太郎・長野朗子孫訪問記および著作目録〉，《環日本海論叢》，14號，1998年1月。

磯崎康彦、吉田千鶴子，《東京美術学校の歴史》，東京：日本文教出版，1977年。

檔案、研究報告

〈〔府技手〕須田速人（兼任府研究所技手）〉（1921年3月1日），〈大正十年永久保存進退（判）第三卷之一〉，《臺灣總督府檔案》，典藏號：00003202038，國史館臺灣文獻館藏。

〈〔府技手〕須田速人（殖產局兼務）〉（1921年11月1日），〈大正十年永久保存進退（判）第十一卷〉，《臺灣總督府檔案》，典藏號：00003213046，國史館臺灣文獻館藏。

〈大正六年元在官職者履歷書專賣局〉，《臺灣總督府專賣局檔案》，典藏號：00112592007，國史館臺灣文獻館藏。

〈日本近代と「南方」概念―造形にみる形成と展開〉（平成19年度―平成21年度科学研究費補助金（基盤研究（B）），研究代表者：丹尾安典，2010年）。

年，頁306。

青木茂監修，《近代美術関係新聞記事資料集成》，東京：ゆまに書房，1991年。

春原史寛，〈浅川兄弟の生涯〉，收入大阪市立東洋陶磁美術館等編，《浅川伯教・巧兄弟の心と眼：特別展浅川巧生誕120年記念》，東京：美術聯絡協議會，2011年，頁152-161。

柳宗悦，《柳宗悦全集 著作編》，卷21，東京：筑摩書房，1989年。

浅野智子，〈遠藤廣と雜誌《彫塑》について〉，《藝叢》，21號，2004年，頁65-90。

若林正丈，〈1923年東宮台湾行啓の「状況的脈絡」－天皇制の儀式戦略と日本植民地主義 -1-〉，《教養学科紀要》，東京大学教養学部，第16號，1984年3月，頁23-37。

宮内庁三の丸尚蔵館編，《どうぶつ美術園－描かれ、刻まれた動物たち》，東京：宮内庁，2003年。

宮内庁三の丸尚蔵館編，《大礼－慶祝のかたち》，東京：宮内庁，2019。

株式会社三越編，《三越美術部100年史》，東京：株式会社三越，2009年。

浜崎礼二等著，《構造社展：昭和初期彫刻の鬼才たち》，東京：キュレイターズ，2005年。

高村光太郎，《高村光太郎全集》，東京：筑摩書房，1995年。

高村光雲，《幕末維新懷古談》，東京：岩波文庫，1995年。

鳥越麻由、森克之編，《帝国美術学校の誕生――金原省吾とその同志たち》（東京：武蔵野美術大學美術館・圖書館，2019年。

黒川弘毅、井上由理編，《清水多嘉示資料・論集 I》，東京：武蔵野美術大学彫刻学科研究室，2009年，頁240-245。

黒川弘毅，〈1950年代までの彫刻科と清水多嘉示の美術教育〉，收錄於黒川弘毅、井上由理編，《清水多嘉示資料・論集 I》，東京：武蔵野美術大学彫刻学科研究室，2009年，頁240-241。

増渕鏡子等編，《近代彫刻の天才 佐藤玄々〈朝山〉》，東京：求龍堂，2018年。

野城今日子，〈曠原社の活動と理念について－新出資料を中心に－〉，《屋外彫刻調査保存研究会会報》，7號，2021年9月，頁25-60。

鈴木惠可，〈日本統治期の台湾人彫刻家・黄土水における近代芸術と植民地台湾：台湾原住民像から日本人肖像彫刻まで〉，《近代画説》，明治美術学会誌，22號，2013年，頁168-186。

田中修二編，《近代日本彫刻集成　第二巻　明治後期・大正編》，東京：国書刊行会，2012年。

田中修二編，《近代日本彫刻集成　第三巻　昭和前期編》，東京：国書刊行会，2013年。

田中修二，《近代日本彫刻史》，東京：国書刊行会，2018年。

矢内原忠雄，《帝国主義下の台湾》，東京：岩波書店，1988年。

立花改進，《わがふるさとの町飯野川》，わがふるさとの町飯野川刊行後援会，1965年。

立花義彰，〈臺灣近代美術與日本之關聯年表〉，未刊稿。

吉田千鶴子，《近代東アジア美術留学生の研究－東京美術学校留学生史料－》，東京：ゆまに書房，2009年。

吉田千鶴子，《〈日本美術〉の発見―岡倉天心がめざしたもの》，東京：吉川弘文館，2011年。

吉田千鶴子，〈東京美術学校台湾人留学生概観〉，《台湾の近代美術―留学生たちの青春群像（1895-1945）》，東京：印象社（制作），2016年。

米谷匡史，《アジア／日本》，東京：岩波書店，2006年。

児島薫，〈近代化のための女性表象　〈モデル〉としての身体〉，收錄於北原恵編，《アジアの女性身体はいかに描かれたか》，東京：青弓社，2013年，頁171-199。

尾崎眞人監修，《池袋モンパルナスの作家たち（彫刻編）》，池袋モンパルナスの会、オクターブ，2007年。

東京都恩賜上野動物園編，《上野動物園百年史 資料編》，東京：東京都生活文化局広報部都民資料室，1982年。

沼崎一郎，《人類学者、台湾映画を観る：魏徳聖三部作〈海角七號〉・〈セデック・バレ〉・〈KANO〉》，東京：風響社，2019年。

芸術研究振興財団、東京芸術大学百年史編集委員会，《東京芸術大学百年史 東京美術学校編 第1巻》，東京：ぎょうせい，1987年。

芸術研究振興財団、東京芸術大学百年史編集委員会，《東京芸術大学百年史 東京美術学校編 第2巻》，東京：ぎょうせい，1992年。

芸術研究振興財団、東京芸術大学百年史編集委員会，《東京芸術大学百年史 東京美術学校編 第3巻》，東京：ぎょうせい，1997年。

長尾桃郎，《おかでのわが家》，東京：海文堂，1960年。

青山敏子，〈父、清水多嘉示の思い出〉，收錄於黒川弘毅、井上由理編，《清水多嘉示資料・論集Ⅰ》，東京：武藏野美術大学彫刻学科研究室，2009

月7日。

1945年以後

刊物文章、書籍

〈佐藤朝山について〉（三、横田七郎氏に聞く［1991年11月10日］），《碌山美
　　術館報》，16號，1995年9月15日，頁31-40。

《神奈川県立商工高校同窓会創立六十周年記念誌　商工賛歌》，1985年發行。

ノーマン・ブライソン（Norman Bryson），〈日本近代洋画と性的枠組み〉，
　　《人の〈かたち〉人の〈からだ〉東アジア美術の視座》，東京：東京国立
　　文化財研究所，1994年，頁100-112。

千田敬一，〈横田七郎の日本美術院彫塑部時代—こういうものにも美はある
　　—〉，收錄於平塚市美術館編，《横田七郎展1906　2000》，小田原：平
　　塚市美術館，2003年，頁81-85。

千葉俊之，〈画像史料とは何か〉，《画像史論：世界史の読み方》，東京：東
　　京外国語大学出版会，2014年。

大澤貞吉，《台湾関係人名簿》，横浜：愛光新聞社，1959年。

山辺健太郎編，《現代史資料22 台湾2》，東京：みすず書房，2004年。

弓野正武，〈二つの大隈胸像とその制作者ペッチ〉，《早稲田大学史紀要》，
　　44號，2013年2月，頁217-232。

日本彫刻会三十周年記念事業委員会編，《日本彫刻会史 —— 五十年のあゆ
　　み》，東京：日本彫刻会，2000年。

日展史編纂委員会，《日展史 15》，新文展編3，東京：日展史編纂委員会，
　　1985年。

日清紡績株式会社編，《日清紡績六十年史》，東京：日清紡績株式会社，
　　1969。

北条偲編，《鉄鎖：嵐の中の書信》，東京：隆文堂，1947年。

台湾総督府警務局編，《台湾総督府警察沿革誌第二編 領台以後の治安状
　　況》，東京：龍渓書房，1973年。

平塚市美術館編，《横田七郎展1906　2000》，小田原：平塚市美術館，2003
　　年。

広田肇一，〈朝倉塾の歩みと朝倉の教育〉，《朝倉文夫展：生誕一百年記
　　念》，大分縣：大分縣立藝術會館，1983年，頁88-98。

田中修二編，《近代日本彫刻集成　第一巻　幕末・明治編》，東京：国書刊
　　行会，2010年。

《臺灣農事報》，（臺北：1908-1943）
〈藤根吉春氏壽像除幕式〉，《臺灣農事報》，第120號，1916年11月。

《臺灣時報》（臺北：1919-1945）
〈黃土水君の名譽の作品〉，《臺灣時報》，42號，1923年1月），頁243。

《日本時報》（*The Japan Times*，東京：1897-1970）
"To Present Regent with Statues", *The Japan Times* (Evening Edition)，1923年3月
　　22日。

《臺南新報》（臺南：1903-1937）
〈淺岡重治氏作品展〉，《臺南新報》，第7版，1935年5月30日。

《申報》（上海：1872-1949）（中文）
應鵬，〈東京通信 日本美術之觀察（二）〉，《申報》，第10版，第17491期，
　　1921年10月31日。

其他新聞

〈院展に初入選 一家は臺灣に 橫田氏の喜び〉，報紙名稱不明，《近代美術関
　　係記事資料集成》，卷？，東京：ゆまに書房，1991年。
〈雨上がりの昨日 搬入二日〉，《都新聞》，1919年10月3日，《近代美術関係
　　新聞記事資料集成》，東京：ゆまに書房，1991年，卷34。
〈朝鮮人を取扱った湯（淺）川伯教氏〉，報紙名稱不明，1920年10月，《近代
　　美術関係新聞記 事資料集成》，卷34。
〈京大阪の出品は締切過ぎて著く〉，報紙名稱不明，1920年10月8日？，《近
　　代美術関係新聞記事資料集成》，卷36。
〈時の民政長官內田氏に才能を見出さる〈蕃童〉で入選した黃土水君〉，《や
　　まと新聞》，1920年10月10日，《近代美術関係新聞記事資料集成》，卷
　　36。
〈彫刻の入選發表 臺灣人が初めての入選 首狩生蕃の群像〉，報紙名稱不明，
　　1920年10月10日，《近代美術関係新聞記事資料集成》，卷36。
〈後藤泰彥氏作《林澄堂氏》の像〉，《臺灣新聞》，第7版，1935年4月9日。
〈宙に迷うた高雄富豪 陳中和翁の胸像〉，《南日本新聞》，第8版，1936年8

25日。

〈彫刻御嘉納の光榮に浴した鮫島台器氏は語る〉,《新高新報》,第6版,
　　1935年2月1日。

《臺灣民報》(《臺灣民報》,東京:1923-1927；臺北:1927-1930)、《臺灣新民報》(《臺灣新民報》,臺北:1930-1941)、《興南新聞》(臺北:1941-1944)

〈婦女問題大講演在新竹公會堂〉,《臺灣民報》,第9版,1926年8月1日。

〈通霄大甲的婦女講演〉,《臺灣民報》,第8版,1926年8月8日。

〈ベートーウン試作,ムーヴ三人展)黃清呈〉,《臺灣新民報》,第8版,
　　1940年5月15日。

陳春德,〈臺陽展合評(評者:林玉山、林之助、李石樵、陳春德、蒲添生)〉,《興南新聞》,第4版,1943年4月30日。

陳春德,〈全と個の美しさ　今春の臺陽展を觀て〉,《興南新聞》,1943年5月3日。

呂赫若,〈嗚呼！黃清呈夫婦〉,《興南新聞》,第4版,1943年5月17日。

《大阪每日新聞》(大阪:1888-1942)

〈陽咸二氏の個展〉,《大阪每日新聞 臺灣版》,第5版,1935年7月13日。

德富蘇峰,〈雙宜莊偶言(十四)生死大事〉,《大阪每日新聞》,晚報第1版,1938年8月13日。

〈陳夏雨君の《裸婦》見事文展に初入選〉,《大阪每日新聞 臺灣版》,第6版,1938年10月14日。

《東京日日新聞》(東京:1872-1911)

畑耕一,〈帝展彫刻,中)〉,《東京日日新聞》,第5版,1920年11月3日。

〈貴き御胸像を前にして涙する臺灣の彫刻家〉,《東京日日新聞》,第7版,
　　1929年5月7日。

《朝日新聞 臺灣版》(大阪:1933- 1944?)

〈造型協會展開く〉,《朝日新聞 臺灣版》,第8版,1941年4月29日。

〈除幕式と同時に應召 蓬萊米の恩人故末永氏の胸像〉,《朝日新聞 臺灣版》,第1版,1943年4月11日。

《東京朝日新聞》（東京：1888-1940）

〈大作が殺到した帝展昨日の締切〉，《東京日日新聞》，第7版，1919年10月 6日。

〈二つの展観 東京木芽會の木彫〉，《東京朝日新聞》，第6版，1921年5月22 日。

〈厭々出した名作品 世界的の芸術家ペシー氏〉，《東京朝日新聞》，第5版， 1921年10月9日。

〈山縣公の銅像はぺ氏の力作を手本に〉，《東京朝口新聞》，第5版，1922年2 月10日。

〈平和博の入選彫刻 六十五點〉，《東京朝日新聞》，第5版，1922年3月14日。

〈滯日六年間の印象と研究で個人展覽會を開く南歐の彫刻家〉，《東京朝日新 聞》，晚報第2版，1923年6月8日。

〈青鉛筆〉，《東京朝日新聞》，第5版，1923年8月29日。

〈臺灣から獻上.〉，《東京朝日新聞》，第7版，1928年10月3日。

〈死亡廣告（黃土水）〉，《東京朝日新聞》，第5版，1930年12月22日。

〈「戰死は覺悟だ」構造社の後藤上等兵〉，《東京朝口新聞》，第10版，1938 年6月26日。

〈構造社の同人 後藤泰彥）伍長戰死〉，《東京朝日新聞》，第7版，1938年8 月7日。

《讀賣新聞》（東京：1874-）

北村四海，〈帝展第一回入選の彫刻作品を評す〉，《讀賣新聞》，第7版， 1919年10月12日。

米原雲海，〈帝展の木彫を評す〉，《讀賣新聞》，第7版，1919年10月15日。

朝倉文夫，〈帝展の彫刻（四）〉，《讀賣新聞》，第3版，1920年10月27日。

〈ペシー氏彫刻展〉，《讀賣新聞》，第7版，1923年6月14日。

〈色黑は嫌いと白化した栖鳳氏 社中から贈る謝恩の胸像に大理石のおこの み〉，《讀賣新聞》，第7版，1927年5月31日。

〈看守諸孃に送られた後藤君〉，《讀賣新聞》，晚報第7版1938年5月21日。

《新高新報》（基隆：1916-1938）

〈隱れたる彫刻家 鮫島氏の個人展〉，《新高新報》，第9版，1932年3月31日。

〈鮫島畫伯は語る〉，《新高新報》，第7版，1934年11月23日。

〈臺灣が生んだ彫刻家 鮫島台器氏個展〉，《新高新報》，第21版，1935年1月

1939年

〈鮫島氏の作品入選〉,《臺灣日日新報》,晚報第2版,1939年10月14日。

1940年

〈臺陽美術協會に東洋畫部を設置總合團體として精進／聲明書の內容〉,《臺灣日日新報》,第7版,1940年4月14日。

〈譽れの漁船隊銅像にして永久に記念〉,《臺灣日日新報》,第7版,1940年6月5日。

〈鮫島台器氏 群像を製作〉,《臺灣日日新報》,第4版,1940年9月26日。

1941年

〈臺灣造型美術展〉,《臺灣日日新報》,晚報第2版,1941年3月1日。

〈造型美術展けふ限り〉,《臺灣日日新報》,第3版,1941年3月3日。

〈造型美術展日延べ〉《臺灣日日新報》,第3版,1941年3月4日。

〈臺陽展來月下旬に開く〉,《臺灣日日新報》,晚報第2版,1941年3月8日。

〈大同會から故三好翁に胸像を贈呈〉,《臺灣日日新報》,晚報第2版,1941年4月3日。

〈公會堂の臺陽展〉,《臺灣日日新報》,晚報第2版,1941年4月27日。

〈鮫島氏の精進結結實〉,《臺灣日日新報》,晚報第2版,1941年6月13日。

〈教へ子相寄り胸像を贈る〉,《臺灣日日新報》,第4版,1941年9月15日。

〈無鑑查出品 文展に鮫島氏萬丈の氣を吐く〉,《臺灣日日新報》,晚報第2版,1941年10月7日。

1942年

〈恩師に胸像贈呈〉,《臺灣日日新報》,第2版,1942年2月19日。

〈臺陽展入選發表〉,《臺灣日日新報》,第3版,1942年4月24日。

1943年

〈力作揃ひの臺陽美術展〉,《臺灣日日新報》,第3版,1943年4月28日。

1944年

〈臺陽美術協會十周年記念展〉,《臺灣日日新報》,晚報第2版,1944年2月3日。

報》，第8版，1936年3月23日。

〈美術聯盟畫展 十日から開催〉，《臺灣日日新報》，第7版，1936年4月9日。

〈臺灣美術聯盟の展覽會開く〉，《臺灣日日新報》，第9版，1936年4月11日。

〈學びの庭に立つ詹德坤少年の銅像〉，《臺灣日日新報》，第9版，1936年4月
　　11日。

〈松本記念館の壽像到著〉，《臺灣日日新報》，第9版，1936年9月1日。

〈明朗の秋映える！臺展初入選の喜び〉，《臺灣日日新報》，第5版，1936年
　　10月19日。

〈黃土水氏の遺作「南國」臺北市公會堂に寄附〉，《臺灣日日新報》，第7版，
　　1936年12月29日。

1937年

淺岡重治，〈天才ロダンの青春譜，上）〉，《臺灣日日新報》，第7版，1937
　　年7月13日。

淺岡重治，〈天才ロダンの青春譜，下）〉，《臺灣日日新報》，第7版，1937
　　年7月14日。

淺岡重治，〈彫刻家の眼に映る女性美，上）〉，《臺灣日日新報》，第6版，
　　1937年7月17日。

淺岡重治，〈彫刻家の眼に映る女性美，下）〉，《臺灣日日新報》，第6版，
　　1937年7月20日。

〈塑像界の新人林坤明君〉，《臺灣日日新報》，第5版，1937年9月16日。

〈ムーヴ洋畫集團 五氏が結成〉，《臺灣日日新報》，第6版，1937年10月18
　　日。

1938年

〈ムーヴ洋畫集團第一回作品展 十九日から教育會館〉，《臺灣日日新報》，第
　　6版，1938年3月14日。

〈顏（ムーヴ展）〉，《臺灣日日新報》，第6版，1938年3月16日。

〈ムーヴ展〉，《臺灣日日新報》，晚報第2版，1938年3月20日。

野村幸一，〈ムーヴ展評〉，《臺灣日日新報》，第10版，1938年3月23日。

〈陳君文展の彫刻に初入選〉，《臺灣日日新報》，晚報第2版，1938年10月12
　　日。

〈鮫島盛清氏作豬の彫刻本社で取次ぐ〉，《臺灣日日新報》，第7版，1934年
　　12月19日。

〈小楠公の彫刻を皇太子樣に獻上 臺灣出の鮫島台器氏が〉，《臺灣日日新
　　報》，第7版，1934年12月29日。

〈臺灣美術聯盟發會式 明春第一回展を開く〉，《臺灣日日新報》，第3版，
　　1934年12月31日。

1935年

〈鮫島台器氏の彫刻個人展九日から本社講堂で〉，《臺灣日日新報》，第7
　　版，1935年2月7日。

〈鮫島台器氏の彫刻個人展基隆と臺北で〉，《臺灣日日新報》，晚報第2版，
　　1935年2月10日。

〈鮫島台器氏彫刻展覽會〉，《臺灣日日新報》，第3版，1935年2月23日。

〈彫塑個人展〉，《臺灣日日新報》，第3版，1935年3月7日。

〈臺灣美術聯盟初展覽會 四月三日から教育會館で〉，《臺灣日日新報》，晚報
　　第2版，1935年3月31日。

〈故北白川宮能久親王殿下の御尊像〉，《臺灣日日新報》第2版，1935年6月
　　17日。

〈臺中／美術展覽 臺中美術聯盟〉，《臺灣日日新報》，晚報第4版，1935年6
　　月23日。

〈新進彫刻家 陽咸二氏個展〉，《臺灣日日新報》，晚報第3版，1935年7月6
　　日。

〈北白川宮殿下の御尊像を頒布〉，《臺灣日日新報》，第5版，1935年7月26
　　日。

〈淺岡重治氏（彫刻家）〉，《臺灣日日新報》，晚報第3版，1935年8月18日。

〈彫塑作品個展〉，《臺灣日日新報》，晚報第2版，1935年9月1日。

〈淺岡重治氏作の胸像頒布會〉，《臺灣日日新報》，第5版，1935年9月17日。

〈鮫島台器氏の鼠の彫刻置物〉，《臺灣日日新報》，晚報第2版，1935年12月
　　20日。

1936年

〈臺南／壽建胸像〉，《臺灣日日新報》，第8版，1936年3月3日。

〈前田中校長の胸像除幕式〉，《臺灣日日新報》，第5版，1936年3月16日。

〈堀內先生在職卅年祝賀會胸像除幕式 千餘人列席極一時盛典〉，《臺灣日日新

版，1931年9月2日。

〈臺灣出身の鮫島氏帝展に彫塑立像入選〉，《臺灣日日新報》，第4版，1932
　　　年10月23日。

〈志保田氏壽像三十日在一師舉除幕式〉，《臺灣日日新報》，晚報第4版，
　　　1932年10月30日。

〈志保田氏 壽像除幕式〉，《臺灣口日新報》，第7版，1932年10月31日。

〈鮫島盛清氏歸臺〉，《臺灣日日新報》，第7版，1932年11月13日。

〈入選お禮に歸臺した鮫島君語る〉，《臺灣日日新報》，第7版，1932年11月
　　　18日。

〈エスペラントの夕べ 臺灣エスペラント會員〉，《臺灣日日新報》，第4版，
　　　1932年12月3日。

1933年

〈臺灣が産んだ彫刻家の 一人鮫島氏の彫刻展七、八・九の三日間教育會館
　　　で〉，《臺灣日日新報》，第7版，1933年4月7日。

〈鮫島盛清氏〉，《臺灣日口新報》，晚報第4版，1933年4月7日。

〈鮫島氏個展けふ開幕入場者多し〉，《臺灣日日新報》，晚報第2版，1933年4
　　　月8日。

〈鮫島氏彫塑展基隆で開催〉，《臺灣日口新報》，晚報第2版，1933年4月14
　　　日。

〈彫刻家鮫島盛清氏の後援會を組織〉，《臺灣日日新報》，第7版，1933年6月
　　　9日。

〈故船越倉吉氏の胸像除幕式 きのふ舉行〉，《臺灣日日新報》，第7版，1933
　　　年11月19日。

1934年

〈四尺の女神像を基隆公會堂に寄贈 彫塑界の新人鮫島盛清君が〉，《臺灣日日
　　　新報》，晚報第2版，1934年2月11日。

〈堀內醫專校長の塑像制作 構造社の後藤泰彥氏が來臺〉，《臺灣日日新報》，
　　　第7版，1934年9月29日。

〈張山鐘氏像〉，《臺灣日日新報》，第6版，1934年9月30日。

〈堀內醫專校長の胸像〉，《臺灣日日新報》，第7版1934年10月9日。

〈臺展の中堅作家 臺灣美術聯盟を結成〉，《臺灣日日新報》，第7版，1934年
　　　12月10日。

〈前高校長三澤糾氏胸像除幕式〉,《臺灣日日新報》,第4版,1930年11月14日。

〈三澤前高校長胸像除幕式 十五日校庭で〉,《臺灣日日新報》,晚報第2版,1930年11月14日。

〈けふの催し／三澤前高校長銅像除幕式〉,《臺灣日日新報》,第7版,1930年11月15日。

〈三澤前校長の胸像除幕 十五日高校校庭で〉,《臺灣日日新報》,晚報第1版,1930年11月16日。

〈無腔笛〉,《臺灣日日新報》,第4版,1930年12月1日。

1931年

〈クチナシ〉,《臺灣日日新報》,第2版,1931年4月22日。

〈故黃土水氏の追悼會執行 廿一日曹洞宗別院で〉,《臺灣日日新報》,第7版,1931年4月22日。

廖秋桂,〈東京の婦人と臺灣の婦人〉,《臺灣日日新報》,第6版,1931年7月14日。

廖秋桂,〈本島人の女性間に流行し出した洋裝〉,《臺灣日日新報》,第8版,1931年7月31日。

〈本島出身の青年彫刻家又もや院展に見事入選〉,《臺灣日日新報》,第7版,1931年9月2日。

〈志保田氏壽像建設及募集記念品贈呈〉,《臺灣日日新報》,第8版,1931年9月10日。

〈故黃土水氏の一周年忌 十一日三橋町墓地で〉,《臺灣日日新報》,第8版,1931年9月12日。

廖秋桂,〈衣裳文化と《黑貓》本島人モガの生活を解剖〉,《臺灣日日新報》,第6版,1931年10月2日。

〈志保田鉎吉氏記念品募集〉,《臺灣日日新報》,第2版,1931年10月23日。

1932年

〈臺灣が生んだ青年木彫家橫田七郎氏の個展 五日から本社樓上で開催〉,《臺灣日日新報》,晚報第2版,1932年8月4日。

鹽月善吉,〈臺灣が生める木彫家 橫田七郎君を語る〉,《臺灣日日新報》,晚報第3版,1932年8月7日。

〈本島出身の青年彫刻家又もや院展に見事入選〉,《臺灣日日新報》,第7

〈黃土水氏 作品個人展 博物館に開催〉,《臺灣日日新報》,第2版,1927年10月19日。

〈山本農相胸像（彫刻者黃土水君）〉,《臺灣日日新報》,第4版,1927年10月20日。

〈萬華龍山寺釋尊獻納〉,《臺灣日日新報》,第4版,1927年11月22日。

〈黃氏個人展觀覽者多〉,《臺灣日日新報》,第4版,1927年11月30日。

1928年

〈久邇宮同妃兩殿下の御尊像の作成を命ぜられた黃土水氏目下熱海で製作中〉,《臺灣日日新報》,第2版,1928年1月26日。

〈奉伺殿下御機嫌 獻上銅製双槳船 黃土水氏光榮〉,《臺灣日日新報》,第4版,1928年5月17日。

〈基隆驛で苦力轢から右足切斷遂に死亡〉,《臺灣日日新報》,晚報第2版,1928年7月31日。

〈七里氏塑像 除幕式 二十四日仙洞最勝寺に〉,《臺灣日日新報》,第5版,1928年8月20日。

〈臺北州獻上品 招集常置員水牛像決定〉,《臺灣日日新報》,第4版,1928年9月5日。

〈臺灣が生んだ唯一の彫刻家光栄の黃土水君 久邇宮、同妃兩殿下の御尊像を見事に完成〉,《臺灣日日新報》,第7版,1928年9月30日。

〈臺北州御大典獻上品黃土水氏彫刻中之水牛原型〉,《臺灣日日新報》,第4版,1928年10月23日。

1929年

〈基隆の塑像展〉,《臺灣日日新報》,第7版,1929年4月24日。

〈クチナシ〉,《臺灣日日新報》,第2版,1929年5月14日。

〈出來上った川村總督の胸像〉,《臺灣日日新報》,晚報第2版,1929年7月13日。

〈鮫島盛清氏彫刻個人展廿八日本社講堂で〉,《臺灣日日新報》,晚報第2版,1929年7月26日。

1930年

〈三澤氏の記念胸像金子氏に依賴〉,《臺灣日日新報》,第7版,1930年3月1日。

〈臺灣の藝術は支那文化の延長と模倣と痛嘆する黃土水氏 帝展への出品「水牛」を製作中〉，《臺灣日日新報》，第7版，1923年7月17日。
〈今秋の帝展出品の水牛を製作しつつある 本島彫塑界の偉才黃土水氏〉，《臺灣日日新報》，第5版，1923年8月27日。

1924年
〈製作を勵む黃土水氏　家兄の葬儀後上京〉，《臺灣日日新報》，第2版，1924年7月11日。
〈基隆／軌道に石 運転手鮫島某〉，《臺灣日日新報》，第3版，1924年3月4日。

1925年
〈近藤氏の胸像建立 基金募集中〉，《臺灣日日新報》，第2版，1925年11月14日。

1926年
〈前測候所長の近藤翁の胸像が出來た〉，《臺灣日日新報》，第3版，1926年5月10日。
〈功勞卅年を祝はれる胸像も見ずして逝去した臺灣氣象界の恩人近藤久次郎氏〉，《臺灣日日新報》，第2版，1926年8月16日。
〈近藤氏胸像の除幕式〉，《臺灣日日新報》，第2版，1926年11月7日。
〈新女講演會〉，《臺灣日日新報》，第4版，1926年7月21日。
〈北部有志者囑本島人惟一彫刻家黃土水氏彫釋迦佛像〉，《臺灣日日新報》，晚報第4版，1926年7月23日。
〈黃土水氏彫刻 龍山寺釋尊佛像〉，《臺灣日日新報》，第4版，1926年12月12日。

1927年
〈無腔笛〉，《臺灣日日新報》，晚報第4版，1927年3月19日。
〈無腔笛〉，《臺灣日日新報》，第4版，1927年6月17日。
〈故佐久間伯爵胸像 除幕式を盛大に舉行〉，《臺灣日日新報》，第2版，1927年8月5日。
〈基隆亞細亞畫會 力作七十點展覽〉，《臺灣日日新報》，第3版，1927年9月26日。

年4月6日。

〈帝展へ出品 須田速人君の勞作〉,《臺灣日日新報》,第2版,1920年9月19日。

〈洋畫赤土會生る〉,《臺灣日日新報》,第7版,1920年10月10日。

〈彫刻〈蕃童〉が入選する迄 黃土水君の奮鬪と其苦心談（上）〉,《臺灣日日新報》,第7版,1920年10月17日。

〈彫刻〈蕃童〉が帝展入選する迄黃土水君の奮鬪と其苦心談（下）〉,《臺灣日日新報》,第7版,1920年10月19日。

〈無絃琴〉,《臺灣日日新報》,第2版,1920年10月23日。

〈黃土水祝賀會〉,《臺灣日日新報》,第2版,1920年10月26日。

〈黃土水祝賀會〉,《臺灣日日新報》,第5版,1920年10月27日。

〈第七回武德際及全島演武大會 總裁宮殿下御臺臨〉,《臺灣日日新報》,第7版,1920年10月30日。

〈赤土洋畫會〉,《臺灣日日新報》,第7版,1920年12月3日。

1922年

〈山縣公の死を悼む 伊太利の彫刻家〉,《臺灣日日新報》,第5版,1922年2月12日。

〈國葬及意彫刻家〉,《臺灣日日新報》,第3版,1922年2月13日。

後藤朝太郎,〈臺灣の美點を內地に宣傳するには〉,《臺灣日日新報》,第4版,1922年7月20日。

〈神馬獻納奉告祭 請負業組合の解散記念〉,《臺灣日日新報》,第5版,1922年9月25日。

〈臺北土木建築請負業組合より奉獻せる臺灣神社の神馬〉,《臺灣日日新報》,第7版,1922年9月26日。

1923年

〈天才彫塑家黃土水氏に畏くも単独拝謁を給ふた〉,《臺灣日日新報》,第2版,1923年4月29日。

〈賜黃氏単独拝謁〉,《臺灣日日新報》,第4版,1923年4月30日。

須田速人,〈鹽月桃甫君の藝術〉,《臺灣日日新報》,第7版,1923年6月30日。

後藤朝太郎,〈支那日本兩趣味の中間にある臺灣工藝品の將來 如何に之を指導啟發すべきか〉,《臺灣日日新報》,第3版,1923年7月10日。

1916年

〈雜誌《蛇木》〉,《臺灣日日新報》,第5版,1916年7月25日。

〈麗はしき旌彰 農事講習生の美舉〉,《臺灣日日新報》,第7版,1916年8月17日。

〈美術展覽會 婦人會事務所にて〉,《臺灣日日新報》,第7版,1916年10月28日。

〈美術展覽會〉,《臺灣日日新報》,第7版,1916年10月31日。

1917年

〈蛇木の「デツサン」研究會〉,《臺灣日日新報》,第7版,1917年4月10日。

〈神の力 嗚呼たゞ感嘆あるのみ〉,《臺灣日日新報》,第7版,1917年7月5日。

〈ス氏に贈れる金製メダル〉,《臺灣日日新報》,第7版,1917年7月6日。

〈音樂演奏會 蛇木會の主催〉,《臺灣日日新報》,第7版,1917年12月2日。

1918年

〈蓄音器音樂會〉,《臺灣日日新報》,第7版,1918年2月15日。

1919年

〈バルトン博士銅像除幕式 來る三十日舉行〉,《臺灣日日新報》,第7版,1919年3月28日。

〈臺灣で初めて鑄造した銅像 本日除幕式舉行の故バルトン氏の銅像〉,《臺灣日日新報》,第4版,1919年3月30日。

〈臺灣で初めて鑄造した銅像〉,《臺灣日日新報》,第4版,1919年3月30日。

〈水源地唧筒室とバルトン氏銅像〉,《臺灣日日新報》,第7版,1919年3月30日。

〈臺灣學生與文展 黃土水氏出賽二點 後雖落選亦算爲榮〉,《臺灣日日新報》,第5版,1919年10月21日。

1920年

〈臺灣神社の新噴水 齋藤靜美氏の作〉,《臺灣日日新報》,第7版,1920年1月29日。

「林熊光愛藏大理石大作」,《臺灣日日新報》,第3版,1920年4月1日。

〈春雨霞む植物園に長官の臺灣學生招待〉,《臺灣日日新報》,第7版,1920

高村光太郎，《某月某日》，東京：龍星閣，1943年。

張星建，〈臺灣に於ける美術團體とその中堅作家（2）〉，《臺灣文藝》，第2卷第10號，1935年，頁83-84。

鹿又光雄編，《始政四十周年記念臺灣博覽會誌》，臺北：始政四十周年記念臺灣博覽會，1939年。

黃土水，〈過渡期にある臺灣美術─新時代の現出も近からん─〉，《植民》，第2卷第4號，1923年4月，頁74-75。

黃土水，〈臺灣に生れて〉，《東洋》，第25年，第2・3號，1922年3月。

新居房太郎編，《偉人の俤》，東京：二六新報社，1928。復刻版為田中修二監修、解説，《偉人の俤》図版篇、資料篇，東京：ゆまに書房，2009年。

聖德太子奉贊會編，《第一回聖德太子奉贊美術展 彫刻之部》，東京：巧藝社，1926年。

落合忠直，〈帝展の彫刻部の暗鬪に同情す〉，《アトリヱ》，2卷12號，1925年12月，頁93-99。

廖秋桂，〈奇習と傳説に滿ちた本島人の正月行事〉，《臺日グラフ》，第3卷第1號，1932年1月5日，頁23。

臺灣新民報社調查部編，《臺灣人士鑑》，臺北：臺灣新民報社，1934年。

臺灣新聞社編，《臺灣實業名鑑》，臺中：臺灣新聞社，1935年。

遠藤廣，〈北村西望氏祝賀會のこと〉，《彫塑》，3號，1925年9月，頁20-23。

藤井浩祐，〈帝展美術評〉，《中央美術》，11月帝展號，1921年，頁96-103。

新聞報紙

《臺灣日日新報》（臺北：1898-1944）

1914年

〈銅像模型竣成〉，《臺灣日日新報》，第5版，1914年12月21日。

〈「蛇木」藝術會成る 第一回洋畫彫刻展覽會〉，《臺灣日日新報》，第7版，1915年2月13日。

1915年

〈蛇木會展覽會〉，《臺灣日日新報》，第7版，1915年2月14日。

〈留學美術好成績〉，《臺灣日日新報》，第6版，1915年12月25日。

尾辻國吉,〈明治時代の思ひ出,其の一〉,《臺灣建築會誌》,第13輯第2號,1941年8月31日,頁2-16。

尾辻國吉,〈銅像物語り〉,《臺灣建築會誌》,第9輯第1號,1937年1月,頁2-16。

延陵生,〈平和博見物日記の一節〉,《臺灣》,第3卷,4月號,第1號,1922年4月,頁62-64。

松島剛、佐藤宏編,《臺灣事情》,東京:春陽堂,1897年。

河北町誌編纂委員會編,《河北町誌 下卷》,河北町(山形縣):河北町誌編纂委員會,1979年。

西鄉都督樺山總督記念事業出版委員會編,《西鄉都督と樺山總督》,臺北:西鄉都督樺山藤督記念事業出版委員會,1936年。

尾崎秀真,〈清朝時代の臺灣文化〉,《續臺灣文化史說》,臺北:臺灣文化三百年記念會,1931年,頁94-114。

實業之世界社編輯局編,《財界物故傑物傳》,東京:實業之世界社編輯局,1941年。

近藤浩一路,〈第百十三 斷髮令(東京美術學校)〉,《校風漫畫》,東京:博文館,1917年,頁152。

建畠大夢,〈神が見ても公平〉,《中央美術》,第5卷第11號,1919年10月,頁83。

後藤朝太郎,〈臺灣田舍の風物〉,《海外》,7期,東京:海外社,1930年6月號,總40,頁44-56。

後藤朝太郎,〈臺灣田舍の風物〉,《海外》,7期,東京:海外社,1930年6月號,總40,頁44-56。

後藤朝太郎,《支那文化の解剖》,東京:大阪屋號書店,1921年。

淺岡重治,〈兒童情操教育としての美術〉,《臺灣教育》,1936年4月,頁23-28。

淺岡重治,〈詹德坤少年像について〉,《臺灣教育》,1936年5月,頁111-112。

美術年鑑社編,《現代美術家總覽 昭和十九年》,東京:美術年鑑社,1944年。

美術研究所編,《日本美術年鑑 昭和十六年版》,東京:美術研究所,1942年。

美術研究所編,《日本美術年鑑 昭和十八年版》,東京:美術研究所,1947年。

〈攝政公御成〉，收入美術年鑑編纂所編，《美術年鑑》，東京：二松堂書店，
　　1925年，頁26。

《早川直義翁壽像建設記》，嘉義：早川翁壽像建設委員會，1939年。

《東京美術學校校友會月報》，第19卷第1號，東京美術學校校友會，1920年4
　　月。

《東京美術學校校友會月報》，第30卷第1號，1931年4月。

《畫生活隨筆》，東京：アトリエ社，1930年。

《臺灣文化運動の現況》，東京：拓殖通信社，1926年。

「鮫島盛清氏、今年三十五歲」，《サウンド》，第3號，1932年11月，頁23。

二峰先生小傳編纂會編，《山本二峰先生小傳》，東京：二峰先生小傳編纂
　　會，1941年。

下村宏，《新聞に入りて》，東京：日本評論社，1925年。

大隈為三，〈彫刻部の作品〉，《太陽》，1922年11月，28卷13期，頁128-
　　132。

山本松谷繪圖，〈美術學校教室之圖彫刻科第3教室〉，《風俗畫報》，131
　　號，1897年12月20日，頁10插圖。

山本會編，《山本悌二郎先生小傳》，山本會，1927年。

中原悌二郎，〈帝展彫刻短評〉，《中央美術》，11月帝展號，1920年，頁90-
　　91。

文部省編，《文部省美術展覽會圖錄》，東京：巧藝社，第三回1939、第四回
　　1941、第六回1943年。

文部省編，《帝國美術院美術展覽會圖錄》，東京：審美書院，第二回1920
　　年、第三回1921年、第四回1922年、第十三回1932年、第十四回1933
　　年、第十五回1934年。

卡繆・莫克萊爾（Camille Mauclair），渡邊吉治譯，《ロダンの生涯と芸
　　術》，東京：洛陽堂，1917年。

田淵武吉，〈臺灣歌界昔ばなし―蛇木時代〉，《短歌雜誌原生林》，5卷8
　　期，1939年8月，頁14-15。

田澤良夫，〈朝倉塾不出品是々非々漫語〉，《アトリエ》，5卷11號，1928年
　　11月，頁141-145。

立石鐵臣，〈臺陽展〉，《臺灣公論》，6月號，1943年，頁87。

伊坂誠之進，《僕の見たる山本悌二郎先生》，東京：伊坂誠之進，1939年。

吳坤煌，〈陳在葵君を悼む〉（哀悼陳在葵君），《臺灣文藝》，第2卷第4號，
　　1935年4月，頁39-41。

II 日文文獻

1945年以前
刊物文章、書籍

〈文藝同好者氏名住所一覽（續）－第四次調查－〉，《臺灣文藝》，第2卷第4號，1935年4月，頁132-133。

〈本島出身の新進美術家と青年飛行家〉，《臺灣教育會雜誌》，223號，1920年12月，頁47-49。

〈伊國ベッシ作彫像並同氏所藏歐州名畫展觀〉，《三越》，第9卷第6號，1919年6月，頁17、頁30。

〈快傑濱田彌兵衞の像〉，《臺日グラフ》，第6卷第10號，1935年10月10日，頁33。

〈前臺北消防組長船越氏胸像 除幕式を舉行〉，《臺衛新報》，第36號，1933年2月，頁5。

〈美し師弟の情〉，《まこと》，1936年3月20日，頁6。

〈堀內校長在職四十年祝賀の會〉，《臺衛新報》，第91號，1936年4月，頁9。

〈第三部會第五回展目錄〉，《美術と趣味（秋の展覽會號その2）》，1939年10月，頁41。

〈朝倉塾展〉，《アサヒグラフ》，臨時號，1941年11月12日，頁15。

〈黃土水氏作品の寫真〉，《臺灣青年》，第1卷第5號，1920年12月。

〈黃土水君の帝展入選〉，《臺灣》，第3卷，11月號，第8號，1922年11月，頁69。

〈黃土水君を偲ぶ〉，《臺灣教育》，6月號，1931年，頁114-115。

〈彙報〉，《現代之美術》，3卷3號，1920年4月，頁74。

〈嘉義市公會堂に建った 早川直義氏の胸像〉，《臺灣婦人界》，1937年3月，頁163。

〈臺陽展を中心に戰爭と美術を語る（座談）〉，《臺灣美術》，1945年3月，頁21。

〈臺灣學事の過去及び現在〉，《臺灣教育會雜誌》，159號，1915年7月，頁4-43。

〈橫田七郎木彫展〉，《臺灣美術》，第3號，1944年5月，頁17。

〈鮫島盛清氏帝展に入選〉，《臺灣教育》，376號，1933年11月，頁134。

〈鮫島台器氏 文展彫塑部無鑑查に〉，《南方美術》，創刊號，南方書院，1941年8月，頁25。

術認證》，98期，2022年6月，頁134-145。

廖雪芳，《完美‧心象‧陳夏雨》，臺北：雄獅圖書股份有限公司，2002。

臺北市政府文化局，《生命的對話：陳澄波與蒲添生》，臺北：臺北市政府文化局，2012年。

蒲宜君，〈蒲添生《運動系列》人體雕塑研究〉，臺北：臺北市立師範學院視覺藝術研究所碩士論文，2005年。

駒込武著，蘇碩斌等譯，《「臺灣人的學校」之夢——從世界史的視角看日本的臺灣殖民統治》，臺北：國立臺灣大學出版中心，2019年。

蕭瓊瑞，《神韻‧自信‧蒲添生》，臺北：雄獅圖書股份有限公司，2009年。

賴志彰，《臺灣霧峰林家留真集》，臺北：南天書局，1989年。

賴明珠，《流轉的符號女性——戰前臺灣女性圖像藝術》，臺北：藝術家，2009年。

謝仁芳，《霧峰林家開拓史》，臺中：林祖密將軍紀念協進會，2010年。

謝里法，《日據時代臺灣美術運動史》，臺北：藝術家出版社，1978年。

謝里法，〈一位雕塑家的出土——大陸上的范文龍就是臺灣造型美術協會的范倬造？〉，《雄獅美術》，第133期，1982年3月，頁66-70。

謝里法，《臺灣出土人物誌：被坤沒的臺灣文藝作家》，臺北：臺灣文藝出版社，1984年。

謝國興、王麗蕉主編，《陳植棋與畫作與文書選輯》，臺北：中央研究院臺灣史所研究所，2017年。

顏娟英，《臺灣美術全集18 廖德政》，臺北：藝術家出版社，1995年。

顏娟英，〈徘徊在現代藝術與民族意識之間——臺灣近代美術史先驅黃土水〉，《臺灣近代美術大事年表》，臺北：雄獅圖書股份有限公司，1998年，頁VII-XXIII。

顏娟英譯著，鶴田武良譯，《風景心境：臺灣近代美術文獻導讀》，冊上下，臺北：雄獅圖書股份有限公司，2001年。

顏娟英，〈《甘露水》的涓涓水流〉，收錄於賴毓芝總策畫，《物見：四十八位物件的閱讀者，與他們所見的世界》，新北：遠足文化事業股份有限公司，2022年，頁426-435。

顏娟英，〈臺灣美術史與自我文化認同〉，收錄於顏娟英、蔡家丘總策畫，《臺灣美術兩百年》，臺北：春山出版，2022年，冊上，頁12-39。

蘇意如，〈女性裸體與藝術——臺灣近代人體藝術發展〉，收錄於行政院文化建設委員會編，《何謂臺灣？近代臺灣美術與文化認同論文集》，臺北：行政院文化建設委員會，1996年，頁92-114。

版，1949年10月2日。

張育華，〈黃土水藝術成就之養成與社會支援網絡研究〉，臺北：國立臺灣師
　　範大學歷史學系碩士論文，2016年。

張炎憲、陳傳興主編，《清水六然居——楊肇嘉留真集》，臺北：吳三連臺灣
　　史料基金會，2003年。

張炎憲主編，《吳三連全集（一）：戰前政論》，臺北：吳三連臺灣史料基金
　　會，2002年。

張深切，〈黃土水〉，《里程碑上》臺北：文經出版社，1998年；此文獻初出
　　為1961年，頁207-209。

連曉青，〈天才雕刻家黃土水〉，《臺北文物》，1卷1期，1952年12月，頁66-
　　67。

郭鴻盛、張元鳳編，《傳承之美：臺灣50美術館藏品選萃》，臺北：國立臺灣
　　師範大學文物保存維護研究發展中心，2016年。

郭懿萱，〈日治時期基隆靈泉寺歷史與藝術表現〉，臺北：國立臺灣大學藝術
　　史研究所碩士論文，2014。

陳昭明，〈天才雕塑家〉，《百代美育》，15期，1974年11月，頁49-64。

陳昭明，〈從〈蕃童〉的製作到入選〈帝展〉——黃土水的奮鬥與其創作〉，
　　《藝術家》，220期，1993年9月，頁367-369。

陳昭明，〈黃土水的高砂寮歲月〉，《臺灣文藝》，144期，1994年8月，頁99-
　　105。

陳柔縉，《臺灣西方文明初體驗》，臺北：麥田出版社，2005年。

陳翠蓮等，《百年追求：臺灣民主運動的故事》，新北：衛城出版社，2013年。

陳譽仁，〈藝術的代價——蒲添生戰後初期的政治性銅像與國家贊助者〉，
　　《雕塑研究》，5期，2011年5月，頁1-60。

彭宇薰，《逆境激流：林惺嶽傳》，臺北：典藏藝術家庭，2012年。

雄獅美術編，《陳夏雨雕塑集》，臺北：雄獅圖書股份有限公司，1979年。

黃春秀，〈臺灣第一代雕塑家——黃土水〉，收錄於國立歷史博物館編，《黃
　　土水雕塑展》，臺北：國立歷史博物館，1989年，頁61-72。

黃清舜，《一生的回憶》，澎湖：澎湖縣文化局，2019年。

葉玉靜，《臺灣美術評論全集 林惺嶽》，臺北：藝術家出版社，1999年。

葉思芬，《臺灣美術全集 14 陳植棋》，臺北：藝術家出版社，1995年。

鈴木惠可，〈邁向近代雕塑的路程——黃土水於日本早期學習歷程與創作發
　　展〉，《雕塑研究》，14期，2015年9月，頁87-132。

鈴木惠可，〈東西方交會中臺灣意識的萌芽：《甘露水》的誕生與再生〉，《藝

風物》，第31卷，第4期，1981年12月，頁117-132。

李欽賢，《黃土水傳》，南投：臺灣省文獻會，1996年。

李欽賢，《大地‧牧歌‧黃土水》，臺北：雄獅圖書股份有限公司，1996年。

李欽賢，《高彩‧智性‧李石樵》，臺北：雄獅圖書股份有限公司，1998年。

李欽賢，《俠氣‧叛逆‧陳植棋》，臺北：雄獅圖書股份有限公司，2009年。

林育淳、李瑋芬，《臺灣製造‧製造臺灣：臺北市立美術館典藏展》，臺北：臺北市立美術館，2016年。

林振莖，《探索與發覺——微觀臺灣美術史》，臺北：博揚文化事業，2014年。

林惺嶽，〈不堪回首話當年——為陳夏雨先生雕塑個展而寫〉，收錄於林惺嶽，《藝術家的塑像》，臺北：百科文化事業，1980，頁276-290。

邱函妮，〈陳澄波繪畫中的故鄉意識與認同—以《嘉義街外》1926、《夏日街景》1927、《嘉義公園》1937為中心〉，《國立臺灣大學美術史研究集刊》，33期，2012年9月，頁271-342。

邱函妮，〈創造福爾摩沙藝術——近代臺灣美術中「地方色」與鄉土藝術的重層論述〉，《國立臺灣大學美術史研究集刊》，37期（2014年9月），頁123-236。

邱函妮，《描かれた「故郷」：日本統治期における台湾美術の研究》，東京：東京大学出版会，2023年。

柳書琴，《荊棘之道：旅日青年的文學活動與文化抗爭》，臺北：聯經出版事業公司，2009年。

若林正丈著，何義麟等譯，《臺灣抗日運動史研究》，新北：大家出版社，2020年。

徐柏涵，〈尋找黃清埕——雕塑家的南方紀事〉，《藝術認證》，第98號，2022年6月，頁20-31。

高雄市立美術館編，《黃土水百年誕辰紀念特展》，高雄：高雄市立美術館，1995年。

高雄市立美術館編，《臺灣雕塑發展》，高雄：高雄市立美術館，2007年。

國立臺灣美術館編著，《歸鄉——林惺嶽創作或回顧展》，臺中：國立臺灣美術館，2007年。

國立臺灣美術館編著，《臺灣土、自由水：黃土水藝術生命的復活》展覽小冊，臺中：國立臺灣美術館，2023年。

國立歷史博物館編輯委員會編，《黃土水雕塑展》，臺北：國立歷史博物館，1989年。

張力耕，〈國父暨總裁銅像雕塑者 青年藝術家蒲添生〉，《中央日報》，第5

尺寸園，〈龍山寺釋迦佛像和黃土水〉，《臺北文物》，8卷4期，1960年2月，頁72-74。

王一林等，〈紀念臺灣省籍雕塑家范文龍〉，《美術》，1982年6月，頁53、頁56-58。

王白淵，〈臺灣美術運動史〉，《臺灣文物》，3卷4期，1955年3月，頁2-64；後收錄於《臺灣省通志稿 學藝志藝術編》，南投：臺灣省文獻委員會，1958年。

王秀雄，《臺灣美術全集 19 黃土水》，臺北：藝術家出版社，1995年。

王秀雄，〈臺灣第一位近代雕塑家 —— 黃土水的生涯與藝術〉，收入《臺灣美術全集 19 黃土水》，臺北：藝術家出版社，1996年，頁15-42。

王秋香，〈藝術的苦行僧 —— 陳夏雨〉，《雄獅美術》，103期，1979年9月，頁10-33。

王偉光，《陳夏雨的祕密雕塑花園》，臺北：藝術家出版社，2005年。

王偉光，《臺灣美術全集 33 陳夏雨》，臺北：藝術家出版社，2016年。

朱家瑩，〈臺灣日治時期的西式雕塑〉，臺北：國立臺灣大學藝術史研究所碩士論文，2009年。

朱家瑩，〈臺灣日治時期的公共雕塑〉，《雕塑研究》，第7期，2012年3月，頁23-73。

江美玲，〈黃土水作品的社會性探釋 —— 以〈釋迦像〉〈水牛群像〉為例〉，臺中：東海大學美術史與美術行政組碩士論文，2005年。

江燦騰，〈日據時期臺灣知識份子的自覺佛教藝術的創新：黃土水創作新佛像的時代背景及其今日臺灣佛教藝術的典範作用1、2〉，《獅子吼》，33卷3期，1994年3月，頁1-11；33卷4期，1994年4月，頁1-10。

羊文漪，〈黃土水《甘露水》大理石雕做為二戰前一則有關臺灣崛起的寓言：觀摩、互文視角下的一個閱讀〉，《書畫藝術學刊》，14期，2013年7月，頁57-88。

吳燕和、陳淑容編，《吳坤煌詩文集》，臺北：國立臺灣大學出版中心，2013年。

呂莉薇，〈烈日之下的黃土水 —— 雕塑作品的內涵與時代意義〉，彰化：國立彰化師範大學藝術教育研究所碩士論文，2003年。

李品寬，〈日治時期臺灣近代紀念雕塑人像之研究〉，臺北：國立臺灣師範大學臺灣史研究所碩士論文，2009。

李梅樹，〈談臺灣美術界之演變〉，《中國美術學報》，1978年3月，頁11-12。

李梅樹主講，〈第十一次〈臺灣研究研討會〉紀錄：臺灣美術的演變〉，《臺灣

參考書目

凡例

＊書目結構如下：

I 中文文獻

II 日文文獻

 1945年以前

 刊物文章、書籍

 新聞報紙

 1945年以後

 刊物文章、書籍

III 檔案、研究報告

IV 韓文文獻

V 電子資料

＊書目的中日文資料皆按筆畫排序，若為同一作者著作則以年代早晚排序

＊書目中的日文漢字，1945年以前著作以舊字體、1945年以後著作則以新字體表示

＊新聞報紙以各報引用總篇數由多至少排列，同一報紙中以新聞刊登年代早晚排序

I 中文文獻

〈林坤明先生我國新進之雕塑家惜今夏客死於日本享年三十有二〉，《中國文藝》，第1卷第4期，1939年12月，頁54。

〈黃土水彫刻專輯採訪過程〉，《雄獅美術》，第98期，1979年4月，頁64-66。

《神學與教會》，第6卷，第3‧4期合刊臺南神學院，1967年3月。

《雄獅美術》，陳夏雨專輯，103期，1979年9月。

中央研究院臺灣史研究所編，《臺灣總督田健治郎日記》，臺北：中央研究院臺灣史研究所，2006年。

吳文星等主編，《臺灣總督田健治郎日記（中）》，臺北：中央研究院臺灣史研究所，2006年。

表格目錄

自《臺灣婦人界》，1937年3月，頁163

第七章

圖版目錄

四、其他（如地名、校名）

索引

Panorama 全
03 景

黃土水與他的時代：
臺灣雕塑的青春，臺灣美術的黎明

作者	鈴木惠可 Suzuki Eka
譯者	王文萱、柯輝煌
執行長	陳蕙慧
總編輯	張惠菁
責任編輯	余玉琦
全文潤校	余玉琦
行銷總監	陳雅雯
行銷企劃	余一霞、張偉豪
美術設計	徐睿紳 XUXgraphic
排版	立全電腦印前排版有限公司
社長	郭重興
發行人	曾大福
出版	遠足文化事業股份有限公司
發行	遠足文化事業股份有限公司
地址	231 新北市新店區民權路 108-3 號 9 樓
電話	02-22181417
傳真	02-22180727
客服專線	0800-221029
法律顧問	華洋法律事務所　蘇文生律師
印刷	呈靖彩藝有限公司
初版	2023 年 6 月
定價	750 元
ISBN	9789865082130 (紙本)
	9789865082116 (PDF)
	9789865082123 (EPUB)

致謝

「遠足 Panorama 書系、ArtScape 書系學術委員會」

陳培豐（主席）
施靜菲
陳偉智
黃琪惠
賴毓芝

本書於出版前經「遠足 Panorama 書系、ArtScape 書系學術委員會」
依委員會組織辦法，進行學術出版審查並通過。

謹此說明，並向參與的諸位委員、審查人致謝。

國家圖書館出版品預行編目 (CIP) 資料

黃土水與他的時代：臺灣雕塑的青春，臺灣美術的
黎明／鈴木惠可著；王文萱，柯輝煌譯. -- 初版. -- 新
北市：遠足文化事業股份有限公司, 2023.06
464 面；17×23 公分.

ISBN 978-986-508-213-0(精裝)

1.CST: 黃土水 2.CST: 雕塑家 3.CST: 臺灣傳記

930.9933 112004591